예술과
나날의 마음

Art and Everyday mind
By Moon Gwang Hun

Published by Hangilsa Publishing Co., Ltd., Korea, 2020

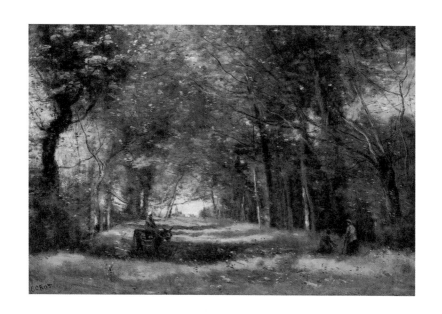

문광훈의 미학에세이

예술과 나날의 마음

한길사

어이하나 실가닥 같은 그리움은
물과 산이 막아도 끊어지지 않네

怎奈向一縷相思
隔溪山不斷

• 주방언周邦彦, 1056-1121

세상의 다른 풍경을 만나다

· 프롤로그

이 책의 제목을 『예술과 나날의 마음』으로 지은 것에 대한 설명이
필요한 것 같다.

이 책에는 고야나 렘브란트, 카라바조나 페르메이르 그림에 대한 해
설이 있는가 하면, '형상'이나 '바로크' 또는 '숭고' 같은 주요 미학 개
념에 대한 논의도 있다. 눈먼 호메로스 그림에서 시와 철학의 관계를
성찰하는가 하면, 제인 오스틴에 기대어 '삶을 사랑하는 방식'을 살펴
보기도 한다. 샤르댕의 정물화나 코로의 풍경화를 통해 그림의 시적
성격을 고민하기도 하고, 나치즘 체제에서 현실을 견뎌낸 루치지코바
의 바흐 이야기도 있다. 바이마르에서 가까운 부헨발트 수용소에서는
문화와 야만의 착잡한 얽힘을 되돌아본다.

그림-풍경-이미지-추억

그림을 본다는 것은 무엇인가. 어떤 책을 읽고 어떤 음악을 듣는다
는 것은 또 무엇인가. 누구와 만나 얘기를 나누거나, 어느 도시의 거리
를 걷고 그 골목을 기웃거린다는 것은 무엇인가. 그것은 모두, 조금씩
종류는 다른 채로, 하나의 풍경, 즉 내가 모르는 세상의 다른 풍경을
만나는 일이다. 그것은 '느낌의 풍경'이자 '생각의 풍경'을 경험하는 일
이고, '나날이라는 현실의 풍경'을 체험하는 일이다. 이 느낌과 생각과

나날이 우리의 삶을 구성한다.

우리가 살면서 시시각각 만나는 모든 것은 그 자체로 하나의 풍경이다. 단지 예술작품은, 그것이 그 풍경을 좀더 정제된 방식으로 드러내 보인다는 점에서, 그 밖의 풍경들과 다르다. 작품은 훨씬 밀도 있는 의미의 집약체인 것이다. 회화는 '보이는 색채' 속에서 풍경을 묘사하고, 바로 그 때문에 가장 직접적인 예술매체다. 이른바 '형상화' 과정은 그런 정제된 표현방식을 일컫는다.

그러므로 하루를 산다는 것은 24시간에 할당된, 일정하면서도 무한히 펼쳐진 풍경들을 만나는 일이다. 이 풍경들은 우리의 마음에 갖가지 파문을 일으킨다. 그 파문들 가운데는 금방 사라지는 것도 있지만 오래 지속되는 것도 있다. 그래서 남는 것이 이미지$^{image/Bild}$다. 이미지는 흔히 '심상'心象으로 번역된다. 마음속에 남은 기억의 잔재들로서의 이 심상에는 느낌뿐만 아니라 생각과 추억, 회한이나 아쉬움도 담겨 있다. 이 때문에 발터 베냐민은 베를린에서의 어린 시절을 추억하면서 '사고이미지'Denkbilder라는 말을 즐겨 썼다. 모든 그림이나 이미지는 감각과 사고의 풍경이자 추억의 잔재이고 여운인 것이다.

더 나아지려는 마음

풍경들의 이미지는 조금씩 변한다. 풍경도 변하고, 풍경을 바라보는 나도 변하며, 풍경에 대한 내 느낌도 변한다. 그리고 이렇게 변하는 나를 둘러싼 주변의 환경도 점차 변해간다. 풍경과, 이 풍경을 대하는 나자신과, 나를 에워싼 오늘의 삶이 부단히 움직이는 것이다. 그렇다는 것은 내가 하나의 풍경과 또 하나의 다른 풍경 '사이에 있다'는 것을 말해준다.

나의 삶은 몇 개의 풍경에서 몇 개의 또 다른 풍경으로 쉼 없이 '건

너가고' 있다. 이 건너감, 이렇게 건너가고 옮아가는 가운데 나의 삶은 이어지고, 또 소진될 것이다. 나의 삶은 아마도 어떤 풍경과 또 다른 하나의 풍경 사이에서 좀더 나은 풍경을 찾고 꿈꾸는 가운데 끝날 것이다. 더 나은 그 풍경의 성격은 '시적'이라고 말할 수 있다.

'시적인 것'의 의미는 예술철학적으로 복잡하다. 그러나 그것은, 간단히 말하여, 지금 여기와 그 너머로 나아간다고 할 수 있다. 이렇게 나아가면서 오늘의 현실을 표현할 뿐만 아니라, 이 현실과는 '다른 현실'을 암시하기도 한다. 이 '다른 현실의 가능성', 이것은 매우 중요하다. 모든 시적인 것은 그 자체로 더 나은 현실에의 비전을 담는다. 이 시적 비전은 감각 속에서 감각을 넘어선다. 그래서 감각의 이데아, 즉 초월에의 지향성을 갖는다.

우리가 만나는 풍경에서 우리는, 그것이 그림이든 책이든, 음악이든 철학이든, 그 풍경이 나를 감싸고, 나를 끌어주며, 내가 그 풍경으로부터 위로받을 수 있는, 그래서 좀더 크고 더 깊으며 더 넓은 무엇을 보고자 애쓴다. 이 마음은 자부심이 강하여 교만한 것도 아니고, 지나친 겸손으로 자기를 폄하하는 것도 아닌, 마치 아리스토텔레스의 위대한 영혼megalopsychia에서처럼, 무심한 가운데 자신의 독립성을 유지하려는 데서 오는 게 아닐까. 독립적인 마음이란 자신을 부단히 연마해가는 향상적 의지가 아닐까. 퇴계 선생이 죽는 날까지 견지했던 것도 바로 이 '나아지려는 마음'向上之心이었다.

'거의 혁명적인' 생활의 작은 움직임

예술은 나날의 생활 속에 자리하고 있고, 또 나날의 마음속에 자리해야 한다. 그것은 더 높은 현실에 대한 갈망이고, 이 갈망의 바탕은 아마도 사랑일 것이다. 사랑… 그것은 무엇에 대한 사랑인가. '더 나은

무엇'을 지향한다면, 사랑은 선善에 대한 갈망이 아닐까. 선을 사랑하지 않는다면, 왜 이 삶을 더 나은 무엇으로 만들려고 애쓰겠는가. 이 점에서 그것은 윤리적이라고 말하지 않을 수 없다.

그러므로 예술을 향한 마음은 곧 사랑의 마음이다. 그것은 선에 대한 갈망이기 때문이다. 더 넓고 깊은 삶으로 나아가지 못한다면, 아름다움도, 아름다움에 대한 사랑도 무의미할 것이다. 선으로부터 멀어진다면 '영혼'이나 '영원'도 아마 의미 없을 것이다. 아름다움보다 중요한 것은 이 아름다움을 갈망하는 선의 의지, 즉 사랑의 마음인 것이다.

영혼의 이 독립적인 움직임은 인간이 살아 있는 한, 지금 여기에서 그가 살아가는 한, 계속 이어질 것이다. 무궁동無窮動/perpetuum mobile처럼 이어지는 이 선율은 파가니니나 쇼팽의 어떤 곡에서 잘 나타나지만, 사실은 모든 예술작품에서 확인되는 바이기도 하다. 샤르댕의 정물화를 '거의 눈에 띄지 않는 혁명'이라고 평한 논자도 있지만, 느낌과 생각과 언어에 배인 이 미묘한 변화의 움직임이야말로 진짜 혁명일 것이라고 나는 생각한다.

그리하여 하나의 풍경과 또 하나의 풍경 사이를 우리는, 마치 보이저 1호가 별들 사이에서 의무interstellar mission를 수행하듯이, 보고 듣고 느끼고 생각하며 유영遊泳하는 가운데 우리의 짧고 덧없으며 황량하기 그지없는 실존을 살아간다. 그러니 이 세상에서 더 나은 풍경을 찾아 헤매는 내 마음은 더 나은 삶을 조직하려는 의지와 다르지 않다. 이런 관찰과 주의注意, 경청과 관조 속에서 삶은 반향판처럼 되울린다. 이렇게 메아리를 울리는 것만큼 내 삶의 초라함도 조금씩 상쇄될 수 있을지도 모른다. 그러므로 풍경은 나를 지탱하는 힘이다. 풍경의 시적 이미지는 내 삶을 추동하는 근본 에너지다.

나이 쉰이 지나고 벌써 여섯 번째 겨울을 맞고 있다. 지금은 한겨울, 내일은 입춘立春이라고 한다. 56번의 사계四季를 보내는 동안 남아 있는 봄과 가을은 몇 번이고, 한여름 나무그늘의 기억은 몇 차례이며, 기나긴 겨울밤의 한기와 그 온기는 또 얼마나 희미해져 버렸는가. 잃어버린 것들이 너무도 많다.

　　나는 차가운 겨울 대기 속에서 다가올 여름날의 과일이 다시 익기를 기다린다. 그렇게 기다리면서 그 나무에 뿌려줄 거름을 오늘도 준비하고 있다. 아마도 그 나무에서 새로운 미학이, 시와 그림과 음악과 철학이 결합된 인문학의 어떤 과실이 맺히게 될지도 모른다.

　　2020년 2월

　　문광훈

예술과
나날의 마음

1
문화와
야만 사이

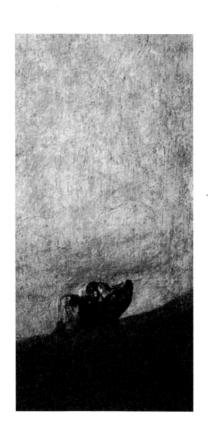

.

선한 영혼의 불우한 전통 다비드「소크라테스의 죽음」

우리는 삶을 삶답게 살고 있는가. 이런저런 시행착오와 좌충우돌에도 불구하고 현재의 이 시간을 그런대로 보람되게 만들어갈 수 있는가. 아니, 그렇게 지금 만들어가고 있는가.

이러한 물음은 너무 오래된 것이라 케케묵어 보이지만, 이 일도 간단하게 보이지 않는다. 나이가 들어서일까. 그래서 삶의 철리哲理를 점차 깨우치면서 이제야 조금씩 철들어가고 있기 때문일까. 아니면 쉰 살 나이를 지날 무렵 누구나 겪는 신체적·생물학적 퇴행에 따른 어떤 불가피한 순응의 표현일까.

어느 쪽이든 삶을 그런대로 의미 있게 살기 위해서 우리는 잠시 돌아볼 수 있어야 하고, 지금 자기 삶이 처한 곳과 앞으로 나아가게 될 방향을 가끔은 점검해보아야 한다. 일주일에 한 번, 아니면 하루 일과 후 잠자리에 들기 전 10분간이라도 자신만을 위한 시간은 꼭 필요하다. 그것은 '스스로 묻기 위해서'다. 이럴 때면 어김없이 떠오르는 사람이 있다. 소크라테스Socrates, BC 469-BC 399다. 다비드J. L. David, 1748-1825의 그림은 소크라테스의 마지막 순간 모습을 잘 보여준다.

소크라테스의 죽음
다비드는 프랑스 고전주의의 대표적 역사화가다. 그는 프랑스 혁명

기의 확고한 공화주의자로서 1792년 국민의회의 대표였고, 루이 16세 처형에 가담하기도 했다. 그는 혁명가 로베스피에르^{M. F. M. I. Robespierre,} ¹⁷⁵⁸⁻⁹⁴와 마라^{J. P. Marat, 1743-93}의 친구였다. 「마라의 죽음」은 바로 이 무렵 다비드가 국민의회의 주문을 받아 그린 뛰어난 작품으로, 죽은 마라를 혁명의 정치적 순교자로 격상시켰다. 그는 나폴레옹 통치기간에 황제를 찬양하는 그림을 많이 그렸지만, 나폴레옹의 실각과 더불어 그의 생애도 추락하기 시작한다. 이런 그가 남긴 중요한 작품 가운데 하나가 「소크라테스의 죽음」이다.

「소크라테스의 죽음」에 묘사된 공간은 지하 감옥인지도 모른다. 그림의 정중앙에는 긴 나무 램프가 수직으로 반듯하게 놓여 있다. 그 오른편으로 소크라테스가 윗도리를 벗은 채, 관람자 쪽으로 얼굴을 보이면서 왼손을 들어 위를 가리키고 있다. 그의 오른쪽에는 대여섯 사람들이 선 채로 그의 말을 듣거나, 곧 닥칠 그의 죽음을 예감한 듯이 고통으로 얼굴을 감싸거나 손을 들어 울부짖고 있다. 이 무리는 아마도 소크라테스의 임종을 지킨 것으로 알려진 세 제자, 크리톤^{Kriton, ?-?}, 플라톤^{Platon, BC 427-BC 347}, 아폴로도로스^{Apollodoros, BC 180?-?}일 것이다. 소크라테스가 독배를 들이킬 때 대성통곡했다는 제자가 아폴로도로스라고 하니, 아마도 그는 화면 오른편에서 두 손으로 얼굴을 감싼 채 고개 숙인 청년이 아닐까. 소크라테스 앞에 앉아 그의 왼쪽 무릎을 만지고 있는 사람은 크리톤일 것이다. 그는 소크라테스와 같은 마을에서 태어난 죽마고우로서 탈옥을 종용하기 위해 찾아왔다. 그러나 잘 알려져 있듯이, 소크라테스는 크리톤의 제안을 거절한다.

그림의 맨 왼편 입구 쪽에서 체념한 듯 고개를 숙인 채 앉아 있는 사람은 제자 플라톤이다. 플라톤 너머의 아치형 통로에는 또 한 명의 제자가 두 손을 벽에 뻗고 괴로워하며 서 있다. 통로 맨 끝에는 조금

전에 방문을 끝낸 듯한 세 사람이 계단을 오르고 있다. 맨 뒷사람은 아직 미련이 남은 듯이 이쪽을 쳐다보며 손을 흔든다. 플라톤과 크리톤 사이에는 한 청년이 고개를 돌린 채로, 소크라테스에게 잔을 건네고 있다. 이 잔에는 독약이 들어 있을 것이다. 소크라테스는 이 독배를 받으려고 오른손을 내뻗으면서 왼손으로는 하늘을 가리킨다. '나는 독약으로 세상을 떠나지만, 너희들은 신과 영혼의 불멸을 믿으라…' 아마도 소크라테스는 제자들에게 이렇게 말했는지도 모른다.

아무런 이유 없이 고소를 당했다면, 우리는 어떻게 할 것인가. 부당한 죽음을 선고받았다면, 나는 어떻게 할 것인가. 모함을 비난하고 죽음을 거부할 것인가. 나는 죽어야 할 것이다. 만약 삶을 선택한다면 그때까지 품어왔던 신념을 버리고 진리를 부정해야 한다. 늘 그렇듯이, 선택할 수 있는 것은 많지 않다. 무엇을 할 수 있을까. 선한 삶을 사는 데는 결심만으로 부족하다. 소크라테스가 보여주듯이, 그것은 때때로 생명을 요구하기도 한다. 그리고 그렇게 죽어간다고 해도 반드시 누명이 벗겨지는 것도 아니다. 소크라테스는 죽음뿐만 아니라 세상의 중상과 모략도 피하지 않았다. 그 이유는 무엇인가.

사소한 차이

널리 알려져 있듯이, 소크라테스의 철학은 '자기 자신을 아는'$^{gnōnai heauton}$ 데 있다. 그것은 어쩌면 아주 작고 사소한 것이라고 말할 수도 있다. 소크라테스적 진리는 세상이나 사물의 본질에 대해 아는 것이 아니라, 자기를 아는 데 있다. 아니 더 정확히 말하면, 자기 자신의 '모름을 아는' 데 있다.

그러나 가장 기본적이라고 할 수 있는 이 일, 즉 모르는 것을 모른다고 하고, 아는 것을 안다고 말했다는 바로 그 이유로 아테네 당국은 소

다비드, 「소크라테스의 죽음」, 1787.
그림 속 소크라테스는 이렇게 말하는 지도 모른다. "나는 독약을 마시며 죽어갈 것이다.
그러나 자네들은 하늘을 보고, 하늘의 진리를 생각하라. 영혼의 불멸도
자신을 아는 데서 시작한다."

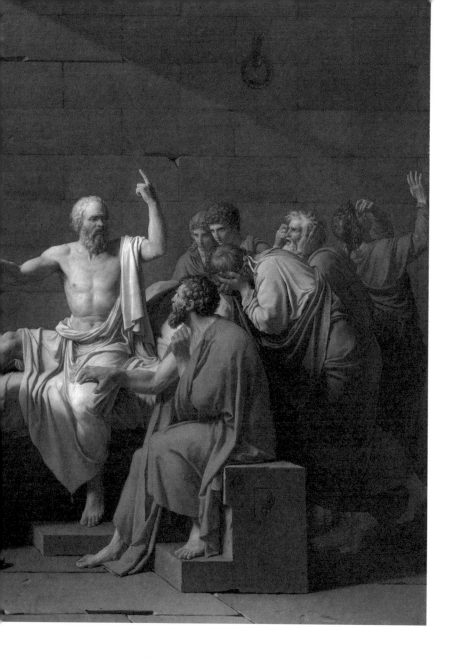

크라테스를 사형에 처한다. 그 이유는 '사소한 차이'다. 하지만 이 작은 차이의 장애물을 손쉽게 넘을 수 있는 사람은 많지 않다. 대부분의 사람들은 사실 잘 알지도 못하면서 스스로 대단한 것을 알고 있다고 생각하지, 자기가 모른다고 여기지는 않기 때문이다. 그래서 소크라테스는 말한다.

나는 내가 모르는 것을 알고 있다고 여기지 않는다는 이 사소한 만큼만 모르면서 안다고 여기는 사람보다 조금은 더 현명하다고 여겨지네.*

이 차이는 결코 작지 않다. 소크라테스는 바로 이 사소한 차이의 엄청난 무게 때문에 죽어간다. 하지만 소크라테스는 세상 사람들이 주장하듯이 신을 부정하지도 않았고, 청년들의 영혼을 오염시키지도 않았다. 그가 한 것은 단 한 가지, '계속 묻는' 일이었다. 그러나 이 지속적 물음은 묻지 않는 사람들의 시기를 일으켰다.

아테네인 여러분, 계속해서 캐묻는exetasis 일로 인하여 나에게 그렇게도 많은 적대심이 생겼습니다.23a

뻔뻔함과 몰염치가 없어서
이런 소크라테스의 상황에 대해서는 플라톤의 초기 저작인 네 권의 책, 『에우티프론』Euthyphron, 『변론』Apology, 『크리톤』Kriton, 『파이돈』Phaidon에

* 플라톤, 박종현 옮김, 「소크라테스의 변론」, 『에우티프론, 소크라테스의 변론, 크리톤, 파이돈』, 서광사, 2003, 21d(이하 같은 책은 본문에 쪽수 표기).

잘 나타나 있다. 이 책들은 흔히 '소크라테스의 대화편'으로 불린다. 대화편에서 얘기되는 것은 많지만, 그것은 한마디로 '바르게 사는 일'에 관한 것이다. 바르게 사는 일은 "남을 방해하는 데 있는 것이 아니라, 자기가 최대한 선해지도록 스스로 노력하는 일"이다.[39d]

현명한 자든 불경不敬한 자든, 이 둘은 변덕 많은 세상이 붙인 이름이라는 점에서, 크게 다르지 않다. 사람들은 대체로 생각하지 않고, 따라서 묻지 않는다. 그들의 몰염치와 시기, 중상과 모략도 이 묻지 않음에서 온다. 묻지 않는다는 것은 생각이 없다는 뜻이다. 생각 없음의 타성은 아마도, 역설적으로, 고대 아테네 시민들의 강한 정치적 성향을 이루고 있었을 것이다. 그렇다면 소크라테스는 당대 시민들의 과도한 정치의식과 이런 정치의식을 지탱하는 생각 없는 비非지성주의에 희생되었다고 할 수 있다. 이런 대중적 몰지각에 대해 소크라테스는 어떤 식으로든 항의할 수 있었을 것이다. 그는 마음만 먹었다면, 자신에게 주어진 변론 기간에 여러 가지 이유를 들어 재판관과 배심원들을 충분히 설득시켰을 수도 있었고, 만약 그랬다면 사형선고도 뒤집을 수 있었을 것이다.

하지만 소크라테스는 이 부당한 판결에 저항하지 않았다. 그는 그저 판결을 받아들인다. 소크라테스에게 왜 할 말이 없었겠는가. 그때 그의 나이는 일흔 살이었다! 그 이유는 흥미롭다. 소크라테스는 이렇게 말한다.

저는 저의 무능력 때문에 유죄선고를 받았습니다. 그러나 그것은 말이 부족해서가 아니라 뻔뻔스러움과 몰염치가 부족해서이고, 여러분이 가장 듣고 싶어 하는 말을 하려는 의지가 없어서입니다. 제가 만약 통곡하거나 탄식하거나 그 밖의 저답지 않은 것들을 행하

거나 말했더라면 (…) 그와 같은 것은 여러분들이 다른 사람들로부터 익숙하게 들은 것들일 것입니다.[38d-e]

결국 소크라테스가 죽는 것은 "뻔뻔스러움과 몰염치가 없었기" 때문이다. 그는 스스로 믿는 것에 당당했고, 그 믿음에 투철하고자 했다. 그래서 자기 신념을 거스르거나 원칙에 어긋나는 데는 동의하지 않으려 했다. 그런 소크라테스는 세상 사람들이 좋아한다고 해서 그들의 비위를 맞추거나 아첨할 수 없었다. 그는 자기 마음에 내키지 않는 일은 하지 않았던 것이다. '통곡'이나 '탄식'은 그답지 않은 행동이었다. 소크라테스에게는 "죽음을 피하는 일보다 비천함을 피하는 게 훨씬 더 어려웠기" 때문이다.[38d] 그가 두려워한 것은 죽음이 아니라 비천함이었다. 그러나 비천함 없이 우리는 살 수 있는가.

영혼을 돌보는 일

소크라테스는 삶에서 일체의 거짓을, 그것이 말이건 행동이건 올바르지 않은 것은 무엇이든지, 피하고자 했다. 그가 늘 의식한 것은 이 세상 사람들이라기보다는 신이었고, 재산이나 명성 같은 세속적 가치보다는 지혜와 진리였다.

아테네 여러분, 나는 여러분을 친구로서 반깁니다. 그러나 저는 여러분보다는 신께 복종하렵니다. 제가 숨 쉬는 동안, 그리고 숨 쉴 수 있는 동안, 저는 지혜를 찾는 일도, 제가 만나는 여러분께 충고하는 일도, 그래서 익숙한 연설로 다음과 같은 사실을 입증하는 일도 멈추지 않을 것입니다. 가장 위대하고 지혜와 힘으로 유명한 도시인 아테네의 시민들이여, 당신들은 돈에 대해서는 그렇게 신경

을 쓰고, 그렇듯이 명망과 명예를 그렇게 바라는 것에 대해서는 부끄러워하지 않으면서도, 통찰이나 진리에 대해서는, 그리고 당신의 영혼에 대해서는 그것이 최상이 되도록 돌보지 않습니까? 이 점에 대해서는 생각하지 않으렵니까?[29d-e]

오늘날에도 이 땅에 살면서 '통찰'이나 '진리' 또는 '영혼'에 대해 말하기란 마치 2500여 년 전처럼, 여전히 어렵게 느껴진다. 또 이런 가치들은 쉽게 드러나는 것도 아니다. 그에 비해 '돈'이나 '명망' 또는 '명예'는 얼마나 위력을 발휘하는가. 그것은 인간 사이에서 세속적 힘으로 잘 입증된다. 그래서 모두가 앞을 다투어 그것들을 추구한다. 몰염치하고 뻔뻔하다면, 우리는 쉽게 성공할 것이다.

이에 반해 "영혼을 돌보는 일"과 관련되는 가치들은 얼마나 얻기 어려운가. 그 어려움에도 또 얼마나 쉽게 잊히고 마는가. 소크라테스의 길은 중상과 시기와 험담을 수반한다. 진리의 길은 쉽게 오해와 불경을 초래한다. 그리하여 많은 사람은, 「소크라테스의 죽음」에 나오는 제자들의 다양한 반응들이 보여주듯이, 낙담하고 체념하며 탄식하고 외면한다. 아마도 진리는 체념 없이 얻기 어려울 것이다. 선한 삶은 오직 탄식과 절망 속에서 잠시, 아주 드물게 성취될지도 모른다. 진실추구의 어려움은 이 그림의 배경처럼 소크라테스 뒤로 밋밋한 회색 벽이 곳곳에 파인 채로, 그러나 견고한 성채처럼 사리하는 데서도 암시된다. 그것은 고전적 스토아주의에 이어져 있을 것이다.

그런 정신의 견인주의堅忍主義로 나아가기 위해서는 혹독한 자기통제가 필요하다. 소크라테스에게 그 훈련은 '다이몬'Daimonia을 통해 이뤄졌다. 다이몬은 영혼적인 것 또는 더 평이하게, 양심의 목소리라고 할 수 있다. 소크라테스는 양심의 소리에 따라 늘 자기를 검열하면서 재

산이나 명망이 아니라 영혼을 돌보는 데 최선을 다했다. "자기검토가 없는 삶은 전혀 살 만한 가치가 없다"[38a]라고 그는 말하지 않았던가. 영혼이 선하다면, 죽어 있건 살아 있건, 어떤 나쁜 일이 일어나지 않을 것이라고 그는 믿었다.

그림 「소크라테스의 죽음」에서 소크라테스 외에 그런 자기통제를 보이는 사람이 있다면, 그는 플라톤이다. 크리톤이나 독배를 전하는 청년도 그런 인내를 보인다고 할 수 있다. 하지만 플라톤에게는 미치지 못하는 듯하다. 플라톤의 절망은 무리로부터 동떨어져 두 손을 가지런히 모으고 고개를 푹 숙인 모습에서 묻어난다. 그의 슬픔은 두 손을 들어 올리거나 탄식하는 제자들의 슬픔과는 달라 보인다. 그는 격심한 절망 속에서도 자세를 흐트리지 않는다. 아마도 네 권의 대화편은 플라톤의 이 같은 고결한 견인주의에서 생겨났는지도 모른다. 결국 그는 스승의 죽음을 먼지처럼 헛되이 날려 보낸 것이 아니라 의미 있는 사건으로, 거듭 새겨야 할 역사의 성찰적 사례로 변용시킨 것이다. 그것은 '선한 영혼의 불우한 전통'이라 할 만하다.

이보다 더 참혹할 순 없다 고야의 그림 여섯 점

고야^{F. Goya, 1746-1828}를 생각하면 떠오르는 몇 가지 이미지가 있다. 그것은 어느 것이나 기이하고 강렬하며 살아 있는 듯한 참신성을 보여준다. 「여자들의 어리석음」^{1817-19, 판화집 『어리석음』 1번}이나 「정어리 매장」¹⁸¹⁶, 아니면 「종교재판소 광경」¹⁸¹⁵⁻¹⁹이나 유명한 판화 「이성의 잠은 괴물을 낳는다」^{『변덕』 43번째 작품} 같은 작품이다.

여기에 등장하는 사람들은 다양한 몸짓과 행동으로 어떤 광기와 집단적 히스테리에 걸린 듯한 모습을 보여준다. 꼭두각시를 공중으로 던져 올리며 희희낙락하는 사람들도 있고 알 수 없는 악령에 시달리며 책상에 엎드린 채 괴로워하는 사람도 있다. 그 가운데는 제목에서부터 뭔가를 암시하는 풍자적인 작품도 있다. 예컨대 「이 남자에겐 많은 친척이 있고, 그 가운데는 몇몇 제정신인 사람도 있다」^{1808-14, 『C화첩』 52번}라는 작품이다. 사회에서 버림받은 것 같은 한 남자가, 누더기를 덮어 쓰고 머리카락과 손톱을 기른 채, 마치 울부짖는 듯한 모습으로 정면을 쳐다보고 있다. 인간과 동물의 경계는 지워져 버린 듯하다. 고야가 보기에 제정신을 갖고 사는 사람은 '몇몇' 되지 않는다.

고야의 화집을 처음부터 끝까지 뒤적이다 보면, 착잡한 생각들이 솟구쳐 오른다. 무엇이 그로 하여금 현실을 이토록 섬뜩하게 바라보게 했는지, 왜 그의 그림에는 종잡을 수 없을 만치 기이하고 어두우며 잔

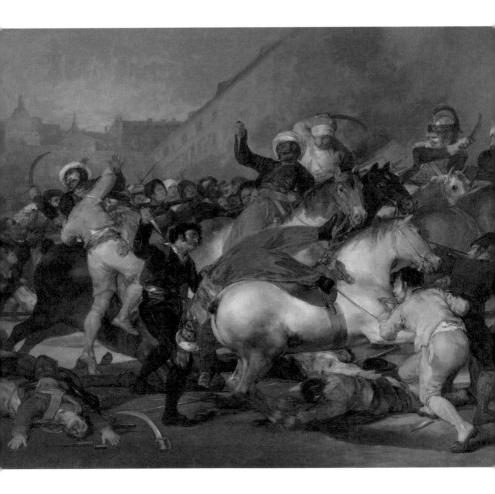

고야, 「1808년 5월 2일」, 1814.
고야는 이 그림을 통해 나폴레옹 군대의 학살과 그에 대한 스페인 민중의
저항을 기록했다. 「1808년 5월 3일」과 함께 고야가 동시대의
사회정치적 현실을 얼마나 예리하게 인식하였는지를 잘 보여준다.
같은 해(1814)에 「벌거벗은 마야」가 불경하다는 이유로
그는 종교재판소 법정에 소환되었다.

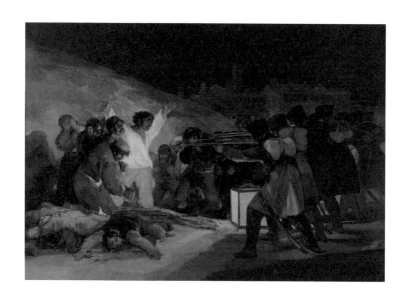

고야, 「1808년 5월 3일」, 1814.

혹하고 난폭한 사건과 인간들로 가득 차 있는지, 그가 살았던 당시의 현실은 어땠고, 그는 무슨 생각을 하며 자기세계를 꾸려갔는지 궁금해진다.

1808년 스페인에서는 프랑스의 침공으로 6년 동안 반도전쟁스페인에서는 '독립전쟁'이라고 부른다이 계속된다. 곳곳에서 크고 작은 봉기와 소요가 일어났지만 스페인은 프랑스군에 항복하고 왕권을 반납한다. 작품 「1808년 5월 2일」과 「1808년 5월 3일」은 이때의 사건을 그린 것이다.

이후 영국군이 스페인에 들어와 프랑스군을 격파한다. 고야는 귀족계층의 후원과 자신의 뜻 사이에서, 궁정적 삶과 개인적 삶 사이에서, 사회적 규범과 현실 사이에서 얼마나 자주 균열과 불일치를 느껴야 했던 것일까. 왕권은 무능하고 귀족은 나태하며 종교는 신성의 이름 아래 사고와 행동의 차이를 낙인찍으며 사람들을 광신과 몽매로 몰아갔다. 이 낙후된 현실에서 고야는 어떤 고민을 했을까.

프랑스군이 몰려들면서 스페인의 도시는 파괴되고 사람들은 살상과 가난 속에 죽어갔지만, 다른 한편으로 스페인은 새로운 사상과 분위기를 흡수하기도 했다. 프랑스에서 온 군인과 공무원, 외교관과 예술가들은 곳곳의 공공건물과 수도원, 성당과 예배당에서 스페인의 걸작을 닥치는 대로 약탈했다. 그러면서 자신들의 생각과 관습을 전파하고 스페인을 이전보다 개방적으로 만들기도 했다.

호세 1세조제프 보나파르트는 폭력으로 스페인을 점령했지만, 종교재판소를 폐지하면서 다양한 세계와 자유로운 사상을 접할 수 있는 계기를 제공했다. 프랑스인은 진보적인 정치·문화의 상징이었기 때문이다. 고야 또한 계몽적 개혁사상에 관심을 가지고 있었고, 죽기 전 4년 동안은 프랑스 보르도에서 스페인의 자유주의 망명객들과 어울려 지내기도 했다. 삶의 모든 것이 뒤죽박죽인 채로 모순이 모순을 낳고, 역설이

역설에 지워지면서 어지럽게 전개되고 있었다.

고야의 기이하고 섬뜩한 그림 세계는 초기의 태피스트리 밑그림에서부터 중기의 로코코적 형식을 지나 말기의 이른바 '검은 그림'Las Pinturas Negras 연작에까지 줄곧 이어진다. 그 가운데서도 삶의 말년에 나타나는 세 편의 판화시리즈 『변덕』Los Caprichos, 1799, 『전쟁의 참화』Los Desastres de la Guerra, 1810년에 착수, 『어리석음』Los Disparates, 1816년에 착수은 경이로운 작품이 아닐 수 없다.* 종류가 어떤 것이건, 낙후된 사회에 대한 고발이건 전쟁의 비극에 대한 증언이건 아니면 삶의 부조리에 대한 직시건 간에, 이들 작품의 바탕에는 이 모든 것을 야기한 인간의 허영과 탐욕, 우둔함과 몽매함이 담겨 있다. 기이한 모순과 역설은 그 자체로 근대적 의식의 불가결한 요소이면서 그 시대의 사회사와 이념사에 대한 고야의 반응방식이자 표현방식이기도 했다. 들라크루아E. Delacroix, 1798-1863나 도미에H. Daumier, 1808-79나 마네E. Manet, 1832-83 같은 후기 낭만주의자들, 뭉크E. Mnnch, 1863-1944 같은 표현주의자들, 나아가 피카소P. R. Picasso, 1881-1973가 고야에게서 미래의 예시자와 같은 모습을 본 것은 그 때문이었을 것이다.

그 가운데 『전쟁의 참화』는 1810-12년에 걸쳐 일어난 전쟁과 기아의 시절을 증언하는 82편의 동판화로 이뤄져 있다.두 번째 작품은 초판에 실리지 않았다. 6년에 걸쳐 제작된 이 작품들은 크게 세 가지 주제로 나뉜다. 첫째, 스페인 사람들이 어떻게 프랑스 침략에 대항했는지, 둘째, 이 기간에 기아가 어떻게 마드리드를 덮쳤는지, 셋째, 전쟁이 끝난 후 스

* 문광훈, 「예술경험과 '좋은' 삶 – 고야, 나 그리고 아리스토텔레스」, 네이버 강연, 2014년 3월 22일(https://openlectures.naver.com/contents?contentsId=48447&rid=246&lectureType=lecture 참조).

페인 부르봉 왕조의 재집권[페르난도 7세]과 그에 따른 재난이 어떠했는지를 보여준다. 이 작품들 중에서 가장 끔찍한 모습을 담은 것은 39번째 판화[1810-15년경]일 것이다. 왼편 땅바닥에는 한 사람이 쓰러져 있고, 중간에는 두 손이 뒤로 묶인 다른 한 사람이 나무에 매달려 있다. 오른쪽으로 뻗어간 나뭇가지에는 두 팔과 머리와 나머지 몸뚱이가 각각 잘린 채 꽂혀 있거나 걸려 있다. 제목은 「대단한 영웅행위군! 이 주검들과!」이다.

나뭇가지는 사람처럼 꺾이고 잘려 나갔지만, 그래도 군데군데 잎이 돋아 있다. 사람의 삶은 말 없는 나무보다 못하다는 것인가. 언제 죽는지를 알기도 어렵지만 어떻게 죽는지, 어떤 죽음을 당하는지를 상상하기도 어려운 게 인간 현실이다.

고야가 살았던 시기는 외세의 침략과 내전, 혁명과 기아로 점철되던 격변기였다. 낡은 가치와 규범이 파괴되고 새로운 이상과 질서가 배태되는 것을 경험하면서 그는 더 이상 삶은 우리가 바라는 대로 이뤄지지 않으며, 현실은 권력과 술수로 버무려진다는 것을 깨달았는지도 모른다. 어두운 현실 앞에서 인간은 탐욕의 주체이면서 동시에 희생자이기도 하고 현실에서는 힘없고 가난한 사람일수록 무기력하게 좌절될 수밖에 없으며 예술은 권력 앞에서 더 이상 순진하기 어렵다는 것을 깨닫는다. 그렇기 때문에 권력의 영광을 찬미하고 기록하는 것이 아니라 변질과 타락의 과정을 그려야 한다는 것을 느꼈을지도 모른다. 삶은 절대적으로 요지부동의 것이 아니라, 그래서 어림잡을 수 있는 것이 아니라, 기이한 장난처럼, 가면극 놀이처럼, 매 순간 또 언젠가는 변하고야 마는, 어설프고 희한하며 어처구니없고 우스꽝스러운 것들의 집합임을 그는 직시했던 것일까.

당시 종교재판소의 박해는 널리 알려져 있다. 이단으로 한 번 고발

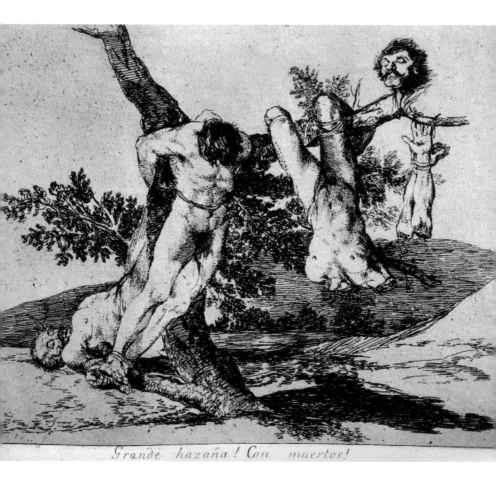

고야, 「대단한 영웅행위군! 이 주검들과!」, 1810–15년경.

당하면, '악마의 숭배자'로 처형되거나 투옥되거나 재산몰수가 이뤄졌다. 고야의 그림에 숫염소가 자주 등장하는 것은 그것이 사탄의 화신으로 간주되기 때문이다. 무자비한 전제군주와 게으른 귀족계급 아래에서 대다수 평민들은 가난과 질병 속에 허덕이고 있었고, 범죄는 날로 증가하면서 편견과 미신은 생활의 도처에 스며들어 있었다. 프랑스 혁명의 가치와 사상은 1790년대 유럽 전역에 넘쳐흘렀지만, 스페인에서는 철저한 검열이 이뤄졌다. 계몽주의 신문과 잡지를 비롯한 자유주의 사상은 엄격하게 금지되었다.

고야는 이런 현실을 외면하지 않은 듯하다. 그는 인간의 잔혹한 본성이나 사회의 불합리한 폭력을 즐겨 그렸다. 그에게 미치광이와 마녀, 악마와 식인종, 불구자와 병자, 뚜쟁이와 매춘부, 도둑과 술꾼은 결코 낯선 것이 아니다. 기이하고 섬뜩하며 잔혹하고 소름끼치는 것들은 현실의 밖이 아니라 그 안에 있고, 삶의 변두리가 아니라 그 주인공인 까닭이다. 사회적 부랑자와 괴짜들은 이들을 즐겨 다룬 화가 자신의 엉뚱한 개성과 별난 천재성에 상응할 것이다.

고야의 개성은 이른 시기에 나타난다. 1780년, 34세의 고야는 사라고사 엘 필라르 성당의 프레스코화를 그리면서 큰처남인 바예우F. B. Subías, 1734-95와 마찰을 빚는다. 그 무렵 바예후는 고야보다 더 유명 화가였고 평판도 좋았다. 처남의 승인과 감독을 받아야 한다는 계약조건 아래 일을 시작했지만, 고야는 처남의 지시를 곧이곧대로 따르지 않는다. 그래서인가. 바예후는 그의 해임을 요구했고, 이 요구를 기록한 서류는 아직도 남아 있다. 이것은 뜻 가는 대로 그리려는 고야의 고집 때문이었을 것이다.

사실 고야의 그림에는 다른 누구도 아닌 '고야적인 것'을 증명하는, 말하자면 개성적이고 독창적이며 참신하고 실험적인 표식들이 많다.

그는 끝없이 '나, 고야는 도전자'임을 증거하고자 했던 것 같다. 예컨대 인간의 과오와 악덕이란 주제는 『변덕』 연작이 나오기 전까지 회화의 주제가 되기보다는 문학과 수사학에서 주로 거론되던 것이었다. 그의 예술적 정체성은 가식적이고 통상적인 것에 대한 거부와 실상에 대한 충실로 요약된다. 사실주의적 정직성이나 이 정직성을 지탱하는 엉뚱하고 유별난 개성도 예술적 독립에의 열망을 표현한 것이다.

고야의 초상화에 등장하는 그 많은 고관대작들의 권력과 재력은 어디로 가버렸는가. 그의 그림에 나오는 창녀와 뚜쟁이의 그럴듯한 거래, 처녀와 총각의 미모와 유흥과 수작, 장군들의 훈장과 근엄함은 모두 어디로 사라졌는가. 그것은 마치 봄과 여름처럼, 또는 광기와 꿈처럼 깡그리 사라져버렸다. 믿음과 기적마저 예외는 아니다. 아마도 그 때문에 미술학자 바른케^{M. Warnke, 1937-}는 이렇게 말했을 것이다.

그 어떤 규범도 고야의 형식으로 축성祝聖되거나 안전하게 확보되지 않는다. 오히려 그의 형식은 모든 정해진 가치체계를 물처럼 녹이고 부식시킨다. 그것은 가치체계의 역사적 상대성에 대한 통찰을 보여준다. 고야 이후 부정否定은 하나의 예술적 원칙이다. 이제 더 이상 어떤 것도 교화적일 수 없다. 사물의 몰락을 포착하여 생생하게 보여주는 것을, 그림 그리는 손이 해낼 수 있다는 사실만이 이 몰락에서 벗어나는 방법이다.

고야가 전쟁을 끔찍하게만 묘사했다면, 그의 작품은 아마도 '기록화' 이상은 되지 않았을 것이다. 그의 작품이 오늘날까지 회자되는 것은 잔혹한 사실성 속에 비유와 알레고리적 함의를 담았기 때문이다. 바로 이 같은 함의는 삶의 고갈될 수 없는 상실과 이 상실의 깊은 비애

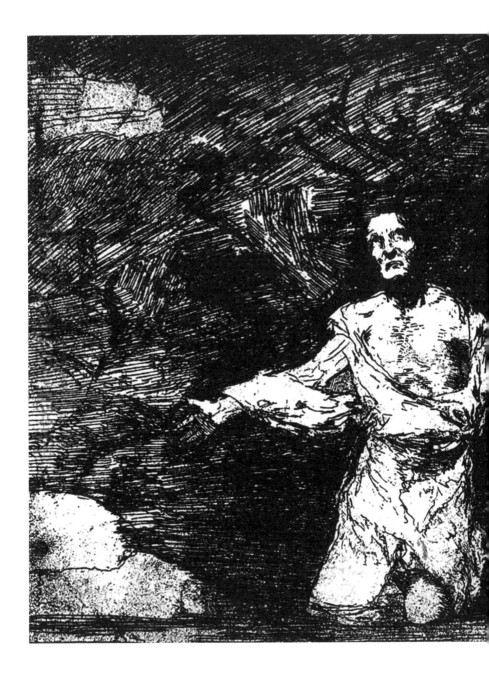

고야, 「닥쳐올 사건에 대한 슬픈 예감」, 1810-15년경.
예술은 '있었던' 고통에 대한 증거이면서
동시에 '있게 될 고통'에 대한 경고다.
그러면서 그것은 과거와 미래를 잇는다.
그림 속 인물은 다가오는 참화에 대한 두려움으로
떨고 있는 듯하다.

에 닿아 있다. 이 상실은 한편으로 인간이 초래한 것이면서 다른 한편으로, 그것이 시간적으로 되풀이된다는 것, 그래서 거의 치유하기 어려운 불가항력을 가진다는 점에서, 불가해의 차원으로 넘어간다.

삶의 어떤 상실은 이해하기 어렵다. 그러므로 사회의 병폐와 인간의 부조리는 단순히 선언이나 다짐만으로 해결되기 어려운 것인지도 모른다. 이 점에서 우리는 『전쟁의 참화』에서의 첫 번째 그림처럼 「닥쳐올 사건에 대한 슬픈 예감」 속에 있다.

「닥쳐올 사건에 대한 슬픈 예감」이 보여주듯이, 중요한 것은 일어난 재앙이 아니라 '일어날 재앙'이다. 일어날 미래의 재앙에 대한 '예감'이 삶에서 결정적이다. 그러나 일어난 재앙을 대비하는 것은 이미 일어났던 재앙을 살펴보고 직시하며 잊지 않는 데서 가능하다. 어쩌면 삶의 재앙은, 인간이 어리석음과 탐욕을 스스로 줄일 수 없는 한, 피하기 어려울지도 모른다.

그러나 이 불가항력적 어리석음과 탐욕을 줄여가는 일, 그래서 다가올 사회를 조금 더 이성적이고 인간답게 만드는 일은 살아 있는 모든 자들의 책임이다. 「닥쳐올 사건에 대한 슬픈 예감」에서 이 일을 맡은 자는, 그림의 주인공인 중년 사내다. 그는 누더기 차림의 미친 듯한 모습이다. 이제는 헐벗고 미친 상태에서만 현실의 광기를 이겨낼 수 있다는 것인가. '이성의 병'에 대한 직시는 절실하다. 이성이 병이 될 수 있음을 직시하면서도 이성을 외면하지 않은 채, 아니 이성의 힘으로 불합리한 세계를 직시하면서 이 세계를 표현 속에 증언하는 것이야말로 예술의 일이다. 고야는 18-19세기를 살았던 오늘의 인간이다.

생각하며 산다는 것의 의무 고야의 「개」와 이성

책을 읽거나 생각을 하다가, 아니면 정신없이 글을 쓰다가 내가 지금 뭘 하고 있나, 라는 생각이 불쑥 들 때가 있다. 말은 채워지지 않는 것인데, 글의 바람이란 결코 충족될 수 없는 것인데, 이 말과 글에 목을 매달고는, 마치 글에 생명이라도 담긴 것처럼 붙들고 있으니 이 무슨 어리석은 일인가. 유능하나 거들먹거리지 않고, 유머를 지닌 채로 절제하는 사람들을 나는 좋아한다. 아마도 여기에는 엄청난 수련과 학습 외에도 선한 천성이 자리할 것이다. 원칙이나 기율 속에서도 자유로운 사고와 편견 없는 활달함은 필요하다. 그러나 이러한 삶도 우리가 생각하는 것만큼 그리 중요한 것은 아닐 수도 있다.

이럴 때면 자괴감이 밀려든다. 그러면 하던 일을 멈추고 자리에서 일어나 창가로 간다. 커튼을 젖히거나 버티컬을 걷어 올리거나, 아니면 문을 조금 열어 신선한 공기를 깊이 들이쉰다. 그리고는 창밖 풍경을 멍하니 바라본다. 거리나 아파트 단지 안, 아니면 인문대 앞쪽 안뜰 모습이 들어온다. 무엇을 보고 있는가. 내가 보는 것은 헛것이 아닌가. 머릿속 상념이 그러하듯이, 내가 쓰고 읽는 것들은 유령이나 허깨비가 아니라고 말할 수 있는가. 이럴 때면 떠오르는 그림이 하나 있다. 고야의 「개」라는 그림이다.

고야, 「개」, 1820.
나는 이 그림을 좋아한다.
처음 보았을 때부터 그것은 쉽게 잊히지 않는 인상을 남겼다.
이 그림을 그렸을 때 고야의 나이는 74세였다.
개는 목까지 차오르는 장애물 앞에서 그 너머를 바라본다.
무엇을 보고 있을까. 인간이 살면서 보고 듣는 것도
이런 벽과 같은 장애들로 둘러싸여 있지 않을까.

고야의 그림 「개」

고야의 말년 그림들 가운데 기이하면서도 재미있는 것이 더러 있다. 그중 하나가 「개」라는 작품이다.

이 그림은 매우 단순하다. 화면에는 그저 개 한 마리가 보인다. 흙더미인지 벽인지 알 수 없는 것이 전면에 펼쳐져 있고, 개는 그 너머에 있다. 온전한 모습이 아니라 머리만 보인다. 개는 머리만 드러낸 채 오른쪽을 보고 있다. 그렇게 보이는 오른편에 얼룩 같은 것이 칠해져 있다. 어쩌면 또 하나의 벽인지도 모른다. 아무것도 그려져 있지 않은 회갈색 화면 오른쪽 위에는 무슨 갈퀴 같은 얼룩도 보인다.

1810-20년대 스페인 사회는 정치적으로 매우 혼란스러웠고, 왕당파와 자유주의자 사이의 싸움은 그치질 않았다. 고야는 개인을 옹호한 자유주의자로서 집단의 폭력과 국가의 권력남용을 비판했다. 1819년, 그러니까 73세의 고야가 시골 별장인 '귀머거리의 집'^{Quinta del Sordo}으로 옮긴 것도 아마 현실의 소음과 정치적 박해를 피해서였을 것이다. 이 귀머거리 집의 벽에 그린 것이 저 유명한 '검은 그림들'^{Pinturas negras} 연작이고, 「개」는 그 가운데 하나다. 벽에 그려져 있던 이 그림들은 그 후 캔버스로 옮겨졌고, 나중에는 프라도 미술관 측에 건네졌다.

개는 귀를 쫑긋거리며 한곳을 응시한다. 무엇을 보고 있을까. 알 수 없는 사물의 유령 같은 모습에 현혹되어 있는지도 모른다. 자기가 보는 것이 헛것임을 알고 있을까. 얼마 전 나의 은사께 이 그림에 대한 이야기를 말씀드렸더니, 그 분은 이렇게 얘기하셨다.

우리 집에 개 두 마리가 있는데, 그중 한 마리는 집 안에 있고, 다른 한 마리는 집 밖에 있어요. 손님이 우리 집에 올 때면 찻길을 올라와 골목길로 접어들어야 하는데, 이 녀석들은 손님이 찻길을 따라

올라올 때 벌써 짖기 시작하는 거예요. 우리 집에서 40-50미터는 족히 떨어진 거리인데도 말이지요. 그러니까 개는 사람과는 다른 지각체계를 갖고 있는 겁니다. 사람이 보고 듣는 것의 많은 것은 헛것이라고 말해야 할 겁니다.

아마도 그렇다고 해야 할 것 같다. 느끼고 생각하는 것이 이렇게 아둔하기에 사람이 하는 많은 일이 실수투성이에 과오와 악행으로 뒤덮여 있는지도 모른다.

이성의 잠은 괴물을 낳는다

역사의 끔찍함과 이 끔찍한 현실에서 학문과 예술이 가지는 책임을 생각할 때면 떠오르는 그림이 하나 있다. 고야가 50세 무렵에 그린 「이성의 잠은 괴물을 낳는다」다. 이 그림은 80점으로 이뤄진 판화집 『변덕』*Los Caprichos*, 1799 가운데 43번째 작품으로, 회화사에서도 가장 유명하고 또 자주 해석되는 작품 가운데 하나이기도 하다.

화면 왼편에는 책상 같은 가구 하나가 놓여 있고, 한 남자가 두 팔을 포개고 엎드려 있다. 그 뒤편으로는 여러 마리의 기괴한 날짐승들이 허공을 어지럽게 날고 있다. 대개 박쥐 모습을 하고 있지만, 부엉이처럼 보이는 것도 있다. 남자의 허리춤에서 고개를 웅크린 채 정면을 바라보는 것은 고양이로 보인다. 남자의 어깨와 머리 그리고 오른팔이 닿은 책상에는 서너 마리의 부엉이가 앉아 있다. 맨 왼편 부엉이는 펜을 들고 있는데, 마치 남자에게 펜을 건네며 그를 깨우려는 듯이 보인다. 바닥에는 살쾡이 한 마리가 가만히 앉아 위협적인 눈빛으로 앞을 주시한다.

남자가 기댄 책상 옆에는 바로 이 판화의 제목, "이성의 잠은 괴물

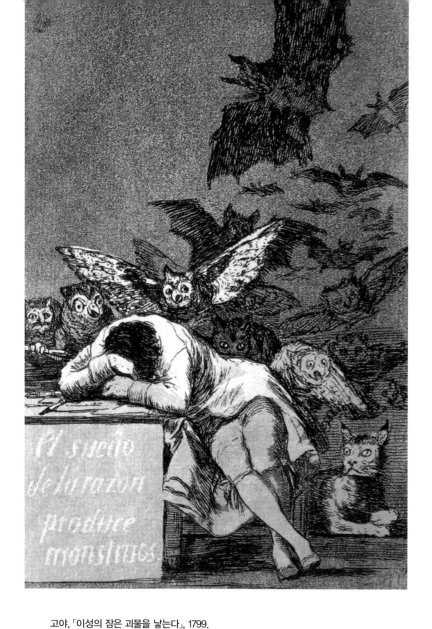

고야, 「이성의 잠은 괴물을 낳는다」, 1799.
잠든 남자 주변에는 온갖 동물이 날갯짓하며 소리친다.
이성이 잠들면 괴물이 지배한다. 그러나 이성도 괴물일 수 있다.
그러므로 이성은 휴식과 각성을 쉼 없이 오가야 한다.

을 낳는다"El sueño de la razón produce monstruos가 쓰여 있다. 스페인어 '수에노'Sueño에는 '잠'과 '꿈'이라는 상반된 뜻이 담겨 있다. 만약 "이성의 잠은 괴물을 낳는다"로 해석할 경우, 그것은 이성이 잠들면 괴물이 생겨난다는 뜻이 될 것이다. 그에 반해 "이성의 꿈은 괴물을 낳는다"가 되면, 이것은 이성에 대한 비판이 될 것이다.

고야는 1790년대 중대한 위기를 겪는다. 이 무렵부터 그는 왕실과의 접촉을 점차 줄이면서 자기 자신에게 더 전념하기 시작한다. 왕실 화가로서의 공적 업무와 명성에 대한 욕망에 몰두하다가 자신의 삶에, 그리고 인간 일반의 현실에 더 집중했다. 1792년에 크게 앓았던 병이나 그로 인한 청력상실이 크게 작용했을 것이다. 또한 알바Alba 공작부인과의 사랑도―이것은 하나의 풍문이지만―한몫했을 것이다. 그녀의 모습은 여러 점의 초상화에서뿐만 아니라 판화에서도 확인된다.

1790년대 스페인 사회는 내적으로는 온갖 미신과 편견과 악덕에 시달렸고, 외적으로는 프랑스의 간섭을 받았다. 1809년 나폴레옹 군대는 마드리드를 점령했고, 이들의 폭력에 대항하는 스페인 민중의 투쟁은 엄청난 참상을 야기한다. 연작 판화집인 『전쟁의 참상』Desastres de la Guerra, 1810-14은 이 무렵의 사회정치적 고통을 고야가 어떻게 생각했고, 얼마나 사실에 충실하게 표현했는지를 잘 보여준다. 그는 사실적 묘사 때문에 종교재판소로부터 고발당하기도 한다. 잘 알려진 그림 「벌거벗은 마야」 때문이었다. 그러나 종교재판소를 격분시킨 것은 이 그림만이 아니었다. 앞서 언급한 『변덕』 시리즈의 많은 작품은 당시 교회 상층부의 악덕과 횡포를 가차 없는 진실성 속에서 증언하는 것이었다.

고야는 철저하게 근대적인 계몽화가였다. 그의 판화뿐만 아니라 많은 유화가 악귀나 미신 또는 착란에 시달리는 인간의 적나라한 모습을 보여준다. 『전쟁의 참상』도 그렇지만, 말년에 그렸던 이른바 '검은 그

림들'은 특히 더 그렇다.

고야의 이러한 계몽의식은 「이성의 잠은 괴물을 낳는다」를 그리기 위한 두 스케치 가운데 하나인 「보편적 언어」라는 작품에서도 잘 드러난다. 작품 밑에는 이렇게 쓰여 있다.

작가는 꿈꾼다. 그의 유일한 의도는 해로운 상투어를 몰아내고, 변덕의 이 작품으로 진리의 확고한 증언을 하는 일이다.

계몽에 필요한 것은 이성의 이중성에 대한 의식일 것이다. 즉 이성은 현실의 개선에 반드시 필요하다. 그러나 적절하게 제어되지 않으면, 그것은 '괴물'을 낳는다. 이성은 이성 자체의 완전한 꿈에 대한 불신 속에서 비로소 올바로 자리할 수 있기 때문이다. 마찬가지로 예술에서 환상은 필요하다. 그러나 이 환상에 예술가가 압도되어 버린다면, 그는 무지와 악덕의 하수인이 될 수도 있다. 100여 년 전의 고야가 「이성의 잠은 괴물을 낳는다」를 그리면서 가졌던 문제의식도 이와 비슷할 것이다. 그는 혁명 이후 프랑스 사회의 폭력적 모습을 보면서 과연 인간의 불행은 이성이 없어서인지, 아니면 이성에 대한 과도한 믿음 때문인지 계속 묻지 않을 수 없었을 것이다.

앞의 그림 「개」에 나오는 주인공 개는 아마도 화가의 시선을 상징하는지도 모른다. 그것은 보이는 것에 골몰하고 집중하며 가시적 현상을 드러내는 예술가로서의 삶이다. 그렇게 드러난 회화적 형상을 우리는 응시한다. 아마도 우리가 보고 상상하는 형상의 많은 것은 그런 유령 같은 것일지도 모른다. 그렇듯이 그림을 보고 느끼고 규명하는 인간 일반의 감각이나 이성도 크게 다르지 않을 것이다. 결국 우리는 유령 같은 현실을 묘사해놓고, 마치 그것이 실체인 것처럼 말하고 사고하는

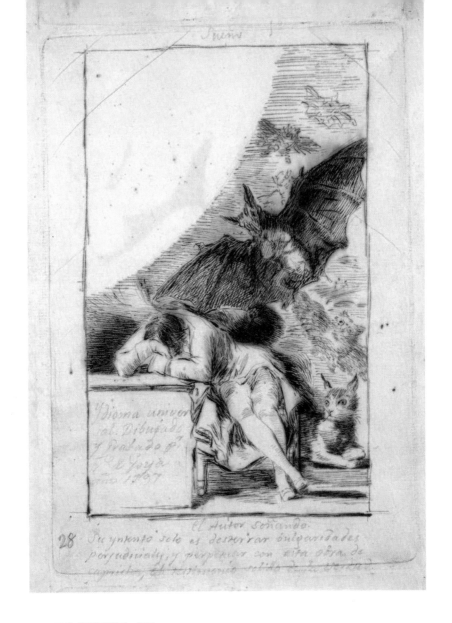

고야, 「보편적 언어」, 1797.
이 그림은 전체 구도나 내용에서 「이성의 잠은 괴물을 낳는다」와
쌍둥이처럼 보인다. '이성의 잠은 괴물을 낳는다'는
인식이야말로 예술의 보편언어다.

것이다. 그리하여 묘사된 것은 유령을 응시하는 개의 시선처럼 허망해 보인다. 그러므로 이성의 과제는 지각작용의 이 근본적 맹목성을 잊지 않는 일이다.

생각하는 삶의 책임

죽음의 강제수용소에서 일했던 나치 군인들은 수용소 안에서 매일 1,000-2,000구의 시체를 불태웠지만, 업무를 마치고 막사로 돌아와서는 난롯가에 앉아 카드놀이를 하거나, 고향 사람들에게 책임감 있는 남편이나 착한 아들로서 편지를 쓰곤 했다. 수용소 밖의 관사로 돌아와 자상한 아버지로서 아이들과 재미있게 놀았다는 기록도 있다. 어떤 곳에서는 사랑하는 이들에게 추억이 담긴 편지를 쓰면서도 다른 어떤 곳에서는 사람들을 가스실로 몰아넣고, 어떤 곳에서는 카드놀이를 하면서도 그 옆의 다른 곳에서는 죽은 사람들의 머리카락을 잘라내거나 금이빨을 빼서 모았다. 화기애애한 벽난로와 살과 뼈를 녹이는 시체 소각장 사이 거리는 그리 멀지 않았다. 인간의 이성과 광기 사이도 그렇다.

우리는 이성의 힘으로 무지와 편견의 악덕과 싸워야 한다. 그러나 동시에 이성 자체의 악덕에 대해서도 두 눈 부릅뜨고 응시해야 한다. 이성의 잠은 야만을 낳기 때문이다. 이성이 깨어 있지 않다면, 현실은 언제든 폭력의 현장이 될 수 있다. 정치철학자 아렌트[H. Arendt, 1906-75]는 이것을 '악의 평범성'[banality of evils]이라고 표현했다.

아이히만[A. Eichmann, 1906-62]은 유대인 학살의 실무책임자 가운데 한 사람이었다. 그는 전쟁 후에 있었던 전범재판에서 "왜 유대인을 학살했는가"라는 질문에, 자신은 "상부 명령에 충실히 따랐을 뿐"이라고만 답변했다. 이 재판에 참석했던 아렌트는 아이히만이 그렇게 행동하게

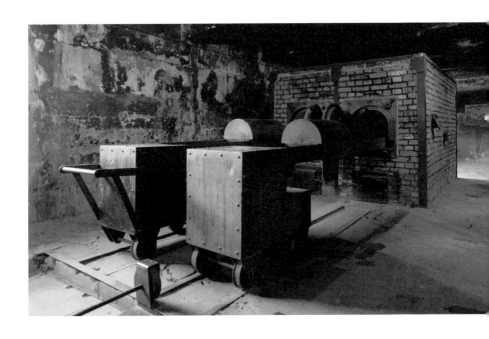

아우슈비츠 수용소의 화장장.
생명을 '가장 효과적으로' 처리하는 이 학살의 컨베이어시스템은
그 자체로 20세기 인류문명의 파국을 증언한다.
현대의 모든 학문에는 문명적 파국의 이 참담한 현실 앞에서
어떤 식으로든 대답해야 할 책무가 있다.

된 것은 그가 "특별히 부도덕해서"가 아니라, 단지 다른 사람의 처지를 "생각할 수 있는 능력이 없어서"inability to think였다고 한다. 즉 생각의 무능이 행동의 무능을 낳았다고 진단한 것이다. "성인도 생각하지 않으면 미치광이가 되고, 미치광이도 생각하면 성인이 된다"惟聖罔念作狂, 惟狂克念作聖고 했던가?『서경(書經)』, 「다방」(多方) 아이히만이 유죄인 것은 스스로 생각하는 책임을 포기했기 때문이다.

그러므로 야만이나 괴물은 현실의 유별난 모습이 아니다. 그것은 우리 각자가 깨어 있지 않으면 언제든 출현할 수 있다. 아렌트가 말한 대로 악은 특이한 것이 아니라, 지극히 흔한 방식으로 자리한다. 악이나 잔혹은 지극히 평범한 것이다. 그것은 생각하지 않고 현실의 거짓과 참모습을 구분하지 못하는 사람에 의해 언제든 발생한다. 아렌트는 『전체주의의 기원』1951에서 이렇게 말했다.

전체주의적 지배의 이상적 주체는 확신에 찬 나치나 확신에 찬 공산주의자가 아니라, 사실과 허구의 차이, 참과 거짓의 차이를 더 이상 보지 못하는 사람들이다.

그렇다면 우리는 어떻게 할 것인가. 그것은 우리를 몰고 가는 맹목적 힘의 실체를―그것이 시대의 '풍습'이든 '여론'이든 '시대정신'이든―두 눈 부릅뜨고 주시하는 일이다. 인간이 세운 최선의 계획이 실현되는 과정에서 어떻게 악의로 변질되는지, 모든 거창한 사회정치적 프로그램이 어떤 파괴와 폭력의 그림자를 띠고 있는지를 우리는 직시해야 한다. 이렇게 직시하고 묻고 돌아보지 않는다면, 기존 현실에서 그 어떤 가능성은 더 이상 실현되기 어렵다. 생각이 없으면 악덕은 되풀이된다. 생각의 부재는 가능성의 부재다. 생각 없는 삶은 이미 있는

것 속에 자기를 가두는 일이요, 이런 자기밀폐 속에서 굳은 채 스스로 죽어가는 일이다.

참으로 살고자 한다면, 살아서 진실로 자유롭고자 한다면, 우리는 언제나 삶의 다른 가능성을 떠올릴 수 있어야 한다. 바로 이 가능성을 억압하는 것이 개인적으로는 생각 없음이고, 정치적으로는 전체주의 다. 전체주의는 자유와 행위의 보다 나은 가능성을 박탈한다. 바로 이 것을 보여주는 것이 예술이고 철학의 일이기도 하다. 현실에서 분리될 때, 예술은 자유를 파괴한다. 현실세계로부터의 소외는 서구 형이상학 의 가장 큰 폐해이자 문화의 몰락이다.

더 높은 질서 루치지코바의 바흐 연주

하루 일을 마치고 잠들기 한두 시간 전이나 어떤 일과 일 사이 잠시 휴식이 필요할 때, 나는 바흐의 건반악기 연주곡을 듣곤 한다. 「평균율 클라비어」나 「골드베르크 변주곡」 같은 곡도 있지만, 그보다는 「프랑스 모음곡」이나 「영국 모음곡」 아니면 「파르티타」를 즐겨 듣는다. 이 곡들은 지극히 간결하고 담백하면서도 다채롭기 그지없는 선율을 들려준다. 그래서 곡을 듣고 있노라면, 어지러웠던 하루 일과나 며칠간의 복잡했던 심정이 언제 풀린 듯 모르게 흩어지면서 마음이 밝아진다.

나는 바흐의 이런 건반 곡들을 연주가를 바꿔가며 자주 듣는다. 「평균율」 같은 경우에는 리흐테르S. T. Rikhter, 1915-97나 기제킹W. Gieseking, 1895-1956 아니면 굴다F. Gulda, 1930-2000의 연주를 듣고, 「프랑스 모음곡」이나 「파르티타」 같은 경우에는 코롤료프E. Koroliov, 1949- 나 튜렉R. Tureck, 1913-2003의 연주를 좋아한다. 각각에는 서로 다른 미묘한 차이가 있지만, 그 어느 것이나 한낮의 노동 뒤에 필요한 안식을 말없이 선사해주는 듯하다. 그런데 얼마 전부터는 쳄발로 연주가 더해지게 되었다. 그것은 최근에 읽었던 어떤 신문기사 덕분이다.

대학살과 바흐 음악

루치지코바^{Z. Růžičková, 1927-2017}는 전설적인 쳄발리스트로서 저 잔혹했던 홀로코스트를 살아남은 음악가다. 신문기사는 바흐의 쳄발로 음악에서 중요한 해석자의 한 사람으로 평가받는 그녀가 현재 살고 있는 프라하의 집을 방문하여 인터뷰한 내용을 담고 있었다.*

루치지코바는 1927년 체코의 필젠^{Pilsen}에서 유대인 상인의 딸로 태어났다. 아버지는 할아버지가 운영하던 장난감 가게를 물려받았고, 그녀는 유복한 어린 시절을 보낼 수 있었다. 루치지코바는 독일인 가정교사를 통해 피아노 교습을 받았고, 음악애호가였던 친할머니는 어린 그녀를 자주 오페라 극장에 데리고 다녔다. 그녀는 팝음악을 비롯하여 모든 음악에 매력을 느꼈지만, 바흐 음악에서만큼은 마치 데자뷔 같은, 말하자면 이미 일어났던 것을 다시 경험하는 것과 같은 친숙한 느낌을 받았다고 한다.

11세 무렵 루치지코바는 휴가로 떠난 어느 휴양지에서 피아노를 연주하다가 한 사람의 눈에 띄게 되었다. 그는 라이프치히 토마스 합창단의 음악감독이었는데, 루치지코바의 부모는 아이가 '천재소녀'이기를 바라지는 않았기 때문에 별다른 얘기를 하지 않는다. 루치지코바는 앞 세대의 쳄발리스트인 란도프스카^{W. Landowska, 1879-1959}를 존경했고, 그녀의 피아노 교사도 권했기 때문에 후에 파리로 가서 학업을 계속할 계획을 세웠다. 하지만 이 모든 계획이 틀어지기 시작했다. 그 무렵부터 위세를 떨치기 시작한 나치 정권 때문이었다. 결국 루치지코바의 가족은 테레지엔슈타트로 이사하게 되었고, 그런 와중에도 그녀는 피아노 연습을 멈추지 않았다. 그러면서 이 모든 현실이 더 나아지길 바

* 『Die Zeit』, 2017년 2월 3일자.

랐지만, 사태는 더욱더 악화되었다.

루치지코바의 아버지는 테레지엔슈타트 강제수용소에서 죽는다. 1943년 12월, 그녀와 그녀의 어머니 역시 아우슈비츠로 끌려간다. 그렇게 가축운반열차에 실려 가던 사흘 동안 그녀는 아무것도 먹지도 마시지도 못한다. 하지만 그 혹독한 갈증을 이겨낼 수 있었던 것은 바흐의 「사라방드」* 덕분이었다고 술회한다. 마음속으로 「사라방드」를 연주하면서 그녀는 암담한 시간을 견뎌냈다. 그렇게 아우슈비츠에 도착했을 때 그녀를 맞이한 것은 사납게 짖어대는 개들과 나치 친위대의 고함이었다. 하지만 그런 상황에서도 루치지코바는 악보를 놓지 않는다. 그녀는 상부에 요청하여 아이들에게 음악을 가르치는 것이나, 아이들과 연주하면서 노래하는 것을 허락받았다.

아마도 루치지코바가 살아남은 것은 바흐의 악보 이외에도 이 수용소에 있던 한 유대인 덕분이었을 것이다. 그녀는 이 사람의 배려로 아이 돌보는 것 같은 좀더 수월한 일을 맡게 되었고, 그래서 더 많은 수프를 먹을 수 있었을 뿐만 아니라 막바지로 치닫던 전황戰況에 대한 소식을 듣기도 했다. 하지만 루치지코바 역시 다른 유대인들처럼 곧 가스실로 끌려갈 예정이었다. 그러다가 어느 날 여러 명의 건강한 남녀가 필요하다는 소식이 전해졌고, 곧 선별작업이 시작되었다. 왼편은 죽음, 오른편은 삶으로 나뉘었다. 그녀와 어머니는 오른편에 서게 되었고, 이쪽으로 분류된 사람들은 공습받은 함부르크 시가지 청소를 떠맡게 되었다. 혹한의 날씨에 그녀는 맨손으로 벽돌을 날라야 했다. 그러다가 수용소에서 해방을 맞는다.

그렇게 목숨을 건졌지만, 전후 시절을 살아가기는 수월치 않았다.

* 1717년에 작곡된 「영국 모음곡」(BWV 810).

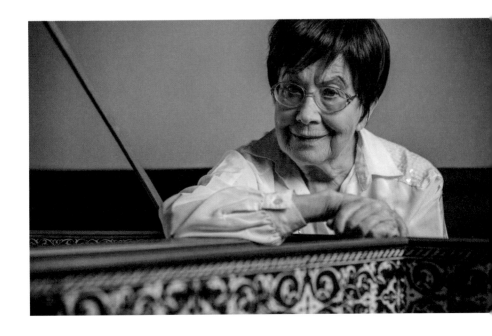

루치 지코바.
89세이던 2016년, 프라하의 아파트에서 살던 때의 모습이다.
아우슈비츠와 베르겐-벨젠 수용소에서 풀려난 후
그녀는 10년도 되지 않아 바흐 솔리스트로서,
그것도 저 잔혹했던 독일에서 큰 갈채를 받는다.
그때 그녀 마음은 어땠을까. 인간의 현실은 순수하기 어렵다.
그렇다면 이 불순한 현실에서 순수를 추구하는 것은 거짓이다.
그러나 정말 그런가.
루치 지코바는 언제나 음악의 '본질'로 파고들었고,
이 본질은 '순수한 소리'에 있다고 보았다.
그녀는 바흐의 음악이 자신의 가혹한 생애에서
하나의 '선물'이었다고 고백했다.
순수는 거짓이기만 한 것은 아니다.
그것은 참으로 깊은 의미에서 저항적 힘을 갖는다.

어릴 때 선생님을 다시 만났지만, 이렇게 망가진 손으로는 아무것도 할 수 없다는 말을 듣는다. 하지만 그녀는 음악 없는 삶을 상상할 수 없었다. 완전히 처음부터 다시 시작해야 했지만 아이들과 함께 연습곡부터 연주하기 시작했다. 하루에 10-12시간씩 연습했고, 마침내 어느 선생에게 발탁되어 그동안 학업을 중단했는데도 곧바로 대학에서 공부할 수 있게 된다. 피아노에서 쳄발로로 바꾼 것은 이 무렵이었다.

어떤 보다 높은 것

루치지코바는 스탈린 사후 더 자유로워진 분위기에서 뮌헨 콩쿠르에 참여했고, 그것을 계기로 장학금을 받아 파리로 유학을 떠난다. 바흐 건반악기 연주곡 녹음은 이 무렵 시작된다. 그녀의 연주는 비평가에게 큰 찬사를 받는다. 그녀는 마침내 독일 여러 도시의 무대에도 오르는데, 그것은 착잡할 수밖에 없는 일이었다. 어느 날 루치지코바는 신문에서 '지도자^{히틀러}의 건축가'로 알려진 슈페어^{A. Speer, 1905-81}가 자신의 연주를 경청했다는 끔찍한 사실을 알게 된다. 그녀는 이렇게 말했다.

괴테와 실러와 토마스 만과 바흐를 낳은 민족이 그렇게 동물적일 수 있었다는 사실을 우리는 오늘날까지도 이해하지 못합니다. 유대인에게 어떤 일이 일어났는지에 대해 유럽 전체가 눈감고 있었지요. 그리고 전쟁 후에도 여전히 그랬습니다.

루치지코바는 바흐 음악에 있어, 특히 쳄발로 연주에 있어 가장 중대한 해석자의 한 사람으로 알려져 있지만, 그녀는 이런저런 해석보다는 예술가 자신을 중시했고, 예술가의 작품을 존중했다. 말하자면 해

석보다는 악보에 충실했던 것이다. 그녀가 당시까지 잘 연주되지 않거나 외면당했던 변두리 작품들을 발굴한 것도 그런 이유에서다. 루치지코바가 수업에서 강조한 것은 다름 아닌 작품의 '본질'이나 '바탕'이었다. 그녀는 '순수한 소리'로서의 음악에 집중했고, 이 소리가 가진 질서와 조화를 중시했다.

여기에 당신도 지금, 마치 땅 위의 작은 벌레처럼, 있습니다. 하지만 당신을 초월하는 보다 높은 어떤 것도, 하나의 질서로 거기에 함께 있습니다. 그 질서는 당신을 위해서 거기에 있으면서도 인간적인 것을 정신적인 것으로 구원합니다.

루치지코바는 고통과 고통 너머의 높은 질서를 보여주는 예로서 「판타지와 푸가 903번」을 들었지만, 이것은 「평균율 클라비어」나 「골드베르크 변주곡」 이외에도 「바이올린 협주곡」이나 「바이올린 소나타」 같은 작품들에서도 느껴진다. 「프랑스 모음곡」이나 「영국 모음곡」 「파르티타」는 말할 것도 없다. 하프시코드 연주에서는 피아노 연주와는 조금 다른, 수정처럼 영롱하고 고색창연한 분위기가 느껴진다. 소박하고 정갈하면서도 끝없이 변주되는 선율의 끝없는 이어짐은 그 자체로 신의 자취가 아닐까. 그러나 그것은 신 자신의 선언이 아니라 인간의 작품으로 지금 여기에, 그러나 초월적 징후로서 자리한다.

루치지코바에 대한 흥미로운 기사는 읽고 난 후에도 오랫동안 잊히지 않았다. 그러면서 이 사람을 이전에 어디선가 접한 적이 있다는 느낌이 들었다. 언제였을까. 사나흘이 지난 후, 나는 2000년대 초 그녀의 연주를 들었던 기억이 어렴풋이 떠올랐다. 독일에서 귀국한 후 나는 김우창론인 『구체적 보편성의 모험』을 출간했다. 그 책에 대한 신문

서평을 읽은 당시 고려대 아세아문제연구소 소장 최장집 선생님께서 연구소에 빈 방이 많으니 와서 공부하는 게 어떻겠느냐고 제안하셨다. 이렇게 하여 6-7년 동안 연구소에 머물면서 점심을 먹으러 갈 때면 동행하던 한 동료가 있었는데, 고전음악 애호가였던 이 동료로부터 권해 들었던 곡 가운데 하나가 바로 이 루치지코바와 수크J. Suk, 1874-1935가 협연한 바흐의 「바이올린 소나타 모음곡」이었던 것이다. 여섯 개의 바이올린 소나타는 바흐의 가장 섬세한 실내곡일 뿐만 아니라 바흐 생존 무렵에 가장 훌륭한 작품이었던 것으로 알려져 있다.

나는 그때 수크와 루치지코바의 이름을 알게 되었지만 루치지코바가 홀로코스트의 참극을 이겨냈다는 사실은 아예 알지 못했다. 이번에 그 신문기사를 읽자마자 최근에 나온 그녀의 바흐 녹음집을 구입했다. 20개의 CD로 되어 있는데, 가격도 그리 비싸지 않았다. 그녀의 바흐 연주는, 마치 바흐가 그녀에게 하나의 구원이었듯이, 나에게도 작지 않은 선물이었음을 느꼈다.

비참을 넘어서는 일

이제나저제나 삶은 호락호락하지 않다. 나치즘의 역사가 보여주듯이 인간의 현실은, 때로는 시의 종말과 문명의 파국을 선언해야 할 정도로 철저히 타락하기도 한다. 루치지코바의 삶은 그런 무자비한 현실 속에서도 예술적 승화가 가능하다는 사실의 증거다.

루치지코바가 연주한 LP판은 1960년대 이후 수십만 장이 팔렸지만, 그렇다고 그녀가 편안하게 살았던 것은 아니다. 그녀는 체코의 공산체제 치하에서 대표적인 음악가로 활동했지만 공산당원은 아니었기 때문에 대학에서 학생들을 가르칠 수 없었다. 그녀는 "2등급 시민"이었다. 그녀는 공산주의와 자본주의 사이에 난 '제3의 길'을 "아직도 찾고

있다"고 고백했다.

아마도 우리는 현실의 잔혹과 저속성을 완전히 떨쳐버릴 수 없을지도 모른다. 그렇다면 어떤 다른 길이 있는가. 그것은 아마도 바흐의 음악이 히틀러의 정치로 이어지지 않도록 하는 일일 것이고, 더 적극적으로는 예술과 문화가 야만과 학살에 저항하는 일이 될 것이다.

이런 노력에서 예술은 어떤 드높은 것, 고귀하고 고양된 무엇을 느끼게 한다. 이 높은 질서는 현실에 이미 있는 것이면서, 동시에 그저 주어지는 것이 아니라 오늘 이 순간에도 우리가 부단히 싸우고 인내하며 찾아내야 하는 것이기도 하다. 아우슈비츠 같은 현실의 비참은 다시 되풀이되어선 안 되기 때문이다. 삶의 드높은 질서를 잊지 않는 것만으로도 우리는 현실의 비참을 견뎌낼 수 있다.

바이마르와 부헨발트 문화와 야만 사이

'하버'라는 과학자의 생애

최근에 어느 과학강연에서 하버$^{F.\ Haber,\ 1868-1934}$의 기구한 삶에 대해 듣게 되었다.* 그는 공기 중의 질소로 암모니아를 합성하는 방법을 고안해 1918년 노벨화학상을 수상한 과학자다. 이렇게 합성된 암모니아는 화학비료의 원료로 사용되어 획기적인 식량증산에 기여했다. 현재 세계 인구의 절반 이상이 이렇게 생산된 식량을 먹는다고 하니 그 공헌의 정도를 짐작할 만하다. 그런데 그가 개발한 암모니아 합성법은 제1차 세계대전 이후 대량살상 무기로도 사용되었다.

나는 독문학 수업에서 '치클론 베'$^{Zyklon\ B}$라는 단어를 자주 들었다. 그것은 '문명의 파국'으로 간주되는 유대인 대학살과 관련하여 자주 등장했다. 이 명칭을 들을 때마다 대체 어떤 화학품이길래 그렇게도 많은 사람의 살상이 가능했는지 궁금했다. 바로 이 치클론 베를 개발한 과학자가 하버였다. 그것은 세계 최초의 화학무기로 처음에는 살충제로 만들어졌지만, 나중에는 독가스로 전용되었던 것이다. 5킬로그램의 치클론 베로 1,000명을 죽일 수 있다고 하니, 그 독성의 위력을 가늠할 수 있다.

* 이덕환, 「화학의 발전과 생활변화」, 네이버 강연, 2018년 6월 16일.

하버(F. Haber, 1868–1934)
1918년, 50세의 하버.

하버는 유대인이었지만 국수주의자였다. 같은 화학자였던 아내는 독가스를 개발해 전쟁에 사용하겠다는 하버의 말을 듣고 그것이 "과학적 이상의 타락"이고 "학문을 오염시키는 야만"이라고 말렸지만, 그는 귀담아 듣지 않았다. 1915년 4월, 벨기에에서 수천 명의 목숨을 앗아간 독가스 공격을 하버가 '훌륭하게' 수행했다는 사실이 드러나자 부부는 말다툼을 벌였고, 하버가 또 다른 독가스전을 준비하기 위해 집을 나서던 날 아내는 권총으로 자살한다. 그럼에도 하버는 전쟁 중에 과학자가 조국을 위해 연구하는 것은 당연하며, 화학연구건 독가스 연구건 별다른 차이가 없다면서 다시 전선으로 떠났다고 한다.

하지만 1933년 히틀러 집권 이후 유대인 탄압이 본격화되면서 하버의 삶도 위태로워진다. 그는 평생 독일을 위해 일했지만, 유대인에 대한 차별은 더욱 심해졌기 때문이다. 그는 결국 오랫동안 일하던 대학 연구소를 사직한 후, 때마침 이스라엘에서 연구조직을 제안받자 이를 수락한다. 그곳으로 가던 도중 그는 스위스에서 심장마비로 죽는다. 그의 나이 66세였다.

학문의 사회적 책임

하버는 화학자로서 탁월한 연구자였지만, 과학연구의 윤리적 토대를 깊게 고민한 것 같지 않다. 그는 화학비료를 발명해 수천 년간 지속되던 굶주림의 고통에서 인류를 해방시켰지만 다른 한편으로 그가 개발한 독가스는 수많은 인명을 살상하기도 했다. 그는 자신의 연구가 초래한 결과에 대해 아무런 양심의 가책도 느끼지 않았다.

하버는 유복한 집안의 유대인으로 태어났지만, 그를 낳은 지 3주 만에 어머니는 세상을 떠난다. 하버는 고모들 손에 의해 키워졌고, 6세 때 아버지가 재혼했다. 하버는 23세에 박사학위를 받았고, 라이프치히

대학의 오스트발트^{W. Ostwald, 1853-1932} 교수의 연구조교로 세 번이나 지원했으나 탈락하고 만다. 그가 기독교로 개종한 것도 이 무렵이다. 아마도 그것은 독일 사회에서 젊은 유대인 과학도로서 자신이 가진 인종적·신분적 정체성이 상류사회 진출에 걸림돌이 되는 것을 뼈저리게 체험한 결과인지도 모른다. 그는 30세에 정식 교수가 되었고, 3년 후에 결혼한다. 하지만 출중한 연구와 학문적 성과가 있었는데도, 자기가 원하는 대학연구소에 자리 잡는 일은 번번히 좌절된다. 이런 거듭된 실패 속에서 그의 국수주의적 성향은 더 강화되었는지도 모른다.

하버의 기구한 삶에 대해 알게 되면서 내 마음은 여러 가지로 착잡했다. 그것은 과학자의 사회적 책임에 관한 것이지만, 과학자에게만 해당되는 건 아니다. 학문하는 사람이라면 누구와도 관련되는 '연구의 윤리' 문제이기도 하고, 좀더 넓게 보면 앎과 실천의 문제이기도 하다. 그러는 한 모든 사람에게 관련된다. 더욱 착잡한 것은 삶을 반성하고 표현한다는 예술 활동에도 그런 모순이 잠재되어 있다는 사실이다.

문화는 야만의 기록물인가

1987년 무렵의 일이었으니, 돌아보면 벌써 30년은 된 것 같다. 나는 어느 날 대학원의 한 세미나에서 베냐민^{W. Benjamin, 1892-1940}의 "문화의 기록물이 야만의 기록물이지 않은 채로 존재한 적은 결코 없었다"라는 문장과 마주치게 되었다. 이어 "전통의 연속성은 가상일 수도 있다. 억압된 자들의 역사는 하나의 불연속성이다"라는 글도 읽었다. 머리가 아뜩해지면서 현기증이 일어났다.

대학 2-3학년을 지나면서 나는 문학에 헌신하기로 결심했고, 그렇게 결심한 이상 어떤 일이든 내가 선택한 일에서만큼은 최선을 다해야 한다는, 거의 강박적인 생각을 갖고 살았다. 생업^{生業}이라면, 그것이

어떤 종류든, 그에 전념하지 않고 이리저리 재거나 그 밖의 것을 계산하는 것은 '불순하다'고까지 여겼다. 그래서 먹고사는 문제를 고민한다거나, '교수가 되기 위해 공부한다'고 말하는 이들은 동료로 보지도 않았다. 학문이 마치 신성한 일이라도 되는 것처럼 여기던 나는 학문도 사람 하는 일의 하나임을 미처 깨닫지 못하고 있었다. 오히려 학자들은 지극히 좁은 주제에 평생토록 매달리는 까닭에 그 어느 집단보다 선입견으로 가득 찬 경우가 많음을 알지도, 인정하려고 하지도 않았다. 철없고 아둔한 시절이었다.

이런 어리석음으로 문학예술이나 문화가 그나마 순정하다고 여기고 있었는데, "야만의 기록물"이라니, 이 무슨 부당한 판정이란 말인가. 게다가 전통이나 역사에서의 연속성은 가상이고 거짓에 불과하다니. 역사의 연속성은 기껏해야 '억압하는 자의 연속성'이고, 따라서 역사의 과제는 '피억압자의 불연속적 전통'을 복구하는 데 있다니, 베냐민의 논평은 너무도 큰 충격이 아닐 수 없었다. 그날 이후 나는 낙원에서 추방당한 아담처럼, 세상에는 아무것도 믿을 게 없다고 생각했다. 실낙원의 현실에서 의미를 만드는 일은 전적으로 불가능하다는 절망과 환멸 속에서 몇 날 며칠을 폭음과 탄식으로 횡설수설하며 보냈다.

지나치게 숭고한 관념은 실현될 수 없거니와 그것을 신념으로 지니고 살 수도 없다는 엄연한 현실의 원리를 나는 청년시절에 깨닫지 못했다. 인문학이 다른 학문에 비해 순결하고 오염되지 않은 영역임을, 적어도 그 당시의 나는 포기할 수 없었다. 그런 선입견의 포기는 마치 삶을 포기하는 것만큼이나 불가능한 것으로 여겨졌다. 편견은 오래갔다. 그때 이후 나의 관심은 문학에서 창작으로, 창작에서 문학비평으로, 다시 문학비평에서 예술비평으로 점차 옮겨갔고, 독일에서 공부를 시작할 무렵에는 예술론과 미학이라는 좀더 구체적인 방향을 잡게 되

1938년 46세의 베냐민.
파리 망명 시절 그는 극도로 궁핍한 생활을 했고,
그런 가운데서도 매일 국립도서관에 나가
'아케이드 프로젝트'(Passagenwerk)에 매달렸다.
「기술복제 시대의 예술작품」을 쓴 것도 이 무렵이다.
종이를 살 돈도 없던 그는 한 쪽에 100줄 이상씩
촘촘하게 썼다.

었다. 그러면서도 그 시절 이후 겪었던 환멸과 착잡함은 공부의 시간이 쌓여갈수록 줄어드는 것이 아니라 오히려 늘어났다.

인간이든 현실이든, 사회든 역사든, 그 어느 것도 일목요연하거나 조화롭거나 일관된 것으로 보이지 않았다. 변함없이 현실을 규정하는 것은 모순과 이율배반이었다. 문학과 예술이 현실에서 움직이는 한 그 것은 현실을 담아야 하고, 이 거친 현실에서 진실을 추구하는 한 착잡하고 자기기만적이지 않을 수 없었다. 그렇다면 문제는 이 모순과 어떻게 만나고 어떻게 대결하면서 현실을 견디고 쇄신해갈 것인가.

이처럼 모순에 대한 의식은 시간이 지날수록 늘어났고, 모순의 인정과 직시가 없다면, 내게는 어떤 것도 진실되어 보이지 않았다. 예술과 문화를 둘러싼 이런 착잡함은 아마도 '바이마르Weimar와 아우슈비츠Auschwitz'라는 표현에서 가장 압축적으로 드러나지 않을까 싶다.

인간말살의 세계유산

서구 유럽문화의 영광과 몰락에 대한 비유로 흔히 '바이마르와 아우슈비츠'를 든다. 바이마르는 독일이 통일되기 전의 동독지역으로, 드레스덴이나 라이프치히와 더불어 18-19세기의 유서 깊고 전통이 풍부한 도시 가운데 하나다. 더욱이 이곳은 괴테W. Goethe, 1749-1832와 실러J. C. F. Schiller, 1759-1805가 활동하던 당시 최고의 문화도시이기도 했다. 이 두 거장 덕분에 독일문학은 마침내 세계문학의 무대로 나서게 된다. 이에 반해 폴란드의 오시비엥침Ociwiecim에 위치한 아우슈비츠는 나치 독일의 유대인 학살이 자행되던 곳이다. 아우슈비츠는 오시비엥침의 독일식 발음이다.

아우슈비츠에는 3개의 수용소가 있다. 제1·제2·제3 수용소는 각각 1940년, 1941년, 1943년에 세워졌는데, 아우슈비츠의 유적은 대부분

제2수용소인 비르케나우^{Birkenau}에 집중되어 있다. 이송된 유대인은 대부분 이곳 가스실에서 죽었고, 그 숫자는 무려 120만 명에 이른다. 14세의 나이로 아우슈비츠-비르케나우로 끌려갔다가 제2차 세계대전이 끝나면서 고향으로 돌아온, 그래서 나중에 이때의 경험을 적어 노벨문학상을 받은 케르테스^{I. Kertész, 1929-2016}는 수용소 도착의 순간을 이렇게 묘사했다.

> 나와 함께 기차를 타고 온 사람들 중에 나이가 많거나, 어린아이와 엄마 또는 임신부 등 의사가 부적합 판정을 내린 사람들은 바로 그 순간에 내 눈앞에서 소각되었다. 그들도 기차역에서 목욕탕으로 갔다. 그들 역시 우리와 마찬가지로 옷걸이와 번호, 목욕 절차에 대한 안내를 받았다. 이발사들이 있었고, 비누를 받고 목욕탕으로 갔다. 듣자니 그곳에도 수도관과 샤워기가 있다는데, 차이점이라면 물이 아니라 가스가 나온다고 했다. 이 모든 사실은 일시에 알게 된 것이 아니라, 새로운 부분들을 보충하고, 어떤 것들은 논쟁을 벌이기도 하고, 다른 것들은 일리가 있다고 받아들이기도 하고, 새로운 부분들을 덧붙이기도 해서 알게 된 사실들이다.*

아우슈비츠 비르케나우는 나치가 세운 6개 강제수용소 가운데 가장 악명 높은 것으로 알려져 있다. 또 아우슈비츠에는 40여 개의 보조수용소도 있었다. 여기로 모인 사람들의 거의 절반은 도착 즉시 소각장으로 옮겨졌다. 그렇지 않은 경우 그들은 죽기 전까지 지속적인 강제노역과 굶주림과 고문에 시달려야 했다. 이렇게 죽은 사람은 유대인뿐

* 임레 케르테스, 유진일 옮김, 『운명』, 민음사, 2016.

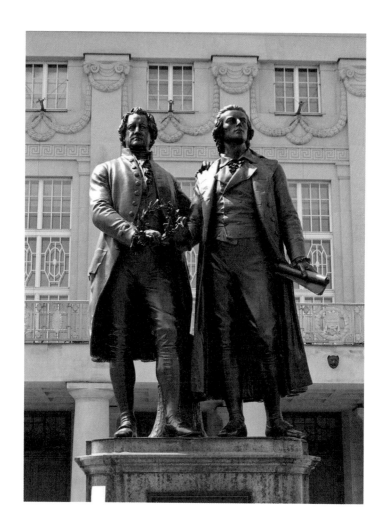

괴테와 실러
1800년 무렵까지 유럽에서 가장 낙후되었던 독일이
괴테와 실러 덕분에 세계적 수준의 문화를
갖게 되었다는 것은 널리 알려져 있다.
한 나라의 수준은 그 사회가 추구하는 '가치의 보편성'에서 온다.
그러나 이 보편성은 단순히 보편성을 주장하는 데서 오는 게 아니라,
부단히 묻는 가운데 그 가치를 해체하고 재구축할 때 생겨난다.

만이 아니었다. 폴란드인 수만 명 외에도 집시나 부랑자도 있었다. 아우슈비츠는 단순히 역사박물관이 아니라 인류 최대의 공동묘지인 셈이다.

그러나 죽기 직전까지 그렇게 죽으리라고 생각한 사람은 거의 없었다. 나치의 유대정책은 위협적인 만큼이나 온갖 감언이설로 치장되어 있었기 때문이다. 수용소 정문에는 "노동은 우리를 자유롭게 한다"Arbeit macht frei는 글귀가 붙어 있었다.

인문학은 사람을 비인간적으로 만드는가

아우슈비츠 비르케나우는 1979년 유네스코 세계유산으로 등록되었다. 인류에 대한 공헌이나 인간성의 증진에 기여해서가 아니라, 인간을 대량학살한 곳이라는 이유로 세계유산이 된 것이다. 참담한 일이 아닐 수 없다. 그러나 이 참담한 고통의 현장이 인간의 현실이고, 실상임을 우리는 잊어선 안 된다. 아우슈비츠와 바이마르 사이의 거리는, 667킬로미터 정도이고, 자동차로는 6시간 20분쯤 걸린다.

그런데 바이마르에서 아우슈비츠보다 훨씬 가까운 곳에도 강제수용소가 있었다. 그곳은 부헨발트Buchenwald다. 1937년에 세워져 1945년까지 있었던 이 수용소는 '학살'보다는 주로 의학실험이 행해진 곳이지만, 그렇다고 학살이 없었던 것은 아니다. 25만 명이나 되는 죄수들이 이곳을 거쳐 갔고, 그 가운데 5만 6,000명이 목숨을 잃었다. 바이마르와 부헨발트 사이는 고작 8.7킬로미터에 불과하고, 차로는 10분이면 갈 수 있는 거리다. 이 수용소가 자리한 너도밤나무숲 너머에는—부헨발트는 독일어로 '너도밤나무'다—에터스부르크Ettersburg성과 공원이 있다. 케르테스에 따르면 괴테는 이 성에 머물렀고, 공원을 즐겨 산책했다. 더욱이 부헨발트 수용소 안에는 괴테가 직접 심은 나무와 기념

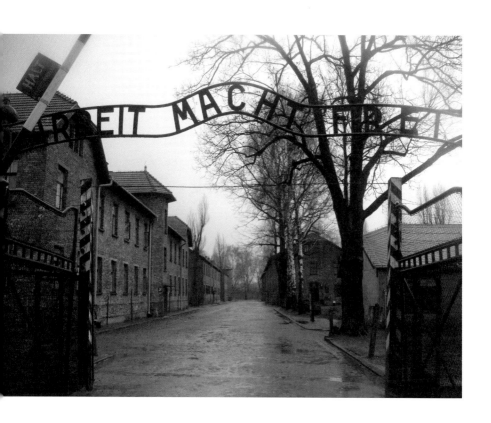

아우슈비츠 수용소 정문.
정문에는 이런 글귀가 쓰여 있다.
"노동은 우리를 자유롭게 한다"(Arbeit macht frei)
얼마나 그럴듯한가.
그러나 이 그럴듯한 말에 담긴 기만과 술수,
횡포와 폭력의 저 기나긴 행렬을 나는 잘 안다.
적혀진 글을 곧이곧대로 믿지 않고 그 실상을 묻는 것.
말과 실제 사이의 간극에 대한 직시야말로
모든 이데올로기를 이겨내는 첫걸음이다.

안내판도 있었다고 한다.

부헨발트 수용소 출입구에는 "각자에겐 각자의 몫을"$^{Jedem\ das\ Seine}$이라는 글귀가 걸려 있다. 이것은 그 자체로 별 문제없는 표현으로 보이지만, '사람은 각자 받을 만한 몫을 받는다'는 뜻이기도 하다. 나치는 이것을 '이렇게 끌려온 것은 당신 책임이니 당연하다'는 뜻으로 썼다. 언어는 자주 오용된다. 나치주의자들은 괴테를 '독일정신의 구현'이라고 선전했다. 언어는, 마치 선의가 악의로 오용되듯이, 언제든 도구화될 수 있다. 슈타이너$^{G.\ Steiner,\ 1929-}$는 『기나긴 토요일』$^{A\ Long\ Saturday,}$ 2014에서 이렇게 썼다.

> 내가 아는 한 가지는 바로 이것이다. 죽음의 수용소, 스탈린 수용소 그리고 대학살은 고비사막에서 생겨난 게 아니다. 그것은 러시아와 유럽의 고급 문명에서 우리의 가장 위대한 예술적·철학적 자부심의 바로 그 중심에서 나왔다. 인문학은 그 어떤 저항도 내놓지 않는다. 그 반대로, 너무도 많은 경우에 뛰어난 예술가들은 비인간성과 신나게 협력했다. (…) 당신은 괴테의 정원이 부헨발트 수용소 가까이에 있지 않기를 바랐을지도 모른다. 그러나 괴테의 정원에서 나가면, 당신은 곧바로 강제수용소에 들어서게 된다.

인간성의 흥융과 붕괴, 문화의 영광과 몰락 사이의 거리는 그리 멀지 않다. 그렇듯이 너도밤나무숲에는 고요나 평화만 있는 게 아니다. 슈타이너는 인간성을 다루는 '인문학'은 그 자체로 얼마나 오만한 표현인지 지적하며, 인문학으로 인해 인간은 오히려 비인간적으로 될 수 있다고 경고한다. 문화와 야만은 동전의 양면인지도 모른다. 가치의 위계는 언제든 역전될 수 있다.

그러므로 우리는 말의 드러난 의미와 숨은 의미를 구분해야 한다. 우리가 배우는 지식이 실제로 어떤 영향을 미치는지, 보이는 현실뿐만 아니라 그 배후도 살펴보아야 한다. 노동은 결코 우리를 자유롭게 하지 않는다. 우리는 일하기 위해 사는 것이 아니라 삶을 경탄하고 향유하기 위해 산다. 그러나 이런 향유의 즐거움과 자유를 위해서라도 우리는 다시 현실의 모순과 그 착잡함을 직시해야 한다.

예술은 이 모순에 밴 고통을 기억하고자 한다. 이 기억과 표현 속에서 그것은 좀더 넓은 세계, 폭력 없는 사회를 지향한다. 예술은 현실을 기만하는 것이 아니라, 이 현실에 밀착하여 사실을 직시하고, 더 나은 삶의 가능성을 모색한다. 문화의 존재이유도 그와 다르지 않다.

2
평범한 것들의
고귀함

도시의 우울 호퍼의 그림 두 점

보편적 감정이라고 하면 우리는 흔히 사랑이나 박애, 동정이나 연민 같은 것을 떠올리기 쉽다. 그러나 그보다 더 근원적인 것은 고독이다. 삶에서 중요한 계기는 거의 예외 없이 홀로인 채로 일어난다. 전환점으로서의 결정적 순간이 그러하고, 병이 들거나 죽어갈 때도 그러하다. 그러나 이 같은 한계상황이 아니더라도 인간은 근본적으로 쓸쓸하고 외로운 존재가 아닐 수 없다. 고독은 도시라는 거대한 공간에서 극대화된다.

1920-50년 사이에 활동한 화가들 가운데 인간의 고독과 익명성을 가장 잘 묘사한 대표적인 인물은 호퍼E. Hopper, 1882-1967일 것이다. 그의 그림에는 등장인물이 많지 않다. 대개는 한 사람이 홀로 앉아 있거나 창밖을 쳐다본다. 아니면 「밤 올빼미」가 보여주듯이, 같이 있더라도 각자의 일에 몰두하거나 다른 곳을 응시한다.

고독의 시각화

'밤 올빼미'는 늦게까지 깨어 있는 사람을 뜻한다. 어느 카페의 밤 풍경을 담은 이 그림에는 네 사람이 나온다. 맨 왼편의 중년남자는 술병을 앞에 놓고 앉아 있다. 그의 오른쪽 앞으로는 두 남녀가 나란히 앉아 있다. 그들은 차를 마시는 것 같다. 아니면 독주를 한두 잔 들이키

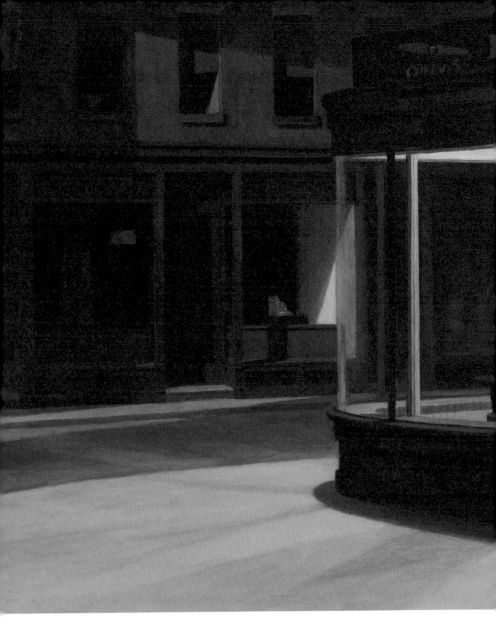

호퍼, 「밤 올빼미」, 1942.
늦은 밤 아직 잠 못 든 사람들 몇몇이 여기 술집에 앉아 술잔을 기울인다.
누군가 옆에 있어도 위로이긴 어렵다. 각자는 다른 누구 이전에 자신의 현실과
직면해야 한다. 어떤 것도 자신을 만나는 그 머나먼 길에서 나를 대신할 수 없다.

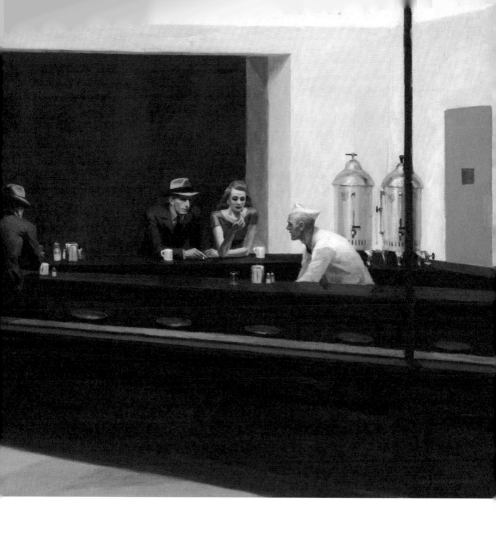

는지도 모른다. 그러나 서로 이야기를 나누진 않는다. 남자가 손가락에 담배를 낀 채 앞을 응시한다면, 여자는 손에 든 뭔가를 바라본다. 그것은 누구의 전화번호가 적힌 쪽지인지도 모른다. 두 사람의 손과 손은 닿아 있지만, 이런 접촉은 아무런 감흥을 일으키지 못한다. 이들에게 종업원이 고개를 들고 뭔가 말을 붙여보지만, 그들은 그의 말에 주의하는 것 같지 않다.

정면을 응시하는 남자의 모습은 음울해 보인다. 그렇듯이 등 돌린 왼편 남자에게도 뭔가 사연이 있는 듯하다. 이 세 사람의 모습은, 마치 정지한 영화의 어떤 장면처럼, 굳어 있다. 그것은 과도한 업무에서 오는 피로 때문인지도 모른다. 사실 호퍼 그림에 나오는 대부분의 인물들은, 이처럼 피폐한 모습을 보여준다. 그들에게는 늦은 밤의 고적孤寂과 도시의 냉기 그리고 인간관계의 외로움이 묻어 있다. 그들이 음미하는 것은 이런 쓸쓸함인지도 모른다.

그들이 앉은 카페가 유리창으로 둘러싸여 있다는 점에서 외로움은 배가되는 듯하다. 유리창에 의해 그림 속 인물들과 이 인물들을 바라보는 관객 사이가 분리되기 때문이다. 그러나 그림 속 그들의 고독은 그림 밖 우리의 고독과 다르지 않아 보인다. 고독을 '도시적 현상'이라고 부를 수 있을까? 아마도 인간은 '고독 속에서만 어울릴' 수 있는지도 모른다. 화가의 표현력은 편재하는 누구나의 고독을 하나의 객관적 사실로 시각화한 데서 극대화된다.

도시의 빛과 그늘

오늘날 대부분의 사람이 살아가는 곳은 도시이고, 도시는 거대하다. 우리는 도시적 삶이 늘 있어왔던 것처럼 여기기 쉽지만, 그것은 사실 근대Modern에 와서야 널리 퍼진 현상이다. 근대화가 산업화나 도시화와

거의 동시에 일어났다고 한다면, 그것은 길게는 1750년부터, 짧게는 1850년을 전후하여 시작되었다고 할 수 있다. 도시화는 편리만큼이나 온갖 병폐를 야기했다. 그러나 그 빛과 그늘을 동시에 포착한 감수성은 아주 드물었다. 보들레르^{Ch. Baudelaire, 1821-67}는 그런 시인 가운데 하나다. 그의 시는 유럽 근대 서정시의 문을 연 것으로 평가받는다. 「우울」^{Spleen}을 읽어보자.*

내게는 천년을 산 것보다 더 많은 추억이 있다.
계산서, 시 원고와 연애편지, 소송 서류, 연가^{戀歌} 들,
영수증에 돌돌 말린 무거운 머리타래로
가득 찬 서랍 달린 장롱도
내 서글픈 두뇌만큼 비밀을 감추지 못하리.
그것은 피라미드, 거대한 지하 매장소,
공동묘지보다 더 많은 시체를 간직하고 있는 곳.
나는 달빛마저 싫어하는 공동묘지,
거기 줄을 이은 구더기들은 회한처럼 우글거리며,
내 소중한 시체를 향해 늘 악착같이 달라붙는다.
나는 또한 시든 장미꽃 가득한 오래된 규방,
거기 유행 지난 온갖 것들이 널려 있고,
탄식하는 파스텔 그림들과 빛바랜 부셰**의 그림들만
마개 빠진 향수병 냄새를 맡고 있다.

* 보들레르, 윤영애 옮김, 『악의 꽃』, 문학과지성사, 2003.
** François Boucher, 1703-70.

이 시의 의미는 금방 포착되진 않지만, 전체적으로 어둡고 음울하다. 음울함은 "소송 서류"나 "지하 매장소", "시체"와 "공동묘지" 같은 말에서 잘 드러난다. 장미는 시들어 있고, "오래된 규방"에는 "유행 지난 온갖 것들이 널려" 있으며, "파스텔 그림"은 "탄식"하고, "부셰의 그림들"은 "빛바래" 있다. 여기에 "향수병"의 "마개"는 "빠져" 있다. 이것이 보들레르적 우울이다.

이 시적 화자를 보들레르라고 치면, 그는 "거대한 지하 매장소"와 같고, 이곳은 "공동묘지보다 더 많은 시체를 간직하고" 있다. "달빛마저 싫어하는" 그 "공동묘지"에서 "줄을 이은 구더기들은 회한처럼 우글거리며" 그의 "소중한 시체를 향해 늘 악착같이 달라붙는다." 보들레르는 이름 없는 사람들이 우글대는 파리에서 삶의 거짓과 불안, 개인의 고독과 공포를 발견한다. 그런 점에서 화가 호퍼를 선취한다고 할 수 있다. 그는 도시가 제공하는 편리와 쾌락 이상으로 그 추악을 드러내었고, 도시의 매음과 도박과 죽음을 보고 듣고 겪으면서 문명적 삶의 지옥 같은 배후를 명상하고 기록했다.

병든 꽃

시인 보들레르는 추하고 악하고 천하고 비루한 것들에 열려 있었다. 그는 지루하고 불쾌한 것을 경멸하면서도 찬미했고, 이해받지 못하는 데서 영광을 느꼈으며, 증오 속에서 즐거움을 끌어냈다. 이율배반 속에서 미의식이 움직인다고나 할까? 이런 내용의 혁신성은 고전적 틀을 파괴하고 도발적인 이미지의 균열을 보여주는 시적 형식의 혁신성에 상응한다. 그는 실제로 급진주의자로서 총을 들고 거리를 뛰어다니던 폭도이기도 했다. 그의 언어가 음산하고 불길하면서도 야유적이고 전복적인 열정으로 가득 차 있는 것도 그런 이유에서일 것이다.

시인의 혼돈스런 자의식은 한 권뿐인 시집의 제목이 『악의 꽃』*Les Fleurs du Mal*이라는 데서도 이미 암시된다. 어떻게 꽃이 선이 아니라 악인가? 이 자체가 미와 도덕, 시와 문화의 전통에 대한 그의 깊은 불신을 증거한다. 그는 「독자에게」라는 시에서 이렇게 썼다.

위선자 독자여, 내 동류, 나의 형제여!

독자도 저자처럼 "위선자"일 수 있다. 그러면서 그는 "나의 동류이고 나의 형제"이기도 하다. 모든 동류인간은 위선자이면서 나의 형제인 것이다.

1857년에 발간된 시집이 '공공도덕을 모욕했다'는 이유로 여섯 편의 시가 삭제되고 벌금형이 내려진 것은 그런 이유에서였다. 이때의 유죄판결은 1세기가 지난 1949년에 와서야 파기된다.

보들레르는 스물한 살 때 아버지로부터 상당한 유산을 상속받았으나 무절제한 지출로 곧 금치산禁治産 선고를 받았다. 그 후로는 법정 후견인의 허락 없이는 자기 돈을 쓸 수 없었기 때문에 재산이 있음에도 평생 가난과 빚 속에서 살다가 죽는다. 그는 대중의 우매함을 경멸했고, 지겹고 불쾌한 것을 견디지 못했으며, 그럴듯한 도덕적 교설을 혐오했다. 「『악의 꽃』을 위한 서문 초고」[1860]에는 이렇게 쓰여 있다.

아무것도 모르고, 아무것도 그르치지 않고, 아무것도 원치 않고, 아무것도 느끼지 않고, 잠자는 것, 오직 잠만 자는 것, 이것만이 오늘날 나의 유일한 바람이다. 치사하고 메스꺼운 바람이지만, 진지한 바람이다.

보들레르는 시시하고 국외적인 모든 존재에 열광했다. 늙은 창녀나 병자病者, 광대나 노숙자의 삶에 공감했고, 사회의 낙오자나 패배자는 그의 친구였다. 그 역시 평생 가난과 질병, 불안정한 사랑과 정치에 대한 환멸 속에 시달린 까닭이다. 19세기 이후 현대 미학이 부정적否定的인 것들로 가득 차 있다면, 이 부정성은 바로 보들레르적 악의 미학에서 시작한다고 할 것이다. 「우울」의 나머지 부분을 읽어보자.

눈 많이 내리는 해들의 무거운 눈송이 아래
우울한 무관심의 결과인 권태가
불멸의 크기로까지 커질 때,
절뚝이며 가는 날들에 비길 지루한 것이 세상에 있으랴.
이제부터 너는, 오, 살아 있는 물질이여!
안개 낀 사하라 복판에서 졸면서도
막연한 공포에 싸인 화강암에 지나지 않으리
무심한 세상 사람들에게 잊히고 지도에서도 지워져,
그 사나운 울분을 석양빛에서만
노래하는 늙은 스핑크스에 지나지 않으리.

권태는 "우울한 무관심"에서 생겨난다. 그렇게 생겨난 권태가 "불멸의 크기로까지 커질 때", 시인의 하루는 "절뚝이며" 지나가고, 그래서 삶의 지루함은 더해간다. 이렇게 우울하고 지루해하며 권태에 사로잡힌 그의 모습은 "안개 낀 사하라 복판에서 졸면서도/막연한 공포에 싸인 화강암"을 닮아 있다. 그는 "무심한 세상 사람들에게 잊히고 지도에서도 지워져/그 사나운 울분을 석양빛에서만/노래하는 늙은 스핑크스에 지나지 않"는다.

보들레르에게는 하소연할 그 누구도 없다. 그는 무신경한 세상 사람들에게 잊히고 지도에도 나타나지 않기 때문에 뜨거운 석양 아래 말없이 앉아 있는 "늙은 스핑크스"에 지나지 않는다. 아니면 사하라 사막 한복판에서 졸고 있는 "화강암"과 같다. 시는 늙은 스핑크스의 노래다. 그리하여 그의 우울과 권태는 "불멸의 크기로까지" 커지고, 그를 둘러싼 온갖 종이, "계산서, 시 원고와 연애편지, 소송 서류, 연가 들"은 아무런 도움이 되지 않는다. 그는 살아 있되 이미 죽은 시체나 다름없다.

보들레르적 시각으로 다시 호퍼의 그림을 살펴보자. 「밤 올빼미」가 도시의 고독을 먼발치에서 묘사한다면, 「자동판매식 식당」은 좀더 가까이에서 한 여인을 그린다. 그녀가 앉은 곳은 식당의 구석이다. 그녀는 오른손으로 찻잔을 잡고, 왼손을 받침에 대고 탁자 너머를 멍하니 보고 있다. 맞은편 의자는 비어 있다. 온다고 했던 사람이 아직 도착하지 않은 것일까. 그녀는 사람에게서 유리되어 있을 뿐만 아니라, 앉거나 만지거나 사용하는 사물도 그녀와 무관한 것처럼 보인다.

생기가 느껴지는 것은 그 뒤에 놓인 주황색 과일바구니뿐이다. 그녀 뒤편으로는 커다란 창이 나 있고, 창은 어두운 밤 풍경을 보여준다. 창유리에는 두 줄의 실내 전등이 반사된다. 되비친 두 줄의 실내 전등은 멀리 갈수록 작고 희미하다. 그래서 그 외에는 모두 칠흑처럼 어둡다. 밖의 풍경이란 되비친 안의 풍경일지도 모른다.

호퍼의 인물들은, 실내건 실외건, 일하든 쉬든, 홀로건 함께건, 편해 보이지 않는다. 그들은 무언가를 하고 있지만, 하고 있는 일보다 다른 어떤 것을 바라거나 꿈꾸는 듯 보인다. 그들의 마음은 어디론가 향해 가지만, 그 어디에도 도달하지 못할 것 같다. 호퍼의 그림에서 우리가 감흥을 느낀다면, 그것은 아마도 완전한 격절에 대한 이처럼 차갑고 냉정한 묘사 때문일 것이다. 무엇을 바랄 수 있을까. 도시적 우울과

호퍼, 「자동판매식 식당」, 1927.
아무리 간편해졌다고 해도 넘어설
수 없는 것, 그래서 홀로 감당해야 할
것은 여전히 남는다.
어둠이나 고독, 쓸쓸함이나 어떤
정념(情念)은 공유할 수 없다.
호퍼의 간결한 묘사에 삶의
이런 에센스가 드러난다.

환멸 속에서 우리가 할 수 있는 것은 무엇일까. 다시 보들레르에 기대 보자.

술과 시詩와 덕德

보들레르는 더 이상 사랑이나 순수를 믿지 않았다. 미나 진실도 불신했다. 대신 그는 "취하라"고 했다. 어떤 것에? 그것은 "술"과 "시"와 "덕"이었다. 그는 『파리의 우울』1869에서 이렇게 묘사한다.

내가 사랑했던 자들의 영혼이여, 나를 지켜주소서, 그리고 세상의 허위와 썩은 공기로부터 멀게 해주소서. 그리고 당신이여, 나의 신이여, 내가 형편없는 인간이 아니며, 내가 경멸하는 자들보다 못하지 않다는 것을 나 자신에게 증명해줄 아름다운 시를 몇 개 쓰도록 은총을 내려주소서.

오늘날의 삶에서 낙원은 더 이상 불가능하다. 어디서나 한계는, 그것도 어림할 수 없이 중층적으로 존재하기 때문이다. 이 한계를 과장 없이 지각하는 것, 바로 여기에서 우울이 생겨난다. 우울은 인간의 한계조건을 직시하는 명민한 자의식이다. 이 자의식으로 우리는 현대적 삶을 특징짓는 온갖 음화적陰畵的인 것들, 부패와 타락과 모순과 거짓을 가로질러 가야 한다.

시는 이렇게 모순을 가로지르며 모순을 드러내는 표현활동이다. 이 표현 속에서 저열한 현실은 기존과는 조금 다르게, 다시 성찰된다. 겹겹의 모순은 이 성찰을 통해 조금씩 지양될 수도 있는 것이 아닐까. 시는 거짓 세상과 썩은 공기가 아닌 좀더 나은 무엇으로 나아간다. 시는 이런 상승적 갈망 속에서 타자적 지평을 추구한다. 그러나 시의 이

런 시도도 실패를 피하기 어렵다. 패배와 수치는 오늘날 불가피하다. 비非미적 현실에서 미를 추구한다는 것은 괴로운 일이다.

그러나 예술은 불가능의 시도 속에서 무한하고 영원한 무엇으로의 도약을 기획한다. 아마도 이 꿈꾸기의 매혹 덕분에 보들레르는 실어증에 반신불수의 막바지 생애를 견뎌냈던 것인지도 모른다. "내겐 천년을 산 것보다 더 많은 추억이 있다"고 그가 읊조린 것도 그런 이유에서였을 것이다. 삶에는, 마치 구더기 떼가 시체에 달려들듯이, 악취와 치욕이 들러붙는다. 육체는 머잖아 말라빠지고, 배는 튀어나오며, 가슴은 처지고 만다. 꿈을 포기하지 않으려면 더럽고 추하며 비루한 것들을 감당해야 한다.

예술은 삶의 악취와 슬픔과 맹목을 외면하지 않는다. 오히려 그것을 직시하고, 나아가 표현한다. 화가 호퍼가 인간실존의 쓸쓸함을 드러냈듯이, 시인 보들레르는 병든 꽃의 아름다움을 노래하고자 했다. 아니 오늘날의 미는 악에서만 가능함을 직시했다. 예술은 한계조건을 넘어서려는 초월적 시도다. 이 초월적 시도 속에서 포착된 아름다움은 현실을 조금은 덜 추하게 하고 시간의 무게를 조금은 가볍게 덜어줄 수 있을지도 모른다. 우리는 사랑의 악취와 쾌락의 슬픔 그리고 열정의 눈멂도 받아들여야 한다.

나, 나 말인가요? 카라바조 「성 마태오의 부름」

자연은 3월에서 5월 사이에 가장 많은 변화를 겪는다고 한다. 내가 사는 아파트 입구나 자주 찾는 안국동 부근의 화단에서 아니면 학교 안을 거닐 때, 하루가 다르게 나무와 꽃이 자라나고 지는 것을 본다. 얼마 전까지 진달래와 목련 그리고 벚꽃이 흐드러지게 피어 있더니, 요 며칠 사이에는 등나무 꽃과 라일락이 피었다. 등나무 꽃은 포도송이처럼 달려 보기에 좋고, 라일락은 그 향기가 그윽하다.

돈을 세다

여기에 카라바조^{M. M. Caravaggio, 1571-1610}가 그린 그림 하나가 있다. 바로 「성 마태오의 부름」이다. 이것은 그가 로마의 산 루이지 데이 프란체시^{San Luigi dei Francesi} 교회를 위해 그린 세 개의 그림 가운데 하나다. 다른 두 개는 「성 마태오와 천사」 그리고 「성 마태오의 순교」다. 산 루이지 데이 프란체시 교회는 원래 로마에 살던 프랑스인 공동체를 위한 공간이었다. 카라바조가 그린 거의 모든 그림이 그러하듯이 「성 마태오의 부름」 속 인물도 빛과 어둠의 강렬한 대비 아래, 마치 연극의 한 장면처럼 생생하게 드러난다. 좀더 자세히 살펴보자.

관찰자 시점에서 보면, 아무런 장식이 없는 방 왼편으로 탁자가 하나 놓여 있고, 탁자 둘레로 다섯 남자가 앉아 있다. 이들 가운데 왼쪽

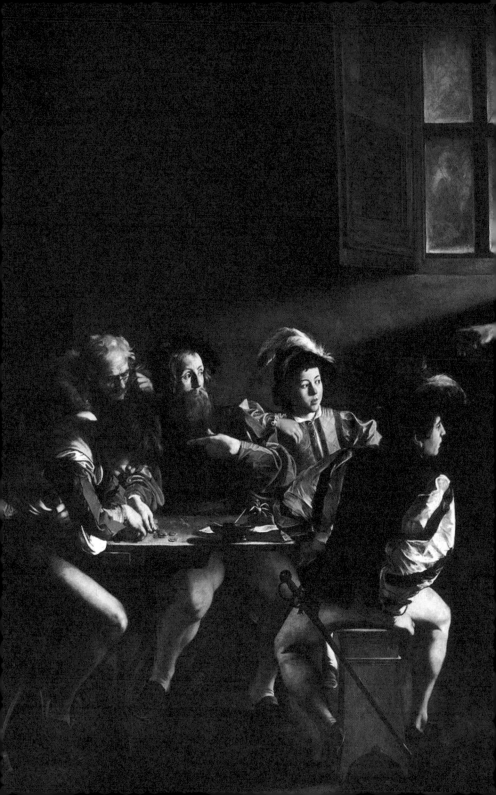

카라바조, 「성 마태오의 부름」, 1599–1600.
예수의 손짓에 마태오는 이렇게 묻는다.
"나 말인가요?"
"너 말고 누가 또 있느냐?"
그렇다.
우리 말고 누가 이 땅에 살고 있는가.
지금 우리는 어떻게 오늘을 살아가는가.

두 사람은 탁자 위의 동전을 세고 있다. 화면 앞쪽 젊은이는 고개를 숙인 채 동전 세기에 여념이 없다. 그는 오른손으로 동전을 세면서도 왼손으로는 돈주머니를 꽉 쥐고 있다. 그 옆에 머리가 희고 안경 낀 사람은 어떻게 돈이 세어지는지 살피고 있다. 이 노인은 흔히 빚쟁이로 해석된다. 그는 얼마나 집요한가. 신이 부르는데도, 왼손으로 안경을 고쳐 쓰며 돈을 제대로 계산하는지 검사하듯 골똘하게 쳐다본다. 그는 재화에 사로잡힌 '맹목성'을 상징한다고 해석된다.

탁자 중앙의 베레모를 쓴 수염 난 인물은 '마태오'로 알려져 있다. 마태오의 손가락이 자신을 가리키는지, 아니면 옆 노인을 가리키는지는 분명치 않다. 어쨌든 오른편에서 비쳐드는 빛이 그의 이마를 정중앙으로 비춘다. 제목이 알려주듯이, 아마도 이 마태오가 그림의 주인공일 것이다. 그에 반해 앉은 사람들 가운데 오른쪽 두 사람은 고개를 돌리며 오른편을 바라본다. 이 둘은 돈 세는 왼쪽 사람과 옷차림이 같다. 이들은 세무서를 지키는 호위병으로 알려져 있지만, 세무관리인 마태오의 일을 보조할지도 모른다. 그렇다면 마태오와 세 젊은이는 동료인 셈이다. 그중 가슴을 정면으로 보이는 호위병의 모자에는 깃털이 달려 있다. 얼굴은 앳되고 복장은 화려하다. 그에 반해 다른 한 군인은, 칼을 찬 채, 등 돌린 모습으로 앉아 있다.

맨 오른편에 서 있는 이는 예수다. 그의 머리나 어깨는 짙은 어둠에 묻혀 있고, 목 아래부터 몸 전체는 옆에 서 있는 사람—베드로—에 가려져 있다. 베드로는 '마태오가 여기에 있다'면서 알려주는 듯이 오른손을 들어 왼편을 가리킨다. 이렇게 가려진 채 예수는 손을 들어 탁자의 무리를 가리키며 호명한다.

"마태오, 너는 어디 있느냐? 마태오, 너는 지금 무엇을 하느냐?"

빛줄기—신의 부름

「성 마태오의 부름」에 등장하는 방에는 장식이 없다. 아무런 그림도 걸려 있지 않고, 정면으로 보이는 창문에는 먼지가 잔뜩 끼어 있다. 창문은 열려 있지만, 벽으로 막힌 듯이 보인다. 이 황량한 방 안으로 빛이 오른편에서 비쳐든다. 과연 예수가 서 있는 곳도 그쪽이다. 빛이 오는 곳에 그가 있을 것이다. 빛줄기는 그의 머리 위로, 오른쪽에서 왼쪽으로 사선을 그으며 내리비친다. 이 빛의 방향에 따라 우리의 시선도 따라간다.

그림에서 묘사되는 사건의 중심에는 오직 한 가지, 돈을 세는 일이 있다. 이 일을 하는 것은 마태오와 맨 왼쪽 청년이다. 특히 고개 숙인 청년은 동전을 세고 또 세는 것처럼 보인다. 탁자에는 그 흔한 주사위나 카드도 없다. 성경에 따르면, 이 신비스런 호명이 일어난 곳은 식당이나 도박장이 아니라 세무서다. 당시 세무서는 소금세를 징수하는 곳이었다. 여기에 그려진 탁자나 의자도 벽이나 창문처럼 궁색해 보인다. 그런 이유로 이 성서적 사건은 어떤 신화나 별다른 세계에서 일어난 것이 아니라 일상에서 일어난 평범한 사건이 된다. 신에 의한 기적이 인간의 일상적 삶과 이어지는 것이다.

아마도 그림의 무게중심은 오른편에서 비쳐드는 빛줄기라고 해야 할 것이다. 그것은 오른편 위쪽에서 아래편 탁자 쪽으로, 그 둘레에 앉은 모든 사람들 쪽으로 직진하듯 비쳐든다. 빛은 결코 산만하거나 장황하지 않다. 그것은 마치 신의 전언처럼 일관되고 무제한적인 것처럼 보인다. 빛의 초점은 마태오와 앳된 군인 그리고 안경 낀 노인의 얼굴이고, 나아가 동전을 세고 있는 손등이다. 이 가차 없는 빛의 투사投射 속에 서 있는 예수의 눈빛은 매섭다. 그는 손을 들어 마태오를 부르며, "나를 따르라"고 말한다. 예수의 이런 부름에 마태오는 왼손을 들

어 "나, 나 말인가요?"라고 되묻는 듯하다.

　카라바조의 그림은 모든 표현적 과잉을 자제하면서 단순하고 직접적으로 인간이 하는 일이 무엇인지, 우리가 지금 하는 일을 통해 무엇에 어떻게 응답해야 하는지를 극명하게 보여준다. 그러나 그것은 어렵다. 이 그림에서도 나타나듯이, 예수가 부를 때 쳐다보는 것은 다섯 인물들 가운데 세 명이다. 그러나 세 명 가운데 마태오만 손을 들어 자신 또는 그 옆을 가리킨다. 성경에는 그가 자리에서 일어나 예수를 따라갔다고 되어 있지만,「마태복음」, 9장 9절;「누가복음」, 5장 28절. 지금의 모습은 확신에 차 있지 않다.

사물들의 속삭임

　신이 부르는 것은 그림 속의 마태오뿐만 아니라 이 그림을 보고 있는 관찰자, 즉 우리일 것이다. 그러니 물음은 이렇게 되어야 한다. '나는 어디에 있는가?' '나는 지금 무엇을 하고 있는가?' 사실 나는 나를 잘 안다고 말하기 어렵다. 현실이나 세상은 물론이고 내 자신마저 나에게 낯설 때가 많다. 주변 사물들에 대해서도 강고한 타성 속에서 그게 그것인 듯, 매일 똑같이 보고 들으며 산다.

　캠퍼스를 오갈 때마다 이름이 궁금했던 나무가 한 그루 있었다. 지난주에는 마음먹고 인터넷에서 이름을 찾아보았다. 그것은 '박태기나무'였다. 꽃이 밥알 모양이어서 '밥티나무'라고도 하고, 봉오리가 구슬같아서 북한에서는 '구슬꽃나무'로 불린다고 한다. 이름을 알게 되니, 그래서 무어라고 부를 수 있다고 생각하니, 마음이 놓였다. 다음부터 박태기나무 옆을 지나칠 때 조금은 덜 미안할 것 같은 생각이 들었다. 자주 보는 나무 한 그루의 이름을 알아보는 데도 4-5년이 걸렸는데, 주변 사물과 나 자신을 아는 데는 과연 얼마만큼의 시간이, 몇 번의 생

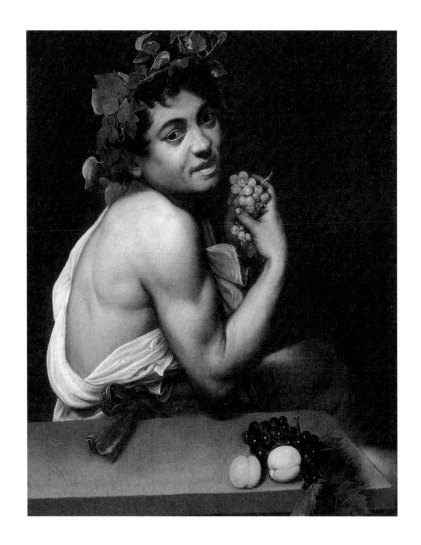

카라바조, 「병든 바쿠스」, 1593.
월계수 잎을 머리에 쓴 채, 앞을 바라보는 바쿠스,
포도송이를 든 그는 다름 아닌 카라바조 자신이다.
핏기 없는 얼굴에 미소를 띠고 있다.
예술은 병들지 않고 해나가기 어렵고,
이렇게 병들어도 웃음을 저버릴 수 없다.

애가 필요할 것인가.

나무와 꽃, 땅과 바람과 하늘은 말이 없다. 그러나 사물에 '말이 없다'는 것은 인간의 관점에 불과하다. '우리'에게 들리지 않을 뿐, 자연의 사물들은 저 나름의 방식으로 끊임없이 소곤대고 중얼거리는지도 모른다. 소리 없는 소리, 그 나직한 속삭임이야말로 자연의 몸짓이며 표현일 것이다.

그렇게 본다면 침묵하는 것은 자연이 아니라, 자연 앞에서 굳어버린 우리의 감각과 정신과 몸이라고 해야 할 것이다. 동맥경화증처럼 감각과 정신의 경화증도 있다. 싹이 나고 잎을 틔우며, 그 잎이 하루가 다르게 짙어가는 것은 식물의 전언傳言일 것이다. 그렇듯이 잎과 가지가 바람에 흔들리고, 비와 햇볕에 열매를 맺으며, 그렇게 익어가다가 늦가을 찬바람에 시들어가면서 이윽고 하나씩 떨어지는 것은 그 나름의 송신送信—말을 잊은 것들이 무언의 말로 속 깊은 기호를 내보내는 방식—인지도 모른다.

300여 년 전 스피노자B. Spinoza, 1632-77는 '신의 물질성' 또는 '물질과 정신의 동등성'을 말한 적이 있지만, 굳이 이것이 아니더라도 사람이건 사물이건, 존재하는 모든 것에는 어떤 메시지가 담겨 있다. 이 메시지를 들으면서 나는 내 삶의 조건을 잠시 돌아본다.

무엇에 응답할 것인가

카라바조는 전통적 회화규범을 자기만의 방식으로 혁신시킨 서구 회화사의 거장으로 알려져 있다. 아마도 카라바조만큼 빛과 그림자의 선명한 대비를 효과적으로 표현한 화가도 없을 것이다. 어디 그뿐인가. 꽃과 잎과 과일도 그는 놀랍도록 생생하게 표현했다. 그림의 소재도 제한하지 않았다. 시든 포도잎이나 벌레 먹은 사과도 꺼리지 않

앉고 거지나 카드놀이꾼, 매춘부나 사기꾼도 그림에 등장한다. 일상적 장면이든 종교적 소재든, 그는 유행에 얽매이지 않고 사물을 있는 그대로 정직하게 묘사했다.

그런 가차 없는 현실주의 때문에 많은 주문자들이 카라바조의 그림에 충격을 받았고, 구입을 취소하기도 했다. 그는 그림 값을 제때 받지 못해 자주 떠돌아다녀야 했다. 1606년, 그는 누군가와의 말다툼 끝에 상대를 죽인 후 사형선고를 받는다. 그 후 로마에서 도망치다가 포르토 에르콜레Porto Ercole 해변에서 죽어간다.

삶의 곳곳에는 말 없는 목소리와 크고 작은 몸짓과 표정이 있다. 그 것에 응답하는 방식에는 여러 가지가 있을 수 있다. 소극적으로는, 카라바조의 그림이 보여주듯이, 세속적 재화로부터 거리를 두는 일이고, 적극적으로는 신적 소명에 나서는 일이 될 것이다. 그러나 이 부름에 답하는 가장 평이하고 일상적인 방식은 그저 귀를 기울이고, 잠시 주변을 돌아보는 일이 아닐까. 달콤한 사랑도 이런 귀 기울임에서 싹트기 시작할 것이다. 하지만 그 일은 어려워 보인다. 오늘날과 같은 상품 사회에서 가장 중요하게 여겨지는 것은 400년 전의 카라바조 그림에서처럼 '돈을 세는 일'이기 때문이다.

우리는 매일 돈을 세고 또 센다. 매 끼니 찬거리를 마련해야 하고, 일주일에 두어 번은 장을 봐야 하며, 매달 빠짐없이 날아드는 고지서를 확인해야 하고, 아이들 등록금이나 학원비를 계산하며 수지를 맞춰가야 한다. 삶의 평생 동반자는 '영수증'이지 '진리'나 '평화'가 아니다. 하지만 돈 세는 일만큼이나 중요한 것은 주변의 사물에, 적어도 가끔은, 눈길을 주는 일이다. 눈길을 주면서 사물을 살펴보고 그 말 없는 전언에 잠시 귀 기울이는 일이다. 우리를 둘러싼 사물에 눈과 귀를 열어둘수록 우리는 신성神性에 더 가까이 다가갈지도 모른다. 그렇게 자

연의 말 없는 사물에 다가가는 삶이라면 적어도 얄팍하고 비틀린 삶이
되지는 않을 것이다.

평화롭고 신성한 나날 페르메이르와 빛

"가장 일상적인 것은 지구의 무게를 가진다."

−발터 베냐민[W. Benjamin, 1892−1940]

하찮은 것들의 알레고리

페르메이르[J. Vermeer, 1632−75]에 대한 나의 사랑은 이제 20년이 되어간
다. 페르메이르 그림에 등장하는 인물들은 특별하지 않다. 그 속에서
일어나는 장면은 우리가 흔히 경험하는 시시콜콜한 것들이다. 「수놓
는 여인」이 그러하듯, 「우유 항아리를 든 하녀」도 자기 일에 몰두하고
있다.

그녀는 아침 또는 점심을 먹기 위한 것인 듯 우유를 질그릇 통에 따
르고 있다. 오른손으로 항아리를 들고, 왼손으로 주둥이를 받친 모습
이 매우 조심스럽다. 걷어 올린 소매와 하얗게 드러난 팔뚝, 그리고 이
마와 어깨에서는 건강한 활력이 느껴진다. 이런 육체의 물리적 힘은
우유를 붓는 집중된 주의력과 잘 어울린다.

작은 탁자에는 그날 먹을 빵과 몇 개의 잘려진 빵 조각들이 놓여 있
다. 자세히 보라. 빵 껍질에 붙은 낱알 곡식들은 마치 점묘화에서처럼
점점으로 처리되어 놀라운 사실성을 자아낸다. 그녀의 윗도리나 치마
그리고 모자에는 아무런 장식이 없다. 그것은 그저 그렇게 소박한 모

양이다. 이것은 아무런 그림도 걸려 있지 않은, 단지 몇 개의 못과 못을 뺀 자국, 그리고 바구니와 물통이 걸려 있는 벽의 단순성과 상응한다. 벽은 군데군데 칠이 벗겨져 있고 유리창 한쪽 구석은 깨져 있다. 사람의 옷차림과 행동거지 그리고 그가 사는 공간의 성격이 지극한 평범성에서 모두 일치한다.

일상의 모습은 매일 반복된다는 점에서 그렇고 그런, 그래서 흔해빠진 것이다. 그러나 놀라운 사실은 바로 이런 흔해빠진 것들 덕분에 인간의 생애가 영위된다는 점이다. 그래서 그것은 '아무래도 좋은' 것이 아니다. 우리의 일상은 흔하디흔할 정도로 상투적이지만, 살아 있음 자체는 상투성 이상의 무엇을 내포한, 내포해야만 하는 것이다. 그것은 무엇일까. 여기에는 빛이 있다.

철학사적으로 빛을 모든 사물의 실체로 간주하는 것을 '빛의 형이상학'이라고 한다. 그러나 이것이 굳이 아니더라도 빛은 사변적으로나 과학적으로 오랜 성찰의 대상이 되어 왔다. 가령 기독교에서 빛은 하느님의 은혜와 임재를 표현하는 상징으로 자주 쓰였다. 그래서 빛과 어둠의 대조는 선과 악의 윤리적 대조를 뜻하기도 한다. 이 점에서 보면 지상의 빛은 천상적 빛의 낮은 단계에 해당했고, 세계의 피조물들은 빛, 곧 신의 자식들이었다. 그러나 이런 개념사적 의미가 아니더라도 빛은 사물과 세계를 그 자리에 있게 한다. 그래서 우리는 빛에서 어떤 근원을 생각한다.

괴테는 "현상 뒤에서 무엇인가를 찾을 것이 아니라 현상 자체가 가르침"이라고 쓴 적이 있지만, 우리가 보아야 할 것도 지금 여기의 사실, 이 사실들의 복잡다단한 뉘앙스일 것이다. 창가의 빛은 이 점을 생각하게 한다. 빛은 몸의 물리적 힘과 집중하는 정신의 태도를 일치시킨다. 그것은 창가 왼편 그늘에서 벽의 오른편으로 갈수록 점점 밝아

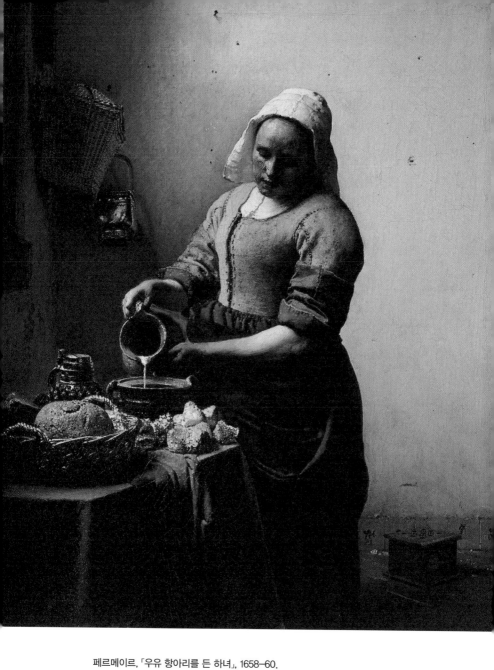

페르메이르, 「우유 항아리를 든 하녀」, 1658–60.
해가 드는 창가의 허름한 탁자, 그 위에 놓인 바구니와 여기에 담긴
딱딱한 빵 하나, 하얀 우유를 따르는 하녀의 어깨와 두 손과 얼굴과 모자…
끝없이 이어지는 나날의 일과 가운데 잠시 정적이 찾아든다.

지면서 일상의 활력에 윤곽을 부여한다. 페르메이르 그림의 가장 내적인 색조를 음미하려면 우리는 빛의 미묘한 경로에 자신을 내맡길 줄 알아야 한다. 이렇게 맡긴 채 보이지 않는 어둠과 들리지 않는 고요가 자기 몸 위로, 열려진 감각기관 위로, 마음의 회로를 따라 흘러들게 해야 한다. 생활의 정신적 면모가 드러나는 것은 이즈음이다.

구체적인 것은 되풀이되는 일상과 이 일상의 경험뿐이다. 그러면서도 그 정체는 모를 듯하다. 그것은 쉽게 투시하기 어렵고 포착하기 힘들다. 경험-구체-사실-현상에는 심층이 따로 없는지도 모른다. 그것은 우리가 주의하고 경계하며 집중할 때 그 자체로 숨겨진 모습을 드러낸다. 경험의 표층과 심층, 외면과 내면은 따로 자리하는 것이 아니라 우리가 주의하는 정도에 따라 혼재된 모습으로 나타나는 것이다.

그렇다면 우유를 따르는 일은 탐구하는 일보다 하찮은 것이 아니다. 빵을 써는 일은 명상하는 일과 나란히 자리한다. 이것은 명상하는 데 빵이 필요하다는 단순한 뜻이 아니라, 철학적 명상에도 번성해가는 어떤 생육적인 차원이 있고, 먹고사는 일상적 일에도 자기 쇄신적이고 증식적인 계기가 들어 있는 까닭이다. 물질과 정신, 감각과 사고는 둘이 아니다. 그것은 오히려 하나로 만난다. 많은 사람이 페르메이르에게 열광한 것도 세부충실에 녹아 있는 높은 진실성, 즉 시간 속에서 시간적 제약을 벗어난 듯한 신성한 계기 때문일 것이다.

커튼 또는 장막

진주와 같은 보석은 페르메이르 그림에서 허영심을 나타내는 모티프로 자주 등장하지만, 이런 꾸밈은 다른 여러 소도구에서도 드러난다. 「열린 창가에서 편지 읽는 여인」에서 보듯, 땋은 머리는 리본이나 진주목걸이처럼 분명 누군가의 마음에 들고 싶은 욕구의 표현이다. 그

러나 더 절실하게 느껴지는 것은 어떤 내밀함이다.

한 여인이 편지를 읽고 있다. 고개를 숙인 채 이미 반 이상을 읽었고, 이제 그 나머지를 읽고 있는 중이다. 사연에 몰두한 듯한 모습이 열린 창문 유리에 반사되어 희미하게 어른거린다.

이 그림에서 내 눈에 띄는 것은 여러 막幕이다. 커튼처럼 탁자나 창문도 이런 장막의 변형이라고 볼 수 있다. 내밀함은 이런 몇 겹의 장막을 두고, 그 너머에서 일어난다. 그녀의 모습은 우리가 마주한 전면의 커튼이 열려서 드러나고, 이렇게 드러난 여인의 갈망은 열린 창밖으로 퍼져가는 듯하다. 그녀는 어느 먼 곳에 있는 연인이나 어떤 장소, 또는 누군가와 나누던 아련한 추억을 곱씹고 있는지도 모른다. 이 장면은 「우유 항아리를 든 하녀」의 모습처럼 극히 사실적이다. 마치 눈앞에서 벌어지는 듯한, 사진 같은 현장감이 느껴진다. 사실 페르메이르의 색채감각과 구성감각은 17세기 화가가 도달했던 최고 수준이라고 말할 수 있다.

우리는 커튼을 지나 한 여인의 몸짓을 보고 있고, 이 여인은 창가에서 자신의 그리움을 외부세계로 흘러가게 한다. 거꾸로 말해, 창문이 열리지 않았다면 전해진 편지의 그리움은 번져갈 수 없고, 번져간다고 해도 커튼이 젖혀지지 않았다면 이 여인의 설렘을 알 길 없을 것이다. 우리는 각자 비밀의 비밀 속에 살지만, 어느 한편으로 이 비밀이 번져나갈 통풍구가 열려 있길 늘 바란다. 그러나 이 모든 것을 알게 되는 것은 걷힌 커튼 덕분이고, 이렇게 열린 커튼을 그린 화가의 뜻 덕분이다. 그러나 이것도 잠시, 우리는 다시 커튼 안에서, 또 다른 커튼을 마련하며, 웅크리고 산다.

빛은 이 모든 것을 비춘다. 그러나 빛의 원천은 어디에도 보이지 않는다. 그렇지만 이 빛으로 여인은 편지를 읽고 그리움을 발산하며, 우

리는 그 장면을 보고 있다. 빛은 모든 활동의 기본조건인 것이다. 빛이 삶에 근본적이듯이, 삶의 활동에 근본적인 것은 복원일 것이다. 어떤 복원인가. 그것은 행복의 편린을 만들고 그 순간을 포착하는 것, 그리하여 삶을 원래의 형태로 되돌리는 것이다. 말하자면 편안하게 숨 쉬면서 우리의 꿈과 그리움을 더 넓은 미지의 공간으로 번져나가게 하는 것은 삶의 근본적 활동인 것이다.

다른 시각에서 보면, 장르화의 편지 모티프에는 교훈적 의미도 담고 있다. 1650년을 전후하여 네덜란드의 부는 해상무역으로 급격히 증가했고, 이에 따라 중산층 여성들의 교양수준 역시 높아졌다. 편지는 이들에게 감정을 발산시킬 수 있는 좋은 매체였다. 그러나 때때로 감정의 자유로운 발산은 엄격했던 결혼규범을 거스르게 만들기도 했다. 그래서 편지 모티프는 무분별한 충동을 자제하라는 메시지인 동시에 일부일처제를 일탈하는 연애를 훈계하는 기능도 갖고 있었다.

그러나 페르메이르 그림은 이런 도식에서 멀찌감치 떨어져 있는 듯하다. 이것은 단순히 논리나 개념으로 설명되기 어렵다. 논리가 없다는 말이 아니다. 오히려 그는 원근법이나 광학, 지도제작술이나 천문학 그리고 수학에 많은 관심을 가졌다. 「열린 창가에서 편지 읽는 여

페르메이르, 「열린 창가에서 편지 읽는 여인」, 1657년경. ▶
어떤 사연과 만나는 '내밀한' 시간들…
'내밀하다'(intime)는 것은 사적이고 친숙하며
은근하고 깊다는 뜻이다. 그것은 하나의 주체가
다른 주체와 만나는 시간이고, 이 만남을 통해 확장되는
순간이다. 그래서 '시적 순간'이 된다.
그림 속 그녀가 누군가의 편지를 읽고 있듯이,
편지를 읽는 그녀를 우리는 그림의 밖에서 본다.
시적 순간은 이런 식으로 읽는 자에게 찾아오고 깃들며
다시 퍼져나간다. 심미적 경험의 순간은 시적 경험의 순간이다.

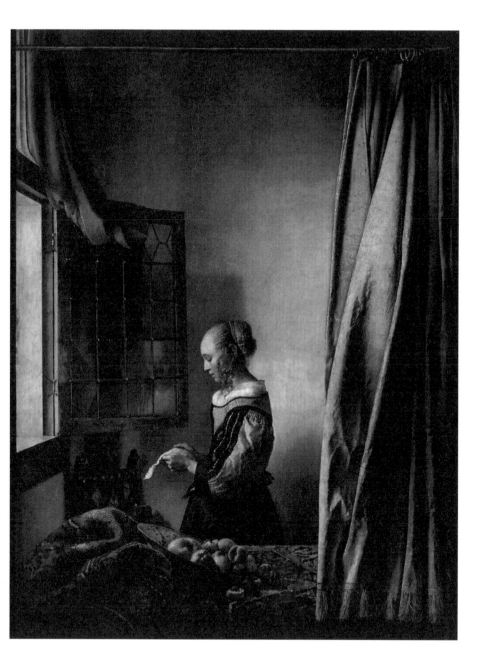

인」역시 좌우로 사선을 그으면, 교차점이 여인의 머리 부근에서 정확히 만난다. 또한 그 교차점이 화면의 수평선을 이룬다. 이런 구성적 배치에서 오는 분위기적 효과는 단순 논리를 넘어서 버린다.

어깨와 목줄기 그리고 이마의 윤곽이 이루는 벽면과의 대조는 희고 노란 색채 속에서 한없이 은은하게 드러난다. 일상의 영원성이라고 할까. 고전주의를 간단히 정의해서 '대상의 초시간적 이상화理想化'라고 한다면, 페르메이르의 그림은, 그것이 인간에게 내재된 초시간적 그리움을 암시한다는 점에서, 고전적이다. 그리고 이 고전성은 엄격한 화면구성과 잘 어울린다.

모든 것이 낡아가도 먹고 마시며 일하고 읽는 일은 계속될 것이다. 그녀는 창가에서 날이 저물도록 편지를 읽을 듯하고, 하녀가 붓는 우유는 내일 모레까지도 항아리에서 흘러나올 듯하다. 이것이 페르메이르의 고전성일 것이라고 나는 생각한다. 그의 고전성은 '일상의 고전성'이다. 어떻게 창가에 서서 편지를 읽고, 빵을 썰고 우유를 붓는 일이 우아할 수 있는가. 어떻게 그토록 흔해빠진 것들이 영원한 아름다움을 지닌다는 말인가. 참으로 신묘한 경험이지 않을 수 없다. 그의 그림은 일상에 침윤되어 미처 깨닫지 못했던 것들을 마주하게 한다. 그것은 우리를 집어삼키는 시간의 불꽃 앞에서 무엇을 버리고 무엇을 보듬어야 할지를 다시 깨닫게 한다. 초월의 가능성도 결국 일상의 현존적 조건 안에 있을 것이다.

평범한 것들의 고귀함 샤르댕의 정물화

샤르댕J. S. Chardin, 1699-1779은 18세기 프랑스 회화사에서 대표적 정물화가이자 장르화가로 평가받는다. 당시의 궁정화가들이 귀족들의 화려하고 멋진 정원이나 호화스런 침실을 그렸다면, 그는 중산층 가정의 평범한 삶과 생활도구를 즐겨 그렸다. 그리하여 그의 그림은 매일 하는 일이나 보고 만지는 친숙한 물건들로 가득 차 있다.

이를테면 식탁을 차리거나 빨래를 하거나 아이를 돌보는 일, 또는 수를 놓거나 시장을 다녀오는 일과 같은 지극히 일상적인 사항이 장르화의 형태로 잘 묘사되어 있다. 초상화 역시 차를 마시거나 편지를 쓰거나 카드놀이를 하는 흔하디흔한 모습을 담고 있다. 그리고 그 옆에는 이때 쓰이는 갖가지 사물들, 복숭아·포도·배 같은 과일이나, 요리를 위해 사냥한 오리나 토끼 같은 동물, 아니면 청어 같은 생선이나 컵·물병·냄비 같은 단순한 식기류가 묘사되어 있다.

나는 이런 일상의 풍경을 담은 샤르댕의 장르화를 보는 것을 좋아한다. 차를 마시고 빨래를 하고, 수를 놓고 그림을 그리고 책을 읽는 평범한 하루의 모습. 그것은 아무리 시대가 바뀌어도 변하지 않는다. 200년 전 샤르댕 시대의 사람들과 오늘날 현대인들 사이에는 아무런 차이가 없다. 그리고 이들 장르화만큼이나 마음에 드는 것은 빵과 물잔, 양파와 주전자, 배·복숭아·딸기·석류·포도 등이 놓여 있는 사물

들의 풍경화다. 이 글은 샤르댕 그림의 그 조용한 파급력에 대한 내 고마운 마음의 헌사獻辭다.

부드럽고 차분하고 소박한

샤르댕의 그림들은 어느 것이나 소박하고 담백하다. 구성은 소박하고, 색채는 부드럽다. 토끼나 오리 같은 동물들도 바로크적 풍성함 속에서 화려하게 묘사되기보다는 아무런 장식 없이 지극히 간결하고도 담백하게 묘사된다. 그 구성과 색채는 서로 조응한다. 차분한 구성과 색채는 아마도 부드러운 감정의 절제된 표현일 것이다. 일상적 삶의 단순한 물건들은 극적 효과나 비장감에 기대지 않은 채 그저 있는 그대로 그려지고, 그러면서도 어딘지 모르게 진지하고도 세심하게 자리한다.

이런 진지함은 어떤 경우 더욱 진전되어 경건한 느낌까지 줄 때도 있다. 일상의 물건과 사건이 가식 없는 단순성 아래 어떤 정신적 차원으로까지 나아가기도 한다. 미술사학자 주피S. Zuffi, 1961- 가 쓴 것처럼, "마치 사물들 위로 기억의 먼지가 부드럽게 내려앉은 것처럼" 그렸다고나 할까? 이것은 물론 화가의 재능에서 올 것이다. 작게는 한 화면에 사물을 놓고 일정하게 연결 짓는 구성의식이나, 이렇게 연결된 사물을 서로 어울리게 채색하는 색채감각 덕분일 것이고, 크게는 구성의식과 색채감각을 지탱하는 어떤 세계관적 깊이에서 올 것이다.

세계를 묘사하는 방식은 결국 삶을 바라보는 방식에서 온다. 그것은 인간을 이해하고 현실을 파악하는 예술가의 가치와 지향의 표현이 아닐 수 없다. 샤르댕의 그림을 보고 있으면 그 그림을 보는 나의 마음도 그 색채처럼 부드러워지고, 그 구성처럼 소박해지는 것은 그 때문인지도 모른다. 부드럽고 차분하고 소박한 그림은 부드럽고 차분하고 소박

한 마음을 낳는다.

일상을 위협하는 것들

정물화 「가오리」를 살펴보자. 이 그림은 샤르댕이 25세 무렵 어느 전시회에 출품한 것이다. 그림 중앙에는 못에 걸린 큼직한 가오리 한 마리가 흉측한 모습으로 하얗고 붉은 배를 드러내고 있다. 그것은 마치 살아서 웃고 있는 듯하다. 그 왼편으로는 고양이가 긴장한 듯 꼬리를 빳빳이 세우고 등을 굽힌 채, 앞에 놓인 굴을 응시하고 있다. 굴과 생선이 어지럽게 놓인 것은 이 녀석 때문인지도 모른다. 이러한 산만함은 구겨진 흰 식탁보로 말미암아 강조된다. 정물화의 이미지가 늘 정적^{靜的}인 것은 아니다. 음흉함과 위협 그리고 약탈은 평화로워야 할 식탁에서 이미 시작된다.

샤르댕의 「가오리」는 큰 주목을 받았다. 이 같은 일상적 리얼리즘은 1600년대 네덜란드 회화 이외에서는 시도된 적이 없었기 때문이다. 이 그림에 감동받은 어느 귀족이 왕립아카데미에 전시할 것을 권유했을 때, 샤르댕은 이 같은 평가를 믿지 않았다. 그래서 그는 학술원 회원들을 시험해보려고 이 그림을 작은 방 구석진 곳에 걸어두었다. 그래도 그의 그림은 다시 주목을 받았다. 어쨌든 이 작품의 성공 덕분에 샤르댕은 왕립아카데미에 들어간다. 그 후 파리 시민들의 일상을 묘사한 인물화에 점점 더 몰두했고, 1750년 이후에는 이전의 정물화로 돌아오는데, 이 무렵 그의 예술창작은 정점에 이른다. 1763년 어느 전시회에서 디드로^{D. Diderot, 1713–84}는 샤르댕을 "색채와 구성의 위대한 화가"로 칭송한다.

이러한 전기적 사실로 보아 「가오리」가 출품된 1730년 무렵 프랑스에서는 정물화 장르가 그리 높게 평가되지 않았다는 것을 알 수 있다.

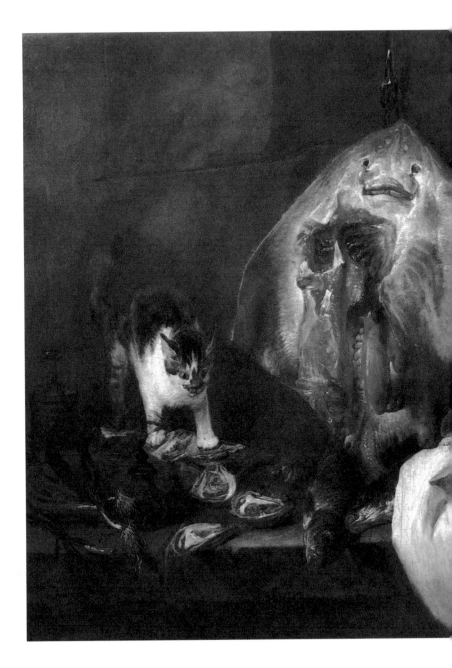

샤르댕, 「가오리」, 1728.
벽에 걸린 가오리의 넓적한 몸과
식탁 위에 어지러이 놓인 굴과 생선,
그리고 이를 응시하는 고양이.
보자기와 칼과 항아리…
어느 장소에서나 살려는,
살아남으려는 안간힘이 있다.
사물은 모든 살아가려는
안간힘의 표현이다.

거기에 샤르댕이 그 당시 대부분의 화가들과는 달리 고전문학에 대한 훈련이나 외국 경험이 없었다는 사실까지 고려하면, 그의 능력은 더욱 놀라운 일이 아닐 수 없다. 그는 네덜란드 화가를 모범으로 삼았지만, 그렇다고 고대 그리스나 르네상스 예술 공부가 꼭 필요하다고 여기지 않았다. 그는 내내 파리를 떠나지 않았다. 그런데도 최고의 수준에 이른다. 어떻게 그것이 가능했을까?

서로가 서로를 비춘다

샤르댕 그림의 본령은 아무래도 소박과 검소함으로 보인다. 이러한 단순성은 그의 그림에 나오는 물건들을 다 합쳐봐야 몇 개 되지 않는다는 점, 또한 그 종류도 많지 않다는 사실에서 이미 나타난다. 「유리병, 은잔과 과일」이나 「구리솥과 세 개의 달걀」이 그렇다.

「유리병, 은잔과 과일」을 보면 큰 유리병 하나가 중앙에 놓여 있고, 그 왼편에는 은잔 하나가 있다. 그리고 잔 앞쪽으로는 레몬 하나가 반쯤 깎인 채 비스듬히 놓여 있다. 오른편으로는 배 두 개와 오렌지 하나가 놓여 있다. 그뿐이다. 유리병에는 물이 반쯤 담겨 있고, 투명한 표면에는 오렌지의 붉은빛이 어른거린다. 되비친 이 연주황색 빛깔은 금세라도 사라질지 모른다. 이러한 반사광은 은잔에 비친 레몬의 흰 속살에서도 나타난다. 하나의 사물은 또 다른 사물을 되비추며 자리하는 것이다.

되비춤Reflection이란 물리적으로 해석하면 '반사'가 되지만, 철학적으로 해석하면 '반성'이다. 비추는 반사작용은, 그것이 하나의 사물에서 다른 사물을 '드러낸다'는 점에서, 조응correspondence이고 화응和應이다. 「구리 솥과 세 개의 달걀」에 나오는 솥이나 질그릇은 「절구와 분쇄기가 있는 구리 솥」에서도 확인된다. 또 「구리로 된 물 항아리」에 나오는

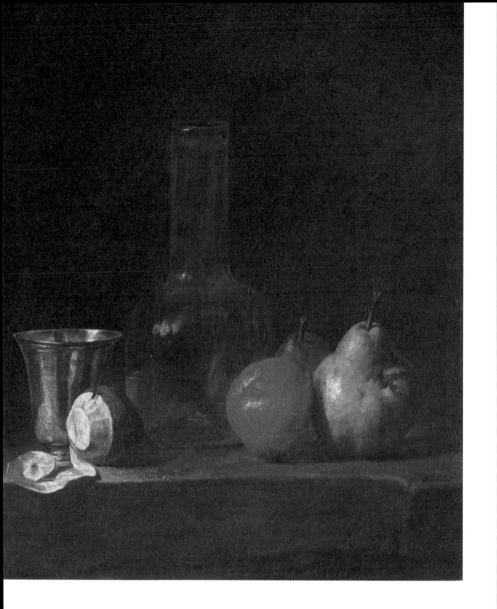

샤르댕, 「유리병, 은잔과 과일」, 1728.
투명한 유리병 하나와 은잔 하나.
반쯤 깎인 레몬의 하얀 속살이 은잔에 비치듯이,
유리병에는 주황색 오렌지 색채가 어려 있다.
이렇듯이 사물은 서로가 서로를 비추며 말없이 있다.

항아리는 「물 항아리 옆의 여성」이나 「시장에서 돌아옴」 같은 그림에도 나온다. 이런 물건들은 샤르댕의 아내나 친구 또는 후원자가 가지고 있던 것이라고 전해진다.

예를 들어 은 포도주잔은 샤르댕 부인이 소유하던 것이었다. 구리물통이나 사발, 냄비나 유리병 또는 후추분쇄기 같은 것도 그렇다. 그만큼 화가 자신이나 그 가족 또는 지인들이 매일 쓰고 보고 만지고 사용한 친숙한 것들이 그의 회화적 소재가 된 것이다.

관조하는 일의 행복

하나의 사물이 다른 사물을 비춘다는 것은 서로 조응한다는 것이고, 이 조응관계를 생각하는 것은 철학적 반성이다. 사물의 이런 조응관계를 좀더 오래, 더 깊게 생각하는 것이 관조Contemplation나 명상Meditation이다. 아리스토텔레스Aristoteles, BC 384-BC 322에 따르면 관조는 '가장 좋고 즐거운' 일이다. 관조는 함께할 대상이 필요 없기 때문이다. 그것은 그 자체로 족하고, 그래서 혼자서도 할 수 있다. 관조는 홀로 진리를 생각하는 가운데 자기를 넘어 신적인 것으로 나아가는 자족적인 일이다. 그래서 그것은 행복한 활동이다. 아리스토텔레스는 『니코마코스 윤리학』에서 이렇게 썼다.

더 많이 관조하는 사람일수록 더욱 행복하다.[1178b.]

지금 여기의 삶에서 여기를 넘어 더 좋고 더 나은 삶으로 나아가는 일은 얼마나 즐겁고 행복하면서도 동시에 신적인가. 관조란 신적 삶을 닮아가는 가장 행복한 길이 아닐 수 없다. 샤르댕의 정물화가 우리로 하여금 반성하고 관조하게 한다고 해도, 그래서 관조가 때때로 신

적 차원까지 느끼게 하는 행복한 일이 된다고 해도, 그 출발점은 여전히 일상이다. 일상은 언제나 단순소박하다. 「구리 솥과 세 개의 달걀」을 보자.

그림 중앙에는 누런색 낡은 솥이 하나 놓여 있고, 그 앞에는 달걀 세 개가 있다. 왼쪽에는 후추 빻는 기구가 있고 오른쪽에는 긴 손잡이가 달린 질그릇 냄비가 있다. 이 냄비는 아마도 찜이나 찌개용일 것이다. 후추분쇄기와 솥 사이에는 파가 하나 있다. 이 모든 물건이 놓인 곳은 돌 선반이다. 이 선반과 벽면은 색채상으로 거의 구분되지 않는다. 그 것은 연갈색과 연회색이 섞여 다소 우중충하면서도 밝은 느낌을 준다. 이 모든 물건들은 변변찮아서 초라해 보일 수 있지만, 그보다는 검소하고 친숙하며 소박해 보인다. 솥 색깔이나 냄비의 일부도 연하거나 짙은 나무색으로 서로 비슷하다. 하얀 달걀은 다듬어진 파의 밑동과 색채적으로 호응한다. 샤르댕의 정물화가 보여주는 색채는 그 자체로 조용하고 정적이며 담담하고 시적인 마음의 색깔이 아닐 수 없다.

얼마나 많은 물을 끓이고, 얼마나 자주 국을 데웠을까. 또 얼마나 많은 파와 감자와 달걀을 삶고, 얼마나 자주 빵을 잘랐을까. 그러면서 가족들은 아침 식탁가에 둘러앉아 그날의 일과를 떠올리고, 저녁에는 지친 몸을 다독이며 정담을 나누다가 잠을 청했을 것이다. 그런 나날의 생업에 구겨지고 닳고 손때 묻은 식기류와, 철마다 나는 과일과 채소들은 한결같이 봉사했을 것이다.

단순소박함의 윤리적 절제

샤르댕의 정물화에 나오는 사물들과 그 구성은 지극히 단순하다. 그러면서도 단순한 세부의 그 어떤 것도 피상적이지 않다. 이 소박담백함은 무엇보다 샤르댕의 색채감—짙지 않는 황색이나 흰색 또는 회색

이나 청색—에서 잘 나타난다. 샤르댕 정물화의 배경은 주로 회청색과 연갈색을 띠는데, 전면에 등장하는 색도 짙거나 강렬하지는 않다. 하지만 이 옅음이 가볍게 느껴지지 않는다. 그래서 표피적이지 않다. 오히려 그것은 화면 속 깊이 스며든 듯하다.

사실 '단순소박하다'는 말에는 검소와 절제, 포기와 삼감의 뉘앙스가 들어 있다. 검소가 물질적 차원의 소박성이라면, 절제나 삼감은 행동적 차원에서 나타난 소박성이 될 것이다. 그래서 절제는 겸손까지 내포한다. 이렇게 절제하기 위해서는 자족하는 태도가 필요하다. 단순성이 구성에서 나타나면 선명함이 될 것이고, 절제가 색채로 나타나면 차분함이 될 것이다. 단순함과 소박, 절제와 겸양과 선명함과 차분함은 이렇듯 깊게 얽혀 있다. 샤르댕의 그림에서 선명함과 차분함은 색채나 구성에 두루 나타난다.

화가의 색채는 단순히 물리적 재료에 그치는 것이 아니다. 그것은 대상을 묘사하는 것이면서 묘사하는 화가 자신의 마음을 그린다. 색채에는 화가의 기질, 성향, 태도, 성격, 지향이 배어든다. 화가의 색채는 그 영혼의 빛깔이고 세계관적 표현인 것이다. 아마도 이 때문에 샤르댕은 한 그림이 완성되면, 그 위에 다시 똑같은 색으로 여러 차례 덧칠했을 것이다. 그림 전체의 온화한 분위기는 부드러운 색조와 자연스럽게 어울린다. 이러한 자연스러움에 대하여 평론가 프라이[R. Fry, 1866-1934]는 이렇게 말했다.

샤르댕은 저 무한한 단순성으로 우리의 신뢰를 얻기 때문에, 우리는 그를 어디서든 믿고자 한다. 그는 이런저런 인상을 억지로 주려 하지 않는다.

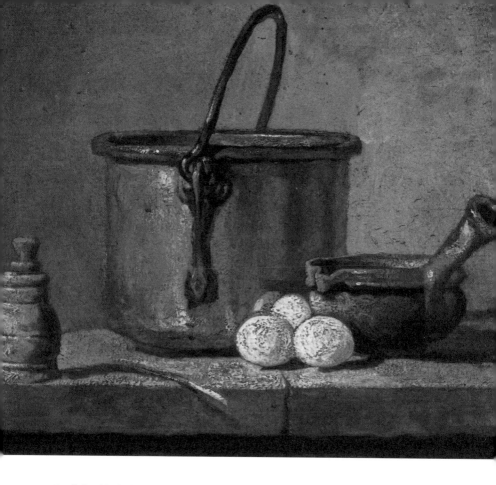

샤르댕, 「구리솥과 세 개의 달걀」, 1734-35.
야채를 삶고 국을 끓여 굶주린 배를 채워주는 생활의 자잘한 식기구들…
달걀과 후추통과 솥과 냄비 그리고 이것들이 놓여 있는 닳디닳은 탁자.
흔해빠진 것들은 고귀하다.
사람의 현실과 꿈도, 생활과 구원도 여기에서 출발할 것이다.

일상의 평범한 사물과 그러한 사물을 담은 그림과 그림을 그린 화가는 저 무한한 단순성 속에서 서로 깊게 화응한다. 일상을 넘어서는 것은 이 화응 속에서 가끔 이루어질 것이다. 우리는 이것을 '일상적인 것의 초월'이라고 부를 수 있을까? 그것은 번속성의 형이상학이라고 불러도 좋을 것이다. 그림의 감동은 이 자연스런 단순성에 대한 내 마음의 신뢰에서 온다.

'거의 눈에 띄지 않는 혁명'

샤르댕의 그림 속 사물들은, 사람이든 물건이든 과일이든 우리가 흔히 보는 것이다. 흔한 사물도 종류가 다양할 수 있고, 여러 물건들이 서로 뒤엉킨 채 화려하게 묘사될 수도 있다. 하지만 그것은 샤르댕의 그림에서 간단하게 선택되고 소박하게 배열된다. 그러면서도 사물의 색채는 들떠 있는 것이 아니라 차분하게 가라앉아 있다. 사물의 정겨움과 친밀성 그리고 내밀성은 이런 차분함에서 올 것이다. 사물의 내밀한 정겨움은 회화적 구성의 단순성과 색채의 부드러움에 의해 더욱 증폭된다. 그래서 작은 방에 더 잘 어울리고, 내실이나 밀실에 더 적합한 것 같다.

샤르댕의 정물화 중에는 좋은 것이 많이 있지만, 내가 가장 좋아하는 작품은 「물컵과 커피포트」다. 이것은 그의 말년 정물화 가운데 대표작으로 사물의 단순성이나 소박한 구성 그리고 안정된 색감이 참으로 정갈하게 여겨진다.

그림의 중심에는 약간 오른쪽으로 놓인 진갈색 커피포트가 있다. 왼편에는 마치 이 포트와 짝을 이루듯, 물컵이 놓여 있다. 그 앞에는 마늘 세 쪽과 어떤 꽃이 푸른 줄기와 함께 놓여 있다. 아마도 카네이션인 듯하다. 늘 그렇듯이 샤르댕의 그림에서 하나의 사물과 또 하나의 사

물은, 서로 잘 어울린다. 진갈색 커피포트와 연갈색 벽면이 그러하고, 또 물컵의 하얀 테와 마늘 껍질 그리고 흰 꽃이 그러하듯이, 서로 어울린다. 그것은 단정하게 놓인 채 거의 완벽하게 어우러져서 무엇 하나 더 보태거나 뺄 필요가 없어 보인다. 말하자면 가라앉은 색조와 그늘, 그리고 이런 색이 드러내는 사물들, 나아가 이 사물들 사이의 구성과 배치에 전체적 조화가 자리하는 것이다. 조용함과 편안함, 느긋함과 여유는 이런 조화감각의 심리적 결과일 것이다.

그리하여 샤르댕의 그림에서는 사물과 사물이 말없이 어울리고, 색과 색이 침묵 속에서 교감한다. 각각의 사물은 이렇게 조응하는 색채와 구성 아래 하나로 만난다. 아마도 이런 호응 때문에 각 사물은 단순함 속에서도 뉘앙스적으로 풍부하고 감각적으로 피어나는 듯한 느낌을 주는 것이 아닐까. 비강제적 자연스러움은 이와 같은 전체적 조화에서 온다.

이 조응은 무딘 것이 아니라 견고해 보인다. 그것은 컵 테두리의 하얀 선이나, 무채색 컵에 반사되는 흰 마늘의 어른거림, 그리고 커피포트 위 테두리나 손잡이에 배인 흰 광채에서 그림의 전체 분위기가 강조되기 때문일지도 모른다. 샤르댕의 정물화는 소박하고 단정하지만, 이 소박함은 세부충실의 묘사 덕분에 연약하기보다는 하나의 원칙으로서, 그리하여 뚜렷한 생활의 가치로서 자리한다. 이러한 이유로 그의 정물화를 오랫동안 보고 있으면, 마음이 편해지고 주위가 정돈되는 듯한 느낌을 받게 된다.

주위의 정돈

'주위가 정돈된다'는 것은 무슨 뜻인가? 그것은 대상과 나 사이에 '거리'가 생긴다는 뜻이다. 거리란 물론 반성적 거리다. 즉 대상을 되비

샤르댕, 「물컵과 커피포트」, 1760.
투명한 물컵 하나와 진갈색 커피포트
그리고 그 사이에 놓인 양파 세 쪽과
그 오른편의 시든 꽃과 잎사귀…
사물은 이렇듯 우리 눈앞에,
아무런 말없이, 그냥 있다.
그러면서 무엇인가 보여주고,
또 무엇을 기다린다.
사물의 꿈은 아마도 꿈꾸는
자에게만 나타날 것이다.
그렇다면 존재하는 모든 것은
몽상의 실현방식이다.
고요한 사물은 우리를 꿈꾸게 한다.

추어 보면서 생각하고, 이렇게 생각하면서 삶의 가치와 기준을 재검토
하는 일이다. 이것은 사고의 움직임, 즉 반성적 사고의 변형적 의지 없
이는 불가능하다. 이 실천에는 몰두와 집중이 요구된다. 그러나 집중
이전에 필요한 것은 여유이고, 이 여유는 놀이하는 마음에서 온다.

아닌 게 아니라 샤르댕의 그림에는 팽이를 돌리거나 책을 읽거나,
바이올린을 연주하거나 비눗물로 풍선을 만드는 모습이 자주 등장한
다. 앞서 말한 관조도 이런 여유에서 생긴다. 좋은 작품은 그림과 관람
자 사이에 관조적 거리, 느끼고 생각하는 여유를 허용한다.

샤르댕은 대상을 눈으로 직접 보는 것을 좋아했고, 이렇게 본 것을
종이에 스케치한 다음 색칠하는 것이 아니라, 곧바로 화폭 위에 그리
는 것을 선호했다. 그는 대신 천천히 그렸다. 아주 꼼꼼하게 그렸기 때
문에 그의 작업속도는 느렸다. 그래서 많은 주문자들이 화를 냈고, 어
떤 비평가들은 그가 게으르다고 비난하기도 했다. 하지만 이 작업방
식은 평생 변하지 않는다. 이렇게 완성되는 그림은 한 달에 두 점을 넘
지 않았다.

샤르댕에게 중요한 것은 새로운 사물이라기보다는 이전부터 있어
왔던 사물의 새로운 면모였고, 그 면모를 보다 온전하게 묘사하는 일
이었다. 그는 사물묘사의 방식을 가능한 한 완벽하게 만들고자 애썼
다. 이런 이유로 샤르댕이 혁명을 기획했다면, 그것은 메트켄[G. Metken,
1928-2000]의 말대로, '별로 표 나지 않는' 종류였을 것이다.

샤르댕이 수행한 혁명은 조용해서 거의 눈에 띄지 않는 것이었다.
정물화나 장르화는 당시 평가로는 모사품에서 가장 낮은 예술적 지
위를 가진 반면, 역사화나 교회화는 움직임이나 환상 때문에 가장
높은 위치에 있었다.[*]

또한 메트켄은 "빛과 색채가 서로 노닐 정도로 질료를 탈소재화Entstofflichung der Materie bis hin zum Licht-Farbenspiel했다"고 말했다. 물질의 탈소재화란 물질이 경험적 차원을 넘어 초경험적 차원으로 옮아가는 것이고, 세간적世間的 특수성을 넘어 무시간적 차원으로 고양되는 것을 뜻한다. 그것은 일종의 형태변화Trans formation다. 형태변화는 화가의 구성의식이나 색채감각에서 오는 것이고, 구성의식이나 색채감각은 다시 관조적 시선에서 비롯된다고 할 것이다. 되풀이하건대 관조란, 지금 여기에서 저 너머로 나아가는 정신, 즉 지상적인 것을 넘어 신적 차원에 참여하는 정신이기 때문이다.

관조적 거리감 속에서 나는 사물과 사물의 거리를 생각하고, 사물과 주체 사이의 간극을 떠올리며, 예술과 예술을 바라보는 나의 간격, 그리고 나와 내가 살아가는 삶 사이의 간격을 떠올린다. 이런 간격은 사실상 도처에 있다. 그러나 이 간격을 의식하는 것은 반성적 사고다. 나 자신의 생각을 점검하고, 나의 가치와 삶의 지향을 교정하는 것도 반성적 사고의 관조적 시간 속에서 가능하다. 주체는 관조를 통해 삶의 반성적 변형에 참여한다.

질그릇도 보석만큼 아름답다

샤르댕의 그림에 등장하는 물건들은, 식기든 도자기든 과일이든 되풀이된다. 그것은 전혀 새로운 것이 아니라 오랫동안 주변에 있어왔던 것으로 이 흔한 것들은 하찮게 여겨지기도 한다. 그러나 그의 그림에서는 하찮아 보이지 않는다. 그것은 알 수 없이 정겹고 친숙하여 때로는 소중하게 느껴지기도 하고, 어떤 경우에는 이 소중함이 더해져 고

▌ * 『Die Zeit』, 1979년 3월 9일자.

귀하게까지 여겨진다.

컵과 양파와 커피포트와 한 송이 꽃, 아니면 빵과 솥과 냄비와 계란… 너무도 흔하고 흔한 것이어서 가끔은 귀찮고 성가시며 지루한 것이 될 수도 있지만, 매일 보고 먹으며 사용하는 것이기에 중요하기도 하고, 그것이 없다면 살아가는 일 자체가 어렵다는 점에서, 필요불가결하기도 하다. 일상에서는 그 어느 것도 하찮지 않다. 모든 것이 고상하고 고귀할 수는 없으나, 내팽개쳐도 좋은 것은 아무것도 없다. 그러니 지극히 일상적이고 범속한 것 이외에 달리 고귀한 것은 없다. 가장 평범한 것이야말로 가장 귀한 것이다.

샤르댕의 정물화에서는 각 사물의 특성이 어느 것 하나 지워지거나 무시되지 않고 두드러져 보인다. 제각각의 구체성 속에서 자신의 독자성과 자율성을 내세운다고나 할까. 그러면서도 사물의 서열관계는 완화되고 존재론적으로도 평등해 보인다. 그래서 프루스트[M. Proust, 1871-1922]는 이렇게 썼을 것이다.

우리가 샤르댕에게서 배우는 것은, 하나의 배[梨]가 한 여인처럼 생생하고, 흔한 질그릇도 보석만큼이나 아름답다는 사실이다.

일상의 탈일상화─예술의 변혁

아마도 예술의 혁명은 거의 예외 없이 이런 식이지 않을까 싶다. 말하자면 지극히 흔해빠진 것들에게 흔치 않은 지위를 부여하고, 잊히고 억눌리고 외면당한 것에는 그에 합당한 자리를 돌려주는 것이다. 그러니만치 그것은 눈에 띄지 않는 일이다. 그래서 소극적이고 수세적이며, 바로 그런 이유로 사소하게 보일 수도 있다. 하지만 그것은 존재하는 것들의 근본적으로 평등할 수밖에 없는, 또 평등해야만 하는 현존

적 권리를 복권시켜준다는 점에서 다른 어떤 활동과도 비교할 수 없는 정치·윤리적 실천이 아닐 수 없다. 예술은, 적어도 참된 예술은 눈에 띄지 않는 현실 변혁의 혁명적 시도인 것이다.

샤르댕은 지극히 흔한 것을 결코 흔치 않은 단정한 방식으로 보여준다. 그것은 아마도 사물의 근본형식에 대한 관심에서 올 것이다. 그의 통찰은 사물의 외피外皮를 벗겨 그 안의 숨은 의미를 들여다보는 데 있다. 그것은 관조적 시선이다. 관조는 배후를 투과하는 통찰의 시선이다. 정물화에서의 통찰은 사물의 근본형식에 대한 관조적 시선에서 온다.

샤르댕의 구성의식과 색채감정에는 관조적 시선의 시적 비전, 즉 일상을 탈일상화하는 갈망이 있는 듯하다. 아마도 이 같은 갈망 덕분에 그는 세부적인 것에서 전체를 읽어내고, 관조적 반성력에 기대어 일상적인 것의 구태의연한 서열관계를 해체할 수 있었는지도 모른다. 어떤 새로운 것, 즉 '지극히 평범한 것들의 고귀함'이라는 회화사적 성취는 이러한 시적 시선으로부터 얻어질 것이다. 그것이 샤르댕 정물화의 예술사적 의의다. 그의 그림이 인상주의 화파나 입체파로 가는 근대적 길을 열게 된 것도 이런 맥락 속에 있다.

샤르댕의 일생

샤르댕은 장남이었고, 그의 아버지는 소목장小木匠이었다. 그는 아버지의 일을 물려받기로 되어 있었기 때문에 처음에는 이 일만 열심히 배웠다. 하지만 시간이 갈수록 그는 점점 더 그림에서 재능을 보였다. 주어진 것을 베끼는 수공업적 단순훈련은 20세에 이르기까지 계속되었다. 그는 파리를 떠나 외국으로 간 적도 없고, 그렇다고 특별히 고전문헌에 대한 수업을 받은 것도 아니다.

샤르댕은 25세에 결혼을 약속하지만, 경제적 어려움 때문에 결혼은 미뤄진다. 그는 유명화가의 채색작업을 도우며 생계적 곤란을 극복하기 위해 애썼다. 1731년 마침내 결혼생활을 시작했고, 신혼집 다락방에 작업실을 마련했다. 이때의 행복은 실내공간을 담은 그의 그림에서 잘 나타난다. 아내와 아이들은 자주 그림의 모델이 되었다. 하지만 1735년 아내는 세상을 떠난다. 그 후 샤르댕은 아이 없는 과부와 재혼하면서 재정상태가 잠시 호전되기도 했다. 예술원 고문이 되었고, 1750년 무렵 궁정화가로서도 인정받아 왕의 은전과 연금도 받았다. 하지만 늘그막 사정은 좋지 않았다. 시력은 점점 나빠졌고, 담석 때문에 자주 고통받았다. 게다가 후원자까지 끊기면서 주문도 줄어들었고, 마침내 연금도 깎였다. 생계의 하루하루는 늘 부침浮沈을 겪었다. 샤르댕이 실내를 그린 그림 두 점을 소개하고자 한다. 첫 번째 그림은 「시장에서 돌아옴」이다.

화면 밖으로의 응시

「시장에서 돌아옴」의 중심에는 한 여자가 서 있다. 그녀는 장을 보고 막 돌아온 듯하다. 오른손에 든 흰 보자기에는 닭인지 칠면조인지 알 수 없는 동물의 두 다리가 살짝 보이고, 그녀의 왼편으로는 두 개의 빵 덩어리가 탁자에 놓여 있다. 아마도 빵은 아직 따끈할 것이다. 그녀는 탁자에 허리를 잠시 기댄 채, 빵이 위로라도 되는 양 왼손으로 감싸며 서 있다. 그러면서 고개를 돌려 오른편을 바라본다. 응시하는 순간 그녀는 화면 밖을 바라보며, 이 공간 너머를 꿈꾸는지도 모른다. 노튼G. Naughton이 말했듯이, "우리의 모든 연민은, 그녀가 캔버스 밖을 응시할 때, 그래서 어떤 생각과 꿈에 기대어 그녀가 일상의 사소함으로부터 벗어날 때, 그녀를 향한다."* 내가 그리워하는 사람은 지금 여기

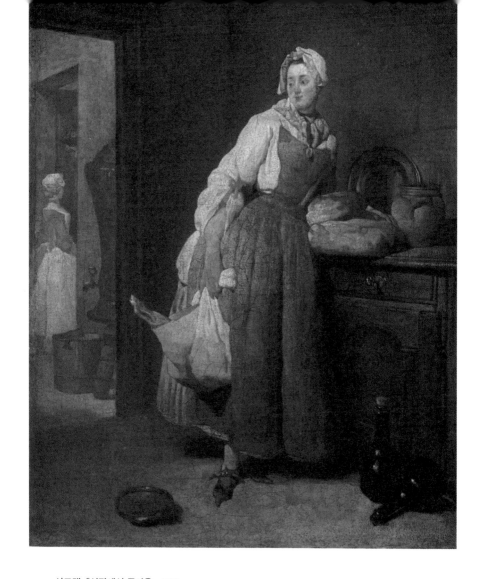

샤르댕, 「시장에서 돌아옴」, 1739.
그녀는 시장에서 막 돌아온 듯하다.
그녀 왼편의 빵 덩어리는 방금 놓인 듯하고, 오른손에는 아직 장바구니가 들려 있다.
그녀는 이제 물건을 정리하고, 어떤 것은 꺼내어 식사를 준비할 것이다.
일하고 먹고 쉬고 다시 일하고⋯ 이렇게 일상은 이어질 것이다.
한결같이 이어지는 일상의 목록보다 더 고귀한 것은 없다.
일상이야말로 신성한 것이고 또 신성해야 한다.

를 넘어서는 사람들이다. 현재를 넘어서는 그 무엇을 그리워하는 사람을 나는 그리워한다. 그리움의 시선은 그리워할 만하다.

일의 한가운데에서는 일상을 넘어설 수 없다. 적어도 그 일이 생계에 관계된다면, 더욱 그렇다. 사소하고 평범한 것의 극복은 하던 일을 '잠시 멈출 때', 다른 무엇을 생각하고 떠올릴 때, 비로소 잠시 가능하다. 일의 중단과 떠올림, 응시와 그리움은 시적 비전을 위한 시작이다. 그러므로 그것은 공감할 만한 무엇이 될 만해 보인다. 시적 비전은 우리의 시선이 일상적 틀의 밖으로 향할 때 싹트기 시작한다. 그것은 거의 알아채기 힘든 변화의 놀라운 시작일 수 있다.

그녀 뒤편으로 문이 열려 있고, 이 문 너머 또 하나의 문 앞에서 한 소녀가 손님으로 보이는 사람을 맞이한다. 이 방문자는 방금 시장을 다녀온 여인을 따라온 것인지도 모른다. 그래서 그녀는 고개를 돌려 이 내방객의 말에 귀를 기울이고 있는 것은 아닐까? 이렇듯 하나의 공간은 또 다른 공간으로 이어지고, 이 열린 공간 쪽으로 그림의 관람자인 우리의 시선도 자리를 옮아간다. 이렇게 장르화에는 공간을 옮겨가며 새 삽화를 만나는 '발견의 재미'가 있다.

꿈꾼다는 것은 새로운 무엇을 발견하려는 갈망에 다름 아니다. 하나의 방에서 또 하나의 방으로 옮아가고, 어두운 곳에서 좀더 밝은 곳으로 나아가는 이런 공간구성은 17세기 네덜란드 회화에서 자주 볼 수 있다. 샤르댕은 이런 모티프에서 큰 영감을 받곤 했다. 이런 실내 풍경에서 우리는 18세기 시민의 복장사와 도덕사를 읽어낼 수도 있다.

* Gabriel Naughton, *Chardin*, Phaidon, 2000, p.88.

빨래하고 풍선 불고

「시장에서 돌아옴」보다 내가 더 좋아하는 그림은 「세탁부」다.

다소 어두운 실내 공간에는 자질구레한 잡동사니가 어지럽게 흩어져 있다. 그림의 중심에는 빨래하는 한 여인이 있다. 그녀는 큰 나무통에 담긴 빨랫감을 문지르면서 오른쪽을 쳐다본다. 누군가 부르는 소리에 고개를 들어 잠시 주위를 살피는 것인지도 모른다. 그것은 정신없이 이어지는 일상의 한가운데에서 문득 맞닥뜨린 순간이다. 그것은 아무런 표정도 없는 무심한 침묵의 순간이다. 이 순간을 '관조의 시간'이라고 할 수는 없을 것이다. 이 순간을 포착한 것은 화가의 관조적 시선 덕분이다.

빨래통은 큰 받침대 위에 놓여 있고, 그 옆으로 한 아이가 앉아 놀고 있다. 대여섯 살쯤 되었을까. 아이는 의자에 앉은 채, 긴 대롱으로 비누 풍선을 불고 있다. 얼마만큼 크게 만들 수 있을까? 이번에는 제대로 불 수 있을까? 아이의 마음은 풍선을 불 때마다 조마조마하다. 아이를 보는 내 마음도 덩달아 두근거린다. 내게도 그런 시절이 있었을 것이다. 아이의 왼편에는 고양이 한 마리가 웅크리고 있다.

아이와 빨래하는 여인 너머로 문이 열려 있고, 그 너머의 방은 좀더 어둡다. 하지만 그 방으로도 빛이 들어오는지, 다른 여인이 빨래를 줄에 널고 있다. 그 점에서 「세탁부」의 공간구성은 「시장에서 돌아옴」과 비슷하다. 실내는 전체적으로 어둡지만, 세탁하는 여인의 머릿수건이나 앞치마 그리고 빨래통의 거품이 모두 희게 채색되어 건너편의 빛과 더불어 그림 전체를 밝게 만든다. 우리는 나날의 삶에서, 매일 거주하는 방의 이곳저곳에서, 얼마나 많은 빛과 어둠 사이에서, 얼마나 자주 양지와 음지와 시시각각 어울리며 살아가는가?

이쪽에서 빨랫감에 비누를 묻히고 그것을 문지르고 헹구는 동안 건

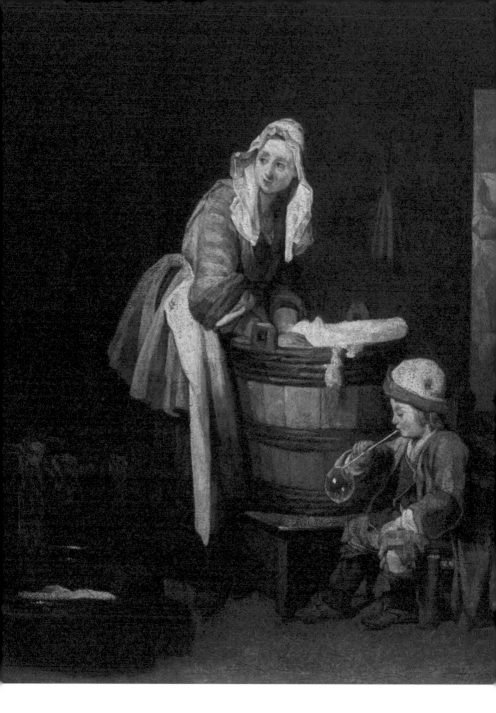

샤르댕, 「세탁부」, 1733.
옷감을 빨다가 잠시 고개를 들어 돌아보는 것,
불현듯 찾아든 휴식의 순간,
그것은 휴식인지도 모른 채 휴식하는 시간이다.
아이는 비눗방울 풍선을 부느라 여념이 없다.
아마도 휴식은 비눗방울이
부풀어 오르는 동안만, 그 방울이 공중에
붕붕 떠다니는 잠시 동안만 이어질 것이다.

너편 방에서는 완성된 빨래를 널고, 그러는 사이에 아이는 고양이와 놀거나 비누풍선을 분다. 세탁부 옆에는 또 다른 빨랫감이 널브러져 있고, 고양이는 한쪽 구석에서 이 모든 것을 지켜본다. 비누풍선은 물론 쉽게 사라지는 모든 것의 상징이다. 삶의 어떤 것도, 빨래하는 일도 옷감도 비누풍선 놀이도, 그리고 이 모든 정경을 그린 이 그림마저, 절대적 소멸의 덧없음을 이겨내지 못할 것이다.

일상의 고양

샤르댕 역시 나날이 반복되는 일상의 정경을 오랫동안 바라보았을 것이다. 거기에는 여성이 주로 담당했던 집안일, 젊은이와 아이의 행동에 대한 그의 관심이 담겨 있다. 그는 별 의미 없이 되풀이되는 허드렛일의 포착이야말로 세속적 순간의 덧없는 망실을 이겨내는 어떤 세계의 창출로 이어질 것이라고 생각했을지도 모른다.

그리하여 샤르댕은 일상적인 삶의 세부를 인위적 기교나 화려한 채색 없이, 그저 있는 그대로의 모습으로 묘사한 것이 아닐까. 이 자연스러운 모습은 소박하고 안정된 구도와 따뜻한 채색에 힘입어, 우아함으로 고양된다. 잘 알려진 그림인 「젊은 제도사」[1737]는 그 좋은 예가 될 것이다.

나는 컵에 물을 따라 마시고, 밥솥으로 밥을 해 먹고, 칼로 빵과 복숭아를 자르며 하루하루를 살아갈 것이다. 그러면서 책을 읽고 편지를 쓰며 커피를 마실 것이다. 때로는 아이처럼 풍선도 불고, 어느 아낙네처럼 일주일에 한두 번 장도 봐오며, 이따금 창밖 풍경도 응시할 것이다. 나는 사람과 사물과 정경과 더불어 살아갈 것이고, 숱한 사물 속에서 또 하나의 사물로서 지금 여기 너머에 있는 어떤 알 수 없는 지평을 그리워하며 하루하루를 기록할 것이다. 존재하는 모든 것은 그 자체로

우리가 부단히 읽고 해독해야 할 문자이고, 귀 기울여야 할 목소리이며, 간직해야 할 꿈이고 갈망이며 존재증명이다.

삶을 사랑하는 방식 제인 오스틴의 자연 취향

　한국사회의 행복지수가 경제협력개발기구^{OECD} 32개국 가운데 거의 꼴찌라는 것은 잘 알려진 사실이다. 한국은 경제적 수준에 비해 정치적 수준이 낮고, 정치적 수준에 비해 삶의 질적·문화적 수준은 더 낮다는 것도 분명해 보인다. 그러니만큼 삶의 영역 전반에서의 합리적 제도화와 쇄신은 동시대의 과제가 아닐 수 없다.

　그러나 이것과 이어져 있으면서도 또한 별개로 '어떻게 사는 것이 제대로 된 삶인가'라는 문제는 여전히 남는다. 좋은 소설은 그 방법에 대해, 아주 세부적이지는 않다고 해도, 그런대로 그 윤곽을 잘 보여준다. 오스틴^{J. Austen, 1775~1817}의 소설도 그렇다.

　오스틴의 『맨스필드 파크』^{Mansfield Park, 1814}는 가난한 집에서 태어난 패니 프라이스가 잘사는 이모 댁인 버트램 가에 입양되어, 낯선 환경에서 성장하는 과정을 다룬 작품이다. 오스틴의 다른 작품들이 그러하듯이, 소설 속 세계는 근본적으로 신분과 재산과 계급의 공간이다. 여기에서는 모든 일이 돈과 지위의 서열화된 가치기준 아래 일어난다. 연애와 결혼 같은 사랑도 예외일 수 없다.

　그런데 기이한 것은 이러한 계급적 세계가 완전히 거칠거나 무례하지 않다는 사실이다. 신분제 사회에서도 예의와 교양이 매우 중요한 덕성으로 기능하기 때문이다. 하지만 예의나 교양은 크고 작은 '구분'

에서 온다. 그러니까 오스틴 소설에서 도덕이나 규범은 그것이 신분과 재산의 선천적 구분을 용인하는 한에서만 실행되고 장려된다. 그리하여 많은 말과 행동, 가치와 판단도 이 근본적 장애, 즉 '인간적'이라고 말하기 어려운, 보이는·보이지 않는 장벽 안에서 전개되는 것이다.

계급사회에서의 세상살이

이 모든 한계에도 불구하고, 오스틴의 소설세계에 인간적 삶의 모습이 전혀 없는 것은 아니다. 물론 이러한 진술은 신분사회의 거짓과 위선을 덮음으로써 그 억압을 미화할 수도 있다. 나는 그 모순을 주시하려 한다.

그러나 더 넓은 관점에서 보면, 적어도 오늘의 현실이 그 자체로 유토피아가 아니라면, 또 어떤 의미에서 유토피아는 디스토피아와 완전히 분리되기보다는 뒤섞여 있는 것이라면, 그 한계는 어느 정도 불가피하다고 할 수도 있다. 현실은 늘 크고 작은 '한계 속의 현실'인 까닭이다. 인간의 삶이 신의 삶일 수는 없다. 그렇다면 필요한 것은 삶의 한계 속에서도, 그 한계가 불가피하다고 해서 유야무야 지나가는 것이 아니라 '불가항력적 한계에도 불구하고 나 그리고 우리는 어떻게 살 것인가'를 고민하는 일이다.

이런 관점에서 보았을 때, 『맨스필드 파크』에는 신분사회적 제약이 있지만 '어떻게 살아가는 것이 바람직한 삶인가'에 대한 중요한 통찰이 몇 가지 들어 있는 것 같다. 이 통찰은 물론 오스틴에게서 온다. 그 같은 삶은 곧 그녀가 추구한 이상적 삶의 방식이었을 것이고 오늘의 관점에서도 설득력 높은 혜안으로 보인다. 서너 군데만 살펴보자.

열 살의 패니는 맨스필드 파크의 드넓은 저택에서 생활하며 처음에는 크고 작은 어려움을 겪는다. 자기 집은 가난해서 제대로 먹고 입는

것조차 힘들었기 때문에 또래 사촌이 레이스 장식의 옷을 입고 다니거나 프랑스어를 배우거나, 이중주 음악연주를 할 때면 어색하고 당혹스런 표정을 감추지 못한다. 게다가 이모부인 버트램경과 노리스 이모는 물론이고, 일하는 하녀까지 패니가 입고 온 옷을 보고 비웃었다. 하지만 온순하고 선량한 둘째 아들 에드먼드의 도움으로 패니는 새로운 생활에 필요한 많은 것을 하나씩 익혀간다. 그녀는 이렇게 푸념한다.

"나는 누구에게도 결코 중요할 수 없을 거야. (…) 모든 것이 그런걸. 나의 상황이나 나의 어리석음 그리고 서투름 말이야."*

패니의 이런 푸념에 사촌오빠인 에드먼드는 대답한다.

"너를 알아주는 곳에서라면 네가 귀중하지 않을 곳은 이 세상에 없어. 너는 좋은 심성good sense과 고운 마음씨a sweet temper를 갖고 있으니까. 게다가 너는 호의를 받으면 반드시 갚으려는 감사하는 마음도 가지고 있잖아."p.26

조용하고 침착하며 진지한 에드먼드의 따뜻한 격려에 힘입어 패니는 시간이 지남에 따라 좀더 활기를 띠어가면서 건강도 좋아진다. 그런 그녀가 그로부터 처음 배운 것은 펜을 사용해 편지를 쓰는 법이었다. 그녀는 에드먼드를 사랑하게 되고, 소설의 끝에 이르러 결국 그와 결혼한다.

* Jane Austen, *Mansfield Park*, Penquin Classics, 2014, p.26(이하 같은 책은 본문에 쪽수 표기).

『맨스필드 파크』는 이 어려운 상황에서 패니가 어떻게 살아가는지를 묘사한다. 패니가 살아가는 방식에는 여러 특징이 있으나, 그것은 결국 두 가지로 수렴되는 듯하다. 첫째는 자연에 대한 취향이고, 둘째는 자연을 바라보는 기쁨이다.

자연에 대한 취향

패니는 어느 날 몇몇 지인들과 마차를 타고 야외로 나간다. 늘 맨스필드 파크에만 머물다가 영지 밖으로 나온 그녀 앞에 펼쳐지는 풍경은 모든 게 새롭다. 그녀는 하나도 놓치지 않고 즐겁게 관찰한다. 마차 안에서는 사람들이 서로 환담을 나누었지만, 그녀에게는 스치는 자연풍경이, 그리고 이 풍경에 대한 상념이 더 소중했다. 그녀는 시골길이나 풍경, 토양의 차이나 농작물을 수확하는 모습, 오두막집과 가축들, 아이들을 바라보느라 여념이 없다. 그런 점에서 메리는 그녀와 다르다.

> 메리에게는 패니가 지닌 섬세한 취미나 마음 그리고 감정이 없었다. 그녀는 자연을 보았지만, 그것은 살아 있지 않은 자연이었고, 그래서 별다른 관찰도 하지 않았다. 그녀의 관심은 온통 남녀 간의 사랑에 관한 것이었고, 그녀의 재능은 가볍고 활달한 것에만 기울어져 있었다.P.76

패니의 이모부인 노리스 씨가 죽고 나서 맨스필드 파크에는 그랜트 목사가 새로 부임해왔다. 메리 크로포트는 이 목사의 부인에게 있는 배다른 두 동생 가운데 한 명이다. 패니처럼 에드먼드를 사랑하는 메리의 주된 관심은 남녀사교에 관계된 것이다. 그것은, 작가가 보기에 "가볍고 활달한 것"이다. 이것도 물론 사소한 것은 아니다. 하지만 '근

본적'이라고 말하기는 어렵다.

자연은 사교적 인간관계의 대척점에 자리한다. 자연관찰에 필요한 것은 '취미와 마음과 감정의 섬세함'이다. 이 섬세한 취향과 감성과 마음으로 사람은 자연의 아름다움을 관찰한다. 이렇게 관찰한 내용은 이런저런 상념에 힘입어 삶에 대한 의미 있는 비유가 되기도 한다. 즐김은 이렇게 견주어봄, 즉 '반성적 대조'에서 생겨난다.

이런 생각 속에서 꾸려지는 패니의 삶은, 이를테면 "삶의 여생을 먹고 마시고 살찌는 일 외에 아무것도 하지 않는" 사람들과는 다르다. 이들은 "게으르고 이기적이어서, 신문을 읽고 날씨를 살피며 아내와 싸우는 일밖에 하지 않는다." 그러니까 하루 종일 하는 일이 신문 읽고 날씨 보며 부부싸움만 하는 사람이라면, 그는 "게으르고 이기적인" 사람이라고 할 수 있다. "그가 평생 동안 하는 일이란 식사뿐"인 것이다.p.103

이것은 어느 목사에 대해 묘사하며 비판하는 대목이다. 당시 사람들이 목사직을 선호한 이유는 '보장된 수입' 때문이다. 그 당시 목사만큼이나 선호된 직업은 군인이었다. 군인은 재산뿐만 아니라 멋진 군복이나 무용武勇의 명예 때문에 사교계에서는 언제나 환영받았다.

이렇듯 오스틴 소설의 플롯이나 인물의 운명에는 1800년을 전후로 한 영국의 팽창적 제국주의와 그에 대한 사회정치적 해석이 담겨 있다. 패니의 친오빠 윌리엄은 배를 타고 상선을 포획하여 얻은 상금으로 집을 마련하고자 애쓰고, 그 아래 동생은 돈을 벌기 위해 동인도회사 소속 무역선의 견습생이 된다.

그러나 패니는 세속적 인물들과 달리 생각하는 습관이 있다. "그녀 자신의 생각과 반성들은 습관적으로 그녀의 가장 좋은 동반자다"Her own thoughts and reflections were habitually her best companions, p.86 아마도 자연은 그

녀가 이런 생각 속에서 가장 깊게 음미하는 대상일 것이다.

"여기에 휴식이 있네! 이것은 어떤 그림이나 음악도 묘사할 수 없
어. 그것을 묘사할 수 있는 것은 오직 시뿐이야. 자연은 모든 근심
을 가라앉혀주고, 마음을 황홀하게 만들지! 이런 밤 풍경을 보고 있
자면, 세상에는 악도 슬픔도 없는 것처럼 느껴져. 자연의 숭고함에
더 주의를 기울인다면, 이 두 가지는 아마도 적어지겠지. 저런 풍경
을 관조함으로써 사람들은 자신으로부터도 좀 벗어날 거야."
"패니, 네가 감격하는 것을 보니 좋구나. 사랑스런 밤이야. 너처럼
그렇게 느끼도록 배우지 못한 사람들이 가엾게 여겨지는구나. 그들
은 어린 시절부터 자연에 대한 취향을 가지지 못했겠지. 그들은 엄
청난 것을 잃고 있는 거야."
"그런 것을 느끼고 생각하도록 가르쳐준 사람은 바로 오빠야."p.105

이 대화에서는 세 가지가 눈에 띈다. 중요한 것은 첫째, 자연의 풍경
을 '관조'하는 습관이고, 둘째, 이 습관은 그저 얻어지는 것이 아니라
'배워야' 한다는 것이며, 셋째, 이런 습관과 취향 덕분에 우리는 삶의
"악과 슬픔"을 줄여갈 수 있다는 사실이다.

악 가운데 가장 나쁜 것은, 또는 모든 악이 수렴되는 하나의 지점
은 '허영심'Vanity일 것이다. 사람은 허영심 때문에 돈과 지위를 탐하
고, 눈앞의 것만 볼 뿐 미래를 내다보며 계획하지 못한다. 부유한 이모
의 두 딸은 전도양양한 재능과 교양에도 불구하고 자연을 향유하는 능
력이 결여되어 있다. 그들에게는 모든 교육의 핵심인 '자기를 알고self-
knowledge 관대하며generosity 겸손한 것humility'이 부족하기 때문이다. 그리
하여 마리아와 줄리아는 이후 이런저런 추문에 휘말린다. 교양도 지식

의 단순한 축적이 아니라, 겸손하고 너그러운 자의식 속에서 비로소 자라난다.

'바라보는' 기쁨

다시 확인하건대 제인 오스틴의 소설세계를 지배하는 것은 계급과 신분, 재산과 체면이다. 여기에서의 예의란 대개 '지위와 신분에 어긋나지 않는 한' 생겨나고, '체면과 품위에 이로울 때만' 유지되고 실행된다. 그런 점에서 한계가 아닐 수 없다.

그러나 자기를 알고 관대하며 겸손한 덕성은 부자나 귀족이라고 해서 무조건 주어지는 것이 아니다. 그것은 반성적 자의식을 통한 오랜 수련과 인내로 얻어진다. 이런 자의식은 무엇보다 자연경험에서 온다. 그러므로 자연취향은 재산과 신분을 넘어서는 근본적 가치가 아닐 수 없다. 우리는 자연을 관찰하고 명상하면서 선과 악을 분별할 수 있게 되고, 존중과 배려 그리고 절제의 방법을 배운다. 우리는 너그럽고 겸손한 자의식 속에서 비로소 '바라보는 기쁨'을 가질 수 있다. 패니는 말한다.

"상록수가 잘 자라나는 것을 보니 기뻐요… 상록수는 얼마나 아름답고 환영할 만하며, 얼마나 놀라운 것인지! 생각해보면, 자연의 다양함이란 얼마나 놀라운 것인지! 똑같은 흙에서 똑같은 햇빛을 받고 자람에도 불구하고 저마다의 생존규칙과 법칙 속에서 다르게 자라나니 말이지요. 지나친 열광일지도 모르지만, 저는 집밖으로 나와 야외에 앉아 있을 때면 특히 이런 감탄조가 되어버립니다. 아무리 평범한 자연물이라고 해도 눈여겨 쳐다보노라면, 멋대로의 공상이 일어나거든요."p.194

 자연에서 느낀 감정과 위로 덕분에 패니는 자신의 애정을 인내하며 에드먼드를 기다릴 수 있었다. 그것은 그 자체로 자의식의 성장과정이면서 양식과 교양의 수련과정이기도 하다. "건전한 지성과 정직한 마음"a sound intellect and honest heart은 이런 과정에서 만들어진다.

 그런 패니가 무분별한 허영심이나 공명심을 싫어하는 것은 자연스럽다. 그녀는 외모를 넘어서는 진정한 사랑을 생각하고, 이해타산적인 것에 흔들리지 않는 결혼을 떠올리며, 그런 자족 속에서 경박하고 무례한 것이 아닌 더 높은 수준으로 자신의 자아를 연마해간다. 그녀는 '자기를 지키며'自守 살아가는 것이다. 고요한 가운데 자기를 지키는 것恬靜自守은 공재 윤두서의 삶의 원칙이기도 했다.

> 그녀의 행복은 조용하고 깊었으며 가슴 벅찬 종류의 것이었다. 결코 말을 많이 하지 않았지만, 가장 강렬하게 느꼈을 때에도 그녀는 늘 더 침묵하는 쪽이었다."37장

 이런 패니에게서 나는 작가 오스틴의 자취를 느낀다. 그녀는 조용한 가운데 건전한 지성과 정직한 마음으로 자신을 부단히 연마해간 작가였기 때문이다. 아마도 그녀 자신이 그런 성향을 지닌 인간이 아니었더라면, 그런 고요한 심성의 충만된 내면성을 가지지 못했더라면, 이렇게 쓰지 못했을 것이다. 그녀는 고요한 행복을 누린 깊은 영혼이었다.

 결국 이런저런 한계에도 불구하고 삶의 기쁨은 스스로 마련해야 한다. 그리고 그 기쁨의 한 대상으로 자연이 되는 것이 자연스러워 보인다. 자연은 인간 삶의 근본 토대이자 테두리이기 때문이다. 그것은 삶의 넓이와 깊이에 대한 최고의 비유이기도 하다. 많은 시인과 작가들

이 자연에서 이상적 형상이나 이념적 원형을 찾은 것은 그 때문일 것이다. 몸과 마음의 활기가 자연에서 구해진다면, 그것은 아마 가장 오래 지속될 것이다.

자연은 위로하되 그 어떤 보상을 바라지 않는다. 그러므로 삶을 사랑한다는 것은 자연을 관조하는 기쁨을 잃지 않는다는 뜻이다. 하지만 지금의 자연은 너무 많이 훼손되고, 너무 멀리 있는 것처럼 보인다.

3
시와
미와 철학

눈먼 호메로스를 쓰다듬다 시와 철학의 관계

이 글은 문학에서의 글쓰기에 대해, 이 글쓰기의 눈멂에 대해 푸코[M. Foucault, 1926-84]와 아리스토텔레스의 생각을 빌려, 또 아리스토텔레스와 호메로스[Homeros, BC 800-BC 750]를 그린 렘브란트[Rembrandt, 1606-69]의 그림 하나에 기대어 잠시 생각해보고자 한다. 그것은 어느 한편으로 시와 철학의 관계를 생각하는 일이지만, 결국 예술적 진실이 무엇인가를 헤아리는 일이 될 것이다.

'반성적' 관계에서 '구성적' 관계로

글을 쓴다는 것, 시를 쓴다는 것은 무엇인가. 또 철학한다는 것은 무엇인가. 시든 철학이든, 기존의 지루한 반복이 아니라 새롭고 신선한 경험이고자 한다면, 그것은 두렵고 가슴 두근거리는 일임에는 틀림없다. 새로운 의미를 탐색하는 일이기 때문이다. 그러나 이러한 의미의 지평은 저절로 열리지 않는다. 그것은 말할 것도 없이 각고의 노력 속에서 매우 드물게 창출될 수 있다. 얼마나 많은 것이 이미 겪어왔던 일의 구태의연한 느낌이고, 이미 보아왔던 생각의 지칠 줄 모르는 되풀이인가.

시인의 작업은 물론 언어로 이루어진다. 언어는 그의 감정과 현실의 실상을 서술한다. 이 서술을 통해 그는 삶을 '다시'[re] '비춰보고자'[flect

한다. 다시 비춰본다는 것은 '반성反省한다'는 뜻이다. 그는 글을 쓰면서 현실을 되비추고 이 현실 속의 자신을 되돌아봄으로써 삶을 좀더 올바른 모습으로 정돈하려 한다. 이 정돈 속에서 새로움은 싹트기 시작한다. 그러니까 시적 작업은 처음부터 새로움을 제시하는 것이 아니라, 새로움이 불가능해 보이는 지금 여기에서, 타성과 상투성으로 가득 찬 이 케케묵은 현실을 찬찬히 돌아보고 이 현실에서 일어나는 크고 작은 경험의 세부를 주시함으로써 미지의 가능성을 아주 드물게, 겨우 열어가는 것이다.

이런 점에서 시적 작업은 그저 반성적 관계에 그치는 것이 아니라 구성적 관계로 나아간다. 아니 심각한 반성 또는 반성의 깊은 차원은 이미 구성적 행위와 맞물려 있다. 시인은 언어를 통해 단순히 삶을 되비추고 돌아보는 데 그치는 것이 아니라, 이 돌아봄 속에서 작고 사소한 것에 새로운 의미를 부여하고, 이를 통해 현실을 기존과는 다르게 조직해나가는 것이다. 이러한 생각은, 우리가 푸코의 어떤 생각에 기댈 때, 좀더 밀고 나갈 수 있다.

1984년 푸코는 정확히 200년 전 칸트I. Kant, 1724-1804가 『베를린 월간지』Berlinische Monatschrift에 발표한 「계몽이란 무엇인가」Was ist Aufklärung, 1784에 대해 언급하면서 똑같은 제목의 글을 썼다. 비록 칸트의 글은 짧지만, 거기에는 "근대철학이 대답할 수 없었을 뿐만 아니라… 지난 200년 동안 여러 형태로 되풀이되었고" 헤겔G. W. F. Hegel, 1770-1831에서 니체F. Nietzsche, 1844-1900와 베버M. Weber, 1864-1920를 지나 호르크하이머M. Horkheimer, 1895-1973나 하버마스J. Habermas, 1929- 에 이르기까지 그 어떤 철학도, 직접적이든 간접적이든, 대응하지 못한" 질문이 들어 있기 때문이었다. 그 물음은 "'계몽주의'라고 불리는 이 사건은 무엇이고, 우리가 무엇을 생각하며, 또 오늘날 무엇을 하는지, 적어도 부분적으로라

도, 결정하는 이 사건은 무엇인가. 즉 근대철학이란 무엇인가"다.* 푸코가 보기에 근대철학 또는 근대 이후의 철학은 칸트가 던진 이 물음에 대한 답변의 시도와 다르지 않다.

잘 알려져 있듯이, 계몽주의이란 무엇인가라는 물음에 대해 칸트가 한 대답의 핵심에는 사페레 아우데sapere aude, 즉 '감히 알려고 하라'dare to know는 정신이 있다. 사페레 아우데가 진실을 알려는 대담한 용기라면, 이 용기는 이성을 믿고 주체적으로 사용하는 데서 나온다. 인류는 계몽주의 시대에 이르러 역사상 처음으로 그 어떤 권위에 종속됨 없이 자기의 이성을 스스로 사용할 마음과 태도를 갖게 되었다는 것이다. 이 대목에서 비판은 필수적이다. '무엇을 알 수 있고' '무엇을 해야 하며' '무엇을 희망할 수 있는가'─여기에서 칸트의 3대 비판서가 나온다─를 올바르게 결정하기 위해서 이성은 정당해야 하고, 이성의 정당성을 검토하기 위해 비판이 요구된다. 이성이 바르게 사용되지 못하면, 독단과 그로 인한 타율성이 야기될 것이기 때문이다. 그리하여 계몽의 시대란 곧 비판의 시대가 된다.

칸트의 계몽이해에 대한 푸코의 분석에서 흥미로운 것은 그가 계몽의 근대성Modernity을 '역사의 한 시기'나 어떤 새로움 또는 전통과의 단절로 파악하는 것이 아니라, '하나의 태도'an attitude로 파악한다는 사실이다.

태도라는 말로 내가 뜻하는 것은 현대적 현실에 대한 어떤 방식이고, 어떤 사람이 행하는 자발적 선택이며, 궁극적으로는 사고와 감

* Michel Foucault, "What is Enlightenment?," in *Ethics. Subjectivity and Truth*, 1997, p.303(이하 같은 책은 본문에 쪽수 표시).

각의 방식이다. 또는 (…) 행동과 행위의 방식이다. 그것은 말할 것도 없이 그리스 사람들이 말하는 에토스ethos와 약간 비슷하다.$^{p.309}$

다시 풀어 써보자. 근대적 태도를 갖는다는 것은 '현재'를 중시한다는 것이고, 현재를 기존과는 '다르게' 상상하고, 나아가 "현재를 파괴함으로써가 아니라 그것이 무엇인지 파악함으로써 변형시키려는 절망적 열의와 분리될 수 없"다. 보들레르적 근대성이 보여주듯이, 그것은 "현실적인 것에 대한 극도의 주의 속에서 이 현실을 존중하면서 동시에 파괴하는 자유의 실천과 이어져 있는 하나의 연습행위다. (…) 근대적이라는 것은 지나가는 순간의 흐름 속에 있는 존재로 자기를 받아들이는 것이 아니라, 복잡하고 어려운 연마의 대상으로 받아들이는 것이다.'$^{p.311}$ 푸코는 보들레르적 근대성이 현재를 일시적이고 우연적인 것으로 정의한다고 여겼지만, 그럼에도 근대에 대한 이런 이해에는 현재에 대한 단순한 관계의 형식이 아니라 이 관계 속에서 이뤄지는 자기변형적 계기가 있다고 판단한다.

이 글의 맥락에서 중요한 것은 칸트 이래 근대인이 된다는 것은, 단순히 인간이 자유로운 존재로 스스로 자각하는 데 있는 것이 아니라는 점이다. 이성을 사용하거나 비판을 행하는 데 그치는 것이 아니라, 현실에 직면하여 이 현실이 무엇이고 현실 속의 자신은 누구인지 묻는 일이며, 나아가 이 물음 속에서 자기를 만들고 조직하며 변형하는 일을 자발적으로 떠맡는 데 있다는 사실이다. 그것은 작게는 자아를 연마하는 일이고, 크게는 주체의 자유를 현실 속에서 실천하는 일이다. 푸코의 예리한 해석에 따르면 그것은 "자아를 자율적 주체로서 구성하는 일"이기 때문에, 기존의 가치나 독단적 신념의 고수가 아니라, "행동의 항구적 재활성화"이고 "우리의 역사적 시대에 대한 항구적 비판"

이 된다.P.312

대상의 요모조모를 검토함으로써 그 누락을 밝혀내는 일이 '비판'이라면, 어떤 가능성은 '비판'에서부터 생겨나기 시작한다. 한계에 대한 성찰이 한계 너머의 가능성으로 이어지는 것이다. 모든 이분법적 경계를 넘어 새로운 지평에 도달하는 것은 그런 맥락 속에서다. 우리는 비판하는 가운데 느끼고 말하고 생각하고 행하는 주체로서의 자신을 다시 구성하며 새로 조직한다. 우리는 어느 정도까지 알 수 있고, 이 앎은 어느 정도 옳을 수 있는가. 주체는 힘의 관계 앞에서 얼마나 종속되거나 자유로울 수 있는가. 그리하여 우리는 우리 자신의 삶을 마침내 독립적인 가치로 만들어갈 수 있는가. 그래서 스스로 윤리적 주체로 살아갈 수 있는가. 이 모든 문제는 삶의 반성적 구성의 가능성에서 온다.

멈추다, 돌아보다, 잊다, 만들다

그렇다면 반성적 구성과정은 어떻게 일어나는가. 삶을 쇄신하려는 마음의 뿌리에는 무엇이 있는가. 우리가 새로운 의미를 도모하고 나날의 일상을 쇄신시키고자 할 때, 마음의 작용은 어떻게 차례대로 일어나는가.

첫째, 제일 먼저 할 일은 '멈추는' 것이다. 둘째, 하던 일을 제자리에서 멈춘 다음 그대로 서 있기보다는 '앉는' 편이 더 낫다. 서 있을 때보다 앉아 있을 때 마음은 더 편해지기 때문이다. 마지막으로 할 일은 주변을 '돌아보는' 일이다. 이렇게 돌아보는 시선은 세상을 향할 수도 있지만, 자기 자신을 향할 수도 있다. 앞의 것이 외부의 현실로 놓여 있다면, 뒤의 것은 내면의 자아로 놓여 있다. 아마 현실직시의 바탕은 자기 주시注視일 것이다. 이렇게 자기의 내면과 외부의 세상을 교차적으

로 바라보면서 우리는 우리가 지금껏 잊고 지내던 것을 새삼 깨닫고, 외면해오던 것을 다시 기억하게 된다. 멈추고 앉고 돌아봄으로써 새로운 것을 발견하게 되고, 기존의 궤도에서 벗어나 감각과 사고의 새로운 궤도로 들어서게 되는 것이다. 『대학』^{大學}에 나오는 '지지'^{知止}나, 『장자』^{莊子}에서 강조하는 '좌망'^{坐忘}의 가르침도 이와 다르지 않다.

멈추는 것을 안 후에야 마음이 안정되고, 마음이 안정된 후에야 고요하게 되며, 고요하게 된 후에야 편안해지며, 편안한 후에야 사려할 수 있게 되고, 사려한 후에야 얻게 된다.
知止而后有定 定而后能靜 靜而后能安 安而后能慮 慮而后能得
-『대학』, 「경」^經

거꾸로 말하면 이렇다. 무엇을 얻으려면 사려 깊어야 하고, 사려 깊기 위해서는 마음이 편안해야 하며, 편안한 마음은 고요에서 비롯된다. 그렇듯이 고요는 마음의 안정에서 오고, 안정은 하던 일을 멈출 때 가능하다. 일을 멈추면서 마음의 안정과 고요가 비로소 얻어지는 것이라면, 마음의 고요한 안정을 통해 우리는 사려 깊게 새로운 일을 도모할 수 있다. 『장자』의 말을 빌리면 그것은 '앉아서 잊는 일'과 비슷할지도 모른다.

손발이나 몸을 잊어버리고, 귀와 눈의 작용을 쉬게 하며, 몸을 떠나고 앎을 버려서, 크게 통하는 일과 같아지는 일, 이것을 좌망이라 이른다.
墮肢體 黜聰明 離形去知 同於大通 此謂坐忘
-『장자』, 「대종사」^{大宗師}

무엇을 얻는다는 것 또는 "크게 통한다"大通는 것은 무엇인가. 그것은 "몸을 떠나고 앎을 버려서" 대상과 일체가 되는 일이고, 나아가 일체가 되는 것조차 의식하지 않는 일이다. 그리하여 그것은 모든 의도나 의지 또는 의식의 상태를 넘어선다. 흔히 말하는 유유자적은 대상과의 이 같은 물아일체物我一體의 상태조차 의식하지 않는 상태. 이때 나와 세상은 하나가 되어 만나고, 이미 하나가 되어 있다. 그것은 존재하는 모든 것 속에—꽃이든 똥이든, 개미든 호랑이든, 아니면 바람이나 눈이든—신적인 것이 들어 있다고 보는 것이다. 여기에서 끝난다면, 그 것은 범신론汎神論, pantheism이 될 것이다. 그러나 만물이 곧 하느님이면서, 더 나아가 만물을 포괄하면서 초월한다고 본다면, 그것은 범재신론凡在神論·萬有在神論, panentheism이 된다.범재신론을 어떻게 풀이하느냐에 따라 여러 신학자의 입장이 바뀐다.

세계와 신을 단순히 일치시키는 것이 아니라, '신 안에 세계가 있고 세계 안에 신이 있는'all in God, God in all 상태에서 나와 세계, 지상적인 것과 천상적인 것, 세속성과 초월성은 서로 만난다. 내재와 초월은 둘이 아닌 것이다. 사실 철학과 미학의 많은 문제는 바로 이 내재적 초월의 가능성, 즉 '세속적 삶 속에서 어떻게 구원이 가능한가'를 묻는 데 있다. 베냐민이 말하는 '세속적 계시'Profane Erleuchtung나, 조이스J. A. A. Joyce, 1882-1941가 말한 '시적 각성의 순간'Epiphany도 이것과 관련된다. 그것은 지극히 평범하고 일상적인 것 속에서 영원한 것을 경험하거나 신적인 것을 통찰하는 일이다. 내재와 초월이 일치할 때, 마음은 시비를 잊은 채 자적할 수 있다. 그것은 "적당함을 잊은 적당함"忘適之適이랄까. 허정염담虛靜恬淡이나 적막무위寂寞無爲도 이 고요한 마음과 다르지 않다. 그것은 마음의 고요함이고, 고요한 마음속에서 세계의 고요함에 화응한다. 장자는 최고의 인간, '지인'至人이라면 이 일을 할 수 있다고

생각했다.

그러나 이러한 진술은, 적어도 오늘날의 관점에서 보면, 무슨 도통한 것처럼 허황되어 보이기도 한다. '적당함'이란 대체 얼마나 적당한 것을 말하는가. 현대적 삶의 많은 것은 밤낮의 구분 없이 전천후 비상대기의 상황 속에서 일어난다. 오늘날 우리는 잘 때도 알람시계를 맞추고, 스마트폰은 진종일 켜져 있다. 정신없이 변해가는 이 시끄러운 일상에서 단순소박하고 담백한 것은 과연 어디에 있는가. 우리는 '앞서서 잊기' 전에 무엇보다 '기억하는' 일이 더 필요하고, 멈추기를 알기 전에 '제대로 아는' 일이 더 긴급하지 않을까. 연습에 연습을 거듭하고 탁마절차한 다음에야 어쩌면, 그것도 매우 드물게 내재적 초월의 어떤 순간이 찾아들지도 모른다.

그러나 우리의 삶에 쇄신이 필요하다면, 지금의 생활을 정녕 쇄신하고자 한다면, 적어도 이 모든 쇄신의 출발점은 나 자신에 대한 나의 관계임에는 분명해 보인다. 모든 것은 '내가 나 자신과 어떤 관계를 가질 것인가' 그리고 '이 관계를 어떻게 조금 더 나은 수준에서 조직해갈 것인가'에서 시작한다. 그렇다면 이런저런 여러 일 가운데 '멈추고 돌아보고 잊는 것'은 그 핵심이라고 해야 할 것이다. 이 방식은 결코 초월적이거나 형이상학적이지 않다. 오히려 그 탐색과정은, 마치 삶의 전체 지도를 그려가듯이 '계보학적'이고, 유물을 발굴해가듯이 '고고학적'이다. 계보학적이고 고고학적 탐색 속에서 우리는 마침내 우리의 지식을 윤리로 변형시켜갈 수도 있다. 푸코가 말한 '자유의 실천'은 바로 이런 뜻일 것이다.

그렇다면 이렇게 멈춰 돌아보고 잊으면서 구성하는 활동에 대한 철학적 이름은 무엇인가. 자기 자신에 대한 자기의 관계를 구성적으로 만드는 가장 좋은 반성적 활동은 무엇인가. 그것이 관조觀照, contemplation

또는 정관^{靜觀}, 조금 더 일반적으로는 명상^{冥想}이다. 즉 조용한 마음으로 대상을 바라보는 데서 우리는 삶에 대한 우리의 관계, 그리고 나 자신과의 관계를 변형시켜가지 않는가.

관조는 신적 이성

그러나 비판적으로 보면 관조는, 행동이나 사회적 쓸모와는 일단 거리가 멀어 보인다. '행동적 삶'^{vita activa}과 '관조적 삶'^{vita contemplativa}이라는 잘 알려진 문구가 보여주듯이, 관조는 순수사유적이고 철학적이며 종교적인 일에 더 가깝기 때문이다. 그러나 좀더 주의해서 보면, 행동과 관조가 반드시 대립적이라고 말하기도 어렵다. 왜냐하면 행동의 정위^{定位}란 이미 사고 속에서, 고요한 성찰의 관조 속에서 시작하는 까닭이다. 그러니까 중요한 것은 행동과 관조의 상호관계, 즉 행동에 있어서 관조의 필요성이고, 관조의 실천적 가능성일 것이다.

실제로 아리스토텔레스가 『니코마코스 윤리학』의 마지막^{10권, 6-8장}에서 강조한 것도 바로 이 관조였다. 그는 이렇게 말한다. 인간행위의 궁극 목적이 '행복'이라면, 행복은 단순히 오락으로 시간을 보내는 데 있는 것이 아니라 '그 자체로 바람직한' 행동을 하는 데 있고, 이 바람직한/올바른/훌륭한^{aretē/virtuous} 것은 어떤 다른 목적이나 기능을 지향하는 것이 아니라 그 자체로 자족적인 데 있다.^{오늘날에 와서 'aretē/virtue'는 더 이상 '덕'이 아니라, 주로 '훌륭함' 또는 '탁월함'(excellence)으로 번역된다. 이 단어는 인간에 대해서만 사용되는 것이 아니라, 어떤 기구나 기량에도 사용되기 때문이다.}

고귀하고^{Noble} 신적인^{Divine} 것은 오직 자기목적성 속에서 추구될 수 있다. 철학이 하는 일은 이렇듯 고귀하고 신적인 것이다. 신적인 것의 무심한 추구 속에서 철학은 필멸의 삶을 넘어 불멸로 나아간다.

만약 이성이 신적인 것이라면, 이성에 따른 삶은, 인간적인 삶에 비교하여, 신적이다. 그러니 우리는 인간이기 때문에 인간적인 일을 생각하라고, 또는 죽을 운명이니 죽을 것을 생각하라고 조언하는 사람들을 따를 것이 아니라, 우리가 할 수 있는 한, 우리 자신을 불멸로 만들고, 우리 속에 있는 최고의 것에 따라 살도록 온갖 노력을 다하지 않으면 안 된다.*

이 대목에서 강조되는 것은 불멸의 삶이다. 불멸의 삶은 거저 주어지지 않는다. 그것은 인간적인 것 속에서 인간적인 것을 넘어서는 일이다. 그래서 노력이 필요하다. 우리는 "우리 속에 있는 최고의 것에 따라 살도록 온갖 노력을 다하지 않으면 안 된다". 관조는 이런 정적靜的 사유의 안간힘이다. 행복이 훌륭한 것을 향하고, 이 훌륭함 속에서 아름답고 신적인 것을 생각하는 일이라면, 이것은 그 자체로 관조적인 삶이다. 관조적 활동이란 지금 여기에서 저 너머를 갈망하고 인간적 유한함 속에서 신적 불멸을 갈구하는 일이기 때문이다. 그리하여 그것은 드넓은 영혼Megalopsychia, Great-souledness을 추구한다. 자존심 또는 자존심을 추구하는 드넓은 영혼이 염두에 두는 것은, '칼로카가티아.'Kalokagathia다. 칼로카가티아란 "성격의 고귀함과 선함"nobility and goodness of character이다.1124a, 4 결국 관조는 고귀한 영혼이 고요한 마음으로 살아가는 선한 삶을 지향한다.

놀라운 사실은 관조 또는 관조를 통한 고귀함과 선함, 그리고 고귀함과 선함 속에서 추구되는 위대한 영혼은 본성에 따라 사는 우리 속에 자리한다는 점이다.

*『니코마코스 윤리학』, 1177b 30-35(이하 같은 책은 본문에 쪽수 표시).

각각의 것에 적당한 것은 자연히 각각의 것에 가장 좋고 가장 즐거운 것이다. 왜냐하면 이성에 따른 삶이 인간에게는 가장 좋고 즐거운 것이고 (…) 이런 삶이 가장 행복한 삶이다.[1178a 5-9]

본성에 따라 관조적 삶을 산다면, 우리는 부자나 권력자가 아니어도 행복한 사람일 수 있다.

우리는 온 땅과 바다를 지배하지 않아도 고귀한 행동을 할 수 있다.[1179a 4-5.] (…) 자신의 이성을 연마하고 계발하는 사람은 최고의 정신 상태에 있고, 그래서 신에게 가장 사랑받는다.[1179a 23-24]

아리스토텔레스는 이성을 인간적인 것보다는 신적인 것에 연결하고, 이성에 따른 삶이야말로 신적인 것이라고 간주했다. 그렇다면 '인간'으로서 '이성적으로' 사고했을 때 그는 인간으로서 신적인 것을 추구한 것이 된다. 이런 맥락에서 관조는 유한한 인간이 무한한 불멸을 추구하는 활동이었다. 죽을 수밖에 없는 유한한 존재로서의 인간이 유한한 경계를 넘어 신적 불멸성을 추구하는 진실된 활동인 것이다. 렘브란트의 그림 「호메로스의 흉상을 바라보는 아리스토텔레스」에서 주인공 아리스토텔레스가 보여주고 있는 것도 관조의 순간처럼 보인다.

영광과 불멸 사이–렘브란트의 그림 하나

빛은 그 자체로 보이지 않는다. 그것은 오직 색채의 절묘한 운용 아래 파악될 수 있다. 빛은 색채 속에서, 마치 눈앞에 현재하듯 작용하며 사물을 드러낸다. 그림에서 대상은 이 미묘한 색채의 정교한 운용 덕분에 우리 눈앞에 드러난다.

렘브란트는 빛과 색채의 마술사다. 그의 색채는 사물 그 자체 또는 인물의 내면에서 솟아나오는 듯하다. 그래서 얼굴이든 옷 주름이든 금빛 고리든 모든 대상에는 어떤 아련함이 있는 것 같기도 하고 없는 것 같기도 한 시각적 환영幻影 속에 자리한다. 이론적으로 보면 하나의 색은 외적으로 보이는 것과 다르게 나타날 수 없는데도, 환영이 일으키는 시각적 착시효과 때문에 다른 인상을 만들어낸다. 렘브란트는 이런 색채적 생동감을 표현하는 데 뛰어났다.

빛과 색채의 놀라운 조응 때문에 렘브란트의 그림에서 하나의 인상은 그 자체로 고정되어 있지 않은 듯 보인다. 선은 색채 속에서 무화되는 듯하다. 옅고 짙은 황금빛의 편차가 보여주듯이, 각각의 색채는 정의될 수 있는 특정한 상태가 아니라 하나의 상태에서 다른 상태로 옮아가는 듯하다. 농축되거나 분산되는 유동적인 분위기 속에서 각 대상은 더 빛나거나 더 어두워지면서 나타나거나 물러난다. 그리하여 그림의 색채와 이 색채로 드러난 형상은 어떤 형태와 비형태, 존재와 부재 사이에서 떠다니는 것처럼 느껴진다. 이런 효과는 어떤 의미를 갖는 것일까.

렘브란트의 「호메로스의 흉상을 바라보는 아리스토텔레스」에는 두 인물이 그려져 있다. 관람자가 보기에 오른쪽에는 아리스토텔레스가 서 있고, 왼편에는 호메로스의 흉상이 붉은 천을 씌운 사각 탁자 위에 세워져 있다. 아리스토텔레스는 선 채로 오른손을 들어 호메로스의 머리를 쓰다듬고 있다. 그는 무엇을 명상하고 있을까. 호메로스는 아리스토텔레스보다 350년 앞서 살았던 고대 그리스의 눈먼 시인이었다.

호메로스가 시의 정신을 대변하는 서사시인이라면, 아리스토텔레스는 경험주의 철학자다. 그의 어깨에 걸쳐진 화려한 황금사슬과 이 사슬에 달린 왕의 메달이 보여주듯이, 아리스토텔레스의 현실주의는 세

렘브란트, 「호메로스의 흉상을 바라보는 아리스토텔레스」, 1653.
아리스토텔레스는 우리 안에 자리한 최고의 것에 따라 살기 위해 애쓰는 것,
그것이야말로 이성적이면서 동시에 신적인 것이라고 말했다.
그것은 '불멸'에의 길이다.
호메로스를 쓰다듬으며 아리스토텔레스는 불멸을 떠올렸을 것이고,
렘브란트는 불멸에의 꿈을 그림에 담으려 했을 것이다.
예술과 철학의 꿈도 불멸이 아닐까.

속적 힘을 상징한다. 잘 알려져 있듯이 아리스토텔레스는 알렉산더 대왕의 스승이기도 했다. 그러나 그는, 앞서 『니코마코스 윤리학』에서 살펴보았듯이, 드넓은 영혼과 불멸을 열망하기도 했다. 관조를 '신적 이성'으로 찬탄한 것은 그런 맥락에서였다. 아마 그 때문에 아리스토텔레스는 근본적으로 현실주의 입장을 견지했지만 눈먼 호메로스를 깊은 우수 속에서 묵상하고 있는지도 모른다. 아마 아리스토텔레스가 경험만큼이나 희구한 것은 경험 이상의 무엇, 즉 불멸의 영혼적 삶이었을지도 모른다. 그러나 우리는 이 그림에 나타나지 않는 제3의 인물, 호메로스와 아리스토텔레스를 그린 렘브란트도 고려해야 한다.

렘브란트는 「호메로스 흉상을 바라보는 아리스토텔레스」를 그리던 1653년 무렵[47세] 심각한 경제적 곤궁에 직면해 있었다. 집을 사면서 빌렸던 돈을 갚지 못해 빚은 점점 늘어났고, 갖가지 채무와 결혼문제로 법적 고발까지 당해야 했다. 50세 이후부터 63세로 죽을 때까지 그의 삶을 지배한 것은 빚과 이자, 저당과 경매, 지불불능과 이사 같은 불안정과 파산의 어휘들이었다. 어쩌면 이 지속적 지불불능의 상황으로 인해 그는 이처럼 역설적인 모습을, 말하자면 아리스토텔레스가 황금사슬과 메달이 상징하는 세속적 영광을 누리면서도 호메로스의 정신적 유산을 흠모하는 모습을 그리게 되었는지도 모른다.

그래서인가, 호메로스의 흉상을 쓰다듬는 아리스토텔레스의 얼굴은 결코 밝지 않다. 그의 표정에는 깊은 우수憂愁가 어려 있다. 슬픔과 연민, 갈망과 우울이 철학자의 말 없는 시선 속에 깊이 배어 있다.

> 내가 위로할 수 있는 것은 당신의 눈멂,
> 눈 멀다는 자각, 그 자각 속의 추구,
> 거기에서 이뤄지는 한 뼘의 전진뿐.

나, 아리스토텔레스가 당신, 호메로스에게서 배우는 것은,

이 시인과 철학자를 그리면서

나, 렘브란트가 기록하려는 것은,

눈이 멀기에 불멸을 꿈꾸네.

영혼으로 나가지 않는다면,

경험은, 모든 경험은 소멸만 반복할 뿐.

죽은 시인은 불멸의 흉상으로 남아 있고, 눈먼 시인을 위로하듯 철학자는 말없이 그의 머리를 쓰다듬고, 화가는 이 철학자의 우울한 묵상을 그림으로 남겼다. 그러니까 형태와 비형태, 존재와 부재를 오가는 렘브란트의 색채는 어쩌면 현실의 광기 속에서 진실을 적은 호메로스와 세속적 영광에도 불구하고 불멸을 추구한 아리스토텔레스의 모순된 갈망을, 아니 시와 철학의 아포리아뿐만 아니라 삶 자체의 아포리아를 보여주는지도 모른다.

더 분명하게 짚고 넘어가자. 삶의 아포리아Aporia란 무엇인가. 그것은 산 채로, 살아 있는 몸으로 죽음을 얘기할 수 없다는 것이고, 죽어가야 할 유한한 생명으로서 불사不死를 표현할 수 없다는 데 있다. 이 불가능성의 아포리아 앞에서 시와 철학과 회화는 모두 기력을 잃는다. 사실 모든 예술과 철학은 이런 한계 또는 불가능성과의 악전고투다.

그러나 시가 언어를 잃고, 철학이 개념을 잃는 데 반해, 회화는 언어적·개념적 한계를 넘어 표현 속에서 난관의 현실과 다시 대결한다. 그것은 표현에 의지한 채 말과 논증의 세계를 넘어 침묵의 영역으로 한 걸음 더 나아간다. 이 표현 속에서 그림/예술은 다른 것들의 말 없는 가능성을 다시금 '드러낸다'. 이렇게 드러나는 것에는 '메시아적 흔적'이 담겨 있다. 메시아적 흔적에는 타자의 목소리가 담겨 있다. 모든 타

자의 목소리는 그 자체로 메시아적이다. 메시아적 흔적 또는 타자의 목소리 속에서 예술은 이성의 자기비판, 계몽철학의 자기교정적 실천을 그 나름으로 이미 행한다. 예술작품 속에서 모든 사회적인 것은 다른 무엇으로 변모되고, 아직 존재하지 않는 이 무엇의 예시를 통해 예술은 기존질서의 안티테제가 된다는 것이다. 바로 이런 맥락에서 아도르노^{T. W. Adorno, 1903-69}는 비판철학은 '심미적'이어야 한다고 말했다.

그러므로 눈먼 자의 시를 말하는 눈먼 정신은 더 이상 눈멀지 않다. 그것은 불멸을 향해 나아가는 고귀한 일이다. 눈먼 시와 눈먼 철학을 예술적으로 증언하는 일은 더더욱 그렇다. 그것은 그 자체로 모든 고귀한 정신의 근본적 우울을 이루지만, 그 이율배반을 바라볼 수 있는 것은 멈추고 돌아보며 헤아리는 관조의 힘 덕분이다.

시적 비전

관조는 고요히 바라보는 것, 바라보며 생각하는 일이다. 그것은 침묵 속의 명상이고, 이 명상에는 우수가 깃들어 있다. 관조하는 사람은 우울한 마음으로 삶의 둘레를 헤아린다. 관조는 우울한 정신의 에토스다. 따라서 시인의 침묵과 철학자의 관조 그리고 화가의 우울은 서로 통한다. 사실 우울은 르네상스 시대 이후 모든 예술가와 작가 그리고 사상가에게 특징적으로 나타난다. 그것은 미지의 영역을 탐색하는 고매한 정신의 특권이기도 하다. 렘브란트의 그림, 특히 자화상을 포함한 초상화에는 알 수 없는 우울이 깃든 표정이 많다.

문학과 철학과 회화에서의 우울은 아마 그 어떤 매체로도—그것이 언어건 개념이건 색채건—이 세계를 완전히 설명할 수 없다는 깊은 자괴감에서 생겨나는 것이 아닐까. 세계는 모든 언어와 사고와 표현 너머에, 이 모든 해명적 시도와는 무관하게, 마치 처음처럼 앞으로도

무심하게 있을 것이다. 그렇다면 예술은 기껏해야 잠시 주고받는 헛된 위로의 방식에 불과한 것인가. 인간 이외의 그 어떤 종種도 알아듣지 못하는, 오직 인간만이 인간에게 그리고 인간을 위해 하는 그들만의 헛된 의례뿐인지도 모른다. 그러나 바로 이 우울의 정신으로 인간은 세계의 숨은 지평을 관조할 수 있고, 관조 속에서 모든 죽어가는 것들의 유한한 차원을 넘어 불멸의 지평으로 나아갈 수 있다.

고요 속에서 이성은 주변세계를 돌아보면서 자신에게로 돌아가 스스로를 교정한다. 관조는 이성의 자기교정적 활동이다. 아직 존재하지 않는 것들의 다른 가능성은 관조를 통해, 고요한 성찰적 이성 속에서 드러난다. 잊힌 것들의 연관항, 말하자면 예술과 정치를 직접적으로 결부시키려는 그 모든 담론에서 외면되어온 것들의 연결 관계가 바로 관조적 성찰을 통해 펼쳐지기 때문이다.

이러한 철학적 관조 속에서 만들어지는 것이 곧 시적 이미지이고 상상의 공간이며 예술의 세계. 그림은—그것이 그 자체로 예술의 세계인 한—철학보다 더 적극적으로 시적 이미지를 구현한다. 뛰어난 예술작품에는 예외 없이, '또 다른 실천에 대한 요구'가 형식적으로 내재되어 있다. 그리하여 시적 비전 속에서 지금 여기와 저 너머, 유한한 생명의 땅과 미지의 타자는 서로 모순되지 않는다. 사실 훌륭한 예술작품은 세속적 현현의 계기를 갖는다. 그것은 순수예술과 참여의 이분법 같은 모든 상투적 도식을 넘어 광대한 삶의 저편으로 나아가기 때문이다. 시적 비전에 기대어 인간은 세계를 한 뼘 더 넓혀가는 것이다. 이것이 예술의 진실이다. 그러므로 예술과 철학의 목표는 시적 비전이라고 할 수 있다. 그것을 다른 식으로 말하면 유한하지 않는 어떤 삶, 불멸의 가능성 추구다.

불멸의 삶은 너무 허황되어 보이기도 한다. 실현하기도 어렵거니와

인간으로서 체험하기도 어려울 것이다. 그러나 바로 이 한계에 대한 자의식 때문에 정신은 불가능성의 미시영역을 탐사하기도 한다. 궁극적으로 관조는 글로 쓸 수도 말할 수도 전달할 수도 없다는 것을 분명히 인식하는 인간이, 삶은 수수께끼 외에 아무것도 아니라는 자괴감에도 불구하고 침묵을 통해 세계의 전체에 다가서려는 반성적 실천이다. 그것은 죽을 운명의 인간이 죽어가는 모든 것을 넘어 그저 죽지 않기 위해, 잔해에 잔해만 더해지는 억압의 연속사를 되풀이하지 않기 위해, 최선의 것에 따라 살려고 노력하는 일이다.

그러므로 우리는 신적인 것을 실현하기 위해서라거나 불멸을 갈구해서가 아니라, 유한한 존재이지만 유한한 것에 그저 포박되기만 할 뿐인 피동적 삶을 되풀이하지 않기 위해, 가끔 멈춰 서야 하고 이따금 돌아보아야 하며 또다시 새롭게 우리 삶을 구성해가야 한다. 지금까지 살펴본 대로, 자기 자신에 대한 자기관계의 반성적 구성화, 이 관계의 적극적 변형화는, 칸트 이후 근현대 철학의 가장 핵심적인 과제이면서 사실은 모든 문학적·예술적 활동의 목표다. 관조는 이것을 가장 높은 차원에서 실천하는 행위다. 우리는 관조 속에서 감각과 가시可視와 경험과 언어 너머로 나아간다. 이 너머의 지속적 상기를 통해 시와 철학은 자기의 정체성을 보다 넓고 깊은 지평 아래 유지할 수 있다. 바로 이 점에서 그 둘은 인간의 삶에 기여한다.

예술의 기쁨 형상이란 무엇인가(1)

'형상'은 시에 대한 논의에서나 회화론에서, 또는 좀더 넓게 예술론이나 미학에서 자주 등장하는 개념이다. '형상적 직관'이나 '형상적 질서', 아니면 '형상적 상상력'이나 '형상적 승화' 같은 말이 그렇다. 이 개념은 미학에서 중요한 용어들 가운데 하나다. 그래서 분명하게 파악하는 게 필요하다. 형상이란 무엇인가.

형상화는 이름 부르기

형상은 독일어로 게슈탈퉁Gestaltung이고, 이 단어는 사물에 '형태 또는 형식을 부여하는'form-giving 것을 뜻한다. 형태는 물론 여러 가지다. 시의 경우 그것은 언어 속에서 운율이나 비유로 표현될 것이고, 그림의 경우 선과 색채와 구성으로 표현될 것이며, 음악의 경우 리듬과 선율로 나타날 것이다. 사물은 이런 형태부여를 통해 이름 없는 것에서 이름 있는 것으로 전환한다. 그래서 이해될 수 있다. 김춘수의 잘 알려진 시 「꽃」에서 "내가 그의 이름을 불러주었을 때/그는 나에게로 와서/꽃이 되었다"라는 것도 그런 맥락에서다.

마치 어떤 꽃이 '장미'라는 이름을 통해 존재하게 되듯이, 이름을 가질 때 마침내 자기의 정체성을 갖게 된다. 그러므로 형상화란 일종의 이름 부르기 행위다. 예술의 표현과정은 이름 부르기 과정에 다름 아

니다. 그런데 이것은 인간의 관점에서만 그렇다고 할 수 있다. 꽃의 입장에서 보면, 그것이 '장미'로 불리든 '국화'로 불리든, 사실 아무런 차이가 없다. 세상에 통용되는 명칭이란 그 모든 것이 사물 자체와 전혀 관계 없이 인간에 의해 만들어졌다는 점에서 얼마나 무모하고 작위적인가. 하지만 인간의 관점에서 보면, 사물은 이름을 얻음으로써 낯설고 무질서한 것에서 친숙한 질서로, 그래서 일정한 형태를 가진 대상으로 변해간다.

이러한 형태는 자연의 어디에나 있다. 자연의 여러 사물에도 있고, 이 사물을 묘사한 예술작품 안에도 있다. 큰구슬우렁이를 살펴보자. 『자연사』*라는 책을 참조하면, 이것의 명칭은 폴리구슬우렁이$^{Euspira\ pulchella}$인데, 사람들은 '골뱅이'라고 부르기도 한다. 정확한 명칭이 무엇인지는 좀더 알아보아야 한다. 나는 이것을 서너 해 전 청산도에 갔을 때 지리해변에서 주웠다. 형태를 자세히 보면, 아주 가는 선이 수십 수백 개 나선형을 이루면서 원심적으로 퍼져나간다. 그것은 귀엽고 앙증맞으면서도 기하학적으로 놀라운 규칙성을 보여준다. 이렇게 퍼져가면서 무엇인가 만들어내는 데에는 신적 창조의 에너지가 있을 것이다.

자연의 기하학적 형태가 대개 숨어 있다면, 이 숨은 질서를 적극적으로 드러내는 것은 예술작품이다. '형상화'는 이렇게 자연의 질서를 드러내는 일이다. 페르메이르의 그림 「저울을 다는 여인」은 이것을 잘 보여준다.

한 여인이 짙은 남색 외투에 하얀 수건을 면사포처럼 쓴 채, 저울로 뭔가를 달고 있다. 저울추 양쪽에 놓은 것이 무엇인지, 그것이 금인지

* DK 자연사 제작위원회, 김동희 외 3인 옮김, 『자연사』, 사이언스북스, 2012.

큰구슬우렁이
명칭이 정확하지 않지만, 흔히 '골뱅이'라고 불린다.
남해안 청산도 지리해변에서 주워온 것이다.

페르메이르, 「저울을 다는 여인」, 1662–64.
그녀는 저울을 재고 있다.
그림의 네 모서리에 ×를 그으면,
그 교차점에 저울추를 든 그녀의 손가락이 있다.
고요는 집중이고, 이 집중 속에서 얻어지는 균형이며,
균형 속의 침잠이다. 고요 없이 삶의 균형도 없다.

진주인지, 확실치 않다. 그녀의 배는 아이를 밴 듯 약간 불룩한데, 그녀는 저울이 균형을 잡도록 온 신경을 쏟고 있다. 오른쪽 벽에는 최후의 만찬을 그린 성화가 걸려 있다. 이 때문에 그녀를 성모 마리아의 세속적 이미지로, 말하자면 최후의 심판을 앞두고 지상과 천상, 세속과 구원을 잇는 중개자로 보는 해석도 있다. 어쩌면 그것은 다가오는 심판 앞에서 금과 진주 같은 모든 재화의 덧없음을 상징하는지도 모른다.

흥미로운 점은 그림의 네 모서리에 ×표시를 해보면, 그림의 전체 의미가 어느 정도 드러난다는 사실이다. 두 개의 대각선을 상상하면서 그어보면, 저울의 양쪽을 조절하는 중간 추의 위치와 거의 일치한다. 그녀의 시선은 바로 이 교차점을 향해 있다. 그래서 이 그림을 보는 우리/관람자의 시선 역시 그녀가 집중한 곳을 향하게 된다. 아마도 이 지점은 그림 전체의 중심점으로서 사물의 중심이자 균형점으로, 보이지 않는 사물의 질서이자 자연의 형식일지도 모른다. 그것은 그 자체로 형상에 대한 알레고리다.

페르메이르는 실제로 자신의 그림이 인간 행동의 도덕적 근거나 정신적 진리에 대한 알레고리이기를 바랐다. 그렇다면 저울로 잰다는 것은 균형을 생각한다는 것이고, 정신의 집중을 통해 삶의 이데아에 도달하려는 것이다.

자연의 질서를 구현한 이 같은 이데아적 형식들은 다양한 예술작품의 곳곳에 들어 있다. 아니, 예술작품은 무엇보다도 바로 이 이데아적 형식의 구현활동이다. 이를테면 미켈란젤로$^{Michelangelo, 1475-1564}$의 조각이나 건축이 보여주는 선과 곡선의 도형에는 이데아적 질서로서의 형상이 들어 있다. 그렇듯이 모차르트$^{W. Mozart, 1756-91}$의 음악에도, 그것이 피아노 협주곡이든 레퀴엠이든 아니면 교향곡이든, 세계의 동적 리듬이 담겨 있다. 그것은 단순히 '좋은 소리'에 그치지 않고 세계의 질

서나 구조 또는 기하학을 암시한다. 마치 그림의 선이 단순히 멋지고 아름다운 데 그치는 것이 아니라, 화가의 마음속 율동이고 세계의 숨은 원리인 것과 같다.

그리하여 표현행위는 자연의 무질서에서 질서를 만드는 일이고, 삶의 카오스에서 로고스를 생성시키는 일이다. 인간은 세계의 낯섦 앞에서 이 낯섦을 자기가 알아보고 이해할 수 있는 형태로 변모시키고, 이를 통해 세계를 조금씩 인식해가며, 이런 인식을 통해 대상을 조금씩 제어해간다. 그리하여 예술의 표현과정은 사물파악의 과정이요 세계인식의 과정인 것이다.

'변용' 또는 '승화'라는 매개

여기에서 드러나는 것은, 예술의 진실이 직접적 진실이 아니라 '매개된' 진실이라는 사실이다. 앞서 말한 이름 부르기 또는 표현행위는 이 매개과정에서 일어난다. 대상은 매개를 통해 일정한 형태와 형식을 얻는다. 매개과정이란 곧 형식화 과정이자 형상화 과정이다. 매개를 통해 대상은 낯섦에서 친숙함으로, 무질서에서 질서로 변하게 된다. 이것을 '변용'Transformation 또는 '승화'Sublimation라고 부른다. 우리가 지금 여기를 넘어서서 좀더 높은 차원으로 나아갈 수 있는 것도 예술의 승화적 매개과정 때문이다.

그러므로 형상화 과정이란 승화적 매개과정과 다르지 않다. 예술가는 형상화 활동 속에서 자신의 삶을 돌아본다. 따라서 형상화 활동은 '반성적'이다. 아름다움의 표현에는 지금 여기를 떠나 저 먼 곳을 향한 반성적 움직임이 있다. 이 반성적 움직임이 있기 때문에 형상은 더욱 참되다고 할 수 있다.

형상화에서 드러나는 것은 한두 개체만이 아니다. 그것은 개체를 에

위싼 주변과 바탕, 그리고 이 모든 것으로서의 전체적 분위기다. 이때 기능하는 것이 비유나 상징, 또는 이미지Image/Bild나 심상이다. 비유한다는 것은 대상의 진실을 직접 드러내는 게 아니라 '간접적으로 암시'한다는 뜻이고, 이런 암시에는 '전체의 그림자가 녹아' 있다. 비유나 상징 없이 세계의 전체성을 다 드러내기는 어렵다. 인간은 매개적·비유적으로 인식한다. 이 매개적·비유적 인식이 곧 형상적 인식이다.

형상화 과정을 전통 산수화에 빗대어 설명하면 이렇다. 집이 그려져 있다고 했을 때, 집에는 방이 있고 창문이 나 있으며, 창문 앞으로 마당이 있듯이 집 뒤에는 울타리가 있다. 집 앞으로 마을과 개울과 강이 있듯이, 집 뒤로는 언덕과 산등성이가 있다. 이것은 문학작품에서 로미오와 그 연인 줄리엣이 있고, 두 연인의 친구들과 집안 사람들과 마을 사람들이 있는 것과 같다.

그리하여 하나의 인물은 그 인물만 드러나는 것이 아니라, 그의 친구와 친구의 친구 그리고 가족 구성원에게 에워싸인 채, 나타난다. 그렇듯이 이들의 사건은 동심원적으로 퍼져나가는 시대적 사건들의 한 요소로 자리한다. 그러므로 예술은 비유나 상징 또는 형상의 매개 속에서 개별적인 것의 전체를 드러낸다.

지금 여기의 이데아

예술은 대상을 '하나의 전체적 구도' 속에서, 그러나 '개체적 생생함으로' 드러내 보인다. 이것을 표현한 것이 비유요 상징이요 이미지라면, 작품은 이런 비유를 내장한 형상물이다. 그러므로 우리는 예술의 비유 속에서 지금 여기의 현실에서 저 너머의 초월로 나아가고, 일상과 이념을 하나로 잇는다. 예술적 형상 속에서 육체와 정신, 감각과 이념은 결합되는 것이다. 김우창 선생님이 릴케론에서 강조한 것도 결국

이것이라고 할 수 있다.*

사람이 상징물 속에서 산다는 것은 그 삶이 이중의 차원에 걸쳐 있다는 것을 말한다. 그것은 상징과 현실 속에 산다는 말이고, 동시에 지상과 플라톤적 이데아의 세계에 산다는 것을 말한다고 할 수 있다. 그러면서 특이한 것은 이 두 차원이 일상적 삶에 항시 출몰하고 교차한다고 생각하는 것이다. (…) 죽음과 삶의 차이를 분명히 의식하고, 삶에 집중하고 그것의 형상화를 시도하는 것이 최선의 삶의 방법이다. 그것은 현실 속에 있으면서 플라톤적인 이데아의 세계 속에 있는 일이다.

위 글에서 핵심은 세 가지다. 첫째, 인간은 현실과 상징, 지상과 이데아 사이에 산다. 둘째, 이 둘은 분리된 것이 아니라 겹쳐 있다. 그래서 "두 차원이 일상적 삶에 항시 출몰하고 교차"한다. 셋째, 이런 교차를 실현하는 것이, 다시 말해 "삶에 집중하고 그것의 형상화를 시도하는 것이 최선의 삶의 방법"이다.

오늘날 사람들은 너무 많은 정보와 지식에 노출되어 있다. 너무 풍족한 음식과 잦은 만남에 휘둘린다. 그 때문에 도대체 무엇을 하고 있고, 무엇을 해야 하는지, 지금 우리의 삶은 어떤 방향으로 가고 있고, 내가 가진 가치와 판단은 얼마나 옳은지, 오늘날 사회와 지구가 처한 현실은 어떠한지 제대로 알기 어렵게 되어버렸다. 이 점에서 위의 글은 신뢰할 만한 하나의 좌표를 보여준다. 그 좌표란, 김우창 선생의 말을 빌려, "현실 속에 있으면서 플라톤적인 이데아의 세계"를 추구하는

* 김우창, 「사물에서 존재로─릴케 읽기」, 네이버 열린연단, 2017.

일이다. 예술의 형상은 이 점을 보여준다.

세계의 가능성은 예술적 형상물에서 생생한 모습으로 암시된다. 세계의 알 수 없는 영역은 모호한 구조로 머무는 것이 아니라 지금 여기의 구체성 속에서, 말하자면 개별적 인물과 이 인물들 사이의 객관적 사건을 통해 묘사되기 때문이다. 그 사건을 서사라고 한다면, 이 서사의 이야기는 감각과 논리, 직관과 이성의 이원론을 지양한다. 예술적 창조행위의 가장 큰 매력도 바로 여기, '현실태로서의 가능성과 만나는 기쁨'에 있을 것이다.

아마도 예술이 아니라면, 즉 예술의 형상적 직관이나 이 직관이 암시하는 형상적 질서가 아니라면, 우리는 지금 여기를 초월하기 어려울지도 모른다. 예술 없이 우리는 자신을 넘어서기 어려울 것이다. 물론 철학도 자기초월을 시도한다. 인간이 자신을 초극해야 한다는 것은 니체 철학의 제1명제였다. 그러나 철학에서의 초극은 개념적 논증과 조작을 통해 이뤄진다. 신학도 초월적 존재를 상정한다. 그러나 여기서의 초월은 신에 의탁함으로써 가능하다. 신학처럼 초월적 존재에게 자신을 맡기지 않고, 또 철학처럼 개념적 추상에 기댐 없이 구체적 경험 속에서 초월이 감행될 수 있는가. 그것은 아마도 예술에서만 가능할지도 모른다. 이것을 극단화한 것이 낭만주의다. 낭만주의의 강령인 '세계의 시화(詩化)'는 이렇게 생겨난 것이다. 낭만주의에서는 철학과 과학 그리고 신학도 모두 시로 용해된다.

신적인 것의 옷자락

지금 여기에서 여기를 벗어나 저 먼 지평으로 나아가는 것이 형상화 과정이라면, 이 형상화에는 기쁨이 있다. 그것은 흔히 있는 기쁨이 아니라 드문 기쁨이고, 이 기쁨은 세속적이라기보다는 초월적이다. 예술에 기대어 우리는 초월적이고 형이상학적인 것의 언저리에 가닿는

다. 이 형상 덕분에 우리는 신적인 것의 옷자락 또는 그 주름을 만질 수 있다. 예술의 기쁨은 형상의 기쁨이다.

형상의 기쁨이란 크게 두 가지다. 하나는 예술가로서 형상을 '만드는' 기쁨이라면, 다른 하나는 그렇게 만들어진 형상을 독자나 관객으로서 '만나는' 데 있다. 앞의 것이 창조적·생산적 기쁨이라면, 뒤의 것은 수용적·이해적 기쁨이다. 예술가의 기쁨은, 그것이 형상물을 1차적으로 창조한다는 점에서 수용자의 기쁨보다 더 능동적인 방식이라고 할 수 있다. 그에 반해 수용자의 기쁨은 예술가의 창조적 기쁨보다는 적극적이지 않지만, 수용자가 생산자보다 다수라는 점에서 '보다 확대된 기쁨'이라고 할 수 있다. 이렇듯 형상의 기쁨에는 생산적 기쁨의 적극성과 수용적 기쁨의 확대성이 포개져 있다.

그러므로 위대한 예술가의 표현은 세계의 숨은 질서와 보이지 않은 리듬을 드러낸다. 그러면서도 그것은, 정치 프로그램처럼 명령적이거나 지시적이지 않고, 도덕율처럼 훈계적이거나 교설적이지 않다. 또 철학의 언어처럼 개념적이거나 논증적이지도 않다. 그렇다고 예술이 섬세한 감수성의 표현에 그치는 것은 아니다. 그것은 형상 속에서 세계의 전체성과 무진성無盡性을 구현하는 리듬과 운율과 생명의 표현이다. 이 점에서 예술은 플라톤적 이데아에 닿아 있다. 지금 여기의 현실에서 만나는 다른 현실의 지평, 즉 다른 세계의 깊이와 넓이가 아니라면, 예술이 대체 무엇을 추구하겠는가. 예술의 기쁨은 전혀 다른 지평의 이데아적 예감에서 온다.

형상의 기쁨

그러므로 형상의 기쁨은 단순히 감각의 기쁨이 아니다. 그것은 감각 속에서 감각을 넘어선다. 형상을 통해 우리는 사물의 본질essence과 만나

고, 이 만남에서 자유를 느낀다. 아마도 인간의 여러 다른 활동들, 과학이나 정치·경제 또는 철학까지도 이 점에서만은 예술에 뒤진다고 할수 있을 것이다. 아마도 많은 예술가들이, 자신의 표현충동을 억누를수 없는 이유는 이 같은 형상의 탁월성과 이 탁월성이 주는 근원적 기쁨 때문이 아닐까. 그러므로 형상의 기쁨은 자기초극의 기쁨이고 실존적 변형의 기쁨이다. 오직 예술에게만 무한한 가능성으로 열린, 다른세계를 경험하는 기쁨이다.

철학자 카시러E. Cassirer, 1874-1945는 "학문은 사고에 질서를 부여하고, 도덕은 행동에 질서를 부여한다. 그에 반해 예술은 보고 만지고 들을수 있는 현상을 파악하기 위한 질서를 부여한다"고 말했다. 이것은 예술에 주어진 지각적 질서능력을 말하는 것이지만, 나는 예술의 형상은삶에 질서를 부여하고, 이 질서 속에서 사고의 개념적 질서와 행동의윤리적 질서는 합쳐진다고 말하고 싶다.

그러므로 예술적 형상에서 사고와 도덕은 하나로 만난다. 이것을 칸트 식으로 말하면, '이론이성과 실천이성의 통합' 또는 '형상의 합리성'이라고 말할 수도 있을 것이다. 예술의 형상 속에서 감성과 이성, 직관과 논리는 하나로 융합된다. 이렇게 만나면서 현실을 돌아보고 비판하는 것이 심미적인 것의 반성적 잠재력이다.

'모든 아름다움은 진리다'라고 할 때, 여기서 아름다움이란 모든 미가 아니라, 형상적 미를 뜻할 것이다. 미의 감각이란 엄격한 의미에서아무러한 미에 대한 감각이 아니라, 사물의 형상적 질서에 대한 감각이다. 형상적 미에는, 감성과 이성이 높은 수준에서 결합되어 있다. 그래서 본질이 녹아 있다. 그리하여 우리는 예술적 표현 속에서 삶과 그자신의 본질을 만난다. 예술의 기쁨은 본질체험의 기쁨이다.

자연의 근원형식 형상이란 무엇인가(2)

예술의 형상에 자연의 전체가 담겨 있다면, 이 전체는 다른 식으로 말하여 근본 또는 근원형식Urform이라고 할 수 있다. 예술작품이 보여주는 것은 자연의 아무러한 것들이 아니라 핵심이자 기본 형태라는 뜻이다. '형태'가 어감적으로 자연이 가진 원래의 모습이라면, 형식은 '예술이 그려내는' 모습이 될 것이다.

이러한 모습은 쉽게 변하는 것이 아니라 하나의 불변항, 즉 항구적 상수에 가깝다. 이것은 독일의 사진가 블로스펠트$^{K.\ Blossfeldt,\ 1865-1932}$의 사진이나 생물학자 헤켈$^{E.\ Haeckel,\ 1834-1919}$의 도안에서 잘 나타난다. 블로스펠트의 사진 두세 장을 살펴보자.

고사리 줄기 또는 미나리아재비

실드펀$^{Shield-Fern/Polystichum\ munitum}$은 양치식물 고사리목에 속하는 식물의 총칭인데, 그 종류만 1,000여 종이 넘는다고 한다. 한국에서는 '느리미고사리'로 불린다. 실드펀의 줄기는 끝으로 올라갈수록 왼쪽이나 오른쪽으로 말리고, 그 전체는 아름다운 나선형을 그리면서 빛을 향해 뻗어나간다. 줄기 양쪽으로 난 잎은 서로 어긋난 채 대칭을 이룬다. 이 모든 것은 일정한 규칙성 속에서 유연한 곡선을 보여준다. 비슷한 모습으로는 미나리아재비Delphinium의 이미지도 좋은 예다.

실드펀
이것은 말린 잎의 일부로 5배 정도
확대된 것이다. 한 줄기가 위로
올라가면서 작은 두 줄기로 나뉘는
형태인데, 그렇게 나뉜 각 줄기의
형태 역시 본래 줄기의 운동적 성격을
유연하게 닮아 있다.

미나리아재비
식물의 줄기와 이 줄기가 뻗어나간
형태에는 놀라운 규칙성과 이 규칙을
넘어서는 변형이 있다.
일정하게 자라난 형태는 무한히
새로운 변주이기도 하다.
존재하는 모든 것은 형식과 탈형식,
규칙성과 불규칙성 '사이'에 있다.
이 사이의 가능성이 세계의
경이를 구성한다.

체계적인 식물 촬영

블로스펠트는 청년 시절 주물공장에서 모형제작을 배웠다. 그러다가 20세 무렵 베를린의 공예미술박물관에서 소묘수업을 받았다. 그 후 그의 선생 뫼러[M. Meurer]를 도와 무늬장식에 필요한 수업자료를 만들기도 했다. 33세 때 베를린 공예미술학교의 조교가 되었고, 56세에 교수가 되었다. 1926년 아프리카와 오세아니아의 조각품을 찍은 사진 전시 이후 그는 대중에게 알려지기 시작했는데, 그때 그의 작업에 주목한 사람들 가운데 베냐민이 있었다. 1928년, 블로스펠트는 첫 책인 『예술의 근원형식』[Urformen der Kunst]으로 유명해졌다.

블로스펠트는 20대부터 사진에 관심을 갖고 있었지만, 사진은 그에게 독자적 장르라기보다는 식물의 세부를 기록하는 보조수단으로 여겨졌다. 말린 식물표본과 이 식물을 찍은 사진을 강의실 벽에 비춰주면서 학생들이 스케치 연습을 할 때 이용하도록 한 것이다.

블로스펠트의 식물사진은 아주 선명하고 정확하며 섬세하다. 꽃이든 잎이든 줄기든, 뻗어 있거나 펼쳐져 있거나 굽어진 자연 그대로의 모습을 보여준다. 그는 어떤 식물의 형태에도 손을 대는 것과 같은 인공적 조작을 가하지 않았다. 그것은 대개 말린 상태로 원형이 뒤틀리지 않도록 잘 보관한 후, 10-30배 정도 확대하여 앞이나 옆 또는 위에서 찍은 것이다. 대단히 세심하고 정교하게 기록된 것이 아닐 수 없다. 그 종류는 마늘이나 보리, 엉겅퀴나 양귀비 또는 개정향풀이나 참새비고깔 등 우리가 주변에서 흔히 볼 수 있는 것들이다. 그는 자신이 찍은 사진에 라틴어 학명을 붙임으로써 식물표본을 작성하듯이 과학적으로 작업했다.

놀라운 것은 수업의 보조자료였음에도 불구하고 그가 지금으로부터 거의 100년 전에 식물의 정교한 세계를 이렇듯 '체계적으로' 촬영

엉겅퀴 꽃
자연의 사물은 어느 것이나 감탄을 자아낸다.
꽃잎을 이루는 가시들은 빈틈이 없을 만큼 촘촘히 박혀 있고,
그 옆의 또 다른 꽃망울은, 똑같은 위치가 아니라 서로 어긋난 위치에서,
그러나 거의 비슷하게 갈라진 채 다음의 개화를 준비한다.
놀랍고 신기하지 않은 자연의 사물은 없다!

했다는 사실이다. 더 놀라운 것은 이렇게 촬영된 사진에서 자연의 기본형식과 구조들이 드러난다는 점이다. 여기에서 우리가 확인할 수 있는 것은 인간이 만든 예술의 형식과 자연에서 펼쳐진 물리적 형식 사이의 밀접한 관련성이다.

자연형식은 예술형식

자연의 근원형태로서의 규칙성과 유연성은 우리 주변 어디서나 확인할 수 있다. 블로스펠트의 책에 소개되는 것은 고사리나 히아신스, 단풍나무나 호박 줄기, 아니면 엉겅퀴나 쇠뜨기 같은 식물들이다. 쇠뜨기는 대부분의 양치식물처럼 수천 년 전에도 오늘날과 비슷한 모습이었다. 기후변화나 각 지역의 토질에 따라 조금씩 변했고, 그래서 식물체계상에서 여러 가지 학명으로 다르게 불리기도 하지만, 수천 년의 시간적 경과에도 불구하고 그 근본형태는 동일하다.

흔히 볼 수 있는 식물의 잎과 줄기와 꽃의 모양이 얼마나 다양하고 유연하면서도 동시에 일정한 구조와 기하학적 질서를 보여주는지를 확인하는 것은 놀라운 일이지 않을 수 없다. 그것은 그토록 단순함에도 어설프지 않고, 그토록 활기차고 생기 넘치면서도 일정한 법칙성을 느끼게 한다. 사물의 서정적 느낌은 그런 이율배반적 긴장감에서 생겨날 것이다. 이런 긴장감은 시적 영감의 원천이 된다. 자연과 인간, 자연과 예술의 관계를 다시 생각하게 하고, 나아가 신에 대한 인간의 표상방식도 돌아보게 하기 때문이다.

자연이 근본형식에 있어 항구적으로 되풀이되는 것이라면, 이렇게 되풀이되는 근본형식을 보여주는 것이 곧 예술이다. 항구적 자연의 형태는 모든 생명 있는 것을 지배하는 원초적 법칙의 하나라고 할 수 있다. 따라서 자연이 사물의 형태에 대한 1차적 창조자라면, 예술은 1차

적 창조에 대한 창조이고, 그래서 2차적 창조다. 2차적 창조는 인간 고유의 변형력에서 온다. 블로스펠트가 사진 자체의 가능성보다 사진을 통해 드러나는 식물세계의 경이에 열광한 것은 그런 이유에서였을 것이다.

식물세계는 도표적graphisch·건축학적 구조를 가지고 있고, 이런 구조는 곧 예술의 형식일 수 있다. 그리하여 자연의 형식과 예술의 형식은 크게 다르지 않다. 장식적 구성 작업에서도 자연탐구가 불가결한 것은 그런 이유에서다. 자연은 예술의 필연적 모델이자 스승이다. 블로스펠트는 식물사진을 통해 자연에 깃들어 있는 비밀스런 세계와 진귀한 형식에 대한 새로운 감각을 일깨움으로써 자연과 새롭게 결합되기를 바랐다.

자연형식과 예술형식이 다르지 않다는 블로스펠트의 문제의식을 좀더 밀고 나가면, 자연과 예술은 '형태학적으로 하나'라는 데까지 이른다. 헤켈이 주창한 일원론적 세계관 역시 여기에 닿아 있다.

모든 유기체의 공통구조

의학자이자 동물학자이며 철학자이자 평화사상가이기도 했던 헤켈은 영국 해안가를 탐사하면서 수천 점의 방산충류放散蟲類를 수집했고, 단세포 생물이 지닌 대칭적 구조에 열광했다. 그는 수천 종의 해양성 플랑크톤에 새로운 이름을 붙였다. 방대한 양의 보고서에는 수백 개의 도판이 들어 있는데, 모두 그가 직접 그린 것이다. 그는 뛰어난 학자였을 뿐만 아니라 탁월한 소묘가이기도 해서 사실에 충실한 그의 도판은 오늘날에도 학문적 가치를 지닌 것으로 평가받는다. 실제로 그가 그린 방산충류 스케치는 비네R. Binet, 1866-1911가 설계한 1900년 파리 세계박람회 기념문의 모델이 되기도 했다.

1900년 프랑스 파리의 세계박람회 기념문
삶의 최고 비유가 자연에서 온다면, 건축의 이상적인 모델도 자연에서 올 것이다.
100여 년 전 파리의 세계박람회 건물은 바로 이 점을 보여준다.
탐구해야 할 궁극적 대상은 여전히 자연이다.

방산충류
방산충류는 플랑크톤의 일종이다.
자연의 미시사물에 깃든 저 다양한 기하학적 형식의 무한한 변주는
우리를 놀라게 한다.
예술의 형상은 결국 자연의 리얼리즘 안에 있다.

헤켈이 그린 방산충류는 대개 공 모양인데, 줄기에는 가느다란 실 모양의 헛발위족이 방사상으로 나 있다. 해파리나 플랑크톤이 보여주는 유기적 대칭성의 미시구조는 그 자체로 놀라운 것이지 않을 수 없다. 그중 하나가 『자연의 예술형식』에 그려진 디스코메두사Discomedusae라는 해파리다.

자연의 근본형식을 생각해보려는 이 글에서 중요한 것은 헤켈이 생물학을 예술과 유사하다고 본 사실이다. 그는 신을 자연의 일반법칙과 동일시했다. 자연의 법칙은 신의 메시지이고, 자연의 물질에는 신의 정신이 담겨 있다고 여겼다. 따라서 그의 물질개념은 '철저하게 정신화된 물질'$^{eine\ durchgeistigte\ Materie}$이다. 그는 '세포기억'$^{Zellgedaechtnis/}$ Mneme이나 '수정영혼'Kristallseelen 같은 단어를 썼다. 물질에는 신적 정신이 구현되어 있으므로 서로 유사할 수밖에 없기 때문이다. '모든 유기체의 공동원천'을 말할 수 있는 것도 이런 이유에서다.

이런 식으로 헤켈은 진화론의 입장에서 생물학의 다양한 영역을 통합하고자 애썼다. 그는 미지의 물질이 하나의 세포에서 수정을 거쳐 생명을 가진 개체로 진화하는 방식은 인간에게도 적용될 수 있다고 믿었고, 이런 생물학적 진화의 관점을 철학과 신학으로까지 확대시켰다. 그리하여 생물의 진화와 인간 종의 발전에 대한 설명은 영혼과 세계 그리고 신에 대한 설명으로 이어진다. 이렇게 해서 나오는 것이 이른바 일원론적 세계관이고 윤리다. 이 점에서 그의 일원론은 스피노자와 괴테의 범신론汎神論과 상통한다. 그렇다면 일원론적 윤리란 무엇인가.

보다 높은 문화는 (…) 가능한 한 모든 인간이 행복하고 만족할 수 있는 실존을 부여하는 과제를 늘 염두에 둬야 한다. 모든 종교적 독단에서 벗어나, 자연법칙에 대한 분명한 인식 위에 있는 완전한 도

해파리
자연의 유기물에 깃든 놀라운 역학과 그 움직임.
인간의 삶도, 그 질서와 윤리도 그런 역학의 테두리 안에 있는 것이 아닐까.

덕이 우리에게 알려주는 것은 황금율의 오랜 지혜다.「복음서」의 말을 빌리자면 그것은 "네 이웃을 너 자신처럼 사랑하라"다. 이성이 우리에게 알려주는 통찰은 완전한 국가란 가능한 한 국가에 속한 모든 개별적 존재를 위한 최대한의 행복을 창출해야 한다는 사실이다. 자기사랑과 이웃사랑, 이기주의와 이타주의 사이의 이성적 균형은 우리의 일원론적 윤리의 목표가 될 것이다.[*]

흔히 개체발생^{ontogeny} 속에 계통발생^{phylogeny}이 반복된다고 말해지지만, 헤켈의 이러한 생각은 다양한 각도에서 다시 검토될 필요가 있다. 이런 일원론에는 악용될 소지가 있기 때문이다. 예를 들어 나치주의자들은 헤켈의 이런 생각을 인종주의나 사회적 다윈주의의 근거로 삼기도 했다. 하지만 헤켈의 사고는 나치즘의 인종주의적 관점과는 분명히 다르다. 그는 근본적으로 평화주의자였기 때문이다.

위의 인용문에서 드러나듯이, 헤켈은 전체가 아니라 개체를 중시한다. 그는 국가의 의무도 모든 개개인에게 최대한의 행복을 창출해주는 것이라고 보았다.

1910년 그는 베버 같은 학자들과 함께 평화주의의 확산을 위하여 「국가 간 이해를 위한 연맹을 창설하자」는 선언문을 발표하기도 했고, 1913년에는 프랑스 지식인과 함께 독일-프랑스 화해를 위한 국제평화위원회를 창설하기도 했다. 그는 독일과 프랑스 그리고 영국에 번져 있던 배타적 민족주의와 국수주의를 비판했다.

블로스펠트의 식물사진이나 헤켈의 도안에서 우리가 다시 생각하게 되는 것은 자연의 근원형식이 주는 어떤 함의들이다. 꽃과 나무, 잎

[*] 『세계수수께끼』, 19장, 독일어 위키피디아 '헤켈' 항목에서 재인용.

과 줄기의 근본패턴은 우리의 삶을 돌아보게 한다. 아마도 삶의 각 단계는―서로 아무리 다를지라도―이 근본패턴에서 크게 벗어나지는 않을 것이고, 또 벗어나선 안 되는 것인지도 모른다. 그렇게 벗어나는 것은 어쩌면 인격적·윤리적·이념적 일탈일 수도 있다. 자연은 삶과 죽음이 통용되는 곳곳에서 보이는·보이지 않는 힘으로 존재하는 모든 것을 다스릴지도 모른다. 그러는 한 우리는 우리의 감각에 숨겨진 자연의 법칙을 응시할 필요가 있다. 예술이 암시하는 것도 이 같은 자연의 숨은 법칙이다.

예술이 삶의 어떤 가능성에 대한 암시라면, 이 암시는 무엇보다 자연의 숨겨진 질서에 대한 고찰과 명상으로부터 시작할 것이다. 오늘날 자연이 아무리 파괴되었다고 해도, 그래서 현대의 자연은 더 이상 '자연'이라고 말하기 어렵다고 해도, 자연은 여전히 우리가 화해하며 살아야 할 생존의 근원적 토대다. 또는 화해 이전에, 모든 성찰적 판단의 기준인지도 모른다. 블로스펠트의 사진이 보여주듯이, 자연은 모든 살아 있는 사물을 관통하는 어떤 원리를 보여준다. 예술이 보여주려는 것도 이러한 자연의 통일적 원리이고, 이 원리가 구현하는 자연의 창조적 힘이다. 자연과 예술은 삶의 숨은 질서를 드러내는 두 원천이다.

다채로운 역동성 바로크의 의미

예술사를 구성하는 여러 사조 가운데 바로크$^{Baroque/Barock}$ 예술은 내게 오랫동안 혼란스러움을 불러일으켰다. 바로크라는 개념도 여러 가지로 얽혀 있고, 이 시대의 작품들을 보고 있노라면, 그것이 그림이든 건축이든 연극이든 조각이든, 더없이 화려하고 역동적인 데다가 볼 때마다 다르게 나타나는 것처럼 보였기 때문이다. 그래서 감상이나 판단의 일목요연한 기준을 잡기 어려웠다. 바로크 시대의 예술작품을 어떻게 최대한 간결하게 포착할 수 있을까. 아래 글은 그런 답변의 한 시도다.

생생함의 극적 구성–루벤스의 두 그림

바로크 예술의 의미를 생각할 때마다 제일 먼저 떠오르는 이미지는 루벤스의 그림 「하마와 악어 사냥」과 「레우키포스 딸의 납치」다. 이 두 그림에는 바로크 회화를 특징짓는 거의 모든 특징들, 이를테면 선명한 색채대비와 육체의 움직임, 이 움직임으로 인한 구성의 긴장감이 모두 담겨 있는 것 같다.

우선 「하마와 악어 사냥」을 보자. 사냥이 일어나는 곳은 나일강변의 둑이다. 이것은 화면 오른편 저 멀리로 보이는 야자나무 한 그루에서 잘 확인된다. 17세기에 하마나 악어는 일반적으로 위험하고 성가신 동

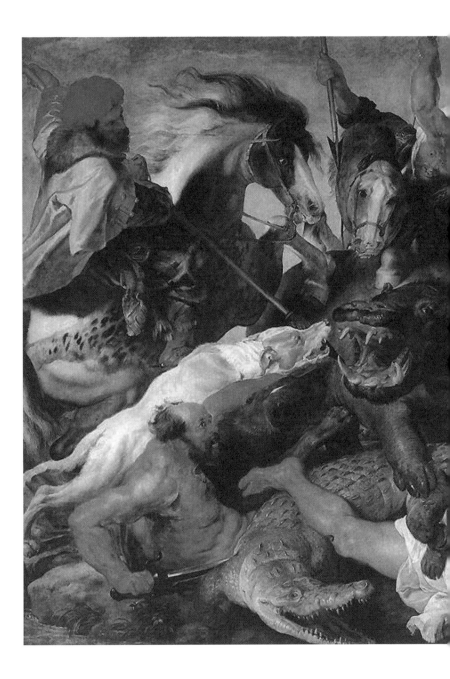

루벤스, 「하마와 악어 사냥」, 1616.
사냥꾼과 하마와 악어와 말…
꿈틀대고 뒤틀리며 요동치고
솟구치며 일어나고 가라앉는 것들…
도처에 움직임과 안간힘,
발버둥치는 저항과 이겨내려는
의지가 있다.
이 움직임은 그 자체로
'바로크적'이다.
바로크 예술만큼 삶의 본래적
활기를 역동적으로 구현해낸
경우도 없다.

물로 간주되었고, 그래서 그것을 포획하거나 죽이는 것은 귀족들이 행해야 할 의무로 여겨지기도 했다. 화면의 정중앙에는 큼직한 하마 한 마리가 포효하고 있고, 그 발치에는 악어가 온몸을 비틀며 아가리를 벌리고 있다. 이 동물 밑에는 두 사람이 깔려 있다. 오른쪽 사람은 이미 죽었는지 쓰러져 있고, 왼쪽 사람은 넘어진 채 오른팔로 칼을 들어 하마한테 대들고 있다. 그 옆의 사냥개도 사람을 도우려는 듯, 하마한테 달려든다. 두 사람 모두 윗옷을 벗은 것으로 보아 안내인이나 하인으로 보인다.

그림의 아래 위를 반으로 나눠 보면, 위쪽은 아랍 복장을 한 세 명의 남자가 말을 타고 하마에게 달려드는 기세다. 세 마리 말은 이 낯선 동물 앞에서 기겁한 듯 요동치고, 말 위의 세 사냥꾼은 하마 쪽으로 창과 작두를 겨누고 있다. 살아서 꿈틀대는 듯 정교하게 그려진 하마와 악어는, "경험주의와 자연사에 대한 그 시대의 점증하는 관심을 반영"한다. 이 그림은 루벤스가 로마를 방문했을 때 본 것을 기초로 그렸다고 전해진다. 화면을 채우는 인물과 동물의 몸짓과 색채, 구성 등은 격렬하게 요동치는 삶의 투쟁적 드라마를 재현한다.

「하마와 악어 사냥」에서 경험세계의 바로크적 역동성을 재현했다면 「레우키포스 딸의 납치」에서 다뤄지는 모티프는 신화다.

이 그림은 제우스의 두 아들 카스토르Castor와 폴룩스Pollux가 레우키포스의 딸 힐라에이라Hilaeira와 포이베Poibe를 납치하는 장면이다. 아마도 왼쪽에 적갈색 말을 탄 사람이 카스토르이고, 오른쪽 회색 얼룩말 앞에 선 사람이 이복동생 폴룩스일 것이다. 그러나 여자들 가운데 누가 힐라에이라고 누가 포이베인지 확실치 않다. 카스토르의 아내가 힐라에이라고, 폴룩스의 아내가 포이베이니, 카스토르의 손에 올려지는 여자가 힐라에이라고 폴룩스가 어깨를 들어 올리는 여자가 포이베

루벤스, 「레우키포스 딸의 납치」, 1617.
육체적 관능의 생생함과 활기를 어쩌면 이토록 선명하고 화려하게,
그러면서도 극적이고 압축적으로 표현할 수 있을까.
현대인이 잃어버린 목록의 하나가 이 같은 생기는 아닐까.
우리는 잃으면서 얻고, 얻으면서 잃은 채 살아간다.

일 것이다. 카스토르는 힐라에이라의 허벅지를 움켜잡고, 힐라에이라는 왼손을 뻗으며 허공을 쳐다본다. 힐라에이라 밑에서 포이베는 뒤로 몸을 젖히면서 넘어지기 직전이고, 폴룩스는 허리를 굽혀 포이베의 왼쪽 겨드랑이를 잡고 있다. 각 인물의 움직임은 놀랍도록 다양한 모습을 보이면서도, 전체적으로 보면, 서로 어울리는 하나의 거대한 원을 이룬다.*

루벤스, 전 유럽적 흥행화가

바로크 시대 그림 가운데 「하마와 악어 사냥」과 「레우키포스 딸의 납치」만큼 색채의 선명함과 역동적 움직임, 육체적 관능의 생생함과 극적 구성이 잘 표출된 예도 많지 않을 것이다. 그래서 나는 바로크 예술을 설명할 때면, 늘 이 두 그림을 앞세운다. 이런 화려한 색채와 역동적 구성은 그 자체로 삶에 생기와 활력을 주고, 감각의 기쁨을 느끼게 한다.

바로크적 활기와 생생함은 루벤스가 그린 그림에 나타나기 이전에 그의 실제 삶에서 이미 묻어난다. 그는 누구보다 널리 알려진 바로크 시대의 대표 화가일 뿐만 아니라, 유럽 각국을 여행하며 국제적으로 활동한 명망 있는 외교관이기도 했다. 그는 30년 전쟁으로 유럽이 황폐화되자 평화안을 입안하고, 여러 왕의 신임을 얻어 크고 작은 평화협

* 이 두 형제에 대해서는 이야기가 계속된다. 나중에 카스토르가 전쟁에서 죽자, 그의 아내 힐라에이라는 슬픔에 빠진다. 힐라에이라를 사랑한 폴룩스는 그녀를 위해 지하세계로 내려가 죽은 카스토르를 데려오겠다고 약속한다. 그에 절망한 폴룩스의 아내 포이베는 죽는다. 그 후 폴룩스를 만난 카스토르는 이미 죽은 자신 때문에 동생이 희생되는 것을 원치 않지만, 아내에 대한 그리움 때문에 지하세계를 나와 아내를 만난다. 카스토르는 다시 지하세계로 내려가야 한다. 제우스는 남을 위해 희생하는 이들의 모습에 감동하여 카스토르를 영생의 신으로 만든다.

상에 직접 참여하기도 했다. 1630년 스페인과 영국 사이의 조약이 그 예다. 그는 초상화, 제단화, 풍경화, 사냥화 등 소재와 종류를 막론하고 그림을 삶의 생생한 경험에 결부시켰다. 현실을 경시하던 기존 회화의 경건성 대신 감각적·육체적 기쁨과 생활세계에 대한 예찬을 회화의 전면에 등장시킨 것이다. 그는 신화적 소재를 담은 그림에서도 주인공을 자기가 알고 지내던 사람이나 아내의 모습으로 그리곤 했다.

루벤스의 그림이 유럽의 거의 모든 궁정에서 큰 환대를 받고, 각국의 고위층에게 후원을 받은 것도 그런 이유에서일 것이다. 그의 대표적 후원자는 안트베르펜Antwerpen의 시장이었다. 신화 속 요정이나 신도 그의 손을 거치면 감각적 기쁨과 관능의 풍요로움, 지상적 생기를 띠었다. 회화의 색채와 움직임, 리듬과 구성은 루벤스가 미켈란젤로, 라파엘로Raffaello, 1483~1520, 티치아노Tiziano, 1488년?~1576, 베로네제Veronese, 1528~88 그리고 카라바조에게서 익힌 것이다.

루벤스는 이른 나이에 성공했다. 유럽 각지에서 밀려드는 주문에 응하기 위해 그의 작업장에는 100여 명의 조수가 일했다고 한다. 주문받은 그림을 일일이 직접 그릴 수 없어서 장르나 세부에 따라 여러 제자나 동료에게 맡기고, 자신은 주로 감독을 하고 작품이 완성되면 덧칠만 했다. 말하자면 일을 분업으로 특화시켜 수공예 방식으로 처리해낸 셈이다. 1600년대의 현실에서 이와 같은 작업 방식은 그리 드문 일이 아니었다. 회화의 황금시기였던 1650년경 네덜란드에서 활동한 화가는 무려 700여 명에 이르렀고, 이들은 매년 7만 점 이상의 그림을 생산했다고 한다.독일어 위키피디아 '바로크' 참조 이런 분업체제가 아니었다면, 어떻게 이처럼 엄청난 생산이 이뤄졌겠는가.

역동성과 다채로움

바로크 예술은 한마디로 '다채로운 역동성'으로 요약될 수 있다. 즉 화려하고 다채롭고 리듬이 있다. 이런 점에서 앞선 르네상스 시대에 통일성과 고요, 단순소박미를 중시한 것과 바로크 시대 다음인 고전주의 시대에 균형이나 절제된 형식미를 중시한 것과는 선명하게 대조된다. 그러니까 바로크 시대의 예술작품은, 마치 르네상스 시대가 고전주의 시대와 양식적으로 서로 통하듯이, 고전주의 이후의 낭만주의 시대 작품들과 서로 통한다.

바로크에 표현과 양식의 과잉이 있다면, 낭만주의에는 감정과 주관의 과잉이 있다고나 할까? 이렇게 예술사조는 시대에 따라 이름은 다르지만, 근본 경향은 되풀이된다.

1) 절대주의와 반종교개혁기

1500년대 종교개혁 이후, 1600년대를 지나면서 가톨릭과 개신교 사이에는 세속적 권력을 얻기 위한 치열한 싸움이 일어났다. 30년 전쟁을 비롯한 유럽의 참화는 그 때문에 일어난 것이다. 이런 반종교개혁의 흐름 속에서 가톨릭교회는 예술의 주된 후원자이자 주문자였다. 성직자들은 예술작품이야말로 일반 신도를 감정적으로 사로잡아 다시 신실한 가톨릭교도로 만드는 데 가장 적당한 매체라고 여겼다. 그리하여 가톨릭 지역은 어디서나 교회와 성당뿐만 아니라 궁전과 예배당을 건축하고 치장했다. 이 모두는 현세와 내세, 생활과 믿음을 하나로 결합시키려는 종교적 신심의 표현이었다.

당시 시대가 정치적으로 절대주의 왕정체제였다는 사실을 고려하면, 바로크 예술의 성격은 조금 더 쉽게 이해될 수 있다. 절대화된 중앙집권적 통치 아래 왕들은 자신의 권력을 강화시켜 나갔고, 이렇게

집중된 권력으로 그들은 자신들의 부와 권위를 과시하고자 했다. 유럽에 대규모 궁전이 건축된 것도 바로 이 무렵이다. 베르사유 궁전이 그 좋은 예다. 실제로 베르사유 궁전은 그 이후 만하임이나 칼스루 같은 곳에 지어진 수많은 궁전과 도시계획 그리고 기하학적 정원의 모델이 되었다. 곳곳의 지방 영주들도 마찬가지였다. 바로크 예술가가 수많은 성당이나 궁전의 건축과 장식에 동원되고 그런 바로크 교회건물이 가톨릭 국가 곳곳에 흩어져 있는 것은 그런 이유에서다.

2) 장르 혼합

바로크 회화는 흔히 화려한 색채와 역동적 인물, 빛과 그림자의 극명한 대조로 특징지어진다. 그런데 인물의 역동성이 화려한 색채 속에서 뚜렷하게 대비되는 빛과 그림자를 가지면서 성당의 벽과 천장에 그려졌다면, 어떻게 되는가. 그것은 회화가 건축에 포함된다는 뜻이다. 게다가 성당의 벽에는 무수한 조각품이 달려 있다. 이런 식으로 회화와 건축과 조각은 하나로 통일되어 나타난다. 바로크 예술은 하나의 종합예술인 것이다. 이것을 잘 보여주는 것이 포초A. Pozzo, 1642-1709가 로마 산이그나치오 성당 천장에 그린 프레스코화 「예수회의 포교사업에 대한 알레고리」다. 포초는 그 자신이 예수회 수사이기도 했다.

그림의 중심에는 신이 있다. 신은 성 이그나투스에게 빛을 전하고, 이그나투스는 그 빛을 땅으로 보낸다. 인물들은 허공에서 마치 아무런 중력도 없이 떠다니는 듯하다. 살아 있는 것처럼 느껴지지만 붙잡을 수는 없다. 이것은 아마 정신성 때문일 것이다. 그리하여 공간은 눈앞에 실재하면서도 우리가 실제로 걸어 다닐 수는 없다. 그럼으로써 초월적 천상의 효과가 강조된다.

이렇게 그림 속 공간에 신의 사랑을 담았다. 그것은 인물과 천사의

포초, 「예수회의 포교사업에 대한 알레고리」, 1661–94.
바로크 건축에는 회화와 조각이 통합되어 있다.
그러면서 사실성과 환상성을 동시에 구현한다.
그 목표는 무엇일까. 그것은 천상적 분위기를 구현함으로써
세속세계에서 신성성을 경험하려는 것이다.
철학, 더 넓게는 인문과학의 지향점도 이와 다르지 않을 것이다.

우화적 몸짓을 통해 마치 거대한 연극무대 또는 끝없이 열린 우주 공간처럼, 환상적 원근법 아래 재현된다. 이때 천사와 성자 그리고 신은 나란히 어울린다. 이 신적 어울림 속에서 세속적인 것과 신적인 것의 경계는 사라진다. 그림 속 공간은 세속과 천상, 경험과 비전 사이의 '중간세계'인 셈이다. 이처럼 소용돌이치는 역동성은 아마도 원근법적 묘사의 장인적 제어 없이 불가능할 것이다. 아마도 실제적 공간의 환상적 표현에서 포초를 능가하는 사람은 없을 것이다. 이 작품은 반종교개혁기의 혼돈과 미신에서 사람들을 다시 신앙의 세계로 불러들이는 엄청난 효과를 낳았을 것이다.

3) 대조와 규칙: 바로크적 고전주의

바로크의 또 하나의 특징은 그것이 일정한 규칙과 규범에 의해 행해졌다는 사실이다. 예술작품을 만들거나 건축 또는 도시설계 시에 일정한 규칙이나 '사용설명서'가 제시된 것이다. 이것은 문학이나 음악에서 잘 나타난다. 스페인에서 작성된 수백 수천 편의 바로크 연극이나, 독일의 오피츠M. Opitz, 1597-1639가 작성했던 '규범시학'Regelpoetik이 그러했다. 젊은 시절의 낭만적 괴테가 이른바 '질풍노도운동'을 통해 반발한 것도 이 규범시학이었다. 음악에서의 '기보법記譜法 체계'도 마찬가지다. 그렇다고 즉흥적 표현이 배제된 것은 물론 아니다. 그러나 전체적으로 보아 바로크 예술활동은, 이런 규범 아래 이뤄졌다고 할 수 있다. 바로크 예술에서 일정한 규칙과 조화를 느끼는 것은, 그래서 '바로크적 고전주의'라는 말이 생겨난 것은 이런 이유에서다.

아마도 바로크 작품이 예술사에 가장 크게 기여한 것은 '생생함'일 것이다. 이 생생함은 이성보다는 감각에서 온다. 감각은 정신이 아닌 육체의 산물이다. 육체에는 정신이 스며 있다. 바로크가 예찬한 것은

감각의 생생함이고, 생생한 육체가 땅 위에서 누리는 살아 있는 세속적 기쁨이다. 바로크의 빛과 색채, 그 역동적 드라마는 모두 지상적 삶의 실감나는 기쁨으로 귀결된다. 시시각각 일어나는 감각의 기쁨이 없다면, 삶이란 과연 무엇일 텐가.

아름다움이란 무엇인가 미의 근거에 대하여

내가 사는 중랑구 신내동 집 근처에는 봉화산이 있다. 주말에 시간이 날 때면, 나는 가끔 이 야트막한 산의 4킬로미터 둘레길을 뛴다. 하지만 작년 말부터는 뛰는 날보다 그렇지 못한 날이 더 많았다. 겨울에는 길이 얼어서 못했고, 그 후로는 황사에다가 최근에 부쩍 늘어난 미세먼지 때문이었다. 그리고 두어 주 전부터 다시 뛰기 시작했다.

지난 5월 중순, 그 둘레길을 돌면서 아까시나무 꽃망울이 마치 하얀 눈송이처럼 지천으로 피어나고 있는 것을 보았다. 지난 4월 중순쯤이었을 것이다. 아파트 화단에 난 철쭉 더미가 일주일쯤 지나자 흔적도 없이 죄다 시들어버렸을 때, 나는 오래된 느낌 하나를 다시 갖게 되었다. '이렇게 속절없이 질 것이라면 처음부터 피어나질 말든지…' 하는 아쉬운 마음이었다. 그러던 마음이 아까시나무 꽃을 보면서 다시 사라져버렸다. 꽃이든 사람이든 동물이든, 막 생겨나서 커갈 때가 가장 귀엽고 탐스럽고 아름답다. 아마도 이 아까시나무 꽃도 앞으로 두어 주더, 그러니까 5월 25일쯤까지 한창 피어났다가 차츰 져갈 것이다. 그래도 이렇게 무미건조한 대기에 아무런 보상 없이 그윽한 향기를 뿜어내는 이 아까시나무가 참으로 고맙다.

그런데 아름다운 것은 왜 떠나가는 것일까. 꽃이든 나무든 사람이든, 왜 아름다운 순간들은 시들거나 사라지거나 끝나고 마는 것일까.

그럼에도 아름다움은 아쉬운 채로, 여전히 아름답다. 여기에서 나는 아름다움이 대체 무엇인지를 묻지 않을 수 없다.

미를 둘러싼 물음들

아름다움이란 무엇인가라는 물음에 답하는 일은 간단치 않다. 미학적 관점에서 보면 그것은 여러 주제나 개념과 관련되고, 삶의 여러 차원에 걸쳐 있으며, 나아가 갖가지 심미적 범주와 얽혀 있기 때문이다. 아름다움미은 인식적 차원진리이나 도덕적 차원선과 어떤 관계에 있는가. 아름다움의 경험에서 나와 너, 주체와 대상은 어떻게 관계하고, 감성과 이성은 어떻게 이어지는가. 감성에는 순수감각적 요소만 있는가, 아니면 논리나 이성의 차원도 겹치는가. 미는 예술작품에만 해당되는가, 아니면 자연에도 나타나는 것인가. 예술미와 자연미는 어떤 의미를 갖는가.

아름다움에 대한 이런 생각이 진선미의 여러 차원을 포괄하면서 미 자체의 독립성, 나아가 미에 대한 감각적 지각의 독자적 지위를 고려하는 데까지 나아갈 때, '미학'은 비로소 하나의 독립된 학문분과로서 탄생하게 이른다. 이것이 1750년 바움가르텐Alexander Gottlieb Baumgarten, 1714-62의 『미학』이 나올 무렵의 일이다.

우선 구분되어야 할 것은 아름다움과 예술이다. 미는 플라톤Platon, BC 428?-BC 347?에서 아퀴나스T. Aquinas, 1225?-74에 이르기까지 '높은 가치'로 간주된 반면에, 플라톤의 시인추방론에서 보듯이, 예술은 의심스러운 것이었다. 게다가 미는, 자연미나 예술미라는 말에서 알 수 있듯이, 예술보다 더 넓은 범주다. 예를 들어 칸트는 자연미가 예술미보다 우월하다고 여긴 반면, 헤겔은 자연미를 무시했다. 헤겔의 미학은 대부분 예술의 역사를 논한 것이다. 그러나 미학 내부의 이런 개념적 구분이

나 문헌학적 주제는 잠시 제쳐두고, 아름다움의 문제 그리고 아름다움의 경험이라는 문제에만 집중해보자.

아름다움은 왜 아름다운 것인가. 어떤 사물이나 풍경 또는 사람의 행동이나 말, 아니면 소설이나 영화가 '아름답다'고 할 때, 그 근거는 무엇인가. 아마도 이런 질문에 미학사적으로 가장 설득력 있는 답변을 준 사람은 칸트라고 해야 할 것이다.

주관적 보편타당성

칸트는 아름다움을 판정하는 일을 '취미'Geschmack라고 불렀고, 취미 능력은 대상의 어떤 특질이라기보다는 이 대상에 대해 느끼는 나/주체의 '쾌' 또는 '불쾌'의 감정과 관련된다고 보았다.^{이 때문에 그의 미학은 근본적으로 '주관주의적'이라고 평가된다.} 내가 무엇인가를 아름답다고 느끼는 것은 대상 자체의 성격이라기보다는 대상에 대한 숫자의 주관적 느낌에 따른 것이다.

흥미로운 사실은 아름다움을 느끼는 이 주관적인 요소는 그저 주관적인 데 그치는 것이 아니라, 주관적 차원을 넘어서는 일반적이고 보편적인 요소를 지닌다는 점이다. 왜냐하면 아름다운 것은 대체로 '나'에게 아름답다고 느껴지는 것이면서도 나 옆에 있는 다른 사람들, 즉 '너'와 '그들'도 아름답다고 느끼기 때문이다. 그러니까 아름다움의 감정은 개인적 호불호나 사적 이해관계를 넘어서는 보편적인 무엇인 것이다. 이것을 칸트는 『판단력 비판』¹⁷⁹⁰에서 이렇게 표현한다.

개념 없이 보편적으로 흡족한 것은 아름답다.§ 9

개념 없이 필연적 흡족의 대상으로 인식되는 것은 아름답다.§ 22

그러므로 아름다운 것은 나/개인/주관에게 아름답다고 느껴지는 것이면서도 '동시에' 내가 모르는 그 누군가도 아름답다고 느낀다. 이것이 아름다움의 '주관적 보편타당성'Subjektive Allgemeingültigkeit이다. 미의 경험이 나의 즐거움이면서 다른 사람들의 즐거움이 될 수 있는 것도 그런 이유에서다. 이렇듯 개인적인 것과 집단적인 것, 주관적인 것과 객관적인 것을 잇는 고리에서 칸트는 '공통의 감각'Sensus Communis/ Gemeinsinn을 본다. 상식Common sense이란 말도 여기에서 나온다. 결국 아름다움의 경험은 공동의 상식적 감각을 넓혀가는 일이다.

그 자체로 흡족한 것만 아름답다

다시 칸트식으로 말하면, 아름다운 것은 아무런 목적이나 이유가 없다. 화단의 꽃은 누군가 꽃과 잎을 감상하기 위해 심은 것이지만, 산과 들과 언덕에서 자라는 식물들은 아무런 뜻 없이 '그저 피어난다'. 그렇게 그냥 피어났다가, 아무런 주목이나 조명을 받지 못한 채, 그냥 시들어간다.

이런 꽃과 나무와 잎을 보고 경탄하고 고마워하는 것은 사람의 관점이지 나무의 마음이 아니다. 사물의 아름다움은 어느 것도 요구하지 않는다. 그것은 나-우리-인간의 뜻과 아무런 관련 없이 때가 되면 피었다가 때가 되면 또 이우는 것이다. 그러면서 꽃은 꽃을 바라보는 내가 '아름답다'고 느끼는 것이면서―이 주관적 느낌이 많은 사람들의 느낌인 한―일반적인 동의를 요청한다. 그리하여 우리는 미와의 만남을 통해 우리 자신의 고립된 영역, 그 순수 주관적 영역을 넘어 사회의 다른 구성원과 접촉하게 되는 것이다. 그러니만큼 그것은 확장과 심화의 계기가 된다. 미의 경험에 기대어 기존의 감각과 사고의 지평을 더 넓고 깊게 만들어가기 때문이다. 그런데 이것은 '미'의 경험에서만 일

어나는 것이 아니다. '추'나 '악'의 경험에도 그런 점이 있다.

널리 알려져 있듯이, 인간의 삶은 대략 1800년 이후 근대사회로 들어오면서 급격하게 산업화·도시화·과학화되었다. 그에 따라 생활영역은 다양하게 분화되고, 노동은 소외되면서 인간의 경험내용은 궁색하게 되었다. 간단히 말해, 현대사회는 충격과 전율, 속도와 파편화라는 특징을 지닌다. 지금까지 무시되거나 평가절하된 추나 악, 끔찍함이나 경악 같은 심미적 범주가 현대에 들어와 주목받게 되는 것은 이런 맥락에서다.

한 가지 주의할 사항이 있다. 우리는 'Aesthetic'을 흔히 '미적'이라고 번역하지만, 사실 이것은 '미를 검사하고 판정하는'이라는 뜻에 가깝고, 따라서 '심미적'審美的이라고 번역해야 더 정확하다. 그래서 'Aesthetic Experience'는 단순히 '미적 경험'이 아니라 '심미적 경험'이 되어야 한다. '심미적' 요소에는 미만 해당되는 것이 아니라—거듭 강조하여 이것은, 현대 이전의 '전근대적' 현상이다—추와 악까지 포함되기 때문이다. 따라서 '미의 경험'이라는 말도 쓸 수 있지만, '심미적 경험'이라는 말이 더 포괄적이고 현대적 삶에 어울리는 술어인 것이다. 그리하여 현대를 사는 우리는 미추 같은 잡다한 것을 경험하면서도 이 잡다한 경험 속에서 미의 가능성을 따지고 심사하며 검토하는 것이다.

'보편적 참여'의 즐거움

그러므로 미는, 아무런 목적이나 이해관계 없이, 나의 주관적 느낌에서부터 보편적 차원에 걸쳐 있다. 아마도 미의 경험이 즐거운 것은 그것이 나의 것이면서 다른 사람의 것일 수도 있기 때문이 아닐까. 아름다움의 경험은, 그것이 진정한 것이라면, 나의 경험이면서 우리 모

두의 경험일 수 있다. 즉 '보편적 동의'를 요구할 수 있는 '확대된' 경험이다. 그것은 나이면서 나를 넘어서는 경험이고, 나 속에서 타자와 만나고 교유하면서 나를 넓혀가는 일이다. 나 속에서 타자를 만난다는 것은 인식론적으로 좀더 높은 진실로 나아간다는 뜻이고, 나를 넓혀간다는 것은 좀더 선한 도덕적 차원으로 나아간다는 뜻이다. 미의 경험에는 보다 높은 이념으로의 움직임이 있는 것이다.

칸트에 따르면 삶이 좀더 높은 차원으로 나아간다는 것은 '인간성'Humanität에 참여한다는 뜻이다. 칸트는 "인간성은 한편으로는 보편적 참여의 감정이고, 다른 한편으로는 자신을 절실하고도 일반적으로 전달할 수 있는 능력"이며, "이런 특징들이 합쳐져 행복을 구성한다"고 말했다.§ 60 그래서 우리는 사적이고 개인적인 것을 일반적으로 표현하는 가운데 자기를 넓히면서 더 넓은 세계, 즉 보편적 인간성의 세계로 기꺼이 나아가는 것이다. 그러므로 아름다움의 경험은 보편적 지평으로 나아가면서 인간성을 경험하는 행복한 일이다.

아름다움은 단순히 예쁘고 착하며 쿨하고 섹시한 게 결코 아니다. 참된 아름다움에는 감각적 자극의 차원을 넘어 더 넓은 차원으로 나아가는 윤리적 이행의 움직임이 있다. 이러한 이행과 변형 속에서 주체는 자신의 결함과 미비를 끊임없이 교정하면서 자기 너머로, 그리하여 '자연으로부터 자유로' 나아간다. 이 자유로의 이행은 쇄신의 에너지에서 온다. 아름다운 것은 그 자체로 아름다운 것이지만, 아름다운 것을 보고 느끼는 우리는, 이렇게 느끼는 내면 속에 쇄신의 에너지가 있기 때문에, 아름다울 수 있다.

아름다움을 진실로 아름답게 만드는 것은 삶을 쇄신하려는 반성적 노력 때문이다. 이런 노력을 통해 우리는 삶의 본래적 생기를 복원하려고 한다. 생기를 복원하는 것, 그래서 삶의 매일 매 순간을 삶답게

사는 것, 그것이야말로 말의 깊은 의미에서 '아름다운' 것이다. 미의식의 현실적 관련성이나 사회정치적 참여도 바로 여기에 있다.

아까시나무 꽃의 아름다움도, 이 꽃을 바라보는 내 감정과 마음도 오래가지 못할 것이다. 봄을 예찬하는 이 글도, 마치 아까시나무 꽃처럼, 곧 이우러질 것이다. 무엇이 이 조락을, 시간의 이 어쩔 수 없는 풍화를 이겨낼 것인가. 아무것도 그럴 수는 없을 것이다. 하지만 꽃의 아름다움뿐만 아니라 그 시듦을 추억하는 이 글은 좀 더디게 시들었으면 하고, 나는 헛되이 바란다.

'부정적' 즐거움 칸트의 숭고 개념

거대한 자연 풍경 앞에서, 산꼭대기에서든 절벽에서든 아니면 거대한 폭포나 평원에서든, 우리는 그것이 '장엄'하고 '숭고'하다고 느낀다. 미학적 차원에서 보면 숭고sublime/erhaben는 미보다 훨씬 중요해 보인다. 숭고에서 느끼는 감정은 훨씬 중층적이고 복합적으로 작동하기 때문이다. 코흐J. A. Koch, 1768-1839의 그림 「슈바드리바흐 폭포」를 살펴보자.

코흐의 풍경화 하나

이 그림은 낭만주의 풍경화의 대표작이다. 실제로 슈마드리바흐 폭포는 스위스의 유명한 휴양지 인터라켄Interlaken에서 남쪽으로 약 22킬로미터 떨어진 곳에 위치한 산악지형의 폭포수다. 그러니까 이 그림은 낭만적 환상이나 몽상 속에서 묘사한 것이 아니라 실제로 현실에 존재하는 풍경이다. 이 그림이 얼마나 사실에 충실하게 묘사되었는지는 오늘날의 슈마드리바흐 풍경 사진과 직접 비교해보면 잘 드러난다.

그림에서는 알프스 정상에서 눈이 녹아 흘러내리는 물줄기가 화면 위의 중앙에서부터 아래에까지 수직적으로 그려져 있다. 물은 암벽 사이로 엄청난 폭포수를 이루면서 거대한 암벽과 울창한 나무를 지나 구불구불 흘러내린다. 이렇게 흘러내린 물은 평지에서 거센 물보라를 일으키며 큰 시내를 이룬다. 그림 아래 왼편에는 공터가 있고, 한 목동이

코흐, 「슈바드리바흐 폭포」, 1821-22.
자연의 압도적인 풍경은 지난 200-300년의 근대화·산업화·
도시화 이래 인간에게서 점차 멀어졌다.
망가진 자연에 대한 성찰은 우리의 생존뿐만 아니라,
삶의 질적 고양을 위해서도 불가결하다.

슈바드리바흐 폭포의 실제 풍경

긴 막대기를 둘러맨 채 서너 마리의 염소를 돌보고 있다. 염소 주변에
는 윗부분이 잘려나가거나 뿌리가 뽑혀 쓰러진 나무둥치가 어지럽게
놓여 있다.

오늘날의 사진이 보여주듯이, 아마도 자연의 풍경은 크게 변하지 않
았을 것이다. 변했다고 해도 물의 양이나 방향 정도일 뿐 그 흐름은 대
체로 이전과 같다고 해야 할 것이다. 그렇다면 변하는 것은 자연 속에
사는 인간의 모습, 즉 사람의 세상살이일 것이다. 우리를 압도하는 자
연의 풍경, 산과 강과 바위, 숲과 대지와 시간의 변이 속에서 사람은

무엇을 하고, 또 무엇을 해야 할 것인가. 이런 문제를 숭고미와 관련하여 본격적으로 사고한 대표적인 철학자가 칸트다.

숭고-'부정적' 즐거움

칸트는 『판단력 비판』에서 숭고의 감정에 대해 이렇게 말했다.

> 대담하게 솟구친 채로 위협하는 암석, 꽝하고 번개 치며 몰려오는 하늘 위로 솟구친 천둥구름, 모든 것을 파괴하는 힘을 가진 화산, 폐허를 남기고 지나가는 태풍, 격노한 듯한 끝없는 대양, 힘차게 흘러내리는 드높은 폭포와 같은 것들은 우리의 저항능력을—그것들이 지닌 위력과 비교해볼 때—보잘것없이 작게 만든다. 하지만 그러한 광경은—우리가 안전한 곳에 있기만 하다면—그것이 두려우면 두려울수록, 더욱더 우리를 매혹시킨다. 우리가 이러한 대상들을 숭고하다고 부른다면, 그 이유는 그것이 우리 영혼의 힘을 보통 이상으로 높여주고, 전혀 다른 종류의 저항력을 우리 안에서 발견시켜 주며, 이 저항력을 통해 자연의 전능한 힘을 가늠할 수 있는 용기를 갖게 하기 때문이다.§ 28

숭고에 대한 칸트의 분석에는 여러 가지 요소가 복잡하게 얽혀 있으며 어떤 것은 장황하게 반복되기도 한다. 간단히 핵심만 추려보자.

첫째, 숭고는 크기와 규모에 있어 압도적이다. 그것은 모든 감각의 척도를 넘어선다. 아름다움이 대상의 '질'과 관련하여 '마음에 드는'wohlgefallen 것이고, 그래서 정적 관조 속에서 삶의 활기를 불러일으킨다면§ 27, 숭고는 대상의 '양'과 '크기'에 관련된다. 그래서 숭고는 "순전히 큰" 것이고, 이 크기는 "모든 비교를 넘어"선다.§ 25

둘째, 숭고는 무엇보다도 "부정적 쾌감"negative Lust이다. 그것은 단순히 매혹이라기보다는 "뒤흔듦"Rührung이고, 이런 뒤흔듦은 그저 "놀이"에 그치는 것이 아니라 "진지함"을 불러일으킨다.§ 23 감동은 마음과 몸이 뒤흔들리는 데서 생겨난다. 숭고의 느낌에 부정적 뉘앙스가 들어가는 것은 이런 이유에서다. 이 부정성은 한정되지 않음-'무한정성'Unbegrenztheit의 지평으로 열려 있다. 그리하여 숭고미에는 놀라움이나 경탄도 담겨 있지만, 그보다는 충격과 두려움 그리고 전율에 더 가깝다. 그만큼 숭고는 부정적 감정에 친숙한 것이다. 이 충격이 다름 아닌 "상충" 또는 "상쟁"Widerstreit의 느낌을 불러일으킨다.§ 27 이런 이유로 미의 경험에서는 상상력과 지성Verstand이 잘 어울리는 반면 숭고에서는 서로 부딪친다. 이 부정적·상쟁적 계기 때문에 상상력과 지성은 서로 충돌하면서 전율이나 충격 같은 부정적 감정을 야기한다. 그러므로 숭고는 무제한적 부정성이고 탈경계적 한계경험이다.

셋째, 숭고에는 "이성의 이념"이 들어 있다.B 77 이성의 이념은 감각적 차원이 아니라 초감각적 차원 속에 있다. 그리하여 우리는 숭고미를 통해 무한성이나 형이상학 또는 신적인 한계경험과 만난다. 이때 이념은 대상 자체라기보다는 대상에 대해 우리가 느끼는 총체적 표상에 가깝다. 그러므로 "숭고성은 자연의 사물 안에 있는 것이 아니라", 이 자연이 '압도적'이라고 느끼는 한 바로 "우리의 심성Gemüt 안에 포함"되어 있다. 결국 숭고는 자연 자체의 성격이라기보다는 자연을 숭고하게 느끼는 우리 마음의 숭고이고, 우리 마음이 품은 이념의 표시인 것이다. 그렇다면 숭고의 경험에서 남는 것은 무엇인가?

숭고는 자아의 탈경계화
낭만주의는 흔히 규범적이고 일상적인 것을 넘어 낯설고 기이하

며 이국적인 것을 추구한 사조로 알려져 있다. 하지만 낭만주의의 그런 충동은 단순히 주관적 몽상의 결과는 아니었다. 그것은 무엇보다도 1800년을 전후로 한 거대한 산업혁명에 대한 의식적 반작용이었다. 그러니만큼 그것은 인간 소외를 야기하는 근대적 물질주의·산업주의 경향에 대한 그 나름의 저항적 표현이기도 했다. 하지만 1800년대 독일이나 프랑스에서 일어난 여러 사회변혁운동의 실패에서 보듯이, 이러한 저항은 성공했다고 보기 어렵다. 따라서 그때 이후 낭만주의자들은 내면적 세계로 더욱 깊게 침잠한다.

그러나 그럼에도 낭만주의의 현실적·정치적 함의를 잊지 않는 것은 중요하다. 아무리 몽상적이라도 거기에는 사실적 토대와 경험적 맥락이 담겨 있다. 낭만주의의 꿈은 단순히 낭만적 몽상에 대한 찬미가 아니라, 기존과는 다른 현실에 대한 절실한 염원에서 나온 것이다. 세계의 낭만화나 풍경의 시화詩化는 보다 깊은 의미에서 더욱 조화로운 미래를 향한 갈망을 표현한 것이다. 그런 점에서 숭고의 의미를 다시 한번 되짚어볼 필요가 있다. 숭고는 거대한 바위나 암벽 위에서, 또는 광활한 바다나 이런저런 황무지나 폐허에서 우리는 우리를 넘어서는 어떤 알 수 없는 힘이 자리하고, 자신의 자아가 틀을 벗어나 타자와 만나며^{자아의 탈경계화} 세상의 곳곳에서 영적인 기미와 만물의 생기를^{범신론 또}_{는 만물의 생기 부여Allbeseelung} 느끼게 되는 것이다. 이러한 느낌을 우리는 '숭고하다'고 말할 수 있을 것이다.

판단력 = 자연과 자유의 매개

숭고미는 규모나 강렬성에 있어 기존의 기준을 압도한다. 그래서 충격과 전율을 일으킨다. 형태나 실체를 가늠하기 어렵고, 파악이 불가능하다. 형식이나 규범의 통일성이 아니라 와해를 중시하고, 유한한

것이 아니라 그 너머의 무한성을 찬양한다. 이런 충격은 비규칙적이고 일탈적이며 해체적이고 무질서한 것으로 끝나지 않는다. 거기에는 어떤 "이념의 형식"이 자리하기 때문이다. 칸트는 이것을 "전혀 다른 종류의 저항력" 또는 "자연의 그럴듯한 전능한 힘을 가늠할 수 있는 용기"라고 불렀다.

우리는 자연의 압도하는 힘 앞에서 한편으로 스스로를 보잘것없이 느끼면서도, 다른 한편으로는 그 힘을 가늠하고 넘어설 수 있는 용기를 갖는다. 이 점에서 숭고의 체험은 미의 체험과 구분된다. 아름다움이 우리의 마음에 질적 성격으로 호소하면서 조용한 관조를 허용한다면, 숭고는 압도적 규모와 크기로 말미암아 우리의 마음을 뒤흔든다. 그러면서 다른 어떤 상태로 나아가게 한다. 숭고의 이러한 부정적 즐거움에는 기존 현실에 대한 '저항력'이 자리하기 때문이다. 이것이 숭고의 '심미적 저항력'이라면, 이 저항력을 끌고 가는 힘은—칸트식으로 말하면—'판단력'Urteilskraft에서 나온다.

그의 많은 개념들이 그러하듯이, 칸트의 판단력 개념 역시 매우 복잡하고, 다른 여러 개념들과 얽혀 있다. 간단히 말하면 판단력은 두 개의 대립항, 즉 감성과 이성, 구체와 보편, 자연과 자유를 이어주고 매개한다. 자연이 감성적 구체의 영역이라면, 자유는 초감성적 보편의 영역이라고 할 수 있다. 특히 '반성적 판단력'die reflektierende Urteilskraft은, 보편 아래 특수를 포섭하는 "규정적 판단력"die bestimmende Urteilskraft과는 달리, 특수한 것에 골몰하는 가운데 보편을 만들어간다. 그리하여 반성적 판단력 속에서 개별적이고 구체적이고 특수한 것은 반성되고 판단되면서 개별을 넘어선 보편적 가능성이 탐색된다. 이렇게 하여 반성적 판단력은 특수와 일반, 구체와 보편을 하나로 잇는 '심미적 판단력'의 대변자가 된다.

숭고의 비극성과 위엄

숭고는 미처럼 단순히 '마음에 드는 조화로운 감정'에 그치지 않는다. 그것은 우리의 마음을 뒤흔들고 기존의 기준과 관습을 전복시킨다. 그러면서 다른 어떤 지평, 즉 감성과 사고와 세상의 다른 가능성을 탐색케 한다. 주체가 기존과는 다른 충격 속에서 새로운 자아, 새로운 세상과 자연을 체험하게 되는 것은 그런 맥락 속에서다. 그리하여 주체의 주체성은 숭고체험을 통해 기존과는 전혀 다른 깊이와 폭을 얻는다. 이런 점에서 숭고의 체험은 파악 불가능한 것의 한계체험이다. 그것은 부정적 전율 속에서 초감성적·초인간적 위대함의 세계로 우리를 이끈다. 초감성적 위대함의 세계란 아마도 최고선$^{Summum\ Bonum}$의 윤리적 세계일 것이다. 우리가 슈마드리바흐 폭포의 숭고미에서 느끼는 것은, 결국 이러한 최고선의 이념적 세계다.

그러므로 숭고의 체험은 단순히 엄청난 크기나 압도적 장엄함에 머물지 않는다. 그것은 부정적 회로를 통해 이념의 형식으로 전환되어야 한다. 사회정치적 개선을 위한 출발점일 뿐만 아니라 정신적·실존적 전환을 위한 출발점이어야 한다. 숭고미는 그 압도적 크기로 우리를 뒤흔들고 그 크기 앞에서 우리는 자신의 왜소함을 느끼지만, 그러나 바로 이 왜소함 덕분에 우리는 보다 높고 소중하며 고귀한 가치를 생각하게 된다.

결국 숭고체험에서 중요한 것은 숭고한 자연의 사물 자체가 아니라 자연을 숭고하다고 느끼는 우리 심성의 부정적·상쟁적 고양이고, 고양된 마음속의 이념이며, 나아가 이렇게 고양된 이념에의 심미적 지향이다. 인간이 숭고한 것은 지금 여기를 넘어서고자 하는 부정적 지향 때문이다. 이 부정적·유토피아적 지향 덕분에 우리는 온갖 실존적 한계에도 불구하고 존재론적으로 고양될 수 있다. 이것이 숭고의 비극성

과 위엄이다. 우리는 숭고의 감정 속에서 '좀더 앞으로' 나아간다. 숭고
에 힘입어 자연에서 자유로 성숙해가는 것이다. 이러한 계속적 형성을
북돋는 것이 예술이고 문화다. 지속적 형성과 개선의 이념은 인간의
근대사에서 가장 핵심적인 성취였다.

4
사라진
낙원을 그리다

어지러운 현실의 아득한 출구

　요즘은 방학이라 계속 집에 있다. 연락하거나 외출해야 할 일이 없지는 않지만, 그런 일은 가능한 한 줄이고 내 일에 집중하고 있다. 겨울방학에는 특히 그렇다. 마치 곰이 동면하듯, 나는 사회적 관계를 줄이고 좀더 조용한 곳으로 물러나 지금 하고 있는 일, 내가 하고 싶은 일에 몰두한다. 최근 이렇게 하는 일에 새삼 활력이 생겨난 듯하다. 그것은 지난 연말에 다녀온 여행 덕분일 것이다.

겨울 해안가를 걷다

　지난달 말 사흘 동안 동해안을 걸었다. 속초 청초호에서 출발해 영랑호를 지나 고성 그리고 화진포에 이르기까지 50킬로미터 정도 되는 거리였다. 도착한 날에는 오후 들어 갑작스레 폭설이 내렸고, 숙소에 들어가는 일 외에는 달리 할 수 있는 게 없었다. 다행히 그다음 이틀은 화창해 걷기에 좋았다. 주로 밤사이 얼어붙은 눈길을 걸었고 때로는 그 울퉁불퉁한 길마저 끊겨 애를 먹기도 했지만, 하루 종일 걷는 일이 그런대로 괜찮았다. 그렇게 나는 동해안을 따라 북쪽으로 크고 작은 해수욕장과 포구를 스무 개쯤 지나왔던 것 같다.

　겨울 해안가에는 무엇이 있었던가. 간혹 한두 군데 예외는 있었지만 크고 넓은 모래사장에는 대부분 아무도 없었다. 지난여름에는 그토록

많은 사람들로 북적였을 테지만, 겨울의 그곳에는 파도와 모래와 바람만 왔다가 가곤 했다. 나는 바닷가에 앉아서 파도소리를 들었고, 쉼 없이 밀려왔다가 부서지고 물러나는 물결의 거품을 바라보았다. 그리고 가끔 고개를 들어 수평선 너머를 바라보기도 했다. 저 머나먼 곳, 그곳은 내가 볼 수도 들을 수도 없고, 냄새를 맡거나 만지거나 맛볼 수도 없다. 거기서는 내 오감五感이 멈추고, 멈춘 오감 너머로 미지의 세계가 펼쳐져 있을 것이다. 아마도 세상사의 많은 것은 보이는 것과 보이지 않는 것의 이런 겹침 속에서, 이 모든 것이 말없이 순환하는 가운데 생성과 소멸을 끝없이 되풀이할 것이다.

여기 있는 것은 저기 있는 것에 둘러싸여 있고, 이 모든 있는 것은 있지 않는 것 또는 앞으로 있게 될 것의 바탕 위에 자리한다. 그러면서 있는 것과 있지 않는 것, 보이는 것과 보이지 않는 것은 맞물려 있다. 마치 존재자가 비존재자를 수반하면서 비존재자와 공존하는 것처럼 말이다. 삶의 물리학은 그 형이상학을 배제할 수 없다. 이것은 드러난 모든 것이 아직 드러나지 않은 것, 앞으로 가능하게 될 무엇을 배경으로 하는 것과 같다. 아무도 없는 겨울 바닷가에서 나는 쉼 없이 밀려오는 물결을 바라보고, 한결같은 파도소리를 들으며, 불어오는 찬바람을 맞았다. 그러면서 잠시 나를 살펴보고 내 주변을 돌아보았다. 지난 두어 달 동안 내가 했던 일이나 내가 속한 현실이 조금씩 떠올랐다.

이제서야 숨통이 좀 트이는 느낌이었다. 내가 서울을 떠나온 것은 아마도 이런 생래적 욕구―하루가 멀다 하고 터져 나오는 온갖 병리적 현상들―에서 나를 떼놓고 싶은 마음 때문이었는지도 모른다. 이 현상의 중심에는 물론 국정농단 사태가 있었다. 여기에 대해서는 대통령의 무책임과 시스템의 미비, 사사로운 것의 공적 전횡 등 많은 것을 얘기할 수 있을 것이다. 그렇게 해서 촛불집회가 일어났지만 그래도

답답함은 사라지지 않았다. 마치 갇혀 있는 듯 뭔가 좁고 부박하며 표피적인 느낌을 떨치기 어려웠다. 왜 그랬을까.

사람이 하는 많은 일은 개별적으로 일어나면서도 구조적으로 맞물린 채 진행된다. 오늘의 한국사회가 물질적으로는 번지르르하면서도 왜 그 속은 내실 있고 충일한 느낌을 주지 못하는 것일까. 나는 이 땅의 공론장을 떠올린다. 한국인의 일상적 삶은 대체로 차분하고 안정된 것이라고 말하기 어렵다. 그 전체적 풍경은 여전히 거칠고 살벌하다. 흥분되고 격앙된 어조가 지배적이고, 비방과 질타가 끝없이 반복된다. 공론장의 수준이 이렇게 낮기에 정부시스템도 과오를 반복하고, 시스템을 구성하는 사람들도 위에서부터 바르게 행동하지 못했을 것이다. 나는 끝없이 회자되는 이런 추문들을 견디기 어려웠다.

일어난 사실은 중요하다. 그러나 그보다 중요한 것은 사실에 대한 바른 검토다. 하지만 가장 중요한 것은 인간의 현실은 일어난 일과 그에 관한 검토 이외에 알려지지 않은 가능성을 포함한다는 사실일지도 모른다. '인간과 사회의 관계'가 중요하지 않다는 것이 아니라, 사회를 포함하는 '개인과 세계 사이의 관계'가 더 근본적이고, 따라서 우리의 사회진단은 이런 근본사실을 포함하는 것이어야 한다. 이 근본사실이 누락될 때, 인간 현실은 표피적 현실로 대체된다.

열려 있다는 것

이 땅의 현실은 자주 추락하는 것처럼 보인다. 여기에도 많은 이유가 있을 것이다. 하지만 그 핵심은 우리 사회가 서구사회와는 달리 역사의 누적적 경험을 통해 근대적 가치를 하나씩 정비해오지 못한 데 있지 않나 싶다. 아마도 이번 스캔들에서 많은 사람들이 분노하고 모욕감을 느낀 것도 그런 이유에서일 것이다. 그런 점에서 촛불집회는

반암해변
2016년 12월 강원도 고성군 반암해변에서 찍은 사진.
전날 많은 눈이 내렸고, 내가 나간 모래밭에는
파도가 밀려오는 데까지 눈이 쌓여 있었다.
여기 보이는 세상은 눈과 바다와 하늘만으로 이뤄진 듯하다.

충분히 이해할 만한 일이다. 그렇지만 그 같은 추문이 그토록 오랫동안, 벌써 석 달 가까이 이 땅의 사적·공적 영역을 휩쓴다는 것은 불쾌한 일이지 않을 수 없다. 우리는 되풀이되는 현실의 이런 추락 앞에서도 현실을 넓고 깊게 바라볼 필요가 있다. 현실의 문제는 간단하지 않기 때문이다. 나아가 여기에는 인간이 관련되어 있고, 인간과 관련된 실존적 문제는 사회적 문제보다 더 복잡하기 때문이다. 이 물음 앞에 우리는 먼저 열려 있지 않으면 안 된다. 그렇다면 '열려 있다'는 것은 무엇인가.

짐바브웨 출신 작가 가파[P. Gappah, 1971-]가 출간한 책 가운데 탐험가 리빙스턴[D. Livingstone, 1813-73]에 대한 것이 있다. 이 작품은 리빙스턴이 남아프리카를 탐험하면서 노예무역의 비참한 실상을 목격하고 선교를 병행하다가 죽게 되었을 때, 그의 동행인들이 리빙스턴의 심장과 간 등 모든 내장을 꺼내고 시체를 햇볕에 말린 후, 그것을 그의 고국인 영국으로 실어 보낸 이야기를 담고 있다. 가파는 최근의 한 인터뷰에서 왜 아프리카 사람들이 그렇게 했는지, 리빙스턴이 유령이 되어 그들을 쫓아다닐 게 두려워서 그랬는지, 아니면 영국 사람도 자기의 고향 마을에 묻혀야 한다고 생각했는지 모르겠다면서, 이 이야기를 70개의 서로 다른 관점에서 이야기하고 싶었다고 말했다.

가파는 자신의 또 다른 소설 『기억의 책』[2015]에 대해서도 말했다. 이 책은 '메모리'[Memory]라는 이름을 가진 젊은 여성이 짐바브웨 여자형무소에서 처형을 기다리는 동안 과거의 사건들을 회고하는 작품이다. 여기에는 형무소 안에서 500가지의 서로 다른 일이 동시에 일어나는 장면이 있는데, 가파는 이것이 바로 자신이 사고하는 방식이라고 했다.*

＊ 『Die Zeit』, 2016년 12월 12일자.

가파의 예를 보면, 무엇인가에 '열려 있다'는 것은 1,000명의 삶에 대해 1,000가지 방식으로 쓰는 것이라고 말할 수 있을지도 모른다. 1,000가지 사물에 대해 1,000가지 반응으로 보고 듣고 느끼고 생각하는 것. 그것이 현실에 대해 열려 있고, 현실을 제대로 파악하는 바람직한 방식일지도 모른다. 우리는 우리가 만나는 사람에 대해, 내가 겪는 현실의 크고 작은 사건에 대해, 또 내가 바라보는 꽃과 나무와 바람과 하늘에 대해, 나아가 우리가 경험하는 이 나라의 현실과 문화에 대해 다양한 시선으로 바라볼 수 있는가. 그렇게 함으로써 서로의 갈등을 고민하면서도, 갈등에 완전히 포박되는 것이 아니라 그 너머의 가능성까지 염두에 둘 수 있는가. 그래서 현재적 삶의 낙후에도 불구하고 현실의 삶을 언제나 드넓고 깊은 지평 아래 바라볼 수 있는가.

현실에 열려 있다는 것은 현실을 현재 상태에서뿐만 아니라 가능성 속에서 바라본다는 뜻이다. 지금 일어난 현실은 현재적으로 중요하지만, 이 현재적 중요성이 현실의 전체는 아니라는 것, 오히려 그것은 현실의 일부이고, 현실이 부단히 변하는 한 앞으로 다가올 현실은 그 이상일 것이라는 것, 바로 이 점을 의식하는 것이 정신의 개방성이다. 열린 정신은 현실을 그 가능성의 깊이와 넓이 아래 파악하려 할 때, 비로소 생겨난다. 충일한 삶은 열린 현실을 감지하는 열린 의식 속에서만 가능할 것이다. 열린 의식으로 현실을 대할 수 있다면, 우리는 사회정치적 현실에 영향을 받으면서도 때로는 그와 무관하게, 편향과 경사傾斜를 줄이면서, 정신적으로 충만한 삶을 살아갈 수도 있을 것이다.

성숙한 사회라면, 거기에는 열린 의식과 열린 현실이해가 자리할 것이다. 또 그렇게 될 때, 그 사회의 공론장은 이미 어느 정도 건전하게 구성되어 있을 것이다. 한 사회가 이러하다면, 이 사회에서 살아가는 개개인은, 크고 작은 갈등과 사건에도 불구하고, 그 나름의 삶을 '그런

대로 충일하게' 살아간다고 할 수 있지 않을까. 그것이 민주사회이고, 바람직한 공동체의 모습일 것이다.

그러나 그런 충만된 삶은 현대사회에서 실현되기 어려워 보이고, 한국사회에서는 더더욱 그렇다. 오늘날 사회는 '속도'에 의해 규정되고, 순간과 파편, 충격과 익명성, 우연성과 끔찍함으로 특징지어지기 때문이다. 사회는 급격하게 변하고 있고, 현실과 가상은 쉽게 구분되지 않으며, 인간 사이의 관계는 거칠고 낯설다. 그리하여 삶의 불확실성과 불안정성은 날이 갈수록 고조된다. 여기에서 어떻게 충만된 삶을 살 수 있고, 어떻게 행복을 말할 수 있겠는가? 아마도 카프카^{F. Kafka, 1883-1924}가 '자유보다는 출구'를 말한 것은 이런 현대성의 징후를 감지해서일지도 모른다.

자유가 아니라 출구를

카프카는 거리의 사람들이 언제나 똑같은 표정과 똑같은 동작으로 오가는 것을 지켜보면서 이 모든 사람들이 '동일인물'이 아닐까 생각하곤 했다. 카프카의 짧은 산문인 「학술원에 드리는 보고」¹⁹¹⁷는 바로 그런 이야기를 담고 있다. 주인공인 원숭이는 "본질적으로 새로운 내용을 보고할 게 없다"고 고백한다. 그러면서 단지 인간세계에서 자리 잡기까지의 "경로 정도를 보여줄 수 있을 것"이라고 덧붙인다. 그는 말한다.

저는 자유를 원하지 않았습니다. 제가 원했던 것은 오직 출구였습니다.

카프카가 자유를 원하지 않았던 것은 자유가 좋지 않아서가 아닐

것이다. 그가 자유라는 말을 주저한 것은, 마치 이 자유가 지극히 당연하고 아무런 노력 없이도 손쉽게 얻을 수 있기라도 한 것처럼, 사람들이 쉽게 말하고, 그럼으로써 거짓을 일삼고, 그로 인해 결국 크고 작은 실망을 했기 때문이다. 그는 삶에서 자유가 얼마나 혹독하리만치 버거운 것인지를 잘 알고 있었던 것 같다.

자유는 삶과 별개로 존재하는 게 아니다. 지금이 꼼짝없이 갇힌 처지라는 것을 깨닫고 이러한 처지에서 벗어나려고 몸부림치는 일이야말로 자유의 시작이고 실천이며, 어쩌면 자유의 모든 것일 수도 있다. 사람의 현재 상태는 명시적이건 암묵적이건, 의식적이건 무의식적이건, 이미 주어진 것에 이런저런 식으로 '얽혀' 있기 때문이다. 말에 얽혀 있고, 느끼고 생각하는 방식에 얽혀 있으며, 사람 사이의 관계에 얽혀 있어서 우리는 대개 기존의 틀을 답습한다. 매일매일 우리를 움직이는 것은 일상의 저 강고한 타성이다.

카프카는 거창한 말을 삼갔다. 그는 가능한 한 수식 없이, 최대한 정확하게, 서술하고자 애썼다. 그래서 그의 언어는 마치 '관공서의 언어'Amtssprache처럼 건조하고 딱딱하다. 그러면서도 핵심은 놓치지 않는 것 같다. 이렇게 해서 그가 가닿은 것은 현실을 직시하는 가운데 '부단히 연습하는 일'이었던 것으로 보인다.

출구를 찾으려면 배워야만 했습니다. 저는 닥치는 대로 배웠습니다.

원숭이가 매일 저녁에 했던 공연도 그렇게 배우려는 시도 가운데 하나였을 것이다. 이것은 출구를 향한 인간의 시도에 대한 비유다. 우리는 이것을 '시적·문학적 방식'이라고 말할 수 있을까. 말하자면 사

실을 그대로 쫓는 것이 아니라, 카프카가 원숭이를 내세워 학술보고를 하듯이, 하나의 사례를 들어 '비유적으로' 말하는 것, 그러면서 현실의 드러난 모습만 그리는 것이 아니라 그 가능성을 생각하고 그에 대해 서술하는 방식 말이다.

문학예술은 기존 현실과는 다른 현실적 가능성에 대한 탐구다. 있을 수 있는 가능성 속에서 이 가능성을 비유적으로 보여주면서 현실을 성찰하고 비판하는 것이 문학의 방법이다. 그것이 아마도 그가 감당할 수 있는 나름의 희망방식이었을 것이고, 희망에 대한 카프카적 대응방식이었을 것이다.

자족 속의 항진亢進

겨울바다를 보고 남은 것은 무엇인가. 별다른 것은 없다. 아니다. 어쩌면 나는 많은 것을 얻었다고 말해야 할지도 모른다. 2500여 년 전 고대 그리스의 한 철인은 이렇게 말했다.

타향살이는 삶의 자족自足을 가르친다.

구태의연한 말이지만, 나는 내가 하는 일이 새삼 귀하다는 것을 다시 느꼈다. 그저 느낀 것에 그친 것이 아니라 영혼의 밑바닥에서부터 소중함을 절감했다고 할까. 하루 종일 찬바람을 맞으며 해안가를 걷다 보면, 해가 저물 무렵에는 온몸에 냉기가 돌면서 팔다리가 굳는 듯했다. 허기진 배를 쥐고 따뜻한 밥과 국 한 그릇을 먹을 수 있다면, 그것은 고마운 일이 아닐 수 없었다. 그 며칠 동해안 바닷가를 거닐면서 나는 나의 집과 나의 방을 떠올리고, 내가 속한 공동체를 다시 돌아보게 되었다. 가지지 못한 것에 괴로워하지 말고, 가진 것으로 즐거워하는

사람이 현명하다고 했던가.

그러나 나의 자족하는 마음이 내가 사는 사회의 합리적 구성과 이어지지 않는다면, 그것은 사사로운 쾌락에 지나지 않을 것이다. 거꾸로 내가 하는 일이 세계에 열려 있다면, 그것은 크게 잘못되지 않을 것이다. 왜냐하면 그것은 스스로의 관점을 더 넓은 현실로 여기는 가운데 끊임없이 교정해갈 것이기 때문이다. 이 부단한 자기교정에 말 없는 것들─겨울바다의 풍경─은 큰 역할을 할 것이다. 파도와 모래, 바람과 물결과 수평선은 훼손되지 않은 원형적 이미지다. 이 말없이 온당한 것들에 기대어 나는 나 자신을 바로잡고, 이런 방향잡기에 흡족해하면서 계속 항진해나갈 것이다.

인간과 그 삶을 훼손되지 않은 가능성 아래 이해하려는 것, 그것은 1,000명의 사람을 1,000가지 방식으로 이해하려는 가파의 사고방식이기도 하고, 자유보다는 출구를 갈망한 카프카의 실천방식이기도 할 것이다. 현실은 언제나 어지럽고 그 출구는 늘 아득하다. 인간에게 자유는 어디 다른 곳에 있는 것이 아니라, 가능성의 넓이와 깊이를 잊지 않은 채 그 현실적 출구를 모색하는 데 있을 것이다. 이런 모색에서부터 좀더 나은 현실도 실현될 것이기 때문이다.

낙원의 꿈 푸생과 구에르치노의 그림

지금의 현실보다 좀더 나은 세상은 가능한가. 서로 미워하거나 질시하지 않고, 종교나 인종, 나라나 언어가 달라도 함께 어울리며, 고통 없이 평화롭게 살 수 있는 세상에 우리는 도달할 수 있을까. 이 모든 유토피아적 이상 추구는 아르카디아의 황금시대를 노래한 로마의 시인 베르길리우스^{Vergilius, BC 70-BC 19}에서부터 『유토피아』의 저자 모어^{T. More, 1478-1535}, 『태양의 도시』를 쓴 캄파넬라^{T. Campanella, 1568-1639}, 공상적 사회주의자 오웬^{R. Owen, 1771-1858}이나 생시몽^{S. Simon, 1760-1825}, '무담보 소액대출운동'으로 빈민들의 빈곤퇴치에 앞장섰던 방글라데시의 유누스^{M. Yunus, 1940-} 까지, 개혁운동에 앞장선 모든 이들의 꿈이었다.

인류의 유토피아적 이상은, 주창자와 시대에 따라 조금씩 다르지만, 크게 보면 서너 가지로 요약된다. 폭력과 전쟁에 반대하고 평화를 추구하며, 가능한 일은 조금 하면서 교양과 자기형성을 위해 시간을 쏟고, 소유를 금지하고, 선악의 이분법을 넘어 공동의 조화로운 삶을 지향한다는 점이다.

BC 3세기 아소카^{Ashoka, BC 273?-BC 232}왕이 추구한 것도 비폭력적 관용의 삶이었다. 그는 살생을 금지하고, 제국의 땅을 백성들에게 나눠 주었으며, 길을 따라 나무를 심어서 모든 짐승과 사람들에게 그늘을 주고자 했다. 『성서』에 묘사된 에덴동산과 기독교적 구원의 시간도 이

런 거친 현실에 대한 대항적 기획에 다름 아니다.

그렇듯이 누구에게나 말 못 할 한두 가지 그리움이나 숨은 열망 같은 것이 있다. 나도 그렇다. 나에게 그 열망은 이런 물음으로 되어 있다. 이를테면 시가 그리는 것은 무엇인가. 문학과 예술 그리고 철학이 지향하는 바는 무엇인가. 지상적 낙원은 과연 존재하는가. 그것이 없다면, 글은 왜 쓰고, 예술은 무엇을 표현하며, 사상은 무엇을 구축할 수 있는가. 설령 낙원이 없다고 해도 낙원을 좇는 인간의 꿈은 낙원적이지 않는가. 이런 갈망을 담은 글은, 그 자체로 고귀하지 않은가.

좋은 글에는 낙원의 모습이 마치 물그림자처럼 어려 있다. 그렇듯이 예술은 낙원을 상상적으로 소환한다. 우리에게 남겨진 것은 낙원을 향한 이러한 갈망과 에너지를 잃지 않는 것인지도 모른다. 왜냐하면 그 에너지는 '좀더 나아지기' 위한 희망이고, 그런 점에서 '선의지'이기 때문이다. 선의지는 고귀하다. 헤겔은 선을 '실현된 자유'realisierte Freiheit라고 했지만, 우리는 선의지 속에서 비로소 자유로울 수 있고, 자유로울 수 있다면 그 존재는 고귀하다.

이런 생각이 들 때마다 내가 떠올리고 감상하는 그림이 하나 있다. 푸생N. Poussin, 1594-1665의 「나도 한때 아르카디아에 있었네」1638다. 이 그림은 내가 오랫동안 좋아했을 뿐만 아니라, 내가 하는 일—읽고 생각하고 쓰는 일—의 어떤 궁극적 지향점인 것처럼 여겨져서 마음 한 구석에 늘 자리해왔다.*

* 나는 여기에 대해서 거의 20년 전에 글을 쓴 적이 있다. 문광훈, 「꿈·죄·글·길」, 『구체적 보편성의 모험 - 김우창 읽기』, 삼인, 2001, 21-60쪽.

나도 한때 아르카디아에 있었네

그림 중앙에는 누런 황토색의 커다란 석관石棺이 하나 놓여 있다. 이 석관 주위로 네 명의 사람이 모여 있다. 석관의 중심에는 아마도 'Et in Arcadia ego'라는 글자가 쓰여 있는 듯하다.

중앙의 턱수염난 사람이, 왼쪽 무릎을 꿇고 허리를 굽힌 채, 손가락으로 글자를 가리키며 들여다보고 있다. 그 오른편에 선 목자는 수염난 사람의 손짓에 호응하듯이, 돌 위에 왼발을 올려놓고 허리를 구부린 채 손으로 석관을 가리키고 있다. 하지만 그의 시선은 오른쪽 여인을 향해 있다. 화려한 황금빛 옷차림으로 보아 이 여인은 양치기는 아닌 듯하다. 어쩌면 그녀는 여신인지도 모른다. 그녀는 오른손은 오른쪽 목자의 어깨 위에 얹고 왼손은 자기 허리에 놓은 채, 아무런 요동 없이, 지극한 절도節度와 평정심 속에서 이 해독작업을 바라본다. 그녀는 역사의 신 클리오Klio이거나, 낙원 같은 이 지역을 인격화한 '아르카디아'일 것이다. 여신과 대조적으로 그림 왼쪽에는 또 한 명의 목자가 왼팔을 길게 뻗어 석관 위에 얹고 오른손으로는 지팡이를 짚고 선 채, 동료 양치기들의 모습을 주의 깊게 바라보고 있다.

석관과 세 명의 양치기, 그리고 한 명의 여신 둘레로 서너 그루 나무가 서 있다. 저 멀리로 들녘이 펼쳐져 있고, 그 너머로는 산이 보인다. 하늘은 푸르고 하얀 구름도 여기저기 떠다닌다. 아르카디아는 원래 그리스 중부의 척박한 초원지대이지만, 베르길리우스가 풍요와 축복의 땅으로 묘사한 이래 서구 예술사에서 오랫동안 낙원과도 같은 이상향으로 받아들여졌다.

그림의 제목이자 석관에 적힌 글자인 '에트 인 아르카디아 에고'에 대해서는 여러 가지 해석이 있다. 글자 그대로 그것은 '나도 아르카디아에 있었다'는 뜻이지만, 그리고 이때의 '나'는 무덤 속의 죽은 자를

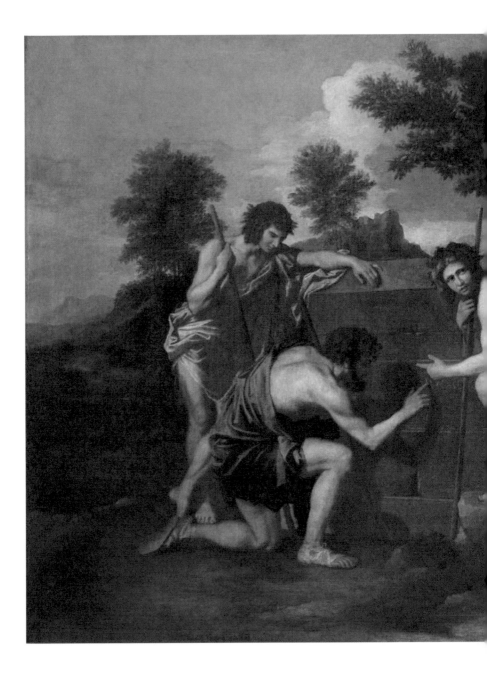

**푸생, 「나도 한때 아르카디아에
있었네」, 1638.**
세 양치기와 한 여신이 오래된
석관을 둘러싼 채, '에트 인
아르카디아 에고'(Et in Arcadia
ego)라는 글자를 살핀다.
낙원은 오래전에 사라졌다.
이제 남은 것은 낙원의 흔적을
해독하는 일뿐. 근대 이후의
학문과 예술이 하는 일도
그와 같지 않을까.

말하겠지만, 양치기의 입장에서 보면 아르카디아에 있었다는 것은 과거에 일어난 일일 것이고, 따라서 의미론적으로는 '나 역시 아르카디아에 있었네'라는 뜻이 될 것이다. 그리하여 이상향의 체험은 현재가 아니라 '과거'의 일이 되고, 우리의 사건이 아닌 '그들'의 사건이 된다. 보다 나은 세상은 지금 여기 우리가 누릴 수 없는 것인가. 보다 나은 세상은 실현되고 체험되는 대상이 아니라 그저 기억과 회고의 사안일 뿐이고, 낙원은 성공한 사실이라기보다는 실패의 토로로 자리하기 때문이다.

현대인에게 남겨진 것은 낙원 그 자체가 아니라, 낙원에 대한 단편적 기억과 회고, 낙원 실패의 확인 이외에는 없는 것인가. 이것은 같은 제목으로 이 그림보다 10여 년 앞서 제작된 푸생의 그림이나, 이 두 그림의 원천으로 알려진 구에르치노^{Guercino, 1591-1666}의 같은 제목을 가진 그림을 살펴보면 잘 드러난다.

낙원 – 죽음 – 슬픔 – 사색

구에르치노의 그림 「나도 한때 아르카디아에 있었네」는 두 부분으로 나뉘어 있다. 왼편에는 시커먼 바위 너머로 두 양치기가 반쯤 앉은 채로 있고, 오른편에는 주춧돌인 듯한 받침대 위에 해골 하나가 놓여 있다.

두 목자는 지팡이를 짚고 고개를 갸우뚱거리며 해골을 골똘히 바라본다. 하얀 얼굴의 왼편 목자는 좀 어려 보이고 오른편 모자 쓴 목자는 좀더 나이 들어 보인다. 하얗게 바랜 해골 위에는 날벌레가 한 마리 붙어 있고, 이 빠진 턱뼈 옆으로는 쥐 한 마리가 기웃거리고 있다. 아직 남은 두개골의 양분을 빨아먹는지도 모른다. 한 생애를 기억하는 것은 삭아 허물어진 뼈의 잔해 주변을 기웃거리는 쥐나 파리나 바람 이외에

는 없을 것이다. 받침대 돌에는 바로 그 글자 '에트 인 아르카디아 에고'가 한 줄로 적혀 있다.

푸생은 「나도 한때 아르카디아에 있었네」라는 같은 제목의 그림 두 점을 10년의 간격을 두고 그렸다. 푸생의 첫 번째 아르카디아 그림 역시 구에르치노 그림에 나타난 몇 가지 모티프, 이를테면 목자들의 서로 다른 나이나 해골 장면을 그대로 이어받고 있다.

그러나 해골은 구에르치노의 그림에서처럼 받침대가 아니라 큼직한 석관 위에 더 작게 그리고 비스듬히 놓여 있다. 거기에는 또한 두 양치기만 있는 것이 아니라, 이들 좌우로 두 인물이 더 있다. 왼편으로는 흰옷 차림의 여자 양치기가 한 명 서 있고, 오른편으로는 좀더 나이 든 남자가 하얀 등을 다 드러낸 채 지친 모습으로 앉아 있다. 그는 아르카디아 지방에 흐르는 알포이스^{Alpheus}강을 상징한다고 전해진다. 그가 얼굴을 안 보이는 것은 알포이스강이 대부분 지하로 흐르기 때문이다. 고개를 숙이고 왼팔을 늘어뜨린 채 땅바닥을 바라보는 그의 모습은 그림 전체의 애수에 찬 분위기—사라져버린 낙원과 낙원에서도 피할 수 없는 죽음—에 대한 회한이 담겨 있다. 이 회한은 결국 삶의 근본적 유한성에서 올 것이다.

10여 년 뒤에 그려진 두 번째 그림에서는 애수에 찬 분위기가 훨씬 정제된 것처럼 보인다. 첫 번째 아르카디아 그림에서 석관은 비스듬히 놓여 있고, 세 양치기도 선 채로 두 팔을 벌리거나 올리면서 또는 치맛자락을 걷어 올린 채로, 글자를 읽고 있다. 그것은 바로크 특유의 역동성을 강조한다. 앉아 있는 목동 역시 체념에 차 있긴 하지만, 왼편으로 뻗은 왼팔과 오른쪽 팔꿈치에서 왼쪽 다리로 이어지는 몸의 굴곡은 어떤 운동성을 보여준다.

그에 반해 1638년에 그려진 두 번째 아르카디아 그림에서는 더 이

구에르치노, 「나도 한때 아르카디아에 있었네」,
1618–22.
죽은 자의 꺼진 눈과 입과 이마 위를
기어 다니는 벌레들…
주검을 본다는 것은 이렇게 보는 자의 삶을,
이 삶의 유래와 목적을 돌아본다는 뜻이다.
삶과 삶 너머를 생각하듯이,
죽음과 죽음 이후를 떠올린다.

상 해골이 보이지 않는다. 석관도 화면에서 비딱하게 불안정한 위치로 놓여 있는 것이 아니라, 좌우와 상하로 완벽한 대칭을 이루면서 정중앙에 똑바로 놓여 있다. 이러한 균형에 양치기들의 몸짓 역시 상응하는 것 같다. 그들은 고개를 숙이거나 허리를 굽히고 무릎을 구부리는 등 서로 다른 모습이긴 하나, 예외 없이 차분한 태도로 글자를 바라본다. 이들의 옷매무새도 단정하게 가다듬어져 있다. 말하자면 1638년의 「나도 한때 아르카디아에 있었네」에서 모든 것은 놀랍도록 완벽한 고전적 양식을 보여준다. 그래서 푸생의 이 그림은 흔히 바로크적 고전의 정점을 이룬다고 평가받는다.

절제된 화면구성과 차분한 색채 속에서도 1638년의 「나도 한때 아르카디아에 있었네」는 어떤 비애—낙원 상실—의 깊은 슬픔을 담고 있다. 하지만 그 슬픔은 고전적 양식이 구현하는 절제와 신중의 미덕 덕분에 일정한 균형을 얻고 있다. 어쩌면 그 수준은 '최고'라고 할 수도 있을 것이다. 그 균형은 고전적 완전성의 균형이다. 형식적 완전성과 건축적 엄격성에도 불구하고, 아니 이런 형식적 엄격성 덕분에 감정이 흘러 넘쳐 격앙되거나, 아니면 턱없이 모자라서 삭막하게 느껴지지 않는다. 훌륭한 작품이지 않을 수 없다. 그러나 그렇다고 해도 낙원 상실의 회한은 여전히 가시지 않는다. 오히려 그 회한은 너무나 깊이 뿌리 박힌 것이라고 해야 할 것이다.

실낙원의 모티프는 호메로스와 베르길리우스에서부터 괴테와 실러를 지나 도스토옙스키[F. M. Dostoevsky, 1821-81]에 이르기까지 기나긴 예술 문화사에서 연면히 이어졌고, 폼페이 유적지의 벽화에서부터 조르조네[Giorgione, 1477?-1510], 티치안[Tizian, 1488-1576], 카라치[A. Carracci, 1560-1609], 로랭[C. Lorrain, 1600-82]을 지나 코로[J. B. C. Corot, 1796-1875]와 모네[C. Monet, 1840-1926], 바토[J. A. Watteau, 1684-1721]를 지나 피카소[P. Picasso, 1881-1973]에 이르기

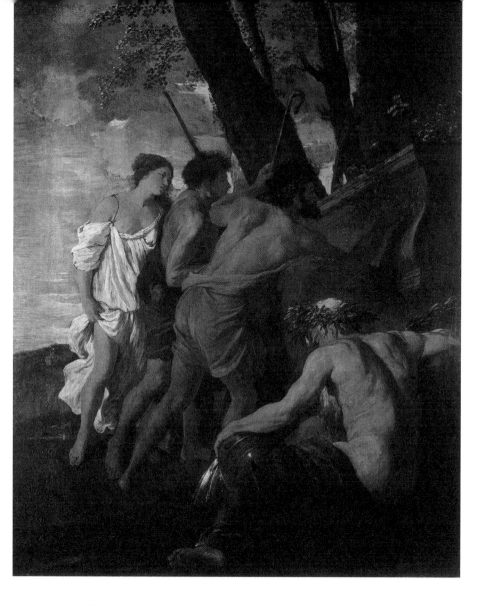

푸생, 「나도 한때 아르카디아에 있었네」, 1627–28.
낙원과 죽음, 그리고 이어지는 발굴과 해독 작업.
아마도 예술은 낙원과 죽음 사이에 파묻힌 어떤 갈망을,
그 좌절된 에너지를 회생시키는 데 있을 것이다.
모든 노동은 슬픈 안간힘이다.
모든 행복은 비가적(悲歌的)이다.

까지 정신사와 이념사의 가장 중요한 사건을 이루었다. 이것은 푸생에게도 해당되는 일이었다. 수많은 시인과 화가, 철학자는 실낙원의 비애를 겪어야 했던 것이다. 낙원에 대한 상실감은 아마도 '인류사적 상수常數'가 아닐까. 더 나은 세상에 대한 갈망, 또는 그런 세상을 이루지 못한 데 따른 회한은 인간의 역사를 동반한다. 세대에서 세대로 전승되는 것은 오직 슬픔과 깊은 회한뿐일지도 모른다.

이상화된 현실—에센스의 세계

푸생은 가난한 지방 소지주의 아들이었고, 아버지는 앙리 4세 치하에서 군인으로 활동했다. 18-20세 무렵 푸생은 루앙과 파리에서 미술교육을 받았다. 매우 어려운 환경이었지만 자기 길을 하나하나씩 개척해간다. 그 같은 경로에서 결정적이었던 것은 이탈리아 시인 마리노G·Marino, 1569-1625와의 만남이었다. 그는 이 시인을 위해 그리스 로마 신화나 오비디우스P. Ovidius, BC 43-AD 17의 「변신」에 나오는 그림을 그려주었고, 마침내 그의 도움으로 로마에 갈 수 있었다. 마리노는 그를 이탈리아로 초대해 로마에 사는 여러 문인이나 학자, 유력자와 만나도록 주선해주었다.

하지만 로마에서의 생활은 녹록치 않았다. 그림의 주된 구매자들, 이를테면 교황이나 주교 같은 고위성직자나 돈 많은 귀족 가문의 사람들, 또는 바티칸의 프랑스 대사 같은 유력 정치가들은 이미 활동 중인 더 명망 있는 이탈리아 화가들에게 주문했기 때문이다. 그런 사람들 가운데는 레니G. Reni, 1575-1642나 카라치A. Carracci, 1560-1609도 있었다. 하지만 이 같은 사정은 시간이 지나면서 차츰 좋아진다. 마리노가 한 추기경을 소개하면, 이 추기경은 또 다른 추기경과 교황을 소개하고, 이들 가운데 어떤 사람은 베드로 성당의 제단화를 주문하기도 했다. 푸

생은 1641년 47세에 프랑스의 왕 루이 13세의 요청으로 파리로 가지만, 이듬해에 다시 로마로 돌아온다. 그는 삶의 대부분 시간을 로마에서 보냈고, 결국 로마에서 죽는다. 그러니 로마는 그의 고향과 다름없었다. 그를 프랑스 화가로 불러야 할지 '로마 화가'로 불러야 할지에 대해서는 아직도 의견이 분분하다.

푸생을 로마 화가라고 부를 때, 이때의 로마란 '이상화된' 로마다. 푸생 그림 속의 로마는 실제 장소라기보다는 그가 꿈꾸고 갈망한 공간이라고 할 수 있다. 푸생 그림은 대체로 로마에서 그려졌다. 그는 로마의 산과 들녘을 자주 돌아다녔고, 이런 풍경을 기록한 책과 시를 읽으면서 영감과 이미지를 얻었다. 그러나 그것은 현실의 로마가 아니었다. 그가 그린 것은 '영원한 도시'로서의 로마였고, '이념'으로서의 로마였다. 수많은 시인과 작가가 그린 비현실적이고 이상화된 고대-유토피아로서의 과거였다. 푸생은 유토피아적 고대를 삶의 에센스^essentia로 여겼기 때문이다. 삶의 본질은 이념과 정신에 있기 때문이다. 적어도 푸생에게 이념은 현실보다 우월했다. 에센스는 어떤 시대적 변동에도 불구하고 방해받지 않은 채 원래의 완전한 모습 그대로 전승되어 마땅하다.

우리가 푸생의 그림에서 현실적 로마를 볼 수 없는 것은 이런 이유에서다. 그의 그림에서 1600년대 로마의 사회정치적 현실이나 종교적 건축물을 확인하기 어렵다는 점은 비판받을 수도 있다. 그러나 역설적으로 바로 이런 이유 덕분에 우리는 전원시적 풍경에 대한 푸생의 사랑과 회한, 체념과 갈망을 읽는다. 앞서 언급했듯이, 이 갈망은 호메로스 이래로 베르길리우스가 노래한 바이기도 했고, 괴테나 실러가 희구한 바이기도 했다. 좀더 나은 사회에 대한 꿈과 시적 비전이 없다면, 인간의 현실은 얼마나 궁색할 것인가.

비가적悲歌的 행복

푸생만큼 평생에 걸쳐 고대 그리스의 이상적 세계를 헌신적으로 탐색하고 표현한 화가는 그의 동시대에 드물 것이다. 이것은 그의 그림에 나오는 인물이나 소재가 온갖 신화적이고 종교적이며 역사적이고 문학적인 주제로 가득 차 있다는 데서 이미 드러난다. 그뿐만 아니다. 이렇게 선택된 주제의 세부묘사에 있어서도 더없이 꼼꼼하고 정확하다.

푸생은 그 당시 프랑스어로 번역된 오비디우스의 책뿐만 아니라, 고대 신화의 내용에도 정통했다. 심지어 로마의 지하납골당에서 발굴된 초기 기독교 유물에 대해서도 잘 알고 있었다고 전해진다. 이처럼 폭넓은 학습을 통해 그는 그림 속 인물들의 몸짓과 태도, 표정과 자세에 인문주의적 가치를 부여했던 것이다. 그래서 그의 유명한 말 "나는 그 어느 것도 무시하지 않았다"는 요즘도 자주 인용된다. 푸생은 고전적·이상적·유토피아적 비전과 관련된다면 그 어떤 것도 가볍게 보지 않았던 것이다.

하지만 이런 광범위한 전거典據와 문헌학적 관련성 때문에 그의 그림을 해석하는 데 여러 가지 어려움이 따른다는 것도 사실이다. 그림 속 많은 요소들이 갖가지 일화나 알레고리와 연결되어 있고, 그러니만큼 그 도상학적 내용은 관찰자의 상상력을 자극하기 때문이다. 여기에 대해 예술사가 셀로G. Sello, 1913-94는 이렇게 설명한다.

푸생에 따르면, 억제된 몸짓과 자제된 감정은 진지하고 지혜로운 것인 도리스Dorisch적 어투로부터 나온다. 철학적 차원은 그의 회화에서 서정적·음악적 차원과 분리될 수 없다. 그것은 서로에게 속하면서 공통된 배경을 이루는데, 이 배경 앞에서 신화와 성경의 인물

들, 이교도적 신과 기독교적 복음서의 저자들, 모세와 디오게네스는 적절하게 필요한 겸양 속에서 행동한다. 도리스 방식의 지혜는 스토아의 고대적 가르침인데, 그는 이 가르침을 17세기 로마에서 알게 되었고, 그의 친구나 주문자 모임에서 자주 토론되기도 했다. 그것은 인간이 자신의 정열과 욕망을 억제해야 한다는 것이었다. 침착함과 마음의 평정 그리고 비가적 행복감을 푸생은 하나의 유토피아적 고대인 아르카디아에서 찾아냈다.*

이 글에서 알 수 있는 것은 네 가지다.

첫째, 이른바 다섯 양식규칙Moduslehre 가운데 푸생이 즐겨 적용한 것은 도리스식이고, 그것은 엄격하고 진지한 주제에 적합했다는 사실이다. 둘째, 엄격성과 진지성은 그의 고전적 취향과도 어울린다. 그래서 서로 다른 성격의 인물들이, 마치 기독교의 모세와 고대 그리스의 디오게네스가 함께 어울리듯이, "적절하게 필요한 겸양 속에서" 어울리는 것이다. 셋째, 이것은 푸생이 스토아학파의 금욕주의를 "그의 친구나 주문자 모임에서 자주 토론"했다는 사실과 이어진다.

침착과 평정과 비가적 행복

그러나 이 세 가지 사실보다 더 중요한 넷째는 푸생이 "침착함과 마음의 평정 그리고 비가적 행복감을 하나의 유토피아적 고대인 아르카디아에서 찾아냈다"는 사실일 것이다. 그가 어떤 주제의 그림을 그렸든 간에, 그것이 종교화든 풍경화든 관계없이, 그 모든 것에는 죽음과 지혜에 대한 17세기의 신스토아주의적 절제가 담겨 있다. 이 절제는

* 『Die Zeit』, 1978년 2월 3일자.

그의 그림에 고전적 품격, 즉 합리적 선명함과 혁신적 힘을 부여한다. 그러므로 푸생의 그림에서 우리가 구할 수 있는 것도 "침착함과 마음의 평정 그리고 비가적 행복감"일 것이다.

이제 필요한 것은 순수한 행복이나 완전한 행복이 아니라 '비가적 행복'의 의식일지도 모른다. 이것이 '슬픈' 것은 우리가 원래의 행복을 잃어버렸기 때문이고, 그럼에도 '행복'이어야 하는 것은 이런 상실 속에서도 행복해야 하기 때문이다. 땅 위의 행복은 '사실'이 아니라 '요청'으로서 자리한다. 인간의 행복은, 그것이 보장되고 실현할 수 있어서가 아니라 살아가는 한 없어서는 안 되기에, 필요한 것이다. 사실 우리가 행복을 말하는 것은 행복해서가 아니라, 행복하지 않다면 살아갈 이유가 없기 때문이다. 그만큼 행복은 삶의 존엄성에 필수적이다. 그것은 인간다운 삶을 위한 최소한이자 최대한의 조건이다.

푸생의 그림에는 어떤 이유로도 변치 않을 무엇, 우리가 살아가는 한 존재하고, 존재하는 한 껴안고 가야 할 불변의 고귀한 것들에 대한 상실의 감정과 희미한 기억이 담겨 있다. 더 이상 이 땅에서 낙원 실현이 불가능하다면, 이제 우리에게 남겨진 것은 상실된 낙원에 대한 기억이고 표현이며, 이 시적 표현 속에서 시도되는 또 다른 방식의 실천적 가능성이다. 아마도 푸생의 묘비명에 '에트 인 아르카디아 에고'가 적힌 것도 그런 이유에서일지도 모른다. 예술은 죽음 또는 소멸의 전능全能에 대항하는 인간의 한 방식이고, 이 표현적 실천을 통해 푸생은 삶의 허망함을 이겨내려 한 것이다.

읽기와 해석-남은 일

푸생의 그림은 사라진 낙원에 대한 인류의 꿈을 놀라울 정도로 차분하고 고요한 평정 속에서 구현한다. 아르카디아의 두 번째 그림에서

무릎 꿇고 해독하는 양치기의 손가락이 가 닿은 곳에는 짙은 그림자가
져 있다. 이제 낙원은 그림자 안에서만, 오직 그림자의 형태로만 기억
할 수 있는 것인가. 오늘을 살아가는 우리에게 남겨진 것은 낙원의 실
현 자체가 아니라 그 실현의 전적인 불가능성을 잊지 않는 일인지도
모른다. 푸생의 그림은 비록 사라진 낙원을 상기하는 슬픈 장면이긴
하지만, 기억의 장면 그 자체는 또 다른 형식의 유토피아적 비전이 아
닌가 느끼게 한다.

그렇다면 푸생의 아르카디아 그림 앞에서 우리가 할 수 있는 것은
무엇인가. 그것은 아마도 읽기와 해석하기일지도 모른다. 아직 살아
있는 사람들 역시 언젠가는 죽어가겠지만, 그럼에도 이미 사라진 낙
원의 흔적을 읽고 해석해내는 일은 반드시 필요하다. 이런 독해 속에
서 어떤 실천적 가능성─더 나은 삶의 윤리적 가능성─도 마련될 수
있다.

인간의 현실은 낙원이기 어렵다. 시적 비전의 총체로서의 낙원은 아
마도 여기 이곳의 인간적 사건이 될 수 없을 것이다. 낙원에서도 죽음
과 소멸은 피하기 어렵기 때문이다. 설령 이곳이 낙원이라고 해도 삶
의 한계는 막을 수 없다는 말이다. 나는 지금 이 글을 쓰고 읽는 바로
이 순간에도 죽음을 향해 한걸음씩 나아가고 있고, 언젠가는 죽어갈
것이다. 그렇다면 우리에게 남겨진 것은 그저 읽고 생각하며 해석하
고 꿈꾸는 일, 그래서 그런 해석에서 깨달은 내용을 실천으로 조금씩
전환해가는 일이다. 자유는 감각이 사고로 수렴되고, 사고가 실천으로
전환되는 변형적 계기를 지칭하는 것이 아닐까. 자유가 삶의 실존적
변형, 이 변형을 통한 일상의 지속적 재편再編이 아니라면, 무엇이란 말
인가.

그러나 이 일은 쉽게 성공하기 어렵다. 그것은 여러 차례의 반성적

회로를 거쳐야 한다. 그러니 실패할 공산이 크다고 할 수밖에 없다. 하지만 그렇다고 해서 그런 시도가 하찮다고, 그래서 없어도 좋다고 말할 수는 없다. 아니 상실된 낙원의 독해작업은 낙원 자체만큼이나 아름다울 수도 있다. 낙원에의 시적 비전은 낙원 이상으로 진실될 수 있다. 그렇게 낙원의 흔적을 쫓아가면서 해석하고 재구성하는 일 자체가 우리의 영혼을 상승적으로 이행시켜주기 때문이다. 상승적 이행 속에서 영혼은 이미 아름답다.

풍경의 시 코로의 그림 세계

우리는 늘 현실에 붙박여 산다. 매일 먹을 것을 마련해야 하고, 오늘 할 일을 계획해야 하며, 일을 마친 저녁에는 무엇을 할 것인지, 누구와 만나고 어떤 모임에 가며, 자투리 시간에는 어떤 일을 해치워야 하는지 생각한다. 그리하여 노동 후의 휴식은 늘 부족하거나, 있다고 해도 쫓기듯 맞이한다. 안식이 안식인 줄 모른 채로 다음 날을 위해 잠자리에 드는 것이다. 그러니 '내 삶은 좀 나아지고 있는가' '그것은 어디로 가고 있는가' 같은 질문을 하기도 쉽지 않다. 그러면서 생애의 시간은 마냥 지나간다.

그러나 이런 경황없는 현실에서도 우리는 가끔 이 현실을 넘어서는 무언가를 떠올리기도 한다. 생계에 쫓기면서도 생계 너머의 어떤 것이 있고, 또 그런 무엇이 있기를 우리는 희망한다. 거기에서는 아마 눈앞의 현실에서처럼 맡은 바 책임이나 과업, 이윤이나 효용의 조건을 그리 따지지 않을 것이다. 직장 일에서나 사람 사이의 관계에서, 그리고 아이의 양육에서도 이익과 등수와 점수를 제1의 원리로 내세우지 않을 것이다. 현실 너머의 그 지평에서는 억압이나 폭력도 지금 여기에 서처럼 횡행하지 않을지도 모른다.

나와 네가 스스럼없이 어울리고, 우리와 그들이 모욕과 수치를 야기함 없이 만날 수 있는 곳, 그리하여 여하한 믿음이나 견해 차이를 넘어

교류할 수 있는 상호이해의 공간이 있을까. 그런 평화로운 공존의 장소가 지금 여기에 과연 있을까. 아마도 현실에서는 쉽게 찾기 어려울 것이고, 따라서 경험하기도 힘들 것이다.

그러나 그런 편견과 수치가 없는 공간이 있다고 단정하기도 어렵지만, 전혀 없다고도 예단하기 어렵다. 삶의 그런 이상적 공간은 좀더 적극적으로 문학이나 예술에서 상상적으로 추구된다. 니체가 말했듯이, 어쩌면 더 나은 현실은 오직 '심미적으로만' 실현될 수 있을지도 모른다. 그렇다면 그 현실은 꿈의 공간이고, 시의 공간이며 예술의 공간이다. 그것은 시적인 것의 세계다.

시적인 것의 공간

오늘날 시를 읽는 사람은 드물다. 그만큼 시의 언어가 대변하는 것, 또는 예술이 지향하는 다른 어떤 현실의 가능성을 상정하기란 쉽지 않다. 가능성은 꿈꾸어진 것이고, 상상력이 지향하는 것이며, 시와 예술의 언어가 그리는 것이기도 하다. 우리는 그것을 통칭해 '시적인 것the poetic/das Poetische의 가능성'이라고 해보자.

시적인 것이란 "언어 속에서 예술가의 영감과 직관을 통해 만들어지고 추구되며 표상되고 형상화되는 무엇"이라는 뜻이다. 시적인 것은, 그것이 언어 속에서 상상을 통해 그려진다는 점에서, 추상적이다. 따라서 지금의 현실적인 것이 아니다. 시가 근본적으로 비유고 암시인 것은 그런 이유에서다. 대상을 직접적으로 드러낼 수 없고, 모호하고 답답하며 때로는 난해할 수도 있고, 나아가 무책임하게 비쳐질 수도 있다.

그러나 시에 현실이 '배어 있다'는 것도 분명한 사실이다. 이 현실에는 사실적·경험적 내용뿐만 아니라 현실을 넘어선 이념도 담겨 있다.

이념은 적어도 지금 현실보다는 좀더 진실되고 선한 무엇이다. 그런 점에서 그것은 '아름답다'고 할 수 있다. 고대 그리스에서 미Kalos는 곧 선하고 유용한 것이었다. 미는 깊은 의미에서 진실이나 선과 분리되기 어렵다.

헤겔에 따르면 아름다움은 '이념의 감각적 현현'$^{das\ sinnliche\ Erscheinen}$ $^{der\ Idee}$이다. 이것이 이른바 '심미적 가상'$^{ästhetischer\ Schein}$의 이중적 성격이다. 미는 한편으로 감각적·구체적·개별적이면서 다른 한편으로 정신적·추상적·일반적이다. 이것은 개별적 대상을 그리는 가운데 개별적 대상의 보편적 의미를 탐색하는 문학에서 잘 드러나지만, 예술의 일반 장르에서도 다르지 않다. 예술은 근본적으로 가장 구체적인 것에서 가장 보편적인 것을 제각각의 매체 속에서—그 매체가 문학의 언어든, 회화의 색채든, 아니면 음악의 선율이든 간에—드러낸다. 이때 시적인 것의 범주는 의미론적으로 확대되어 예술이 추구하는 구체적 보편성이라는 이념이 된다. 모든 예술은 삶의 구체적 보편성을 추구한다. 그러므로 우리는 지금 여기의 현실을 시적인 것의 상상적 표현 속에서 좀더 진실하고 좀더 선하며 좀더 아름다울 수 있도록 도모할 수 있다.

우리는 시적인 것을 나날의 일상에서 경험할 수 있는가. 기존 현실과는 다른 삶의 시적 가능성을 우리는 가끔 떠올리고 기억하며 회상할 뿐만 아니라, 때로는 실현시킬 수 있는가. 그 실현이 어렵다면, 실현에의 예감이라도 가질 수 있는가. 그렇게 하기란 점점 어렵게 보인다. 시적인 것의 현실적 구현은 시를 읽는 것보다 훨씬 요원해 보인다. 이 글은 바로 시적인 것의 이 드물고 연약하나 포기할 수 없는 작은 가능성을 코로의 그림들을 통해 명상해본 것이다.

코로

코로는 정감 어린 초상화와 분위기 넘치는 풍경화를 즐겨 그렸다.
그는 야외에서 풍경을 그린 바르비종파의 대표 화가였고,
인상주의 회화의 선구자였다.
그의 그림에 '위작'이 많은 것도
코로 자신이 그것을 허용한 '너그러움' 때문으로 알려져 있다.
실제로 그는 주변의 여러 사람을 도왔다.

정취 있는 그림―풍경화

나는 코로의 그림을 좋아한다. 단순히 좋아할 뿐만 아니라 귀하게 여기며, 나아가 존경하면서 흠모한다. 왜 그러한가. 그것은 그림이 풍기는 분위기 때문이다. 자연의 말 없는 모습 속에서도 어떤 정신과 기운이 느껴지고, 그래서 그림을 보고 있노라면, 마음이 차분해지면서 정화되는 듯한 느낌을 받기 때문이다. 그것은 드물고도 소중한 경험이 아닐 수 없다. 그래서 나는 마음이 어지러울 때면, 마치 바흐와 브람스와 슈만의 음악을 듣듯이, 마치 밀려드는 졸음에 정신을 맡기듯이, 그의 그림을 하나둘씩 들춰보곤 한다. 어떤 그림에는 잠시 머물지만 어떤 그림에는 오랫동안 시선을 주면서 그 어디에서도 얻을 수 없는 휴식과 평온을 얻는다.

이 글에서 나는 코로의 그림이 지닌 비밀이 무엇인지, 그 매력은 어디에 있고, 그것은 내 마음에 어떻게 작용하는지를 기록해보려 한다. 미술사전이나 위키피디아 독일어판에 나온, 그에 관한 평을 참고로 하지만, 그런 논평에 나는 너무 휘둘리지 않으려고 한다. 그의 그림이 나의 정서에 일으키는 감흥을 자연스럽게 따라가면서도, 다른 한편으로 그때의 느낌이 너무 무르지 않도록, 그래서 좀더 견고해지도록 가능한 한 엄밀하게 사고하려 한다.

내가 감히 바라는 것은 이 글 또한―마치 코로의 그림이 지금껏 내게 그러하였고 오늘도 그러하듯이―하나의 작품처럼 자리하여, 이 글을 읽을 독자에게도 '하나의 심미적 경험'이 되었으면 하는 것이다. 좋은 글은 그저 읽는 데 그치는 것이 아니라, 같이 느끼고 이해하고 생각하는 데 기여하고, 그렇게 공감한 내용이 결국 독자의 삶에 자양이 될 것이다. 예술을 경험하는 것은 삶의 실제적 양분이 되는 것에 그 진실된 의미가 있기 때문이다.

자연에 대한 풍경화는 대부분 외면풍경이 되겠지만, 그렇다고 그림에 물리적·지리적 현상만 담기는 건 아니다. 거기에는 그림을 그리는 주체인 화가의 정신도 담긴다. 그런 점에서 풍경화는 두 가지로 나뉠 수 있다. 자연의 가시적·물리적 풍경을 담은 것이 '외면풍경화'라면, 이렇게 묘사된 물리적 풍경에 그리는 사람의 마음이 담긴 것은 '내면풍경화'다. 아마도 좋은 풍경화는 자연의 물리적 모사에 그치는 것이 아니라, 화가의 내면풍경까지 담은 것이 될 것이다. 어떤 여운이나 감흥은 그렇게 해서 생겨난다.

코로의 풍경화는 흔히 '정취 있는 그림'Stimmungsbild/Stimmungsmalerei 또는 '정취 있는 풍경화'Stimmungslandschaft로 불린다. 정취가 감정이나 마음의 상태를 나타낸다면, 정취 있는 그림은 이런 감정과 느낌을 불러일으키는 그림이다. 코로의 풍경화는 외면적이라기보다는 내면적이다. 그의 인물화도 상당히 내면적이지만 이 같은 정취가 좀더 적극적으로 드러나는 것은 풍경화다. 하지만 이 내면성 속에서도 외면적 가시성이 사라지는 것은 아니다. 코로의 풍경화는 자연의 풍경이면서 동시에 정취가 녹아 있는 내면적 풍경화다.

코로 특유의 정감은 초기에 그려진 이탈리아나 프랑스 풍경화에도 나타나지만—이를테면 포룸 로마눔Forum Romanum이나 퐁텐블로Fontainbleau의 풍경을 그린 그림이 그렇다—후기의 그림들, 이를테면 「큰 나무 두 그루가 있는 초원」1865-1870, 「작은 새 둥지」1873-74 또는 「쿠브롱의 추억」1872에서도 확인할 수 있다. 우선 「모르트퐁텐Mortefontaine의 추억」이라는 작품을 감상하자.

1. 형태의 해체와 구축

그림의 좌우에 두 그루의 나무가 서 있다. 왼쪽 나무는 키가 작고 잎

이 성글다. 폭풍우에 가지가 부러진 듯이 꼭대기가 잘려져 있다. 반면 오른쪽 나무는 더없이 풍성하다. 무수한 가지가 좌우로 드넓게 퍼져 있고 푸른 잎과 그늘의 규모는 화면을 거의 전부 뒤덮을 정도다. 두 나무 건너편으로는 잔잔한 호수가 펼쳐져 있고, 호수 너머에는 또 다른 숲과 산 언저리가 어슴푸레하게 보인다. 한 여인이 왼쪽 나무 곁에 서서, 열매를 따려는지, 두 팔을 뻗고 있다.비슷한 그림인 「작은 새 둥지」에서는 한 아이가 새 둥지를 만지는 모습이 그려져 있다(이 책 292-293쪽 참조). 아이들이 바닥에서 줍는 것은 꽃이나 그 열매인지도 모른다.

그림 전체에는 무엇인가 뿌옇게 서려 있다. 김인지 연기인지 안개인지 정확히 알 수 없다. 코로 특유의 이 희뿌연 분위기는 어딘지 모르게 모호하고 몽상적인 느낌을 준다. 그의 그림은 먼 곳뿐만 아니라 가까운 곳도 윤곽이 뚜렷하지 않다. 먼 곳과 가까운 곳이 뒤섞이듯이, 땅과 물, 사람과 나무 그리고 산 사이의 경계도 지워져 있다. 그러면서도 사물은 매우 세심하게 묘사되어 있다. 나뭇잎도 아주 세세하게 그려져 있다. 이러한 묘사에는 하얗게 칠해진 색점이 큰 역할을 하는 듯하다.

한 가지 특이한 사실은, 코로 그림에 묘사된 대상의 윤곽이 인상주의에서처럼 분해되어 있지 않다는 점이다. 희미하고 어슴푸레한 분위기 속에서도 사물의 형태를 완전히 해체하기보다는 어느 정도까지 유지하고 있다. 그리하여 나무는 그지없이 풍성한 신록을 이루지만, 그럼에도 줄기 하나하나는 무수한 곁가지를 낳으면서 점차 가늘어진다. 거미줄처럼 정밀한 묘사가 아닐 수 없다. 이 같은 묘사는, 동시대 화가였던 쿠르베G. Courbet, 1819-77의 리얼리즘과 분명하게 구분된다. 쿠르베는 말했다.

나는 내가 보는 것만을 그린다. 그러므로 나는 어떤 천사를 그리지

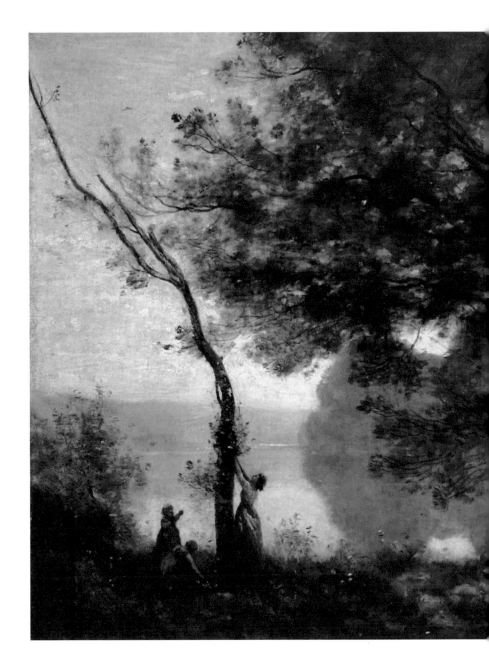

코로, 「모르트퐁텐의 추억」, 1864.
어슴푸레하면서도 윤곽은 잃지 않는
경우를 나는 '풍경의 시적 상태'라고
부르고 싶다.
이러한 풍경은 그 자체로 보이는
것이면서, 그것을 보는 동안 우리로
하여금 꿈꾸게 하기 때문이다.
추억은 추억을 부활시킨다.

않는다. 왜냐하면 나는 천사를 본 적이 없기 때문이다.

쿠르베의 「돌 깨는 사람들」[1851]이 보여주듯이, 그는 오직 본 것만을 그리겠다는 원칙 아래 일상의 현실로, 현실 속의 노동으로 시선을 돌렸고, 그 어떤 대상도 미화하거나 신성하게 변용하지 않았다. 이런 현실비판적 관점은 레핀[I. Repin, 1844-1930]의 「볼가강의 배 끄는 사람들」[1872]이나 멘첼[A. Menzel, 1815-1905]의 「쇠압연 공장」[1872] 같은 작품으로 이어진다.

이런 사실주의적 경향은 1850년을 전후로 한 서구의 급격한 현실 변화, 즉 사회 전체의 산업화와 도시화 그리고 대중화 경향과 상응한다. 산업혁명과 도시화가 진전되면서 도시와 농촌 간의 빈부격차가 생겨나고, 인간은 이윤지향의 대규모 생산구조 아래 하나의 톱니바퀴로 전락하면서 대량실직과 빈곤이 발생했다. 노동자 계급이 역사상 처음으로 사회변혁운동에 참여하면서 정치적 요구를 한 것도, 마르크스가 「공산당 선언」[1848]을 출간한 것도 바로 이즈음이다. 발자크[H. Balzac, 1799-1850]와 졸라[É. Zola, 1840-1902]는 이처럼 처참한 현실을 소설로 형상화했다.

그러나 이러한 현실주의적 흐름에도 불구하고 시적이고 서정적이며 전원시적 경향이 완전히 사라진 것은 아니었다. 나날의 일상과 노동에 주목하면서도 이때의 노동이―레핀이나 멘첼의 그림에서처럼―반드시 고역이나 고통인 것은 아니기 때문이다. 삶의 노동은 고통이면서 이 고통을 넘어선 기쁨이기도 하다. 노동은 마땅히 고역 이상의 기쁨이고 보람이어야 한다.

그리하여 삶의 노동이 '할 만하고 해야만 하는' 일, 즉 고귀한 일과 하나로 되는 예를 우리는 보게 된다. 아마도 이것을 가장 잘 보여준 예

는 밀레의 「이삭 줍는 사람들」[1857]일 것이고, 넓게는 바르비종Barbizon 화가들의 작품일 것이다. 코로는 바르비종 화파의 선구자로 불린다. 회화사적 관점에서 보면 그의 그림은, 1850년대 이후의 현실주의적 흐름 속에서 기본적으로 대상의 묘사에 충실하지만, 그럼에도 다른 화가들과는 달리, 꿈과 시적 정감이 어려 있다. 그래서 그의 풍경은, 물리적 묘사에 그치는 것이 아니라 정신의 어떤 기운-아우라가 담긴 듯한 느낌을 준다. 뉘앙스나 여운은 그런 아우라가 남긴 흔적일 것이다.

2. 빛과 색채와 공기의 놀이

코로는 유복한 부르주아 가정에서 태어났다. 어머니는 시대의 유행을 좇는 사람이었고, 그는 아버지의 뜻에 따라 의류사업을 할 예정이었다. 처음에는 심심풀이삼아 그림이나 스케치를 했지만, 시간이 지나면서 평생의 과업이 된다. 그는 26세 무렵 사업을 위한 수업을 그만두고, 예술가로서의 길을 본격적으로 걷기 시작한다. 그리고 29세 무렵에는 로마로 가서 3년 동안 그림을 그린다.

아마도 코로만큼 유럽의 이곳저곳을 직접 발로 밟으며 두루 다닌 화가는 드물 것이다. 그는 프랑스나 네덜란드, 스위스도 걸어 다니면서 자연의 풍광을 눈에 익혔다. 그의 마음속 은사는 프랑스의 위대한 풍경화 전통을 시작한 푸생과 로랭이었다. 하지만 코로의 풍경화가 처음부터 그렇게 나온 것은 아니었다. 그는 오랫동안 여행하며 자연연구에 골몰했지만, 그의 풍경화는 50-60세의 나이를 지나면서 뒤늦게 나오기 시작한다. 이전까지 자연 풍경은 주로 성서적·신화적 장면의 배경으로 자리했다. 그러다가 하나의 전환점이 된 것이 바로 「모르트퐁텐의 추억」이다. 이 그림을 다시 보자.

「모르트퐁텐의 추억」에서 두 그루의 나무는, 마치 바람의 방향을 보

여주듯이, 오른쪽에서 왼쪽으로 기울어져 있다. 하지만 건너편 호수는 잔잔하기 그지없다. 나무나 사람이나, 땅이나 호수는 그윽하고 조용하면서 풍성하고도 느긋하다. 그리하여 더없이 시적이고 서정적이다. 이때 시적인 것은 단순히 몽상가적으로 희미하거나 모호한 것이 아니다. 코로의 그림에서 그것은 희미하고 어슴푸레하면서도, 사물의 윤곽을 잃지 않은 것이고, 따라서 그 형태를 유지한다는 뜻이다. 현실과 꿈, 구체와 초월 사이의 긴장관계가 유지된다고나 할까. 여기에서 관건은 빛의 작용으로 인한 분위기의 창출이다. 바르비종파나 인상주의 화가들이 표현하고자 한 것도 빛의 이 미묘한 효과였다.

그러나 코로 풍경화의 시적 성격은 대상을 무화시키지 않는다. 나무와 그 잎의 정교한 세부에서 드러나듯이, 사물은 분명한 윤곽을 지니기 때문이다. 색채는 흩뿌린 듯이 번져 있지만, 선은 어느 정도 유지된다. 그리하여 선과 형태는 높은 수준에서 상호균형을 이룬다. 이 균형 속에서 사물의 전체, 즉 자연의 원형질이 드러나는 것은 아닐까. 시적인 것은 이 전체로서의 근본형식을 겨냥하는 것처럼 보인다. 그는 빛과 공기와 색채의 상호작용을 포착하고자 애썼다. 선과 형태가 어울리는 가운데, 그래서 빛과 공기와 색채가 서로 노니는 가운데 자연은 자신의 비밀스런 근본형식을 보인다. 그리하여 코로의 풍경화는 부드러운 색채와 분명한 형태에 힘입어 자연의 충만한 분위기를 드러내는 데 성공했다. 그는 자연의 객관적 현상에 침잠하지만, 대상을 해체시키기보다는 빛 속에서 그 낱낱의 세부를 새롭게 결합시킨다. 이렇게 전혀 새로운 풍경화, 즉 '내밀한 풍경화'paysage intime가 태어났다.

코로 풍경화는, 이를테면 푸생이나 로랭이 보여주었듯이, 자연현상을 아카데미적으로 이상화한 것도 아니고, 또 그 후 낭만주의자들이 했듯이, 더 멋지게 또는 신성하게 변용하지도 않았다. 그의 그림은 자

신이 직접 보고 체험하고 관찰함으로써 얻어진 실질적 느낌에 기반한 것이었다. 그는 쉼 없이 자연을 연구했지만, 이러한 연구보다 더 중시한 것은 관찰이었다. 냉정한 관찰을 통해 그는 사물의 객관적 질서에 다가가고자 애썼다.

코로는 자주 자연연구를 중단하고, 진짜 자연을 두 눈으로 확인하기 위해 야외로 나갔다. 화가로서의 삶을 본격적으로 시작하던 20대 초반부터 그랬다고 한다. 중반 이후의 풍경화에 나오는 모르트퐁텐이나 퐁텐블로의 숲, 아니면 시골집이 있던 빌 아브레^{Ville d'Avray}도 그런 대표적인 장소다. 이런 곳에서 그는 자연의 근본형식과 모티프를 발견하고자 애썼다.

'걸러진' 정열

코로는 자연과 사물을 최대한 정확하게 묘사하려고 애썼다. 그는 자연의 여러 풍경 가운데 해가 떠오를 때나 질 때의 모습을 가장 좋아했던 것으로 알려져 있다. 그가 그린 것은 자연에 대한 장식적 묘사가 아니었다. 그는 그저 자연을 아름답게 꾸미거나 미화하는 것이 아니라, 빛을 드러내는 색채에 자신의 감정을 담았고, 이런 감정이 담긴 내밀하고 정취 있는 색감 속에서 자연을 새롭게 드러내고자 했다. 코로는 이렇게 드러나는 자연의 모습에서 어떤 회화적 자유가 실현된다고 보았다.

나는 코로의 그림을 좋아하지만, 그중에서도 가장 좋아하는 것은 「두 그루 큰 나무가 있는 초원」¹⁸⁶⁵⁻¹⁸⁷⁰과 「고독, 비겐의 회상」¹⁸⁶⁶ 그리고 「쿠브롱의 추억」¹⁸⁷² 같은 그림들이다.

1. 색채감정

코로에게 색채는 장식이 아니라 자연에 상응하는 내면의 반응이다. 그가 그린 색채 하나하나에는 잔잔하고 정감에 찬 감정이 배어 있다. 그러니 그의 그림은 강렬한 감정이입의 결과가 아닐 수 없다. 이것이 곧 '색채감정'Farbgefühl이다. 색채는 단순한 재료가 아니라 감정이다. 화가의 색상은 그 자체로 감정의 표현이다.

자연이 보여주는 풍경에서건, 이 풍경을 그린 그림에서건, 이러한 모습에서 우리가 만나는 것은 우리 자신의 감정인지도 모른다. 자연을 보면서 느끼는 것은, 거기로 가고 싶은, 그곳에 머물고 싶은 나의 내밀한 충동이다. 여기에는 자연을 향한 감정의 그리움과 어떤 감정을 느끼고 그렇게 느낀 것을 현실에서 확인하고픈 욕구가 자리한다. 철학자 테일러C. Taylor, 1931 - 는 이렇게 말했다.

> 우리가 자연으로 되돌아가는 것은 자연이 우리 안에 있는 강력하고 고상한 감정들, 이를테면 창조의 위대함 앞에서 느끼는 경외감, 목가적 풍경 앞에서 느끼는 평화의 감정, 폭풍과 버려진 요새 앞에서 느끼는 숭고함의 감정, 그리고 어떤 외로운 숲에서 갖게 되는 우울한 감정 때문이다. 우리가 자연에 끌리는 이유는 자연이 어떤 식으로든 우리 감정에 맞춰져 있기 때문이고, 따라서 자연은 우리가 이미 느낀 감정을 되비추고 강화하거나 잠들어 있는 감정을 일깨울 수 있다. 자연은 우리의 가장 고상한 감정이 연주될 수 있는 거대한 키보드와도 같다. 우리가 음악으로 향하는 것과 마찬가지로 우리는 우리 안에 있는 가장 좋은 것을 일깨우고 강화하기 위해 자연으로 향한다.[*]

테일러는 18세기를 지나면서 일어나는 근대적 인간의 자연적 감정과, 이런 감정에 내포된 도덕적 의미에 대해 말한 것이지만, 그것은 자연 풍경을 담은 회화의 의미를 생각할 때도 어느 정도 해당된다고 볼 수 있다. 그의 말대로, 우리가 자연으로 돌아가는 것은 자연이 우리 안에 자리한 이런저런 감정들—"경외감"과 "평화", "숭고함"과 "우울함"—을 드러내기 때문이다. 우리는 자연을 통해 물리적 풍경을 감상하면서, 무엇보다 이런 풍경이 불러일으키는 마음속의 "강력하고 고상한 감정"을 느끼게 되는 것이다. 풍경화도 마찬가지다.

우리가 풍경화에서 보는 것은 그림에 담긴 자연이지만, 이 자연은 나와 무관한 물리적 현상에 그치는 게 아니다. 그것은 깊은 의미에서 나의 느낌과 정서에 '조응하는' 무엇이다. 그림이 주는 인상이 깊으면 깊을수록, 화가의 그림과 독자의 감정 사이의 조응 정도는 증가한다. 내가 어떤 그림에 감동을 받는다면, 그것은 그림의 풍경이 내 마음에 알 수 없는 감정의 파문을 남기기 때문이다.

테일러의 말처럼 자연은 "감정이 연주될 수 있는 거대한 키보드"이고 놀라운 반향판이다. 결국 우리가 자연을 찾는 것도, 그리고 이런 자연을 묘사한 풍경화를 좋아하는 것도 마음속에 있는 평화와 숭고, 우울과 경외를 새롭게 느끼기 위해서다. 우리는 마음을 모른다. 그렇듯이 마음에 깃든 감정도 잘 알지 못한다. 마음은 미지의 광산 또는 쓸쓸하게 남겨진 유적지와도 같다. 따라서 그것은 부단히 탐사되고 발굴되어야 한다. 예술경험의 의미도 바로 여기—'드높은 감정의 재발견'—에 있다. 코로 그림의 시적 정취는 영혼의 이 같은 갈망을 채워주는 데

* 찰스 테일러, 권기돈·하주영 옮김, 『자아의 원천들』(*Sources of the Sel*), 새물결, 2015, 608쪽.

있다.

그러나 코로 그림에서 색채감정을 말할 때, 이 감정이 있는 그대로 표출된 것이라고 말하기는 어렵다. 그것은 격렬한 감정의 직접적 분출이라기보다는 완화된 형태이고, 그래서 어느 정도 '제어된 채' 자리한다고 할 수 있다. 홀츠[H. H. Holz, 1927-2011]는 이렇게 말했다.

코로에게 영감을 준 것은 들라크루아의 열정적 몸짓도 아니었고, 앵그르의 조각상 같은 파토스도 아니었다. 그것은 양지바른 자연 앞에서 갖는 느낌의 균형이었다. 코로의 작품은 어떤 방해받지 않은 조화의 모사인데, 이 조화 속에서 흥분은 제자리도 없는 채 있고, 감정은 그저 완화된 강렬성[mit gedämpfter Intensität]으로만 표현된다.*

홀츠가 정확하게 지적했듯이, 코로의 회화작품에 어울리는 형용사가 있다면, "열정적"이거나 "조각상 같은" 것이 아니라 "양지바른"이나 "방해받지 않은" 또는 "완화된"과 같은 단어들일 것이다. 이런 형용사들의 특징에 코로의 풍경화에 깃든 많은 비밀이 담겨 있다고 나는 생각한다.

이 가운데 핵심 단어는 '완화하다' '끄다' '찌다' '누르다'라는 뜻을 가진 'dämpfen'이 될 것이다. 정확한 이해를 위해 우리는 이 단어의 여러 가지 의미를 좀더 체계적으로 다음과 같이 분류해볼 수 있다. 즉 채소나 고기의 원래 성질을 완화하는 것이 '찌고' '삶는' 것이라면, 감정과 기질을 완화하는 데서 '조용함'과 '차분함'이 생겨날 것이다. 이런 감정적 차분함에 대한 윤리적 명칭은 '절제'나 '분별'이다. '김'이나 '안

* Hans Heinz Holz, *Süddeutsche Zeitung*, 1960년 2월 3일자.

개' 또는 '연기' 같은 것은 맑은 날과 흐린 날 사이에 자리하는 기후의 '완화된' 중간상태를 지칭한다. 김이나 연기는 실제로 굽고 삶고 찌는 데서 생겨난다. 이렇듯이 일정하게 제어될 때, 감정은 시적 정조情調에 이른다. 시적 분위기는 '제어된 정열' 또는 '정열의 제어'에서 온다. 시적 정취는 감정의 균형-균형잡힌 감정인 것이다.

그러므로 코로의 정열은 '완화된 파토스'다. 그것은 격렬하고 격정에 찬 것이 아니라, 부드럽고 온화하다. 그래서 그만큼 여성적이다. 주로 개별대상의 독자적 특성으로 두드러지기보다는 전체에 녹아들고 스며든 분위기로 나타난다. 코로의 풍경화를 회화사에서 유일무이하게 만드는 것은 다름 아닌 이 같은 시적 분위기다.

그러므로 우리는 코로의 풍경화에서 그림과 시詩는 하나로 만난다고 말할 수 있다. 그의 그림은 풍경의 시이자 시의 풍경이다. 그림의 풍경이 하나의 시라면, 그것은 그림에 자연의 풍경이 녹아 있다는 것이고, 그런 만큼 그것은 자연의 물리적 풍경과 이것을 바라보는 화가의 내면풍경이 서로 어우러지기 때문일 것이다. 시가 드높은 감정의 표현이고, 이 높은 감정에는 단순히 감정만 아니라 이데아도 녹아 있다면, 최고의 예술상태는 자연의 외면풍경과 화가의 내면풍경이 일치를 이루는 상태, 즉 하나의 이데아적 상태일 것이다. 풍경의 시는 자연의 물리와 화가의 심리가 드높은 수준에서 하나로 융합하는 상태이고, 이 하나된 상태를 우리는 '음악'이라고 말할 수 있을지도 모른다. 음악의 화음이나 율동 또는 리듬도 이 고양된 일치에서 울려나온다. 예술에서 우리가 느끼는 '감동'은 바로 이런 일치의 경험이다.

코로의 색채가 부드럽다고 해서 그 열정이 무기력한 것은 아니다. 그의 정열은 고통을 표출하기보다는 견디고 감수하는 것처럼 보인다. 그런 점에서 수동적으로 보일 수도 있다. 하지만 이 수동성 속에서 그

것은 슬픔을 이겨낸다. 그 점에서 적극적이기도 하다. 말하자면 수동적 능동성 아래 그 한계를 지양한다고나 할까. 감정의 보다 높은 균형은 이런 한계의 지양으로부터 생겨난다. 이제 「고독, 비겐의 회상」을 살펴보자.

2. 시적 고양

「고독, 비겐의 회상」의 중앙에는 큰 나무가 한 그루 서 있다. 자세히 보면, 그것은 한 그루가 아니라 두 그루다. 오른쪽에 붙은 나무가 자작나무인 듯 껍질이 희기 때문에 한 그루인 것처럼 보이는 것이다. 이 나무의 발치에 한 여인이 앉아 있다. 그녀는 잔잔한 수면을 바라보고 있다. 그녀가 앉아 있는 나무의 왼편으로 큰 수풀이 있고, 오른쪽으로도 나무와 수풀이 자리한다. 이런 구도는 다른 그림―「모르트퐁텐의 추억」「모르트퐁텐의 뱃사공」「쿠브롱의 추억」「구부러진 나무」―에서도 나타난다. 코로는 이 같은 구도의 정경을 무척 좋아한 듯하다.

「고독, 비겐의 회상」에 흐르는 주된 정조情調는 내밀함이다. 여인이 앉아 있는 나무 주변에는 바람이 일지 않는다. 지극히 고요하고 한적해 보인다. 이런 고요에 거울처럼 반듯한 수면의 잔잔함이 화응한다. 여기에는 어떤 물살이나 파동도 느껴지지 않는다. 우리가 느끼는 마음의 평온함은 아마도 이런 물리적 고요에 대응하는 인간 심성의 이름일 것이다. 이 고요와 평온 덕분에 그림 속 그녀는 '고독' 속에서 지난날을 '회상'할 수 있다. 우리는 홀로 있을 때 좀더 조용해지고, 이 조용함 속에서 지난 시간들을 돌아보며, 이 회상 속에서 마침내 평화를 얻는다. 그러므로 고요와 고독, 회상과 평온은 의미론적 친족관계에 있다. 고요의 동의어는 고독이고 회상이며 평온이다.

내밀한 고요 속에서 우리는 자연과 인간, 풍경과 내면의 어울림을

느낀다. 이 어울림은 풍경에 스며든 평화를 관조하는 데서 올 것이다. 자연은 더없이 아늑한 풍경을 펼쳐 보이고, 여인은 풍경을 말없이 바라본다. 어슴푸레한 분위기 때문에 답답하게 느껴지기도 하지만, 바로 그 때문에 가까이 선 나무와 멀리 있는 대상은 분리된 것 같지 않다. 차라리 이 둘은 하나로 만나는 듯하다. 하늘과 지평선은 공간적 깊이 속에서 서로 뒤섞인다. 공간 속 사람도 그러할 것이다.

코로의 회화공간에서 사람은 어떤 행동을 하기보다는 멈춘다. 행동을 하더라도 너무나도 조용하고 내밀해, 마치 정지한 것처럼 보인다. 수면을 바라보는 여인의 옆모습이 그러하듯이, 그려진 풍경의 일부로서 풍경 자체가 되어버린 듯하다. 그림 속의 평온은 그림을 바라보는 우리에게도 전해진다. 그리하여 그림을 바라보는 나 또한 풍경 속으로 스며들어가는 듯하다. 그렇게 들어가, 관조에 잠긴 여인처럼, 곁에 앉아 자연의 평온과 휴식을 누리고 싶다. 하나의 관조가 또 다른 관조를 부르는 것이다. 이러한 관조가 그림에 의해 유발되는 한 '예술적'이고, 아름다움을 느끼고 판단하고 분별하게 하는 한 '심미적'이다. 심미적 관조는 근본적으로 시적이다. 우리 마음의 드높은 감정을 불러일으키기 때문이다. 코로 회화의 독창성은 이러한 심미적 관조의 시적 호소력에 있다.

코로의 그림에서 모든 것은 조용하고 내밀하면서도 풍성하게 느껴진다. 그러면서도 눈앞의 나무와 숲과 잎사귀들처럼, 끝없이 성장해가는 듯하다. 나무든 강이든, 사람이든 빛이든, 자연의 모든 정경은 더없이 평화롭다. 그림의 서정적 성격은 이 평온함에서 온다. 평온한 풍경에 힘입어 우리 감정도 평온해진다. 평온함 때문에 나무와 잎은 정겹기 그지없고, 관조하는 여인의 모습은 우아하며, 자연의 풍경은 아름답게 느껴진다. 코로의 그림에서 우리가 위안을 얻는 것은 이러한 사

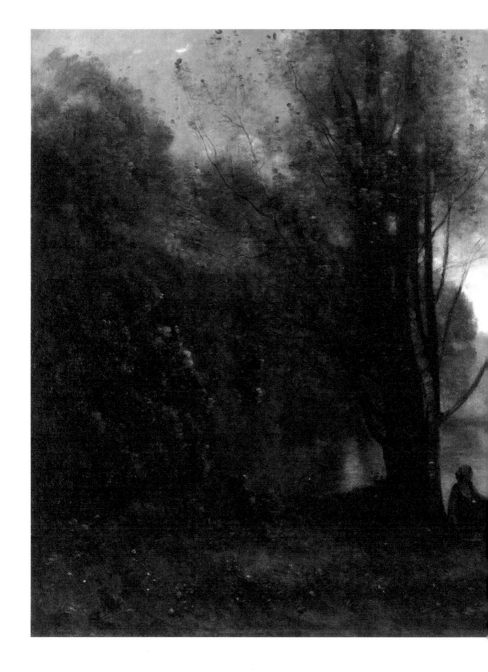

코로, 「고독, 비겐의 회상」, 1866.
한 그루의 나무 곁에서 여인은 물가를
바라본다. 아름다움은 외부에 있기보다는
외부의 무엇을 '아름답다'고 느끼는
마음의 내부에 있다. 사물의 고요는
마음의 고요에 상응한다.
이 어울림에서 회상은 자라나고,
생활은 깊이를 더해간다.

물의 시적 정경과 분위기 때문이다. 물론 이 분위기는 자연의 세부에 조응하는 화가의 섬세한 감정이입 덕분이다. 이 감정이입이 코로 특유의 색채감정을 낳았다. 나는 이러한 색채감정의 효과를 '시적 고양'이라고 부르고 싶다.

시적 고양의 메커니즘을 좀더 자세히 논의할 필요가 있다. 시적인 것의 가치는, 단순히 감정적·정서적 자극에 있지 않다. 감정의 내용은 그 자체로 파악되기보다는 어떤 틀 안에서 파악될 수 있다. 이 틀을 만드는 것, 그것이 '형식화'Forming/Formung다. 시적 감정은 형식화를 통해 파악되고, 그러면서 점차 객관화된다. 따라서 형식화는 감정의 이성화 또는 주관의 객관화에 다름 아니다. 객관화를 통해 감정은 이성적으로 걸러지기 때문이다. 감정의 거친 내용이 의미의 보다 일관되고 유기적인 질서로 변모하는 것은 이런 여과/추출의 과정을 통해서다.

사실 이러한 과정은 미학적 메커니즘에서의 여러 요소가 얽혀 있는 매우 복잡한 것이고, 또 예술·철학적 관점에서도 아주 중요하다. 더 구분해서 살펴보자. 인식론적 차원에서 보면 감정이 이성적으로 걸러진다는 것은 '객관화된다'는 뜻이고, 의미론적 차원에서 보면 '의미화한다'는 뜻이며, 예술생산적 차원에서 보면 '형상화'Gestaltung 또는 '형식화'Formung의 과정이며, 수용적·심미경험적 차원에서 보면 '고양'高揚/Erhebung의 과정이다. 화가나 예술가가 그림을 그리면서 세계를 창조한다면, 우리 수용자는 그렇게 그려진 그림을 보면서 세계를 기존과는 다르게 느낀다. 고양은 이 '다른 느낌'에서 오는 어떤 실존적 전율, 이런 전율을 통한 변형의 체험이다. 심미적 고양 속에서 우리는 감각이 확대되고 사고가 이전보다 심화됨을 느낀다. 미학적 차원에서의 자유는 다른 무엇에 있는 것이 아니라, 감각과 사고의 확대·심화 체험에 있다.

이런 식으로 우리가 느낀 것은 객관화·의미화·형상화·형식화를 통해 감각적·본능적 차원에서 정신적 의미의 세계로, 보다 높은 이데아적 질서로 나아간다. 물론 이렇게 나아갈 수 있는 것은 이성 덕분이다. 더 정확하게, 그것은 이성의 반성적 힘이다. 우리는 부단히 반성하면서 지금 여기보다 좀더 나은 차원, 좀더 진실하고 선하며 아름다운 상태로 '상승적으로' 이동하는 것이다. 고양은 '상승적 이동'과 같다. 삶이 변할 수 있는 것은 예술경험의 이런 상승적 이동 속에서일 것이다. 상승적 반성운동이 없다면, 그래서 시적인 것의 가치가 감성적으로 찬양되기만 한다면, 그것은 낭만주의자들의 지난 과오를 반복하는 일이다.

3. 더불어 시를 말하다

공자가 시詩를 통해 강조한 것도 시의 고양적 성격이고 드높임의 과정이었다.

> 시는 (마음을) 고양시켜주고, (사물을) 보게 하며, (사람을) 모여들게 하고, 슬픔을 나타나게 한다.
> 詩, 可以興, 可以觀, 可以羣, 可以怨
> —『논어』, 「양화」陽貨

그래서 공자는 아들에게 "시를 배우지 않으면 말을 할 수 없다"不學詩, 無以言·『논어』, 「계시」(季氏)고 했다. 시를 배운다는 것은 단순히 '시를 안다'거나 '시를 외운다'는 뜻이 아니다. '시에 대해 논한다'는 의미도 아니다. 시를 안다는 것은 인간과 사물과 세계를 기존과는 다르게 파악함으로써 시의 근본 성격을 새롭게 느끼고, 이 새로운 느낌을 통해 눈

코로, 「모르트퐁텐의 뱃사공」, 1867-70.
이 그림의 구도는
「모르트퐁텐의 추억」이나
「작은 새 둥지」와 비슷하다.
들녘과 대기에 아른거리는 사물의
그윽하고 아늑한 모습들.
풍성하고 다채로운 색채이지만,
그 어디에서도 튀거나
도드라져 보이지 않는다.
이런 시적 풍경은 세상의 유혹에
죽은 듯 무덤덤해야
그려낼 수 있을 것이다.

과 마음을 깨우치고 정신을 순화시킨다는 뜻이다. 그것은 한마디로 정신의 고양을 통한 새로운 세계의 경험이다. 그래서 시는 새로운 모임羣과 슬픔怨도 느끼게 한다.

시가 마음을 '고양시켜' 준다면, 예禮는 마음을 '붙들어주고', 아집과 편견에 휩쓸리지 않도록 균형과 절도를 지켜주며, 음악은 이 모든 것이 어우러지면서 '완성되도록' 한다.興於詩, 立於禮, 成於樂·『논어』, 「태백」(泰伯) 시와 예절과 음악은 이렇게 구분된다. 시가 마음과 정신을 고양시키는 한, 시의 마음은 예절을 통해 질서를 잡게 되고, 음악의 즐거움 속에서 완성된다. 그리하여 시와 예와 음악은 서로 무관한 것이 아니라 긴밀하게 이어진다. 좋은 시에는 예의 윤리와 음악의 조화가 포함되는 것이다.

예가 삶의 질서를 '세워주는' 한, 그것은 시의 고양이나 음악의 완성과도 이어진다. 마찬가지로 음악의 완성이 서로 다른 요소들의 조화를 도모하는 만큼, 그것은 시적 고양이나 예의 질서와도 연관된다. 시와 예와 악은, 높은 수준에서 하나가 되는 것이다. 이 바람직한 상태가 공자가 말한, "더불어 시를 이야기할 수 있는" 상태이지 않을까.

자공이 물었다. "가난하면서도 비굴하지 않고, 부유하면서도 교만하지 않는다면 어떠하겠습니까?" 공자가 말했다. "괜찮다. 하지만 가난하면서도 즐겁고, 부유하면서도 예를 좋아하는 것만 못하겠다." 자공이 물었다. "『시경』에 '절차탁마'라는 대목이 그것을 가리키는 것입니까?" 공자가 말했다. "자공아, 이제 너와 더불어 시를 말할 수 있겠구나. 지나간 것을 말해줘도 올 것을 알고 있으니 말이다."

子貢曰, 貧而無諂, 富而無驕, 何如? 子曰, 可也, 未若貧而樂, 富而好禮者

278

也. 子貢曰, 詩云, '如切如磋, 如琢如磨', 其斯之謂與? 子曰, 賜也, 始可與
言詩已矣, 告諸往而知來者.
ー『논어』, 「학이」^{學而}

공자가 보기에 "가난하면서도 비굴하지 않고 부유하면서도 교만하
지 않는" 것은 "있을 수 있는" 것, 그래서 "괜찮은 상태"다. 그러나 이보
다 더 좋은 것은 "가난하면서도 즐겁고, 부유하면서도 예를 좋아하는
것"이다. 가난하면 비굴해지기 쉽다. 그렇듯이 부유하면 대개 교만해
진다. 그러나 가난하면서도 비굴하지 않고 부유하면서도 교만하지 않
는 것은 어렵다. 그것이 바른 행실의 소극적 표현이라면, 가난하지만
즐거워하고 부유하면서도 예를 좋아하는 것은 좀더 적극적인 덕성의
표현일 것이다. 조촐한 삶은 즐김과 예로 이어져야 올바른 단계로 나
아가는 것이다.

그러나 이 적극적 형태의 덕성은 저절로 얻어지지 않는다. 자공이
묻고 있듯이, 거기에는 "절차탁마"의 과정이 필요하다. 소극적 덕성이
적극적 덕성으로 변화하도록 부단히 갈고닦을 때, 공자가 말한 "더불
어 시를 말할 수 있는" 상태가 된다. 이렇게 시를 말할 수 있다면, 우리
는 "지나간 것" 속에서 "올 것"을 알고 있을 것이다.

그러므로 시적인 것은 그 자체로 칭찬할 것이 아니다. 시적인 것이
경험적 차원을 넘어 꿈과 그리움을 포함한다고 해도, 이 꿈과 그리움
이 무조건 옳은 게 아니기 때문이다. 사실존중과 현실직시가 없다면,
시적인 것은 허황될 뿐만 아니라 위선적일 수도 있다. 그 위험을 방지
하는 것이 곧 이성이다. 이성은 시적인 것의 가능성을 반성적으로 검
토하는 데 불가결하다.

거듭 강조하지만 이 점에서 시적인 것에 대한 우리의 이해는 '세계

코로, 「쿠브롱의 추억」, 1872.
옆에는 나무가 있고, 그 너머에는 물가가 있으며,
멀리 마을이 있다.
누구는 일을 하고, 누구는 쳐다본다.
그렇듯이 이 그림을 보며
나는 잠시 생각하고 쉬면서 다시 일한다.
고요한 가운데 쉼 없이 자라나는 것은
참으로 위대하지 않은가.
사물의 꿈과 인간의 꿈은 어느 순간 서로 만난다.

를 시화詩化하려던' 낭만주의자들의 기획과 분명하게 구별된다. 인간은 시적인 것이라는 미명 아래 얼마나 많은 정치적 과오와 윤리적 타락을 겪어왔는가. 얼마나 많은 시인과 작가, 화가와 음악가가 미의 이름 아래 폭력을 야기하고 죽음에 일조해왔던가. 시인과 예술가의 작업이라고 해서 옳은 것은 아니다. 참으로 시적인 것은 정치적으로도 정당해야 하고, 윤리적으로도 정직해야 한다. 시적인 것은, 그것이 현실의 가혹한 검증을 이겨낼 때, 비로소 의미 있다.

코로가 보여주는 세계―빛과 색채와 공기의 놀이―속에서 자연 풍성을 관조하는 모습은, 그리고 그 그림을 보는 우리의 마음은 세상을 관조하게 만든다. 관조는 관조하게 한다. 그런 점에서 그것은 시의 마음을 고양시킨다. 고요한 마음은 비굴하거나 교만할 수 없다. 그것은 대상을 거리감 속에서 살펴보기 때문이다. 비판적 거리 속에서 관조하는 정신은 스스로 자라나고 교정해간다. 마음은 심미적 관조 아래 자연의 풍경과 풍경의 고요를 차츰 닮아간다. 우리의 눈이 그림을 보면서, 그림에 표현된 풍경의 고요에서 마음의 고요를 느껴가는 과정은 그 자체로 심미적이다. '시를 더불어 말하기' 위해 절차탁마가 필요하다고 했지만, 심미적 경험과정은 그 자체로 마음의 절차탁마 과정이다. 예술의 경험은 절차탁마를 통한 영육의 자발적 고양화다.

그러므로 코로의 풍경화를 본다는 것은 시적인 것의 경험을 공유하는 일이다. 우리는 그의 그림에서 고요를 느끼고 평화를 누리며 서정을 음미한다. 이것이 시적 향유다. 시적인 것은 코로의 그림 속에도 있고, 이 그림을 바라보는 주체의 마음속에도 있다. 마음은 마음을 부른다. 이 마음의 원천은 어디까지나 그림이다. 이러한 향유의 원천은 그림 속 인물의 관조적 시선에서 올 것이다. 관조는 사물과 사물의 너머로 나아가고, 이 가시적인 것 속에서 비가시적 차원을 포괄한다. 그리

하여 그림 속 그녀는 잔잔한 물의 수면과 숲의 평화 그리고 그 너머 대기의 알 수 없는 침묵까지 누린다.

이 관조적 향유 속에서 그녀와 숲, 나무와 물과 공기와 대기 그리고 정신은 하나로 만날 것이다. 관조적 시선 아래 사람과 자연, 인간의 느낌과 세계의 미지는 서로 어울린다.

고요와 평화와 서정이 '더불어 숨쉬는' 것, 이 내밀한 감정의 말 없는 공동체험이야말로 코로 그림이 주는 가장 큰 위로다. 이 평정한 마음은 단순히 안락을 구하는 데 있지 않다. 그것은 사물에 주의하고 주변을 검토한다. 거리두기의 반성의식이기 때문이다. 아마도 이 거리감 덕분에 코로는 사회정치적 현실의 혼란에서 벗어나 있었을 뿐만 아니라, 동시대의 유행이나 예술적 경향에서 자유로운 채 오직 자기세계의 구축에 전념할 수 있었을 것이다.

감정의 부채살—인물화

코로 그림의 정취 있는 분위기는 풍경화에만 있는 것이 아니다. 그것은 인물화에서도 잘 드러난다. 앞에서 나는 풍경화를 외면풍경과 내면풍경으로 나누고, 코로의 그림은 '내면적 풍경화'에 가깝다고 적었다. 내면적 풍경화에서 사물이 화가의 감정을 담는다면, 감정이 좀더 직접적으로 드러나는 것은 인물화다. 코로의 인물화 속 주인공은 내향적이고 내밀한, 그래서 좀더 속 깊은 모습을 보여주는 듯하다.

1. 고개 숙이거나 응시하거나

코로는 말년에 인물화를 많이 그렸다. 풍경화와 마찬가지로 인물화에도 차분하고 가라앉은 분위기가 감돈다. 그들은 소나 양을 돌보거나, 건초를 실어 나르거나, 물을 긷거나, 아니면 이렇게 가축들이 풀을

뜯는 옆에서 강이나 호수를 바라본다. 풍경 대신에 사람이 직접 주제화되기도 한다. 이들은 기타를 치거나 편지를 읽거나, 아니면 가만히 앞을 응시한다. 그 가운데 가장 빈번히 등장하는 것은 책을 읽는 모습이다. 책을 읽는 것은 내면을 응시하는 일과 다르지 않다.

그래서인지 코로의 인물화는 하나같이 조용하게 느껴진다. 어떤 여운과 자취가 남아 있다고나 할까. 그의 그림은, 오랫동안 보면 볼수록 더욱더, 바라보는 사람의 마음에 이런저런 파문波紋을 불러일으킨다. 물결의 이랑에는 무늬가 그려져 있다. 파문은 물결의 무늬고 물무늬다. 이렇게 환기된 감정의 물무늬에는 여러 가지 뉘앙스가 담겨 있다. 감정의 스펙트럼이라고나 할까. 감정은 처음에 부지불식간 일어났다가 그다음에는 알 수 없이 착잡한 마음으로 이어지고, 이 마음은 지난날의 어떤 추억과 맞물리면서 애수나 회한을 불러일으키기도 한다. 그러다가 어떤 안타까움은 깊은 슬픔이 될 때도 있다. 「아고스티나Agostina, 이탈리아 여자」도 내게 그러했다.

그녀는 깎아놓은 돌 선반에 손을 얹은 채, 가만히 서 있다. 목걸이는 진주로 된 것 외에 끈으로 된 것도 있다. 그녀의 옷차림은 이국적이다. 치마는 진한 청색이지만, 소매는 연한 청색이다. 어깨에는 진홍빛 끈이 있고, 끈 밑으로 하얀 옷이 진홍빛 겉감 아래 드리워져 있다. 어깨와 가슴의 맨살은 반쯤 드러나 있다. 치마의 배 부분에는 흰 바탕에 붉은 갈색으로 이런저런 꽃무늬가 그려져 있다. 그녀 뒤쪽으로는 저 멀리 마을이 펼쳐져 있고, 그 가운데 한두 집의 지붕이 언덕 위로 보인다. 오른편에는 굵은 나무 한 그루가 반쯤 그려져 있다. 그녀는 무엇인가 응시하면서 어떤 생각에 잠겨 있는 듯하다. 무엇을 생각하는 것일까. 눈가의 그늘은 수심愁心의 깊이일까.

코로 인물화 속 사람들의 표정은 결코 밝다고 말하기 어렵다. 경쾌

코로, 「아고스티나, 이탈리아 여자」, 1866.
그림 속 여인에게는 어떤 아련함이 담겨 있다.
우수가 어린 듯한 그녀의 눈가에는 짙은 그늘이 져 있다.
무엇을 바라보고 있을까.
그녀의 생각이 향하는 곳은 어디일까.

하거나 희열에 차 있다기보다는 조용하고 내성적이며, 더 나아가 관조적이고 회고적이다. 어떤 일을 하다가, 이를테면 책을 읽거나 외출 준비를 하다가, 또는 만돌린을 켜거나 마을을 돌아다니다가 문득 일을 멈추고 잠시 돌아보는 바로 그 순간을 포착한 듯하다. 이때의 동작은 능동적이기보다는 수동적이고, 시선은 외향적이기보다는 내향적으로 보인다. 분위기는 여기에서 생겨난다.

외부에서 부과된 것이 아니라 그 자체에서 나오고, 억지로 짜낸 것이 아니라 쌓이고 쌓여 자연스럽게 배어나온 것이 주는 감정의 파장과 메아리, 이 메아리에 내 마음은 흔들린다. 마음에 파문이 일 때, 그래서 물결무늬가 그려질 때, 감정의 이런 진동을 우리는 '감동'이라고 부른다. 어떤 무엇으로부터 우리의 마음이 흔들리고, 이 흔들림이 그 어떤 강제나 인위적 조작 없이 자신뿐만 아니라 다른 사람의 영혼에까지 파장을 일으킬 때, 그것은 '아름답다'. 아름다운 것들은 꽃이나 나무 같은 사물이나, 산과 숲 또는 평원 같은 자연의 풍경에도 있지만, 자연 속에서 자연의 일부로 사는 인간의 어떤 몸짓과 행동 또는 말과 생각의 자취에도 배어 있다. 고개를 숙이거나 응시하거나 생각하거나 돌아보는 모습은 그 자체로 어떤 정취와 여운을 일으킨다. 그래서 아름답다.

2. 내면의 여운

이제 「만돌린을 든 집시 여자」를 살펴보자. 그녀는 베이지색 연한 바탕에 나무색 줄이 넓은 띠처럼 그어진 이국적인 옷차림을 하고 있다. 망토처럼 늘어진 누런 외투의 붉은 칼라는 머리에 덮어쓴 붉은 수건과 색채적으로 어우러지면서 강조된다. 그녀는 만돌린을 연주하면서 고개를 약간 돌린 채, 앞쪽을 바라보고 있다. 무엇을 응시하는 것일까.

코로, 「만돌린을 든 집시 여자」, 1874.
한 사람의 삶은 얼굴이나 옷 이전에 몸짓이나 표정 또는 자세에서 이미 묻어난다.
'원천'이든 '내밀성'이든 '심층'이든,
시와 그림은 결국 사물의 뉘앙스를 읽으면서 그 배후로 나아가는 데서
일치하지 않는가.

그녀의 표정은 밝지 않다. 조용한 시선은 알 수 없는 그리움, 부지불식간 마음속에서 일어나는 파문에 응답하는 것인지도 모른다. 어떤 파문일까. 그것은 말할 수 없는 슬픔처럼 보이기도 한다. 생계현실과 만돌린, 나날의 생활과 음악 사이의 틈을 의식하는 데서 생겨나는 비애 같은 것은 아닐까. 코로는 왜 풍경화에 자신만의 감정과 이해와 회한을 담았을까. 말년에 이르러 그는 신화적 주제를 거의 다루지 않았다. 인물을 더 자주 그렸고, 풍경화에 더 몰두했다. 그는 파리에서도 화가들과 친교를 나누기보다는 홀로 작업했던 것으로 전해진다. 동시대 화가들 가운데 그가 유보 없이 평가한 화가는 쿠르베 정도가 유일했다고 한다. 그 마음의 내면풍경은 어떠했을까.

이렇듯 코로의 인물화는 사람의 외양에 대한 사실적 묘사에서 그치지 않는다. 그것은 삶에 깃들기 마련인 애환과 우수를 담고 있다. 이 애환은 뭐라고 말하기 어렵다. 그래서 표현하기도 어렵고, 설명하기도 쉽지 않다. 그것은 기나긴 여운을 남긴다. 마치 코로의 풍경화가 자연의 가시적·물리적 풍경뿐만 아니라, 이 풍경에 화응하는 화가의 기억과 기억에 배인 슬픔을 담고 있듯이, 그의 인물화도 저마다의 방식으로 각자에게 깃든 사적이고 내밀한 사연을 담고 있는 듯하다. 이 내밀한 기억의 프리즘 덕분에 그의 인물화는, 마치 그의 풍경화에 나오는 장소가 그러하듯이, 오래된 고향처럼 친근하게 느껴지는 것이 아닐까.

코로의 그림에는 예외 없이 기억과 회한, 슬픔과 비애가 깃들어 있다. 거기에는 감정의 한두 종류가 아니라 여러 갈래가 배어 있다. 그 갈래는 확연히 구분되기보다는 미묘하게 뒤섞여 있다. 그래서 분명히 규정하기 어렵다. '기뻐한다' 또는 '슬퍼한다'라기보다는 '흐뭇해하면서 애수에 차 있다'는 표현이 더 적절해 보인다. 감정의 실상은 어떤 분류표 아래 뚜렷하게 나뉘어 있기보다는 한 덩어리로 뭉쳐 있다가 어

떤 계기를 통해 부챗살처럼 다양하게 퍼져간다. 그것은 매 순간 생겨나 서로 얽힌 채 퍼져나가다가 다음 순간에 사라져버린다. 감정의 마디마디에는 이루 말할 수 없을 정도로 다양한 뉘앙스가 깃들어 있는 것이다.

그러나 우리는 대개 감정이 지닌 이 같은 다채로움을 잊고 지낸다. 너무 바빠서, 너무 고단하고 힘들어서 그 내밀한 풍요로움을 우리는 외면한 채 지낸다. 그리하여 매일 반복되는 구태의연한 감정이, 이 감정의 완고한 타성이 원래부터 그러하다는 듯이, 그것이 감정의 전부라고 믿으면서 살아간다. 하지만 코로의 풍경화는 이 같은 감정의 부챗살, 즉 우리에게 주어진, 그러나 오랫동안 잊어왔거나 외면해온 느낌의 프리즘을 다시 상기시킨다. 아마도 '우아함'을 말할 수 있는 것은 이런 대목에서일 것이다.

시적 풍경, 풍경의 시

1. 우아—향유—윤리

코로의 풍경화를 보고 있으면, 나는 어떤 고귀함과 우아함^{Anmut/grace} 그리고 품위^{Würde/dignity}까지 느끼게 된다. 고귀함과 우아함 그리고 품위에 대한 개념적 구분은 쉽지 않지만 여기에서 한번 시도해보자.

'우아'는 차분하고 여성적인 개념이라고 할 수 있다. 행동적으로 거치지 않고, 분위기적으로 조용하며, 가치적으로 비폭력적이다. 서구에서 우아라는 가치가 귀족적인 것은 그런 이유에서다. 모든 그럴듯한 가치가 어느 정도 그러하듯이, 여기에는 물론 현실기만적 면모도 없지 않다. 귀족적 우아나 기품 아래 계급적 서열화나 사회정치적 불평등이 자주 은폐되어 왔기 때문이다.

역사적으로 누적된 이 같은 과오를 우리는 외면할 수 없다. 그러나 실러의 미학이 보여주듯이, 우아나 품위 같은 가치는 앞으로 더 자세히 논의되어야 할 심미적 핵심 범주인 것도 사실이다. 만약 우아함을 '완화된 파토스로서의 평정심'이라고 정의할 수 있다면, 그래서 조용한 가운데 자연의 전체와 어울리며 평화롭게 삶을 영위하는 것이라면, 그것은 '시적'이라고 불러도 좋을 것이다. 또 조용한 삶을 일정한 리듬에 따라 살아간다면, 그것은 음악적이라고 할 수 있다. 그렇다면 우아함과 음악과 시는 깊게 이어진다. 코로는 실제로 오페라를 무척 좋아했고, 파리에 있을 때면 자주 음악회에 갔다고 전해진다. 그의 풍경화가 지닌 시적 분위기는 결국 음악적 정취일지도 모른다.

「작은 새 둥지」를 보자. 이 그림의 중심은 마치 「모르트퐁텐의 추억」이나 「모르트퐁텐의 뱃사공」처럼, 짙은 그림자를 드리우며 서 있는 오른편의 울창한 나무다. 그 왼편에는 그보다 줄기가 굵지 않고 잎도 성긴 작은 나무가 한 그루 서 있다. 작은 나무는 세 줄기로 나뉘어 있고, 그 둘레로 세 아이가 서 있다. 밑에서 위를 쳐다보는 것은 여자아이이고, 나무를 타고 올라가는 것은 사내 개구쟁이로 보인다. 무슨 열매를 따는 것인지 오른편 아이는 앞치마를 들어 뭔가를 받으려 한다.

나무 뒤로는 잔잔한 수면이 펼쳐져 있고, 언덕배기 위로는 성채 같은 집이 있다. 그림의 중앙에서부터 안쪽으로는 하얀 염소 세 마리가 있다. 한 마리는 강을 바라보고 있고, 다른 한 마리는 풀을 뜯고 있으며, 또 다른 한 마리는 숲 쪽을 쳐다본다. 사람이든 동물이든 각자는 제각각의 모습으로 나타난다. 화가가 주목한 대상은 어떤 것일까. 아마도 그의 관심은 열매 따는 아이나 그 밑에서 바라보는 여자아이들, 아니면 먼 곳을 쳐다보는 염소나 풀을 뜯는 염소 모두에게 향해 있을 것이다. 그러면서도 가장 아끼는 것은 그림 정면에 있는 염소의 모습,

즉 수면을 바라보는 관조의 풍경일지도 모른다. 그 시선은 의식적이든 무의식적이든, 더 넓은 세계로 열리는 까닭이다.

앞서 「고독, 비젠의 회상」은 코로의 풍경화에서 하나의 정점으로 보인다. 그림 속 여인은 여느 다른 풍경화의 인물이 그러하듯이, 잎을 따거나 노를 젓거나, 소나 양을 돌보지 않는다. 그녀는 하던 일을 멈추고 그저 먼 곳을 바라본다. 이 관조적 시선 속에서 그녀는 무엇인가 사유하고 있는데 이 사유는 현재의 즐김으로 뿌리내린 듯하다. 우리의 느낌은 사유로 이어져야 하고, 사유는 반성 속에서 삶에 적용되어야 하며, 실천적 적용 속에서 주체는 현존적 순간을 향유할 수 있어야 한다. 「고독, 비젠의 회상」 속 여인은 이 관조적 순간을 향유하는 듯하다.

감성과 이성은 아마도 윤리에서 완성될 것이다. 그러나 삶을 이끄는 것은 윤리적 강령이 아니라 향유하는 즐거움이어야 한다. 어떤 것도 매일 매 순간의 즐김보다 앞설 순 없다. 물론 이 즐김이 윤리적이라면, 그것은 아마 더 '오래갈' 것이다. 그래서 향유의 윤리는 권장할 만하다. 또한 이것이 일체의 강제에서 벗어나 삶을 거듭 쇄신시켜 간다면, 그 삶은 참으로 자유로울 것이다. 인간의 종국적 지향은 윤리가 아니라 자유여야 한다. 관조적 시선은 고요와 평화를 넘어 자유로 나아간다. 자유가 일상의 평화를 깨어선 안 된다는 것은 자명하다. 그런 점에서 다시 도덕·윤리적 토대가 전제된다.

초연함이란 아마도 절제된 정열을 지칭할 것이다. 초연함에서 정열의 수동성과 능동성, 그 열도熱度와 냉정은 일정한 균형을 잡는다. 차분함은 균형 잡힌 마음에서 생겨나고, 평정심은 그런 마음의 이름이다. 마음의 균형은 평정으로부터 온다. 균형은 감성과 이성 사이에서 이뤄진다. 이 균형에 이르는 데는 물론 오랜 훈련이 필요하다. 그 훈련은 파토스의 지나친 들고남을 깎아내는 이성적 수련과정이 될 것이다. 이

코로, 「작은 새 둥지」, 1873-74.
오른편에는 큼직한 나무가 서 있고,
왼편으로는 작은 나무가 서 있다.
한 아이가 나무 위로 기어오르고,
두 아이는 밑에서 바라본다.
이들 옆에는 두세 마리의 염소가 있다.
시적 풍경 속에서 나는 꿈꾸고 희구하며,
사랑하고 다시 태어난다.
풍경의 시에서 나는
나 자신을 위해 살기 시작하는 것이다.

수련을 통해 삶은 비로소 조금씩 깊이를 더해간다. 행복은 아마도 그 다음에 찾아들 것이다. 주어진 삶을 자연 속에서 살아가고, 자연의 풍경과 더불어 현존적 평온을 누리는 것은 변함없는 이상理想이 아닌가. 그래서 그것은 아름답게 느껴진다. 아름다움으로의 길은 이토록 에둘러 있다.

이런 아름다움을 가장 잘 구현하는 풍경화는 「큰 나무 두 그루가 있는 초원」이지 않나 싶다. 왼편과 중앙에 큰 나무가 두 그루 서 있고, 중앙의 나무 옆으로 다시 두 그루의 좀더 작은 나무가 좀 떨어진 채 서 있다. 이 작은 나무들 뒤로 저 멀리 집 두 채가 있고, 그 너머로 산등성이가 보인다. 산 언덕 너머에는 파란 하늘이 있고, 하늘에는 하얀 구름이 뭉게뭉게 떠다닌다. 화면 앞쪽으로 작은 냇물이 흐르고, 왼편 나무 둘레에는 한 여인이 열매를 따는지 두 손을 뻗고 있다. 사람과 정경, 집과 나무, 언덕과 구름, 그리고 땅과 물과 풀과 가축과 대기가 어떻게 이토록 평화롭게 어울릴 수 있는가. 빛과 색채와 공기는 어떻게 이토록 정감 넘치게 화응할 수 있는가. 그림 속 모든 것은, 꿈을 꾸듯 아련하고 은은하다.

모르트퐁텐을 주제로 한 풍경화가 숲속의 정경을 그리고 있다면, 「강둑」은 이런 틀을 벗어버린, 좀더 열린 공간을 보여준다.

여기에도 나무와 강이 있지만, 막힘없이 탁 트인 느낌을 준다. 이 그림에서 나뭇가지와 잎은 더 이상 그림의 전체를 덮지 않는다. 그 대신 공간은 거의 전부 하늘로 곧장 통하고, 시원하게 열린 강가 옆 목초지에는 서너 마리의 소가 풀을 뜯고 있다. 왼쪽으로는 한 목동이 지팡이를 짚고 서 있다. 그의 시선은 소를 향하는지, 아니면 강 쪽을 향하는지 알 수 없다. 또 그가 서 있는지, 아니면 강둑을 따라 걷고 있는지도 불분명하다. 어떻든 그 모습은 평온해 보인다. 아마도 일과 휴식 사이

에 있기 때문일 것이다. 오른편 밑에는 '코로'의 서명이 뚜렷하다.

풍경화 「강둑」에는 원색적인 것이 전혀 없다. 사람이든 사물이든, 강이든 가축이든 나무든, 전체 색조는 밝고 옅어서, 마치 파스텔화에서처럼 은은한 분위기를 자아낸다. 연갈색 목초지에서 드러나듯이, 계절은 아마도 조봄이거나 한여름이 지나면서 초록이 시들어갈 초가을 무렵일지도 모른다. 이렇게 소박하고 담백한 몇 가지 색으로 사물의 시적 정경을 구현하다니, 놀라운 일이 아닐 수 없다. 담담하면서도 어딘가 모르게 풍요롭고, 풍요로우면서도 화려함으로 넘쳐나기보다 오히려 정갈하게 느껴지는 것, 이것이 코로의 회화정신이다.

2. 세계의 시적 비전

사실 존재하는 모든 것은—나무든 바람이든, 풀이든 파도든, 그리고 이 자연에 반응하는 인간의 감정이든 몸짓이든—어떤 비전 속에 있다고 할 수 있다. 이 비전은 '지향'이나 '목적', '욕망'이나 '존재이유' 또는 그 어떤 다른 무엇으로 불리어도, 상관없다. 모든 것은 그 명칭이나 개념과는 별도로, 쉼 없이 움직이는 것이면서 동시에 멈춰지고, 부단히 만들어지면서 또한 사라져간다. 아마도 그 가운데 우리가 쟁취해야 할 진실이 있고, 내가 복종해야 할 사실도 있다. 꿈꿀 수 있는 초월의 언저리가 있듯이, 추측으로밖에 감지할 수밖에 없는 삶의 신비도 있을 것이다.

봄 나무의 가녀린 초록잎과, 여름 소낙비의 세찬 줄기, 일주일 내내 작렬하던 매미 울음소리 끝에서 불현듯 찾아드는 어느 날 어느 순간의 정적, 그리고 가을바람의 서늘한 내음… 아침저녁의 신선한 기운이나 오후 서너 시 또는 대여섯 시면 다가드는 잠시의 현기증. 우리의 언어는 매일 매 순간을 채우는 크고 작은 뉘앙스의 구체를 완전히 기술

코로, 「큰 나무 두 그루가 있는 초원」, 1865-70.
파란 하늘과 들녘. 여기저기에 선 나무와 멀리 보이는 서너 채의 집 그리고 산 능선.
앞에는 물가가 있고, 왼편으로는 굵은 나무 한 그루가 있다. 세부의 풍부함은 대상에 대한
애정 없이 있기 어렵다. 색채와 명암의 뉘앙스를 얻기 위해 코로는 얼마나 오랫동안 습작했을까.
풍경화는 느낌이 어떻게 사물을 스치고 지나갔는지를 추적한 정념(情念)의 기록물이다.

할 수 없다. 아마도 우리는 침묵 속에서만 우리를 에워싼 세계와 가장 깊은 친교를 나눌 수 있을지도 모른다. 이런 침묵 속에서 우리는 말할 수 있는 모든 것과 말할 수 없는 것의 전체와 어울리고, 그 충일을 잠시 향유할 수 있을지도 모른다. 그것은 자유롭게 숨 쉬고 꿈꾸며 그리워할 권리다. 하지만 인간은 그러기에 너무 눈멀고, 삶은 어처구니없이 짧다.

생명이 한없이 이어진다면, 이 지속은 오직 몰락과 쇠퇴를 관통하며 이뤄질 것이다. 모든 것이 순식간에 사라지거나 사라질 수도 있는 현재 앞에서 우리가 할 수 있는 것은, 해야 하는 것은 무엇인가. 나의 몸과 살, 시선과 숨결은 무엇을 위해 존재하는가. 별들은 움직이고, 하루는 저물며, 매 순간은 멀어져간다. 내가 지금 하는 것은 과연 필연적인가.

존재하는 모든 사물은 꿈꾸는 것처럼 보인다. 하지만 꿈꾸는 것들 역시 예외 없이 죽는다. 나는 죽어가는 것들만 사랑했고, 사라지는 것들만 그리워한 것 같다. 죽지 않는 것은 아무것도 없다. 그러면서도 무엇인가 끊임없이 다시 생겨나고 또 이어진다. 나는 살고, 표현하고 싶다. 시시각각 밀려오는 바람의 줄기와 파도의 물결, 그 무늬 하나하나를 나는 기억하고 싶다. 불어오는 바람에 매 순간 다른 모양으로 춤추는 잎새의 그 모든 몸짓을 나는 표현해내고 싶다.

그러나 이 표현도 거짓이 아니기 어렵다. 언어는 언어가 지칭하려는 삶이 아니라, 또 언어가 나타내려는 사물이 아니라, 그 자신만을, 언어 자신의 미숙과 결핍만 말해줄지도 모른다. 그리하여 표현된 것 또한 하나의 상처가 될 것이다. 내가 사랑하는 이 삶을 나는 아직 잘 모른다. 언어의 무기력은 불가피하다. 그러나 이 무기력 앞에서 이 무기력에도 불구하고 말할 수 없는 것의 테두리는 말할 수 있는 가능성 속

에서 다시 그어질 수도 있다. 말할 수 없는 것은 말하려는 표현적 시도 속에서 비로소 가능된다.

이것은 명암의 교차 속에서 세계의 풍경을 드러내고, 내밀한 표정 속에서 삶을 응시하는 코로의 그림에서도 확인된다. 코로의 그림은 보이는 풍경 속에서 풍경 너머의 보이지 않는 비밀을 보여주기 때문이다. 보이는 것에서 보이지 않는 것을 포함하고, 가시와 불가시의 영역을 넘어 우리는 지금보다 나은 세계로 나아갈 수 있을까.

아득하다. 사랑이 깊을수록 현기증도 심해진다. 조화로운 세계는 이 세계를 바라보는 화가의 조화감정이요, 상상력의 산물이 아닐 수 없다. 세계를 시적 풍경으로 묘사할 수 있는 것은 그렇게 묘사하는 예술가의 시적 능력이요, 세계관적 깊이에서 온다. 풍경의 시는 세계의 풍경을 시로 파악하려는 시적 열정의 표현이다.

3. 믿음과 양심─삶의 모토

코로의 균형 잡힌 정열에는 말할 것도 없이 그의 윤택했던 생활조건도 중요한 역할을 했을 것이다. 그는 부모로부터 상당액의 연금을 물려받았고, 그 때문에 생계걱정의 고충에서 벗어날 수 있었다. 그는 상업적으로도 성공했다. 하지만 부유하다고 모두 마음의 평정을 얻는 건 아니다. 먹고사는 것에 걱정 없다고 저절로 초연할 수는 없다.

코로가 본격적으로 활동하던 1830-40년대 프랑스는 혁명 이후 가장 큰 격변기였다. 그는 시대의 사건으로부터 물러나 오직 '믿음과 양심'Confiance et Conscience의 모토 아래 자기 길을 추구한다.* 부족함이 없

* Monika Spiller, "Camille Corot ─ Meister der Stimmungslandschaft," in: *Der französischen Malerei des 19. Jahrhunderts*, Norderstedt, 2011, S.2.

코로, 「강둑」, 1864.
강가의 드넓은 풀밭에는 서너 마리 소가
풀을 뜯고, 오른편으로는 나무가
줄을 지어 서 있으며, 강 건너편에는
야트막한 산이 뻗어 있다.
이 모든 정경을 한 목동이 지팡이를
짚고 선 채 바라본다.
세계에 내 마음이 열리려면
나를 줄여야 한다.
세계는, 세계의 풍경은
이 무아(無我)의 마음에 비로소 담긴다.

었던 물질적 여건에 힘입어 자연에 대한 연구를 계속해나간다. 푸생과 로랭은 그의 변함없는 스승이었지만, 이들 거장이 자연 풍경을 이상화한 반면 그는 더 이상 자연을 종교적이고 신화적인 무대로 파악하지 않았다. 또한 낭만주의자들처럼 자연을 신성하게 변용하기보다 면밀하게 탐색했다.

코로는 정치적이든 예술적이든, 시대의 지배적 관습에 신경 쓰지 않았다. 자연은 시시각각 변하는 빛과 공기 속에서 얼마나 다채롭게 변하는지, 이때 빛과 공기와 색채는 어떻게 서로 어울리고 흩어지는지, 이것은 젊은 시절 이래 그를 줄곧 사로잡은 물음이었다. 그는 잎새를 흔드는 바람의 흐름에 주의했고, 바람에 구부러진 나무줄기와, 거울처럼 반짝이는 수면을 오랫동안 응시하곤 했다. 그리하여 자연에 드러나는 빛과 색채의 가치를 최대한 충실하게 포착하는 일은 그의 회화적 과제가 되었다.

코로는 예술적으로 몰두하면서도 이웃의 현실을 외면하지 않았다. 가난한 사람을 위해 자주 돈을 기부했고, 탁아소를 지원하기도 했다. 유명한 삽화가 도미에H. Daumier, 1808-79가 어렵게 되자 그에게 살 집을 사주었고, 바르비종파의 동료이던 밀레J. F. Millet, 1814-75가 죽자 그의 아내가 자식들을 키울 수 있도록 돈을 건네기도 했다. 이뿐만 아니다. 코로는 적지 않은 자기 그림을 지인이나 친척에게 넘겼고, 친구들에게는 그냥 주기도 했다. 심지어 복사판을 허락하기도 했다. 특히 말년에 가난한 친구들이 몰려왔을 때, 그는 똑같은 모티프를 가진 그림의 여러 버전을 그리도록 허락했고, 이들 작품을 마무리해주기도 했으며, 친구들이 원하면 서명까지 써주었다. 코로가 전 세계적으로 모조품이 가장 많은 화가가 된 것에는 그의 이런 관대함과 사회적 사정이 자리한다.독일어판 위키피디아의 '코로' 참조. 그는 자신의 성공을 홀로 누린 것이 아니라,

더 많은 사람들의 더 많은 복지를 위해 사용했던 것이다.

생애 막바지에 코로는 실제로 파리의 예술무대에서 '아버지 코로'Père Corot로 불렸다. 그러나 그는 평생 결혼하지 않았고, 자식도 없이 홀로 지냈다. 바쟁G. Bazin, 1901-90은 코로에 대해 이렇게 말했다.

그는 살과 피를 지니며 사는 모든 사람처럼, 어두운 충동에 따를 필요가 없었다.

코로의 초연함과 관대함은 현실에 대한 거리감에서 생겨났을 것이다. 덕분에 그는 높은 마음의 균형 상태에 도달할 수 있었다. 마음의 균형을 유지하며 절제할 수 있었기에 주변 사람들에게 관대할 수 있었고, 자연에 더 가까이 갈 수 있었으며, 이런 겸허에도 불구하고 예술적 자부심으로 가득 찰 수 있었을 것이다.

4. 시와 음악과 그림 – 다시 시로

나는 시와 소설을 좋아한다. 그러나 언제부터인가 음악이 좋았다. 돌아보면 그것은 이제 20년 가까이 된 것 같다. 바흐와 브람스, 모차르트와 슈베르트 그리고 슈만… 이런저런 말 없이 선율과 리듬으로만 마음에 호소하는 음악이 위대해 보였다. 말로 된 것은, 그것이 아무리 좋은 깨우침과 통찰을 담은 것이라고 해도, 때로는 구차한 변명이나 불필요한 넋두리가 되지 않는가.

그동안 가장 즐겨 들었던 것은 피아노곡이다. 소나타든 협주곡이든 장르를 불문하고 피아노의 레퍼토리는 어느 악기보다 풍성하다. 그 가운데 변함없는 평화를 준 것은 바흐의 건반곡이었다. 그 가운데 「프랑스 모음곡」은 연주자를 다르게 하면서 번갈아 가며 듣고 또 들었다.

그러나 나의 마음은 시간이 지나면서 음악의 선율에서 선율마저 없는 장르로 점차 나아갔고, 그러면서 말의 가장자리를, 그 여백과 침묵의 세계를 점점 더 희구했던 것 같다. 그러다가 어떤 때는 더 이상 말이나 선율도 나를 위로하지 못하는 것처럼 느껴지기도 했다. 말하자면 말도 소리도 다 떠난 세계, 그저 이미지로만 남아 고요하게 '그려진 세계'가 더 좋아졌다. 이유는 알 수 없었다. 그림은 예전부터 좋아했지만, 나이가 들수록 더욱 좋아하게 되었고 그것은 점차 어떤 절실함으로 바뀌는 것 같다.

그림은 흔히 '말 없는 시'라고 한다. 물론 문인화文人畵 전통에서 보듯이, 설명을 곁들인 그림도 있다. 하지만 대부분의 그림에는 설명이 없다. 그것은 세상에 대한 무언無言의 묘사로, '채색된 이미지'로만 남는다. 이런 그림을 보고 어떤 사람은 무언가를 느낄 수도 있고, 어떤 사람은 아무런 감흥 없이 지나치기도 한다. 그림은 이런 무감각을 탓하지 않는다. 칭찬은 물론이고, 비난도 그림의 일은 아니다. 그림의 무관심은 시비是非를 떠나 있다. 이런 회화적 무관심—초연하고 너그러운 색채의 평정—을 나는 귀하게 여긴다. 이 평정심 속에서 우리는 비로소 온갖 언어와 언어를 통한 인위적 구별 그 너머로 나아갈 수 있을지도 모른다. 주어진 의미 속에서 무의미를 배제하는 것이 아니라 포함하면서, 그러나 다시 의미와 그 너머의 타자로, 그래서 결국 삶의 전체성으로 나아가는 것—이 말 없는 상승적 지향으로서의 회화적 움직임—을 나는 경외한다. 이 너머에는 과연 무엇이 있을까.

우리의 기대와는 달리 거기에는 아무것도 없을지도 모른다. 말은 물론이고 소리도 없고, 소리의 메아리도 없을지도 모른다. 그러나 바로 그렇기에 그것은 역설적으로 모든 것일 수도 있다. 이 모든 타자적 전체는 오직 이미지로만 포착될 수 있다. 그림은 시와 선율, 문학과 음

악 그 너머에 있다. 시가 말로 말 없는 세계를 드러내고 암시한다고 할 때, 그래서 침묵의 영역으로 나아간다고 할 때, 그렇게 나아간 시는 전체의 일부가 되어 있을 것이다. 시는 말로 구성되지만, 말 속에서 말 너머의 세계로 나아간다는 점에서 침묵에 닿아 있다. 그래서 좋은 시는 말과 말 없음, 언어와 침묵 사이에 자리한다. 이 두 영역 사이의 중산세계, 그것이 시의 본래 자리다. 적어도 이때의 시는 세계의 전체에 한 발을 담고 있을 것이고, 그런 점에서 그림과 유사하다고 할 수 있다.

참된 예술은 언어와 색채 속에서 말과 색 너머로 나아간다. 이렇게 나아간 그곳을 우리는 '시적 전체'라고 부를 수 있을까. 시적 전체를 예감한다면, 우리는 예술 안에서 함부로 할 수 없다. 흥興이라 부르는 기분과 쾌락 또는 욕망만 따를 수 없다. 예禮의 질서를 떠올리게 되는 것은 이런 이유에서일 것이다. 예와 함께하는 흥—기율로서의 욕망—은 이미 일정한 균형이다.

그러므로 참으로 시적인 것은 기율 속의 자유다. 이 자유는 이미 타자적 전체에 닿아 있다. 코로의 풍경화는 이러한 시적 세계, 시적인 것의 균형과 기율을 말없이 드러낸다. 여기에서 다른 많은 것들은 서로 조용히 어울리고 나직하게 화응한다. 고요와 움직임, 정적과 활기, 그리고 침묵과 전체… 코로의 회화는 그림이기에 말이 없고, 그림 속에서 정취를 드러내기에 시적이다. 그래서 그것은 풍경의 시이자 시의 풍경이 된다. 이렇게 시가 된 풍경은 선율과 화음이 되어 우리의 마음을 어루만진다. 풍경의 음악이라고나 할까.

이제야 나는 내가 왜 그토록 코로의 그림을 좋아하게 되었는지, 그의 시적 정경을 단순히 좋아하는 데 그치는 것이 아니라, 참으로 소중하게 여기는지 알 수 있을 것 같다. 아무런 말과 소리를 빌리지 않는

회화적 방식으로 세계의 전체를 시적 이미지에 담고 있기 때문이다. 시나 그림이나 음악은 내게 숲이나 나무 그늘 아래, 또는 강가나 바닷가에 난 길과도 같다. 예술은 새로운 풍경을 만나게 한다. 이 시적 풍경은 자연에도 있고, 자연을 그린 예술에도 있으며, 예술을 바라보는 내 마음속에도 있다.

참으로 시적인 이미지는, 고전적 화가처럼 자연을 이상화하는 것도 아니고, 낭만주의자들처럼 형태를 해체하는 것도 아니며, 그 뒤의 리얼리스트처럼 거친 현실의 모사에 포박되어서도 안 된다. 그렇다는 것은 오늘날 시적인 것의 의미를 탐색할 때 이선 시대와는 전적으로 달라야 한다는 것을 뜻한다. 코로의 그림들은 대상의 세부에 충실하다는 점에서 사실적이지만, 전원시적 요소를 담고 있다는 점에서 낭만적이다. 사실성과 낭만성, 현실과 꿈 사이의 드높은 균형을 이루고 있다. 그의 그림에 나오는 그 많은 공간은 우리가 꿈꾸며 그리워할 뿐만 아니라, 들어가 살고 싶은 곳처럼 느껴진다.

결국 우리에게 남은 것은 현실적 가능성으로서의 풍경의 시고 시의 풍경이다. 시적인 것이 일상의 삶에, 마치 물과 밥과 공기와 커피와 휴식처럼, 실질적 에너지가 되지 못한다면, 어디에 쓸 것인가. 시적인 것은 그저 아련한 그리움의 대상일 뿐만 아니라, 오늘의 삶을 지탱하는 생생한 활력으로 체험되어야 한다. 아마 그것은 앞으로도 그림의 목표이자 시의 목표이며 음악의 목표이기도 할 것이다. 그 목표가 이루어진다면 우리는 타인과 편견 없이 만나고, 사람이 나무와 풀과 꽃과 어울리듯이, 색과 빛과 공기를 향유할 수 있을 것이다. 존재하는 모든 것이 각각의 개체로 있되 개체 속에서 전체를 느끼면서 시기와 탐욕과 지배를 넘어 평화롭게 공생해가는 것이야말로 시적 삶이다.

하지만 오늘의 현실은 더 이상 시적이지도 않을뿐더러 시적인 것의

가능성에 대한 논의조차 고갈된 것처럼 보인다. 시적인 것은 이제 무기력하고 쓸모없고 허황되어 보인다. 그러나 시 없이 인간이 고양될 수 있을까. 어떻게 예술 없이 삶이 나아질 수 있을까. 시적 비전이 없다면, 아마 현실은 더 높은 균형 속에서 재편되기 어려울 것이다. 세계의 비침을 끊임에 이어 가면, 예술은 시적 평화를 십요하게 살구한다. 코로의 정감 어린 풍경화는 바로 이 점을 생각하게 한다.

자기 자신과 만나는 용기 컨스터블의 풍경화 두 점

　현실에서든 자연에서든 아니면 예술작품에서든, 우리의 마음에 파문을 일으키는 것은 어떤 특이한 것들이다. 특이하다는 느낌은 작고 사소한 것에서부터 올 수도 있고, 아주 크고 거대한 것에서 시작할 수도 있다. 숭고^{sublime/das Erhabene}의 미는 크기의 거대함과 압도성에서 온다는 점에서 여느 다른 미와 다르다.

　숭고의 체험에는 여러 종류가 있다. 이를테면 나이아가라 폭포처럼 그 풍경이 너무나 거대하고 엄청나서 사람을 압도하는 경우도 있고, 상상 속의 마귀굴^{伏魔殿}이나 해질 녘의 호숫가 풍경처럼 기이하고 무서운 느낌을 주는 경우도 있으며, 그저 드넓게 펼쳐진 황량한 대지를 보며 숭고의 감정을 느끼기도 한다. 그 가운데 나는 탁 트인 들녘이나 해안가 또는 넓디넓은 폐허지 풍경을 좋아한다. 그런 풍경화를 그린 화가 가운데 영국 사람으로는 컨스터블^{J. Constable, 1776-1837}이 대표적이다. 그의 두 작품을 감상해보자.

컨스터블의 풍경화

　컨스터블의 그림을 오랫동안 보고 있으면 마음이 편해진다. 나는 그의 여러 그림들 가운데 「웨이머스만」과 「올드 새럼」을 좋아한다. 먼저 「웨이머스만」을 살펴보자.

컨스터블, 「웨이머스만」, 1816.
우리가 드넓게 펼쳐진 산과 해안가 풍경을 좋아하는 이유는 무엇일까.
인간에게는 본래적으로 자신을 넘어서는, 아니 넘어서려는 어떤 지향이 있는지도
모른다. 이 지향적 충동은 보이는 지평을 열면서 넘어선다.
깊이와 넓이에의 열정은 개시적(開示的) 초월의지에서 온다.

이 그림의 제목은 「웨이머스만」이지만, 여기에 묘사된 실제 풍경은 오스밍턴만Osmington Bay으로 알려져 있다. 그곳은 웨이머스만 옆에 자리한, 좀더 작은 만이다. 1809년, 컨스터블은 자신보다 열두 살 어린 비크넬M. Bicknell과 사랑에 빠졌고 7년이 지난 1816년 10월 2일, 그녀와 결혼하여 이곳으로 신혼여행을 온다.

그림의 왼편으로는 바다 물결이 출렁이고, 화면 중앙에는 모래사장이 펼쳐져 있다. 그림 오른편에는 경사진 암벽이 서 있고, 모래사장 저 멀리로는 거대한 산 구릉이 펼쳐져 있다. 구릉의 경사는 급하지 않고 완만하여 전원적이고 목가적인 느낌을 불러일으킨다. 구릉 위로 가을 구름이 하얗거나 푸르게, 또는 갈색과 청색 그리고 회색으로 뒤섞인 채, 피어나고 있다.

흔히 낭만주의 회화는 '자연에 신적 생기를 부여하는 것'die göttliche Beseeltheit der Natur으로 정의된다. 이것은 개인적 상상이나 환상이 자연적·우주적 관계 속으로 스며들어가는 것을 뜻한다. 「웨이머스만」에서 묘사된 자연의 풍경도 낭만적 자아의 표현이겠지만, 낭만주의 이론에서 강조되듯이 그 표현은 절대화된 주관성의 표출이라기보다는 객체에 대한 충실한 사실묘사에 더 가깝다고 여겨진다. 말하자면 그것은, 바다 물결이나 구름 모양에서 드러나듯이 매 순간 나타났다가 순식간에 사라지는 물상物像의 풍광을 빛과 공기의 색채적 어울림 속에서 잘 포착하고 있는 것이다.

스물세 살 무렵 컨스터블은 카라치나 로랭 또는 로이스달J. Ruisdael, 1628-82 같은 이전 세대 풍경화 대가들의 작품을 열심히 모사했고, 이들 그림에서 큰 영감을 받았다. 또 다른 풍경화 「올드 새럼」은 유화인 「웨이머스만」과는 달리 수채화로 그려져 있고, 크기도 그보다 좀더 작다.

이 그림의 오른쪽은 접힌 듯한 자국에서도 드러나듯이 나중에 잇댄 것이다. 올드 새럼은 잉글랜드 지방 솔즈베리^{Salisbury}에 있는 고대 주거지다. BC 3000년경부터 사람이 거주하기 시작했고, BC 500년경 철기 시대에는 방어를 위해 성채 모양으로 언덕이 쌓여진 곳이다. 그러다가 AD 43-400년에 와서 로마인이 살면서 실재 비 위에 성당이 있는 도시로 건설되었는데, 지금은 그런 흔적만 남아 있는 영국의 중요한 문화유산 가운데 하나다. 정복왕 윌리엄이 지배한 곳도 바로 이곳이었고, 그 뒤 많은 군주와 교회 영주가 이곳을 거쳐 갔다.

풍경화 「올드 새럼」은 크기는 작지만, 드넓은 황무지를 담고 있다. 그림의 중앙에는 거대한 성벽의 둘레가 마치 원형경기장의 외벽처럼 휑뎅그렁하게 자리하고, 왼편 아래 펼쳐진 들녘에는 초목이 무성하다. 풀과 나무 사이사이로 양들이 여기저기로 흩어져 한가로이 풀을 뜯고 있다. 그림 왼편 앞쪽으로는 한 목동이 개와 함께, 마치 화면 밖으로 나오려는 듯, 한 떼의 양을 몰며 걷고 있다. 저 멀리 올드 새럼의 성채 너머로는 뭉게구름이 진한 회색빛 속에 펼쳐져 있다. 어쩌면 곧 비가 올지도 모르겠다.

아마도 이 풍경화의 모든 요소들은 가고 오는 것들, 즉 사라지는 모든 것에 대한 비유일 것이다. 구름이든 대기든, 풀이든 나무든, 개든 양이든, 이것은 모두 잠시 있다가 이내 사라지고 마는 사물들을 생각하게 한다. 불가피한 소멸의 필연적 경로에 저 거대한 성채는 아직 남아있다. 하지만 성채 둘레에 있었던 성당과 도시는, 그리고 이 도시를 지배하던 권력은 이미 오래전에 사라졌다. 이 그림에서 만약 숭고를 느낀다면, 그것은 아마도 광활한 지평이 자아내는 어떤 비감^{悲感}, 존재하는 모든 것들에 불가피한 소멸과 몰락의 운명 때문일 것이다. 컨스터블의 풍경화는 1820년대 파리에서 전시되었고, 그 후 이른바 바르비

컨스터블, 「올드 새럼」, 1834.
푸생이나 로랭 또는 로이스달의 풍경화처럼 나는 컨스터블의 「올드 새럼」을 좋아한다.
드넓게 펼쳐진 풍경은 그 자체로 '있음'에 대한 긍정이다.
풍경화는 넓고 깊게 있는 것들을 예찬한다. 그것은 '사랑'의 마음이 아닐까.
사랑은 넓고 깊은 존재로 향한다. 자연의 풍경은 다시 나를 살게 하는 것이다.

종 화파를 비롯한 프랑스 풍경화에 큰 영향을 미쳤다.

컨스터블은 쉼 없이 변화하는 자연의 현상을 포착하고자 애썼고, 이렇게 사라져가는 사물의 희미한 윤곽을 아른거리는 빛과 색채 속에서 정확하게 표현하길 열망했다. 삶의 그 어떤 것도 자연의 열기와 냉기, 바람과 빛과 비의 내습來襲을 피할 수 없다. 모든 것은 이 냉엄한 풍화작용 속에서 결국 사멸하고 만다. 자연의 풍경도 그렇고, 인간의 삶도 다르지 않다.

이런 인식 때문이었을까? 컨스터블은 자기 삶에 엄격했던 것 같다. 아내가 일곱 번째 아이를 낳고 마흔한 살의 나이로 죽자, 쉰네 살이던 그는 그때 이후 검은 옷만을 입고 지냈다고 전해진다. 그리고 죽을 때까지 오직 남겨진 일곱 아이를 돌보며 살았다고 한다. 숭고한 그림풍경은 자연의 숭고함을 읽어내려는 화가의 윤리적 숭고함과 무관하지 않다. 자연의 물리적 숭고는 화가의 윤리적 숭고를 거쳐 예술의 숭고미로 고양되는 것이다.

자기를 향한 용기

여기에서 우리가 주목해야 하는 것은 숭고미의 작용이다. 버크E. Burke, 1729-97는 이것을 '즐거운 공포'delightful horror라는 이율배반적 개념으로 표현했다. 버크의 이런 생각을 카시러는 다음과 같이 명료하게 정리했다.

버크는 인간에게 두 가지의 기본 충동이 있음을 분명하게 강조한다. 하나는 자기 자신의 존재를 유지하려는 것이고, 다른 하나는 공동체의 삶을 살려는 것이다. 숭고의 감정은 앞의 것에 놓여 있고, 아름다움의 감정은 뒤의 것에 놓여 있다. 아름다운 것은 결합하고,

숭고한 것은 분리시킨다.^{Das Schöne vereint, das Erhabene isoliert.} 미는 사교와 친교의 적절한 형식을 만들어내고 세련된 예의범절을 숙련시킴으로써 사람을 문명화시킨다. 그에 반해 숭고는 자아의 가장 깊은 곳까지 파고들어가 이 깊은 자아를 온전하게 자기 것으로 만든다. 숭고의 느낌만큼 인간에게 자기 자신을 향한 용기를, '근원성'과 본래성으로의 용기를 주는 심미적 체험도 없다.*

카시러 논평의 요지는 세 가지다. 첫째, 인간에게는 자기보존과 사회적 삶이라는 두 가지 충동이 있다. 둘째, "아름다운 것은 결합하고, 숭고한 것은 분리시킨다." 셋째, 미는 "사교와 친교의 적절한 형식을 만들어냄"으로써 '예'禮와 관련되는 반면에, 숭고는 "자아의 가장 깊은 곳까지 파고들어가 이 깊은 자아를 온전하게 자기 것으로 만든다."

그렇다면 숭고의 가장 중요한 특성은 무엇일까. 카시러의 논평에서 핵심은, 나의 생각으로는 바로 이 점, 숭고는 "자아의 가장 깊은 곳까지 파고들어가 이 깊은 자아를 온전하게 자기 것으로 만든다"고 하는 지적으로 보인다. 그럼으로써 그것은 "자기 자신을 향한 용기를, '근원성'과 본래성으로의 용기"를 준다. 이런 점에서 숭고는 미보다 훨씬 역동적인 범주일 뿐만 아니라, 무엇보다 윤리적인 범주다. 숭고에는 벌거벗은 자아와 직면하게 하는 자기성찰적·자기초극적 계기가 담겨 있기 때문이다.

벌거벗은 자아는 온갖 관습이나 사회화 과정에서 주어지는 돈이나 명예, 권력이나 지위가 덧씌워지기 이전에 '단독자'로 자리할 때 자아가 갖는 본래적 모습이다. 우리는 숭고의 체험 속에서 자아의 원형상^原

* Ernst Cassirer, *Die Philosophie der Aufklärung*, Tübingen 1932, S.442f.

形相/Ur-bild과 만나고 그 고양가능성을 탐색한다. 숭고미의 독특한 점은 바로 이 단독자로서의 자아와 만나게 하는 데 있다.

본래 모습으로 돌아가다

앞에서 나는 숭고와 관련하여 전율과 공포, 파악 불가능성과 기형성 등의 특징을 언급했지만, 이 모든 것은 하나로 수렴된다고 할 수 있다. 그 하나란 '자기와의 대면'이다. 숭고의 체험에서 인간은 밖으로부터 주어진 특성이나 위치가 아니라, 오직 자기 자신의 단독적 모습과 만난다.

사실 인간은 처음부터 홀로 있다. 그러나 이 홀로 있음은 사회화 과정 속에서, 또 사회생활에서 주어지는 온갖 규범과 관습의 울타리 안에서 이런저런 외피를 입는다. 그리하여 한 개인의 정체성도 그 자신이 가정하는 것이라기보다는 다른 사람이 생각하고 사회가 만들어준 것이기 쉽다. 시간이 갈수록 자신의 본래 모습은 점점 잊는다. 숭고에서 우리가 만나는 것은 바로 이렇게 잃어버린 자신의 본래 모습이다. 이때의 나는 여러 사람들과 함께 있지 않다. 그저 '홀로', 저만치 떨어진 채, 있다. 삶의 가장 중요한 순간에 인간은 예외 없이 혼자다. 시인 릴케R. M. Rilke, 1875-1926는 "가장 중요하고 가장 진지한 일에 있어서 인간은 이름 없이 혼자다"라고 말하지 않았던가.

이를테면 죽음이나 사랑 또는 외로움에서 인간은 결코 집단적으로 자리하지 않는다. 철저하게 혼자인 채로 느끼고, 쓸쓸하게 감당하다가, 아무도 모르게 외로이 죽어갈 뿐이다. 물론 태어난 후와 죽기 전 사이에 사는 동안 개인과 개인은 서로 어울리기도 한다. 그러면서 사회적 관계가 만들어진다. 그러나 이 같은 사회적 교류를 앞뒤로 규정하거나 그 토대를 지탱하는 더욱 근본적인 사실은 '단독자로서의 홀로 있음'

이다.

숭고는 이렇게 단독자로서의 자기 자신과 해후하게 한다. 그것은 자아가 스스로의 경계를 넘어 자아 밖의 다른 현실과 만나고, 이 거대한 세계와의 만남 속에서, 역설적이게도, 다시 자기 자신을 새롭게 보게 한다는 뜻이다. 이것이 자아의 탈경계화며 구세의 탈수체화다. 자아의 해방은 이런 한계체험 속에서 가능하다. 바로 이런 점에서 숭고의 경험은 윤리적이다. 숭고의 진실은 사회적이기보다는 실존적이다. 그래서 미보다 숭고가 더 심미적인지도 모른다.

숭고는 저 무한한 것으로의 낭만적 그리움 속에서 지금 여기를 넘어 우리를 꿈꾸게 한다. 그래서 그 호소력은 사회정치적으로 제한되기보다는 근원적으로 열리는 종류의 것이다. 숭고 속에서 우리는 실존적으로 필연적인 것들, 즉 실존적 한계형식과 만난다. 카시러의 말처럼 근원적 본래성으로의 용기는 숭고체험에서 온다.

세계의 책, 책의 세계

내 곁에는 항상 대여섯 권의 책이 이리저리 놓여 있다. 시집이든 소설이든, 철학서든 화집이든, 내가 앉아 있는 책상의 한 켠이나 탁자 위에, 아니면 손을 뻗으면 닿을 가까운 거리에 차곡차곡 쌓인 책 더미에서 그것들은 곧 읽혀지길 기다리고 있다. 하루에도 몇 번씩 안경을 닦고, 책에서 책으로 눈길을 주면서 나는 무엇을 찾아왔던가. 활자에서 활자로 관심과 사랑을 옮겨가며 우리는 무엇을 희구하고 있는가.

왜 유독 책인가

바쁜 세상이다. 그리고 정신없는 나날이다. 매일 매일의 뉴스 기사나 오고가는 정보의 유통이 그렇고, 사람과 사람 사이의 관계도 그와 다르지 않다. 모든 것이 쏜살같이 지나가고, 빠른 유통과 즉각적 효과를 위해 모든 열정과 에너지가 경쟁적으로 투여된다. 그리하여 곳곳에 '요약'과 '매뉴얼'이 넘쳐난다. 날개 돋친 듯 팔리는 각종 수험서나 자기 계발서도 그런 맥락 속에 있다. 심지어 차분히 앉아 반성하고 돌아보는 일에도 갖가지 기술과 해법이 선전된다. 책도 그렇다. 고전 작품을 직접 읽기보다는 고전에 담긴 이런저런 구절을 요약하고 압축해놓은 책이 주로 팔린다.

이러나저러나 세상은 이전보다 더 풍요로워진 듯하고, 재미있는 일

도 더 많아진 것처럼 보인다. 그러나 정말 그런가. 지금의 세상이 이전보다 좋아졌다면, 그것은 역설적이게도 그만큼 안 좋은 것이 감춰져 있고, 재미있는 일이 더 많아졌다면 그만큼 유혹이 많아졌다는 뜻은 아닐까. 만약 그렇다면, 자기를 잃을 가능성, 즉 자기상실의 가능성은 더 높아졌다고 봐야 할 것이다. 좋은 것에는 좋은 만큼의 비용cost이 든다.

책은 왜 읽는가. 우리는 왜 책을 읽어야 하는가. '읽는다'고 할 때, 우리는 그 대상으로 책을 상정하곤 한다. 그러나 책이 아니라도 세상은 읽어야 할 것으로 가득 차 있다. 꽃을 보기도 하지만, 읽을 수도 있다. 그렇듯이 영화를 보는 것만큼이나 읽기도 한다. 그러니까 읽기에는 이해의 과정이 들어 있다. 보는 것이 대상에 대한 '시각의 수동적 투여'라고 한다면, 읽기에는 수동적으로 보는 것의 의미를 캐묻는 '이해의 적극적 과정'이 있다. 대상의 진위를 구분하고 그 실체에 가닿는 인식활동은 이런 이해와 해석의 과정 속에서 가능하다. 그리하여 보는 것은 읽는 해석적 과정을 통해 인식으로 심화되는 것이다. 책은 이런 심화된 이해를 위한 절차적 인식의 매체다.

책 – 논리의 전개, 사고의 체계화

'읽는' 대상으로서의 책인 인쇄매체와 자주 비교되는 것이 '보는' 대상으로서의 이미지인 영상매체다. 영상·이미지에는 그림이나 사진 그리고 영화 등이 있다. 그림이 이미지에 대한 수공업적 작업붓칠의 결과라면, 사진은 그 이미지를 기계사진기의 조작으로 만들어낸다. 또한 사진이 '정지된 이미지'라면, 영화는 '움직이는 이미지'다.

영상이미지는 그림이든 사진이든 영화든 관계없이, 가시적 직접성 속에서 드러난다. 그것은 색채를 통해 감각에 직접적으로 호소하는 까

닭에, 그만큼 생생하다. 이에 반해 인쇄매체는, 단어 하나하나가 순차적으로 전개되는 데서 알 수 있듯이, 절차적이고 논리적이다. 각 기호의 의미를 알아야 하고, 의미의 앞뒤 관계를 생각해야 한다. 그래서 추상적이다. 물론 회화에도, 상징적이거나 알레고리적인 표현에 나타나듯이, 추상성이 없는 것은 아니다. 그러나 회화적 표현이 언어라는 기호체계의 논리적 전개 그리고 그로 인한 추상성의 수준을 따라가기는 어렵다. 따라서 인쇄매체-언어-책은, 범박하게 말하여, 추상적 논리의 체계화에 도움이 되고, 체계화된 논리로서의 사고의 축적에 기여한다고 말할 수 있다.

그러므로 책을 읽는다는 것은 가장 깊고 고유한 의미에서 '논리를 쌓아간다'는 뜻이며 '생각한다'는 뜻이다. 아니, 책을 통해 우리는 단순히 생각한다가 아니라, '생각하기를 배운다'. 왜냐하면 읽기에서 중요한 것은 사고의 절차이고 논리적 이행이기 때문이다. 이때 생각의 자료가 되는 것은 물론 느낀 것, 즉 감각의 내용이다. 그리하여 우리는 책을 읽으며 생각하기를 배우고 느끼기를 배운다. 엄격하게 보면, 감각도 저절로 이뤄진다기보다는 사고에 의해 쇄신되는 것이다.물론 느낌은 저절로 일어난다. 그러나 느낌이 저절로 일어나는 데만 그친다면, 그래서 이 느낌에 '반성'이 수반되지 않는다면, 그것은 '생각 없는 느낌'이 될 것이다. 이것은 별 도움이 되지 않는다. 책을 읽는다는 것은 결국 감각과 사고의 부단한 쇄신을 위한 것이다. 그리고 감각과 사고의 이런 쇄신은 마땅히 삶 자체의 쇄신으로 수렴되어야 한다.

모범적 사례와의 만남

그러므로 읽는 행위의 핵심에는 논리의 단계적 전개가 있어야 하고, 이 전개를 통한 인식의 심화가 있어야 한다. 이를 위해 사고는 움직여

야 한다. 반성 또는 성찰은 사고의 이런 움직임에 다름 아니다. 읽는 과정이 느끼는 과정이면서 동시에 생각하는 과정이라면, 이 과정은 반성에 의해 인식으로 옮아간다. 우리는 책을 읽으며 현실을 알게 되고, 이렇게 알게 된 현실 속에서 주체는 자기 자신을 읽는다. 삶의 변화를 통한 새로운 자아의 가능성은 이런 반성적 읽기에서 생겨난다. 그러므로 읽는다는 것은 결국 자기 삶을 만들어가는 일이다. 이 일에서 현실 또한 변형시킬 수 있다는 확신이 생긴다. 책 읽기에서 자아변형과 현실 변화의 싹이 트기 시작하는 것이다.

이 변모의 과정이 손쉬울 수는 없다. 앞서 말했듯이 글 읽기는, 영상·이미지의 읽기와는 달리 논리적이고 절차적이다. 이런 절차를 통해 책 읽기는 구체적 경험현실에서 고도의 추상적·관념적 단계로 나아간다. 이 과정은 인내를 요구한다. 논리적 절차과정에서는 옳고 그른 것을 계속해서 '구분'해야 하고, 더 나은 것을 '결정'하고 '선택'해야 한다. 그리하여 책 읽기는 크고 작은 판단력을 훈련하는 일이다. 바른 판단력을 위해서는 감각과 사고가 제대로 이뤄져야 한다. 감각이 풍성함을 목표로 한다면, 사고는 논리를 목표로 한다. 우리는 최대한 다채롭게 느끼고, 가능한 한 면밀하게 생각해야 한다. 이런 감성과 사고의 훈련 속에서 우리는 마음을 쇄신하고 마음으로 이뤄지는 생활을 변화시킨다. 일상의 기쁨은 이러한 생활의 쇄신에 있다. 날마다 다르게 느끼고 새롭게 생각하는 기쁨보다 더 큰 즐거움은 별로 없다.

책에 감각과 사고를 쇄신할 수 있는 변형적 계기가 담겨 있다면, 그것은 다른 말로 하여 '좋은 사례'가 많이 있다는 뜻이다. 예를 들어 우리는 『오이디푸스 왕』을 읽으면 불길한 운명을 벗어나려는 각고의 노력도, 보다 큰 관점에서 보면, 또 다른 하나의 운명적 테두리 안에 있음을 느낀다. 그렇듯이 『로미오와 줄리엣』을 보면서 남녀의 사랑이 단

순히 지순한 감정만으로 이뤄질 수 없다는 것, 사랑은 사랑하는 당사자의 한 가족과 또 다른 상대가 속한 가족 사이의 복잡다단한 관계이고, 이 관계의 역학적 산물임을 깨닫는다. 책이 '좋다'는 것은 그 책이 보여주는 사례의 탁월함에 다름 아니다. 그리고 그 사례는 삶의 더 나은 가능성이다. 좋은 책은 곧 좋은 삶의 가능성을 기존과는 전혀 다른 의미의 지평 속에서 탐색한다.

더 나은 세상에 대한 갈망

우리는 흔히 말하기와 읽기, 듣기와 쓰기를 섞어 말하곤 한다. 이 네 가지 활동은 서로 긴밀하게 이어져 있으면서도 또한 나뉜다. 말하기가 언어활동에서 가장 초보적이고 기본적인 일이라면, 읽기는 그다음 단계라고 할 것이다.

듣기는 말하고 읽고 쓰는 일의 바탕이 되면서도, 세계의 전체로 다가서는 윤리적 활동이라고 말할 수 있을지도 모른다. 듣기를 '윤리적'이라고까지 말할 수 있는 것은, 그것이 세계에 대한 적극적 관여나 개입 활동이 아니면서도, 아니 오히려 가장 수동적이면서도, 대상을 있는 그대로 받아들이는 일이기 때문이다. 느끼고 생각한 것의 '적극적 표출'인 쓰기는 아마도 여러 언어활동 가운데 가장 높은 단계에 속할 것이다. 낮은 단계의 쓰기는 받아쓰기나 베껴 쓰기가 되겠지만, 높은 단계에서는 창작과 창조가 된다.

창작으로서의 쓰기에는 '표현충동'이 작용한다. 작가는 표현에 대한 욕구, 즉 표현충동이 전례 없이 강한 사람이다. 어쩌면 작가는 표현충동이 곧 삶의 충동이 되어버린 사람, 그리하여 세계에 대한 자신의 느낌과 생각을 표현하지 못한다면, 삶이 별 의미 없이 느껴지는 사람이라고 할 수 있다. 그가 사는 이유는 삶을 표현하기 위해서다. 작가는

오직 표현 속에서, 표현을 통한 현실의 변형가능성에 목숨을 건다. 그리하여 그는 부단히 읽고 듣고 쓰면서 어떤 형상을 만들고자 한다.

'형상'Gestalt/Form은 무엇인가. 그것은 형태이고 형식이다. 형식에는 일정한 질서, 말하자면 규칙적이고 수학적이며 기하학적인 질서가 있다. 이 질서는 이성과 논리의 산물이다. 따라서 형상을 추구한다는 것은 일정한 질서와 규칙, 기하학과 이성을 추구한다는 뜻이다. 이러한 형상은 사람 사는 곳이면 어디에나 있다. 그것은 세상에 있듯이 인간에게도 있고, 내 안에도 있듯이 내 밖에도 있다. 그러나 중요한 것은 이것이 대개 '숨어 있다'는 점이다. 형상은 세계의 혼돈 속에서 어떤 이념, 즉 이데아의 표현으로 자리한다. 그러므로 표현 속에서 형상을 만든다는 것은 세계의 무질서 속에서, 무질서에 대항하면서 이 질서와는 '다른' 질서, 보다 나은 삶의 더 넓고 깊은 가능성을 탐색한다는 뜻이다. 결국 표현활동은 세계의 혼돈에 대한 질서부여적 형상화 활동인 것이다.

이렇게 말하면 추상적으로 느껴질 수가 있다. 구체적인 예를 하나 살펴보자. 아래의 글은 제발트W. G. Sebald, 1944-2001의 소설 『아우스터리츠』2001에 나오는 한 대목이다.

나는 산에서 시작되는 겨울과, 완전히 소리 없는 상태와, 내가 어렸을 때 늘 품었던 소망—마을 전체와 계곡을 포함하여 가장 높은 꼭대기까지 모든 것이 눈으로 덮여버렸으면 하는—을 생각했다. 그러다가 봄이 되어 눈이 녹으면 어떻게 될지 상상했음을 떠올렸다. (…) 거기 바깥 점점 짙어가는 어둠 속에서 나는 수없이 많은 거리와 철로가 가로지르는 도시의 지표면을 보고 있는 것처럼 상상했고 (…) 이 거대하고 돌처럼 단단한 기형물 위로 모든 것이 파묻히고

뒤덮일 때까지 눈이 천천히 그리고 규칙적으로 내리는 것을 상상했다.

위 소설 속 주인공이 보여주듯이, 세상이 세상 같지 않을 때, 그래서 그 어둠이 견디기 어려울 정도로 머쉽게 느껴질 때, 우리는 이 세상이 하얀 눈으로 뒤덮여버렸으면 하고 바라기도 한다. 그렇듯이 이 세상이 폭력으로 가득 찬 것처럼 보일 때, 여기 이곳으로 어느 날 갑자기 시커먼 재가 내려앉기를 꿈꾸기도 한다. 눈과 재를 바라는 마음은 새로운 세상에 대한 숨은 갈망이다. 그것은 더 나은 세상에 대한 갈망이고, 이 갈망은 형상, 즉 예술적 표현 속에서 구현된다.

물론 이러한 갈망은 쉽게 이뤄지지 않을 것이다. 그렇다고 이 소망이 잦아들지도 않을 것이다. 눈이나 재 같은 시적 이미지가 보여주듯이, 문학이나 예술이 그려 보이는 것은, 이런 세계전복적 욕망이다. 그것은 '다른 세상'을 보려는 욕구의 표출이다. 우리가 꿈꾸는 새 세상에서, 이 세상이 펼쳐 보이는 넓고 깊은 영역에서 삶은 어쩌면 지금보다 조금은 덜 사납고 덜 잔인하고 덜 추할지도 모른다. 아마 이 열린 지평에서 삶의 공간은 지옥 같은 분위기를 한결 덜어내면서 조금은 덜 차갑고 더 따뜻할지도 모른다. 그런 곳에서 삶의 사회적 관계는 좀더 활기를 띠고, 사람은 더 선량한 미소를 머금으며, 거리의 나무는 좀더 푸르러갈 것인가? 그리하여 희망이라는 말이 더 이상 절망적인 상투어가 아니라 참으로 희망해볼 만한 어휘가 될 것인가.

표현 – 삶의 양식화

우리는 세계를 표현하면서 이렇게 표현한 것이 이 세상을 닮기를 바란다. 그렇듯이 우리가 만든 형상이 세계의 형상이 되기를, 이 세계

작자 미상, 16-17세기경의 스페인 정물화
몸이 닿은 모든 물건에는 흔적이 남는다.
실/철사로 엮은 이 책 또한 오랜 시간과 손길로 닳고 구겨져 있다.
무엇을 갈망하여 그리 읽고 그렇게 썼던 것일까.

의 형상과 일치할 뿐만 아니라 그 너머로 나아가길 우리는 희구한다. 이렇게 내가 만든 형상과 세계의 형상이 일치할 때, 나의 이념은 곧 세계의 이념이 될 것이다. 내가 만든 형상이 세계와 닮았을 뿐만 아니라 세계 너머까지 암시할 때, 그것은 세계의 이편과 저편, 그리하여 그 전체를 포괄하게 된 것이다. 작가는 그의 형상적 삶속에 있으면서 동시에 세계의 꿈에 다가가려 애쓴다. 플라톤적 이데아는 바로 이러한 이념을 구현한다고 할 수 있다.

세계에 책이 있다면, 책에도 세계가 있다. 좋은 책은 언제나 '세계의 책'이다. 언어로 표현된 세계는 기호의 세계에 불과하다고 말할 수도 있다. 그러나 기호에 담긴 세계는 함축적이면 함축적일수록, 대상의 전체에 더 다가간다. 시적 언어가 암시와 상징, 비유와 알레고리를 쓰는 이유는 그 때문이다. 그것은 의미론적 함축을 통해 세계 전체를 담고자 열망한다. 그리하여 좋은 표현은 기호의 한계 속에서 세계의 숨은 진실을 드러낸다. 모든 훌륭한 책은 세계 속의 책이면서 그 나름의 독자적 세계를 보여준다.

읽기가 쓰는 데서 완성되듯이, 표현의 완성은 삶 자체의 완성, 즉 생활적 양식의 실현으로 나아간다. 그것이 삶의 양식화樣式化, stylization다. 양식화는 형상화와 다르지 않다. 앞서 적었듯이 형상화는 무질서에 '형태를 부여하는'Formgebend/Form-giving 일이고, 이를 통해 생활의 무질서를 질서화하는 일이다. 이 형태부여적 양식화/형상화 활동은 미학에서 가장 중요한 개념 가운데 하나다.

이때 형상화되는 것은 무엇인가. 그것은 간단히 말하여 세계의 겹쳐 있음이다. 단순히 겹쳐 있는 것이 아니라, 겹친 채로 더 넓고 깊은 곳으로 나아가는 일이고, 이 나아감의 상태를 뜻한다고 할 수 있다. 예술은 사물의 이 움직이는 상태, 즉 '되어감'의 생성상태를 표현한다. 그

렇다는 것은 일정한 구분에 자족하는 것이 아니라, 진위나 선악의 자의적 경계를 허물어뜨리면서 삶의 더 넓은 지평으로 나아가고, 이렇게 나아갈 때의 변형적 국면을 드러낸다.

예술의 윤리가 있다면, 바로 이 대목에서다. 다시 말해 예술이 진위나 시비의 경계를 넘어선다는 것은 불의不義에 복종하거나 부정직에 눈감는다는 뜻이 아니다. 그것은 인간적 경계의 이 같은 자의성을 문제시하면서 삶의 알 수 없는 지평을 암시하는 것이고, 바로 이 점에서 예술은 '진실'하다고 할 수 있다. 그러니까 예술의 진실은 인간에 의해 운위되는 진실의 폭을 훨씬 넘어서는 것이다.

시적 비전, 시적 존재방식

참으로 위대한 정신은 일체의 인위적인 도식이나 프로그램을 넘어서 존재한다. 마음의 안과 밖은, 그렇게 나눔으로써 얻는 편의가 있는 한에서만 타당할 뿐이고, 이런 구분 이전에 나와 세계, 주체와 대상은 너무나 자명하게 겹쳐 있지 않은가. 그리하여 현실의 일은 마음 안에도 일어나고, 마음속의 인간 일은 세상에서도 확인된다.

이 겹침에 대한 존중 속에서 우리는 일체의 시비와 구분을 넘어 세계의 전체에 공감하고, 이 전체에 충실할 수 있을지도 모른다. 예술이 지향하는 것은 바로 이 세계, 가없이 열려 있는 전체 세계다. 우리 내면의 그리움은 바로 이 우주의 전체에 가닿기를 열망한다. 그것은 '다른 현실' '다른 세계'이기 때문이다. 이 다른 세계를 형상화하는 것이 시적 비전이다. 예술가는 시적 비전을 가진 사람이다. 아니, 그는 시적 존재방식으로 삶을 살아간다.

전체는 전체이기에 가늠하기 어렵고, 그래서 두려움을 불러일으킨다. 그 앞에서 우리는 할 말을 잃는다. 그래서 침묵할 수밖에 없고, 겸

손하지 않을 수 없다. 무한 앞에서 인간이 한없이 왜소한 것은 그런 이유에서다. 이 대목에서 우리는 절로 '외경심'畏敬心을 떠올린다. 뭇 사람뿐만 아니라 뭇 생명에 대해, 그리고 나아가 모든 존재하는 것들에 대해 공경심을 가질 수 있다면, 우리는 이미 공정하고 자비로울 것이다. 그것은 그 자체로 사랑의 실천이다. 그것은 또, 스스로 원하여 생겨난 것이기에, 자유의 실천이기도 하다. 자유의 실천은, 사랑의 실천일 수 있다. 우리는 헌신하고 봉사하고 사랑하면서 자유를 실천할 수 있는 것이다. 이것이 바로 시적 비전의 놀라운 상태이고, 시적 존재방식으로서의 삶이다.

그러나 시적 비전의 추구는 매우 어렵다. 좋은 삶의 모델을, 그 실현의 지극한 어려움에 대한 언급 없이, 칭송만 하는 것은 무책임하다. 다른 삶을 희구하는 것은 쉬운 일이 아니다. 그것은 어떤 경우 모든 사람의 적이 될 수도 있는 일이다. 세상의 불신이 쌓이고 쌓여 두려움과 불안 속에서, 그토록 스스로 경멸하던 바로 그 무기력 속에서 이해받지 못한 채, 신경증 환자가 되어 현실과 타협하며 점차 무너져가는, 그러나 그렇게 무너져 가면서도 자신에 대한 은밀한 자부심을 지우지 못한 그런 가련한 영혼의 예를 우리는 몇몇 알고 있지 않은가.

표현의 길, 형상화의 길, 시적 비전의 길은 수난의 길이다. 그것은 반쯤, 아니 거의 바보나 백치가 되어서야 마침내 갈 수 있는 가시밭길이다. 도스토옙스키의 작품에 나오는 성자는 대체로 바보나 병자 또는 '미성년자'였다! 그들은 세상 사람들이 좋아하는 권력과 돈 그리고 명성에서 멀리 떨어져 있을 뿐만 아니라, 때로는 사랑하는 가족의 오해도 감내해야 하고, 자기가 살던 나라에서 추방되기도 했다. 더 넓고 더 깊게 사랑하기 위해 우리는 얼마나 많은 대가를 치러야 하는가. 얼마나 많은 것을 버려야 하고, 사랑하는 사람과 친구와 고향까지 물리쳐

야 하는가. 이 모든 일을 감수하고도 우리는 다른 현실을 꿈꿀 수 있는
가. 삶을 사랑하려면 나 자신의 비열함도 다독거려야 한다. 세계에 맞
서려면 자신의 변덕도 보듬어야 한다. 삶에 고귀함이 있다면, 그것은
현실의 이런 비열함과 변덕스러움, 아름다움의 잔혹한 역사를 꿰뚫고
솟아오르는 것이다.

헤세H. K. Hesse, 1877-1962는 「괴테론」에서 실러는 『인간의 심미적 교육
론』에서 그런 인간을 꿈꾸었고, 모차르트는 「마술피리」에서 그런 인간
을 노래했다고 말했다. 그렇다면 괴테도 그렇고, 그런 괴테에 대해 쓴
헤세도 시적 인간을 갈망했다는 뜻이다. 나아가 우리는 헤세 스스로
시적 인간의 모델이었다고 말해야 한다. 우리는 스스로 시적일 수 있
을까.

그리움의 묘판을 가꾸며

내가 읽고 쓰는 것이 지금 살아가는 이 삶을 보다 온전하게, 좀더 진
실되고 더 선하며 더 아름답게 만드는 것이 아니라면, 그래서 삶의 진
선미 실현에 기여하지 못한다면, 과연 어디다 쓸 것인가. 읽고 쓰는 것
은 결국 더 높은 진선미를 실현하기 위한 일이다. 그러나 지금껏 보아
왔듯이, 그 절차는 단계적으로 이뤄지고 그 회로는 복잡하다. 그래서
읽고 쓰는 행위와 진선미는 서로 너무 아득하여 때로는 무관한 것처럼
보이기도 한다. 그러나 그것은 결국에는 이어지는 것이고, 사실상 그
렇게 이어져 있으며, 또 궁극적으로 이어져야 한다. 되풀이하건대, 좀
더 나은 삶을 살지 못한다면, 우리는 왜 책을 읽고 쓸 것인가. 그것은
여느 많은 일처럼, 부질없고 허황될 뿐이다.

그러므로 우리의 삶은 마땅히 '늘 다른 삶'이어야 한다. 그렇듯이 오
늘의 삶은 어제와 분명 다른 것이어야 한다. 다른 현실을 추구한다는

것은 힘과 권력과 물질에 휘둘리지 않는다는 뜻이고, 이런 세속적 가치와는 다른 자신만의 가치, 그러면서도 어떤 보편적인 가치를 잊지 않는다는 뜻이다. 이 보편적인 가치에서 정신적인 것과 물질적인 것은 반드시 대립적이지 않을 것이다. 물질은 삶의 인간적 조건에 필수불가결한 까닭이다. 그러면서 삶이 물질만으로 인간적일 수 없다는 사실도 자명하다. 그러므로 필요한 것은 물질의 바탕 위에 이뤄지는 어떤 정신적 차원의 추구일 것이다. 그러나 이때의 추구도, 그것이 논리나 이성을 통해 이뤄지기보다는 감각과 이성 사이의 조율 속에서 구현될 수 있다면, 더 좋을 것이다. 정신과 물질의 균형이 단순히 개념이나 논리를 통해 주장되기보다는 삶 속에서, 생활하는 가운데 저절로 드러난다면 더 바람직할 것이다.

그러기에 읽기는 언제나 '다른' 읽기여야 한다. 나를 읽는 것은 나에 대한 기존의 읽기와 달라야 하고, 세상에 대한 이해는 기존의 세계이해와 구별되어야 한다. 그렇듯이 오늘의 현실 쓰기는 지금까지의 현실쓰기와 달라야 하고, 지금의 다른 서술은 내일의 다른 서술을 예비할 수 있어야 한다. 이 다름 속에 어떤 새로움, 어떤 갱신의 가능성이 자라나기 때문이다. 읽기와 쓰기에서의 새로움은 이해의 새로움이고 감각과 인식의 새로움이다. 그리고 감성과 이성의 새로움은 궁극적으로 삶 자체의 새로움으로 귀결되어야 한다. 새로운 삶의 양식적 가능성은 이렇게 생겨난다.

책을 읽는 것이 반드시 위로가 되는 건 아니다. 궁극적인 해결책이라고 말하기도 어렵다. 그러나 더 나은 삶에 대한 꿈을 버릴 수 없다면, 우리가 살아 있는 한, 더 나은 삶에 대한 그리움을 접을 수 없다면, 그 그리움은 간직되어야 한다. 꿈은, 꿈을 꿀 수 있는 배양기를 필요로 한다. 책은 바로 꿈을 심는 묘판苗板이고, 그리움을 키우는 배양기다.

'책을 읽는다'는 것은 '그리움을 가꾼다'는 뜻이고, 이를 통해 자기영혼과의 관계를 새로 설정한다는 뜻이다.

책으로 꿈이 즉각 실현될 수 없다고 해도, 꿈은 키워지고 다독거려져 마침내 현실을 움직이는 에너지가 될 수도 있다. 읽고 쓰는 것은 꿈을 현실로 전환시키는 그런 실천, 그리움의 현실화 활동인 것이다. 이 활동은 아마도 개인적으로는 교육/교양을 통해, 사회적으로는 문화를 통해 가능할 것이다.

찾아보기

인명

ㄱ

고야(F. Goya) 27-46

괴테(J. W. Goethe) 55, 65, 67, 68, 70, 100, 185, 200, 244, 247, 332

구에르치노(Guercino) 235, 240, 241, 243

김우창 171, 172

김춘수 165

ㄴ

노튼(G. Naughton) 126

니체(F. Nietzsche) 148, 254

ㄷ

다비드(J. L. David) 17, 18, 20

도미에(H. Daumier) 31, 302

디드로(D. Diderot) 109

ㄹ

라파엘로(Raffaello) 195

레핀(I. Repin) 262

렘브란트(Rembrandt) 147, 157-162

로랭(C. Lorrain) 263, 264, 302, 312, 314

로이스달(J. Ruisdael) 312, 314

루벤스(P. P. Rubens) 189, 191-195

루치지코바(Z. Růžičková) 51-57

릴케(R. M. Rilke) 318

ㅁ

메트켄(G. Metken) 122, 123

멘젤(A. Menzel) 262

미켈란젤로(Michelangelo) 169, 195

ㅂ

바른케(M. Warnke) 35

바움가르텐(A. G. Baumgarten) 204

바쟁(G. Bazin) 303

버크(E. Burke) 316

베냐민(W. Benjamin) 62-64, 99, 153, 179

베로네제(Veronese) 195

"더 많이 관조하는 사람일수록 더욱 행복하다."

▌아리스토텔레스

예술과
나날의 마음

문광훈의 미학에세이

지은이 문광훈
펴낸이 김언호

펴낸곳 (주)도서출판 한길사
등록 1976년 12월 24일 제74호
주소 10881 경기도 파주시 광인사길 37
홈페이지 www.hangilsa.co.kr
전자우편 hangilsa@hangilsa.co.kr
전화 031-955-2000-3 **팩스** 031-955-2005

부사장 박관순 **총괄이사** 김서영 **관리이사** 곽명호
영업이사 이경호 **경영이사** 김관영 **편집주간** 백은숙
편집 김지연 노유연 김대일 김지수 최현경 김영길
마케팅 정아린 **관리** 이주환 문주상 이희문 원선아 이진아
디자인 창포 031-955-2097
인쇄 예림 **제본** 경일제책사

제1판 제1쇄 2020년 2월 28일
제1판 제2쇄 2021년 9월 5일

값 22,000원
ISBN 978-89-356-6338-5 03600

• 이 도서의 국립중앙도서관 출판시도서목록(CIP)은 서지정보유통지원시스템 홈페이지(seoji.nl.go.kr)와
국가자료공동목록시스템(www.nl.go.kr/kolisnet)에서 이용하실 수 있습니다.
(CIP제어번호: CIP2020007590)